청소년을 위한

친절한
서양 미술사

청소년을 위한

친절한 서양 미술사

초판 1쇄 발행 2020년 12월 20일
초판 3쇄 발행 2023년 8월 15일

지 은 이 이다 프렌티스 위트콤
옮 긴 이 박일귀
펴 낸 이 한승수
펴 낸 곳 문예춘추사

편 집 구본영
마 케 팅 박건원
디 자 인 박소윤

등록번호 제300-1994-16
등록일자 1994년 1월 24일
주 소 서울특별시 마포구 동교로 27길 53, 309호
전 화 02 338 0084
팩 스 02 338 0087
메 일 moonchusa@naver.com

I S B N 978-89-7604-430-3 43600

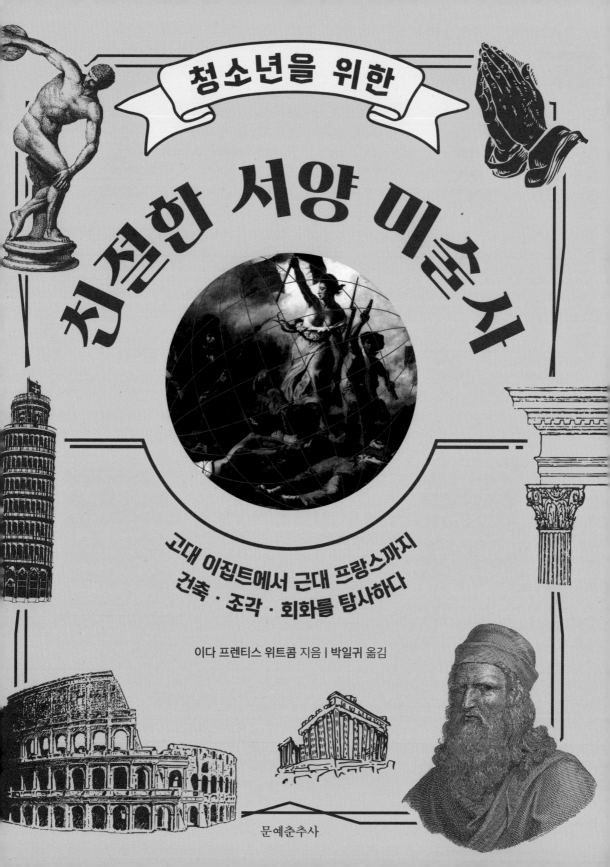

청소년을 위한

친절한 서양 미술사

고대 이집트에서 근대 프랑스까지
건축 · 조각 · 회화를 탐사하다

이다 프렌티스 위트콤 지음 | 박일귀 옮김

문예춘추사

"세상에는 미술사 공부만큼 훌륭한 교육도 없다." 어느 지혜로운 교육자의 말이다. 이 책 『청소년을 위한 친절한 서양 미술사(원제: Young people's story of Art)』는 청소년들이 꼭 알아야 할, 서양 미술사에서 중요하게 다루어지는 건축·조각·회화 작품에 관한 흥미로운 이야기들을 담고 있다.

한 번은 어떤 학생이 이런 질문을 던졌다. "서양 미술사에서 최고로 가치 있는 작품을 선택하라면 무엇을 골라야 할까요?" 사실 나는 이 질문에 아무런 대답도 해 줄 수 없다. 수준 높은 미술 평론가들조차 저마다 의견이 다른데 나라고 뾰족한 답을 내릴 수 있을까? 하지만 이 질문에 대한 답을 내리지 못하더라도, 미술사를 공부하면서 세계적인 명작들을 감상하는 데는 아무런 문제가 없다. 우리가 미술사를 공부하면서 천재적인 예술가들이 생각했던 '아름다움(美)'이 무엇인지, 또 어떻게 하면 미술을 재미있게 즐길 수 있는지 배우기만 하면 그만이다.

이 책에서 우리는 먼저 고대 이집트의 거대한 건축물부터 살펴본 뒤, 고대 그리스의 유명한 언덕 위를 함께 오르고, 고대 로마의 유적도 샅샅이 탐사해 볼 것이다. 아기 예수가 태어난 뒤로는 신전 대신에 성당이 생겨났고, 이방 신들이 물러난 자리를 크리스트교 성인(聖人)들이 차지했다. 이후 여러 화가들이 성모 마리아와 아기 예수의 이상적인 모습을 그려 내려고 애썼다. 우리는 이들도 만나 볼 것이다.

초기 교회 건물부터 고딕 성당까지 서양 크리스트교를 상징하는 건축물도 살펴볼 계획이다. 또 다른 페이지에서는 호전적인 예언자 마호메트의 추종자들이 세워 놓은 화려한 건축물도 알아볼 것이다. 고대뿐 아니라 중세 시대에는 솜씨 좋은 조각가들이 여기저기에 수많은 조각 작품을 남겼는데 그 발자취도 따라가 보겠다.

세계적인 미술관에 가면 신화·역사·종교를 주제로 한 다양한 회화 작품과 역사적으로 중요한 인물들의 초상화를 만날 수 있다. 자연을 사랑한 화가들은 각자의 시선과 관점으로 자연을 바라보며 풍경화를 남겼다. 그런데 여기서 질문 하나. 과연 풍경을 그릴 때 하나의 '올바른' 방법이라는 것이 존재할까?

사실 예술은 단 한 가지로 단정 짓기 어려운 주제다. 회화 작품 하나만 보더라도, 그 작품을 감상하는 사람 수만큼 수많은 관점이 존재한다. 그렇지만 한 가지 분명한 사실은 과거를 공부하면 현재의 역사와 문학을 제대로 이해할 수 있듯이, 과거부터 미술사가 어떻게 발전해 왔는지 공부하면 지금의 미술도 온전히 이해할 수 있다는 것이다.

한 가지 더. 미술사를 공부하다 보면 자연스럽게 미술뿐 아니라 주변 지식을 많이 쌓게 된다. 미술 작품을 좀 더 깊이 이해하려면 주제와 관련된 전설이나 신화, 역사 등의 배경지식을 알아야 하기 때문이다. 또 그 작품이 탄생하게 된 시대적 배경도 알아야 한다.

이 책의 목표는 미술사의 모든 내용을 완벽하게 숙지하는 데 있지 않다. 그보다는 청소년들이 미술사에 흥미를 느끼고 예술의 거장들에게 좀 더 친숙하게 다가가도록 하는 데 있다. 만약 여러분이 이 책을 읽고 호기심이 생겨 또 다른 미술사 책을 읽고 싶거나 주말에 미술관에 놀러 가고 싶어진다면, 이 책은 제 역할을 충분히 다했다고 말할 수 있겠다.

이다 프렌티스 위트콤

contents

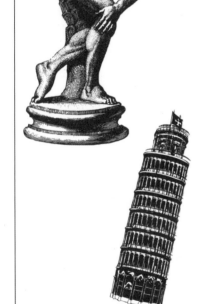

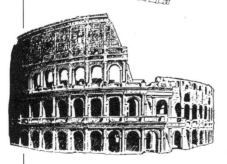

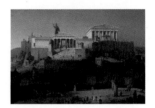

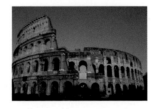
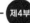

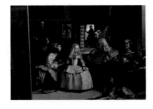

무엇이든
아름다운 것을 볼 기회를
놓쳐서는 안 된다.
아름다움이란
신神이 남긴
고아한 자취다.

- 찰스 킹즐리 -

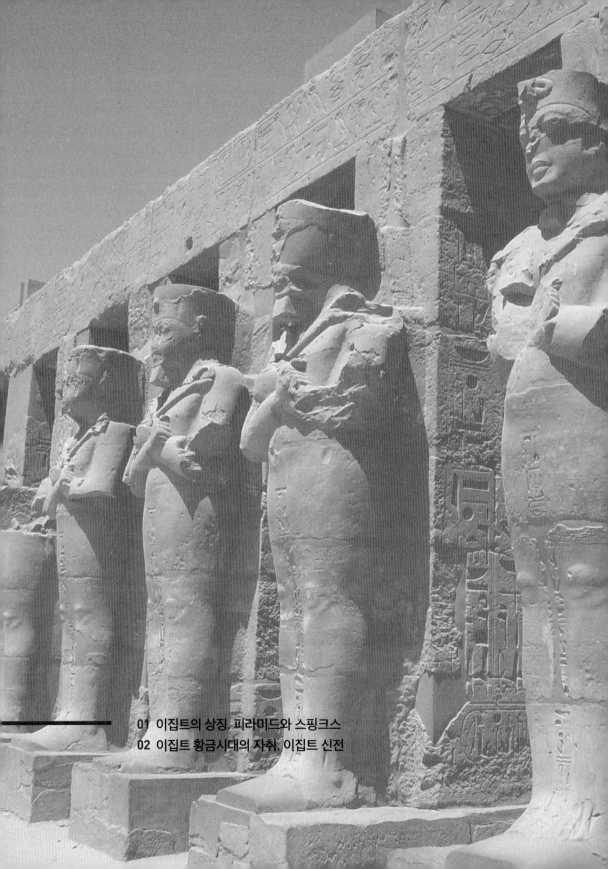

제 1 부

고대 이집트 미술

이집트의 상징,
피라미드와 스핑크스

01

미술사 이야기를 시작하려면 우리는 수천 년 전 북아프리카에 있는 고대 이집트로 되돌아가야 한다. 이집트의 나일강 옆에는 세상에서 가장 거대한 무덤과 궁전, 신전 들이 세워져 있다.

고대 이집트의 유명한 두 도시 멤피스와 테베는 이 신성한 나일강 옆에 건설되었다. 도시 내부나 도시 근처에는 지금도 기묘하게 생긴 건축물들이 남아 있다.

사막 끝자락에 있는 멤피스 근처에는 쿠푸 왕의 거대한 피라미드가 위용을 자랑한다. 이 피라미드는 얼마나 오랜 세월 동안 저 사막 너머 변화무쌍한 인류의 역사를 지켜보았을까!

● 쿠푸 왕의 대 피라미드는 세월이 지나 현재는 높이가 약 137미터로 줄었다.

사각뿔 모양의 어마어마한 돌무덤은 높이가 약 147미터●나 되고 면적은 약 5만 3,000제곱미터에 달한다. 꼭대기는 다른 피라미드나 근처에 있는 스핑크스보다 훨씬 높이 솟아 있다.

고대 이집트 왕국 초기의 지배자인 쿠푸 왕은 직접 이 피라미드를 만들도록 명령했다고 한다. 이 건축물은 천문대로 이용되었던 것 같은데, 알다시피 쿠푸 왕은 원래 피라미드를 자신의 무덤으로 고안했다.

그는 피라미드를 짓기 위해 30년 동안 10만 명 이상의 인원을 동원했다고

한다. 동원된 인부들은 무자
비한 공사 감독 밑에서 일했
고, 불타는 태양 아래 먼 채
석장으로부터 거대한 바윗
덩어리를 끌고 와야만 했다.
고된 노동을 하면서도 그들
은 고작 마늘과 무만 먹을 수
있었다.

　피라미드 공사가 끝나자
야심 많은 쿠푸 왕은 꽤 만족

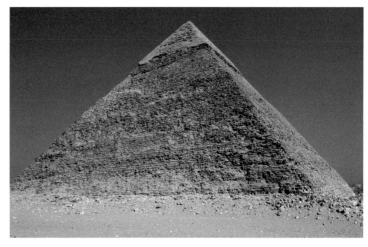

쿠푸 왕의 대 피라미드,
기원전 2560년경, 높이
147m(현재는 137m), 이집
트 기자 소재

스러워했다. 자신이 세상에서 가장 큰 무덤을 소유하고 있다고 믿었기 때문
이다.

　하지만 백성들은 다른 생각을 하고 있었다. 왕의 폭정에 분노한 백성들은
군주를 최고의 굴욕감을 안겨 주며 처벌했다. 백성들은 죽은 쿠푸 왕을 피라
미드가 아닌 다른 곳에서 불태워 버렸다고 한다.

　쿠푸 왕의 대 피라미드에서 좁고 구불구불한 통로를 따라 내부로 들어가
면 중심부에 신성한 방이 하나 나오는데 그냥 빈 무덤방으로 알려져 있다.

　다시 통로를 따라 피라미드 밖으로 나와 보자. 한때는 카이로에서 건물을
짓는 데 사용하려고 피라미드에 쌓아 놓은 반듯한 돌덩이들을 빼왔다고 한
다. 빌딩 200층 이상 높이에 해당하는 피라미드의 꼭대기에 올라서면 저 멀
리 아름다운 나일강과 사막의 풍경이 한 눈에 들어온다.

　피라미드 옆에는 스핑크스가 엎드려 있다. 몸은 사자이고 머리는 사람이
라 동물이라고 부르기에는 애매하고 독특한 모습이다. 놀랍게도 스핑크스는
하나의 거대한 바윗덩어리를 깎아서 만든 것인데, 길이는 약 70미터이고 높
이는 약 20미터나 된다. 이 어마어마한 조각상은 종교적 권위를 과시하기 위
해 만들어진 상징물이라고 한다. 사실 이집트에는 신전으로 이어지는 길을
따라 수많은 스핑스크들이 줄 세워져 있다. 하지만 우리가 흔히 말하는 '스핑

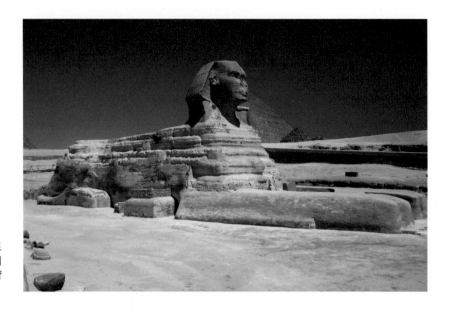

쿠푸 왕의 대 피라미드 옆에 자리한 스핑크스, 기원전 2560년경, 높이 약 20m, 이집트 기자 소재

크스'는 이 거대한 조각상을 가리킨다.

멤피스와 테베 사이를 흐르는 나일강 근처의 수많은 바위 언덕에는 벌집처럼 무덤을 파 놓았다. 쿠푸 왕이나 다른 유명한 왕이 이집트를 다스리던 시대에는 백성들이 왕의 미라를 보관할 무덤을 만드는 데 평생을 쏟아부었다.

이 무덤들은 단단한 바위를 파서 만든 것이다. 미라는 무덤 아래쪽에 안치하고 위쪽은 여러 개의 방이 딸린 작은 주거 공간처럼 만들어 놓았다. 벽에는 무덤에 묻힌 사람이 살아있을 때의 이야기를 벽화로 그려 놓았다. 벽화에는 씨를 뿌리는 사람, 무화과와 포도를 수확하는 사람, 옷이나 벽돌을 만드는 사람 등이 그려져 있어 당시의 생활상을 엿볼 수 있다. 우마차나 교역선과 같은 교통수단도 보이고, 운동 경기나 축제를 즐기는 사람들도 그려져 있다.

비록 고대 이집트인들은 무덤에서 많은 시간을 보냈지만, 벽화를 보면 꽤 흥겹고 쾌활한 사람들이었다는 사실을 알 수 있다. 또 예술과 과학 분야에서 뛰어난 지식을 가지고 있었다는 점도 짐작할 수 있다.

벽화에는 왕을 신하들보다 훨씬 크게 그려 놓았다. 그림을 그리는 사람들

은 '원근법'●이라는 개념을 가지고 있지 않았다. 즉, 같은 그림 안에 여러 인물들을 마치 다른 거리에서 보고 있는 것처럼 그려 넣었다. 예를 들면, 사람들이 행진하는 모습을 그릴 때 한 무리의 사람들이 다른 무리의 사람들 바로 머리 위에서 걷고 있는 것처럼 그린 경우가 많다.

● 일정한 시점에서 본 물체와 공간을 눈으로 보는 것과 같이 멀고 가까움을 느낄 수 있도록 평면 위에 표현하는 회화 기법을 말한다. '투시도법'이라고도 부른다.

고대 이집트인들이 바위 무덤에 제사 지내는 모습을 그린 벽화

그림을 그리는 사람들은 단순하고 분명하게 그림을 통해 이야기를 전하려고 했다. 덕분에 지금 우리는 그림을 보고 그들이 무슨 이야기를 하려는 것인지 확실히 알 수 있다. 그림에 사용한 채색은 지금도 빛이 바래지 않고 처음 상태를 그대로 유지하고 있다.

이집트인들은 상형문자(일종의 그림문자)도 남겼다. 이 문자는 원래 이야기를 전달하려는 목적으로 만들어진 것이었지만, 이집트의 사제들은 문자의 숨겨진 의미를 비밀로 유지했다. 18세기가 되어서야 학자들은 돌에 새겨진 상형문자를 겨우 판독할 수 있었다. 만약 벽화가 이집트인들의 이야기를 제대로 전달하지 못했다면 오랜 시간이 지나도 우리는 고대 이집트에 관해 거의 알지 못했을 것이다.

이집트 황금시대의 자취, 이집트 신전

02

멤피스 근처 피라미드들이 있는 곳에서 나일강을 따라 올라가면 벌집처럼 파 놓은 바위 무덤들이 보이고, 또 그곳을 지나면 비로소 '100개의 문이 있는 테베'에 다다른다. 테베는 고대 이집트에서 가장 화려한 수도였다. 도시 안팎에 남아 있는 신전들은 규모가 어마어마하다. 이집트 왕조가 붕괴된 이후로도 그 위용은 변함이 없다.

이집트 신전은 다른 나라의 신전들과는 모습이 많이 다르다. 일반적으로 입구로 들어서는 길 양 옆에는 스핑크스 상들이 길게 늘어서 있다. 신전 앞에는 한 개 또는 두 개의 오벨리스크가 세워져 있다. 오벨리스크도 스핑크스처럼 하나의 바윗덩어리를 깎아 만들어졌다. 네모진 돌기둥이 위쪽으로 갈수록 가늘어지고 꼭대기는 피라미드처럼 뾰족하다. 오벨리스크의 모양은 태양의 광선을 상징한다고 한다. 각각의 오벨리스크에는 그 신전에 모시는 신을 찬미하는 글이 상형문자로 새겨져 있다.

식민지 시대에 이집트에 있던 수많은 오벨리스크들이 유럽과 미국의 여러 도시로 옮겨져 갔다. 그 가운데 하나는 뉴욕의 센트럴파크에 세워져 있다. 그곳에 놀러 갔다가 오벨리스크를 만나면 상형문자를 한번 해독해 보자. 물론 쉽지 않겠지만….

줄지어 늘어선 스핑크스들과 오벨리스크를 지나 '필론(pylon)'이라 불리는 기이하게 생긴 입구를 통과하면 신전 안으로 들어가게 된다. 신전은 안뜰, 수많은 기둥이 있는 다주실(多柱室), 사제들이 기거하는 공간으로 구성되어 있다. 거기서 안쪽으로 더 들어가면 작고 어두운 내실(內室, cella)이 나온다. 신전에서 가장 성스러운 장소인 내실에 바로 신상을 모셔 둔다. 신상은 원숭이나 소, 새나 악어 등 짐승의 모습을 하고 있지만, 사람들은 정성을 다해 신상을 보호하고 아름다운 보석으로 꾸며 놓기도 했다. 사제들만 내실에 드나들 수 있었고 일반인들은 바깥에 있는 뜰에서 제사를 지냈다.

카르나크 신전, 기원전 20세기경, 이집트 룩소르 소재

테베의 카르나크 신전과 약 3킬로미터 떨어진 곳에 있는 룩소르 신전이 이집트에서 가장 훌륭한 신전으로 손꼽힌다. 카르나크의 다주실은 세계에서 가장 큰 규모를 자랑한다. 그 안에 있는 기둥들을 비운다면 유럽의 대성당 몇

채는 들어갈 수 있을 정도로 면적이 넓다. 원래 그곳은 거대한 기둥들로 꽉 채워져 있었는데, 지금은 기둥 100개 정도만 남아 있다. 중앙에 있는 기둥 20개는 높이가 약 18미터에 이르고, 둘레에 있는 기둥들은 절반인 9미터 정도 된다. 그 외의 다른 기둥들도 크기가 비슷하다.

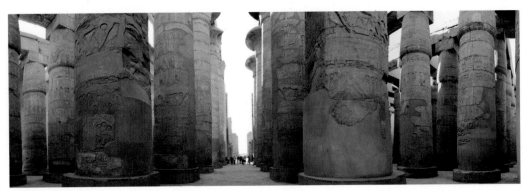

카르나크 신전의 다주실

기둥의 맨 윗부분인 '기둥머리'는 연꽃 모양으로 장식되어 있다. 연꽃은 신성한 나일강 근처에서 자라기 때문에 성스러운 꽃으로 여겨졌다. 그래서 연꽃의 꽃봉오리나 활짝 핀 꽃의 모습을 모사해 신전 기둥에 새겨 놓았다. 기둥으로 이루어진 통로나 신전의 벽에는 상형문자나 인물들이 밝은 색으로 그려져 있다.

지금은 유적으로 남아 있지만 아직도 카르나크 신전의 다주실 광경은 가슴을 두근두근 뛰게 한다. 수천 년 전 수많은 이집트인들이 이곳에서 신에게 제사를 지내는 모습을 상상해 보자!

이집트의 왕들은 테베 도시 안팎에 또 다른 훌륭한 신전들을 많이 건설했다. 신전은 사방을 높은 벽으로 둘러쳐 전쟁이 일어나면 튼튼한 요새가 되기도 했다.

이집트의 인물 조각상은 실물과 똑같은 모습으로 만들지 않았다. 조각상들은 주로 신전 벽 가까이에 놓아두었다. 인물은 두 발을 모으고 딱딱한 자세

로 앉아 있다. 두 팔은 옆구리에 붙이거나 가슴에 포개고 있다. 아니면 서 있을 때도 있는데 자세는 여전히 뻣뻣하다. 얼굴 표정도 돌처럼 차갑다. 간혹 신들은 사람의 몸에 짐승의 머리를 하고 있는 모습으로 표현되기도 한다.

테베 근처 평원에는 두 개의 거대한 인물상이 앉아 있다. 두 조각상은 들판에 덩그러니 남아 있는 것처럼 보이지만, 원래는 신전이 있었고 그 안에 두었던 조각상이라고 한다. 신전은 오래전에 파괴되어 사라졌고 지금은 조각상만 평원을 지키고 있다.

둘 중 더 큰 조각상은 높이가 21미터 정도 되는데, '노래하는 멤논'이라 불린다. '노래하는'이라고 불리는 이유는 이집트인들이 태양이 떠오를 때 이 조각상이 노래를 한다고 생각했기 때문이다. 아마 음악소리를 만든 건 조각상이 아니라 사람이었을 것이다. 한 사제가 조각상 안에 몸을 숨긴 채 돌로 조각상을 두드린 것이다.

고대 이집트가 '황금시대'를 구가할 때는 강력한 지도자들이 많았다. 그 가운데 가장 오만한 군주는 람세스 2세였다. 그는 정복 활동을 마친 뒤 거대

라메세움, 기원전 13세기경, 테베의 나일강 서안 소재

한 기념비를 세우는 걸 좋아했는데, 기념비에는 신이 아닌 자기 자신을 찬양하는 글을 빼곡히 채워 넣었다.

테베에 있는 화려한 람세스 궁전인 라메세움 앞에는 이 자부심 강한 군주가 왕좌에 앉아 있는 거대한 석상이 세워져 있었다. 무게만 해도 900톤에 달했다! 아, 그러나 그의 자존심이 땅에 떨어지고 말았다! 지금은 석상이 산산조각 나 있다.

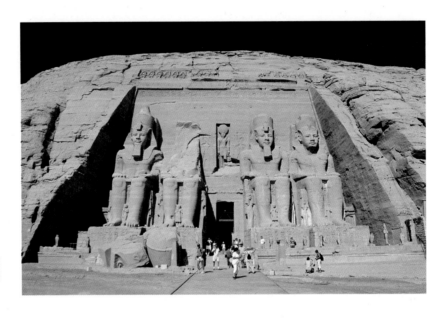

아부심벨 신전, 기원전 13세기경, 이집트 누비아 소재

나일강을 따라 더 올라가다 보면 누비아에 바위를 깎아서 만든 무덤들 가운데 람세스 2세의 무덤(아부심벨 신전)이 있다. 그 앞에는 차가운 얼굴을 하고 있는 네 개의 거대한 석상이 놓여 있는데, 각각의 높이는 20미터가 넘는다.

쿠푸처럼 람세스 2세도 후대에 영원히 기억되고 싶었다. 그런데 자기가 기대하지 않던 방식으로 그 염원을 이루었다. 1881년에 그의 미라가 발견된 것이다! 이집트에 방문하면 람세스 2세의 신전과 궁전과 석상을 볼 수 있을 뿐 아니라 카이로박물관에 가면 람세스 2세를 '직접' 만날 수 있다.

지금까지 살펴본 것처럼 이집트에서는 수많은 피라미드와 신전, 바위 무덤과 조각상을 볼 수 있다. 물론 피라미드와 신전을 세운 건축가나 조각상을 만든 조각가, 이집트의 생활상을 그린 화가의 이름은 모두 사라지고 없다. 하지만 그들이 남긴 작품은 세월이 흐르면 흐를수록 더 값진 보물로 영원히 남을 것이다.

고대 그리스 미술

신화와 전설이 아로새겨진 언덕, 아크로폴리스

01

고대 그리스 미술은 페리클레스가 통치한 '황금시대'인 기원전 5세기경에 절정을 이루었다. 그리스 미술은 쿠푸 왕과 람세스 2세 시대의 근엄하고 웅장한 이집트 미술과는 사뭇 다른 매력을 지녔다. 고대 그리스인들은 매우 개방적인 분위기 속에서 살았다. 그들은 자연을 사랑했고 땅과 바다와 하늘을 신들로 가득 채웠다. 또 신에 필적할 만한 영웅들을 창조해 내기도 했다.

그리스에는 신과 영웅을 찬양하는 시인이 있었고, 신을 참배하고 기리기 위해 신전과 조각상을 만드는 건축가와 조각가가 있었다. 오랜 세월이 지난 지금은 극히 일부 작품만 남아 있지만, 비평가들은 그 일부만 보고서도 역사상 그리스만큼 아름다운 미술을 남긴 문명은 없다고 평가한다. 타임머신을 타고 고대 그리스로 돌아가면, 온전한 상태의 조각상들을 실컷 볼 수 있을 것이다. 또 자유롭게 드나들도록 개방된 신전에 들어가 노래하고 춤추며 신들을 참배할 수 있을 것이다.

그리스에는 신과 영웅의 이야기가 풍성해 그것만으로도 이 책의 지면을 충분히 채우고도 남는다. 하지만 여기서는 대표적으로 여신 아테나에 관한 이야기만 소개하겠다. 아테나가 그리스 미술의 중심지인 아테네의 수호신이기 때문이다. 먼저 아테나에 얽힌 흥미로운 이야기를 듣고 이 여신을 기리기

위해 세운 건축물들을 살펴보자. 신들은 그리스 북부에 있는 올림퍼스산에 살았다. 신들의 제왕은 제우스였고 왕비는 질투의 화신인 헤라였다. 신들은 매일같이 제우스의 궁전에 모여 연회를 즐기면서 그리스에서 벌어지는 다양한 일들을 논의했다. 신들이 볼일이 있어 지상 세계로 내려올 때는 구름의 문을 통과해야 했다.

하루는 보통 때처럼 신들이 연회를 즐기고 있는데, 제우스가 괴로운 듯 머리를 부여잡고 있었다. 어찌나 두통이 심했던지 제우스는 대장간의 신 헤파이스토스를 불러 자신의 머리를 도끼로 쪼개라고 명령했다. 헤파이스토스가 명령에 따라 머리를 쪼개자 그 속에서 완전 무장한 여신 아테나가 칼을 휘두르며 나타났다.

갑작스럽게 아테나가 등장하자 올림퍼스의 신들은 두려워 덜덜 떨었다. 아테나는 태어나자마자 제우스의 궁전 회의에 참석했다. 남달리 총명한 아테나는 아버지 제우스만큼이나 신들에게 막대한 영향력을 행사했다. 참고로 이 여신이 좋아하는 새는 부엉이였고 좋아하는 나무는 올리브 나무였다.

아테나가 올림퍼스산에 나타난 지 얼마 되지 않아 그리스의 어느 도시 이름을 짓기 위한 경연이 벌어졌다. 포세이돈과 아테나 두 신은 자기 이름으로 도시의 이름을 짓는 명예를 차지하고 싶었다. 두 신이 너무 심하게 경쟁하자 결국 문제를 해결하기 위해 신들의 회의가 소집되었다. 오랫동안 머리를 맞댄 끝에 신들은 세상에서 가장 이로운 것을 만드는 신에게 도시의 이름을 짓도록 했다.

신들의 결정이 떨어지기 무섭게 포세이돈은 삼지창으로 땅을 내려쳤다. 그러자 힘세고 아름다운 말이 땅속에서 튀어나왔다. 신들은 모두 박수를 치며 환호했다. 말은 세상에 이로운 동물이므로 신들은 포세이돈의 승리를 확신했다.

이 모습을 가만히 지켜보던 아테나는 손에 들고 있는 물레바퀴로 땅을 두드렸다. 그러자 땅에서 올리브나무가 자라났다. 아테나는 신들에게 올리브나무야말로 기름과 음식, 옷과 집을 제공해 주는 매우 이로운 나무라고 당당

하게 설명했다.

신들도 말보다는 올리브나무가 인간에게 더 이롭다고 생각했다. 마침내 아테나가 도시의 이름을 짓는 명예를 얻게 되었다. 그리스의 신들과 여신들은 모두 그리스어 이름과 라틴어 이름을 가지고 있다. 예컨대 아테나의 라틴어 이름은 지혜를 뜻하는 '미네르바'이다. 그리고 그리스어 이름인 아테나에서 '아테네'라는 도시 이름이 나오게 되었다.

그리스의 도시들은 주로 요새화된 언덕(아크로폴리스) 위에 세워졌다. 이 언덕 위에 도시의 수호신을 모시는 신전을 세웠는데, 도시에 위급한 상황이 생기면 사람들은 이곳에 몸을 피하기도 했다. 아테네의 아크로폴리스(Acropolis)에도 아테나의 올리브 나무 조각상을 보관하는 작은 신전이 있었다. 아테네 시민들은 그 신성한 조각상이 하늘에서 떨어졌다는 전설을 믿었다. 그래서 날마다 조각상을 깨끗이 닦고 소중하게 다루었다.

아테나는 아테네의 수호신으로서 제 역할을 톡톡히 해냈다. 처녀들에게는 실과 옷감 만드는 기술을 가르쳐 주었고 젊은 남자들에게는 전투 기술을 전수했다. 트로이 전쟁이 일어났을 때는 아테나의 현명한 중재 덕분에 아테네가 트로이를 이길 수 있었다. 몇 세기 후 페르시아 전쟁(BC 492~BC 448)이 일어났을 때도 강력한 적군 페르시아를 상대로 마라톤 전투와 테르모필레 전투에서 승리를 거둘 수 있었다.

전쟁이 일어날 때마다 아테네가 거의 매번 승리를 거머쥐자 아테네 시민들은 전쟁의 여신이 영감을 준다고 믿었다. 아테네 시민들은 승리를 안겨 주는 아테나를 위해 세상에서 가장 아름다운 신전을 세워 감사의 마음을 표현하기로 했다. 페르시아 전쟁에서 승리하면서 얻은 전리품으로 도시가 부유해졌기 때문에 신전을 세우는 일은 그다지 어렵지 않았다.

당시 아테네는 현명한 지도자 페리클레스가 다스리는 최고의 전성기를 누리고 있었다. 페리클레스는 건축가 이크티누스와 칼리크라테스를 불러들였고 당대 최고의 조각가인 페이디아스도 섭외했다. 페이디아스는 자신과 함께 일할 솜씨 좋은 장인들을 그리스 전역에서 불러 모았다.

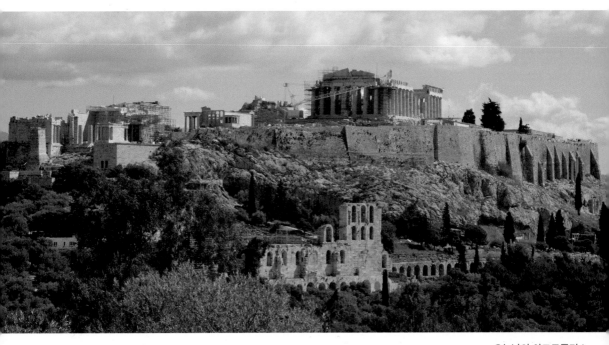

오늘날의 아크로폴리스,
그리스 아네테 소재

 사진 속에 보이는 아크로폴리스가 바로 페이디아스와 그의 제자들이 완
성한 작품이다. 한눈에 봐도 그리스 신전은 이집트 신전과 매우 다르다는 것
을 알 수 있다. 그리스 신전은 이집트 신전에 비해 규모가 작은 편이다. 주로
흰 대리석으로 건물을 세우고 부분적으로 밝은 색감을 지닌 대리석을 사용
했다. 신전의 지붕은 세모꼴로 이루어져 있는데 이 삼각형 부분을 '페디먼트
(pediment)'라고 부른다.

 세모꼴의 지붕 아래로는 아름다운 기둥들이 늘어서 있다. 아테네의 아크
로폴리스에는 두 종류의 기둥이 사용되었는데, 하나는 도리아식 기둥이고
또 하나는 이오니아식 기둥이다. 도리아식 기둥은 기둥머리가 단조롭고 몸
통은 비교적 가느랗다. 이오니아식 기둥은 기둥머리에 숫양의 뿔처럼 생
긴 소용돌이 장식이 있다. 신전 내부는 주로 윗부분이 화려하게 장식되어 있
고 셀라(cella)라고 하는 방에는 신전의 주인인 신의 조각상을 세워 두었다.

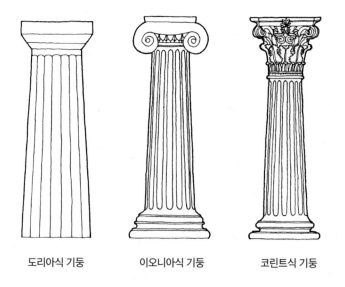

고대 그리스 신전 기둥의 종류

도리아식 기둥 이오니아식 기둥 코린트식 기둥

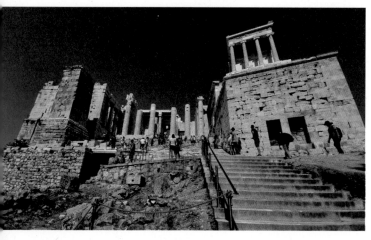

아크로폴리스의 입구인
프로필라이아

신화와 전설을 들으면서 그리스 신전을 살펴보니 흥미롭지 않은가? 아테나 여신의 이야기가 아테네의 아크로폴리스에 얼마나 많이 스며들어 있는지 좀 더 살펴보도록 하자. 도시에서 약 50미터 높이에 있는 비탈진 바위 언덕까지 널찍한 대리석 계단이 두 줄로 놓여 있다. 두 계단 사이에 난 길은 짐승이나 수레가 다니는 통로로 이용되었다. 계단을 따라 올라가면 아크로폴리스의 입구인 프로필라이아(propylaia)가 나온다. 이집트의 필론만큼 거대하지는 않지만 신전과 마찬가지로 지붕이 있고 그 아래 도리아식 기둥들이 나란히 줄지어 서 있다.

프로필라이아 오른편에는 이오니아식 기둥으로 세워진 작은 신전이 있는데, 일명 '날개 없는 승리의 여신상의 신전(니케 신전)'이라고도 불린다. 프로필라이아를 통과해 더 올라가면 예전에는 거대한 청동상이 세워져 있었다. 바로 전사의 여신 아테나 청동상이다. 조각가 페이디아스는 이 청동상에 '최고의 전사(Champion)'라는 이름을 붙여 주었다고 한다. 높이가 20미터나 되는 아테나 청동상은 창과 방패를 들고

완전 무장한 모습으로 서 있었다.

아테나 청동상은 신전보다 훨씬 높이 솟아 있고 황금빛 투구를 쓰고 있어 먼 바다에서도 잘 보였다고 한다. 그래서 아테나는 적군이 배를 타고 침입할 때 공포심을 안겨 주는 신이었고, 오랜만에 그리운 고향으로 돌아오는 망명자나 뱃사람을 제일 먼저 반겨 주는 신이기도 했다.

아테나 청동상이 세워져 있던 자리를 지나 왼편으로 가면 불규칙적인 형태의 신전이 나온다. 이 신전은 아테네의 전설적인 왕 에레크테우스의 이름을 따서 '에레크테이온(Erechtheion) 신전'이라고 불린다. 초기에 성지 역할을 했던 에레크테이온 신전에는 작은 올리브 나무 조각상과 몇몇 신성한 상징물들이 보관되어 있었다. 신전 옆에 붙어 있는 현관이 우리의 눈길을 사로잡는다. 여섯 명의 여인상이 기둥처럼 머리에 지붕을 이고 있는 모습이 꽤 인상적이다.

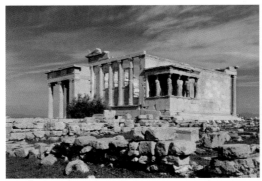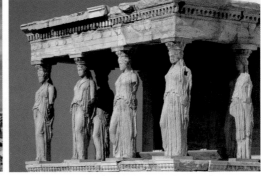

에레크테이온 신전(좌)과 여섯 명의 여인상(우)

아크로폴리스에서 가장 유명한 건물은 단연 파르테논 신전이다. '파르테논(Parthenon)'이라는 말은 '처녀의 집'을 의미한다. 이 신전 안에는 경이로운 자태의 아테나 여신상이 세워져 있었다. 페이디아스는 나무로 여신상을 만들고 금과 상아로 치장했는데, 그 높이가 약 12미터에 달했다. 얼굴과 팔과 발은 상아로 얇게 씌우고 눈은 귀금속으로 장식했으며 겉옷(페플로스)은 황

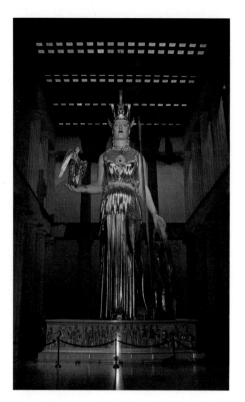

금으로 도금했다.

아테나 여신상은 정면을 향해 똑바로 선 채 황금빛 옷과 투구를 착용하고 있었다. 가슴팍을 덮는 흉갑은 온갖 보석으로 장식되어 있고 아테나 여신의 전리품인 메두사의 머리가 새겨져 있었다. 왼손 옆에는 화려한 방패가 세워져 있으며, 여신이 뻗은 오른손 위에는 승리를 상징하는 신이 서 있었다.

예전에는 그리스 전역에서 이 여신상을 보기 위해 몰려왔다고 한다. 오늘날에는 여신상을 볼 수 없지만 그리스 작가들이 기록한 글을 통해서 여신상의 모습을 상상해 볼 수 있다. 후대에 여신상을 본떠서 만든 작은 조각상을 통해서도 원래 모습을 짐작할 수 있다.

파르테논 신전 외부는 도리아식 기둥들이 열을 지어 건물을 지탱하고 있었고, 신전 외부 곳곳에는 아테나 여신을 기념하는 장식들이 아름답게 새겨져 있었다. 장식들을 좀 더 자세히 살펴보자. 신전 정면과 후면에 있는 두 개의 페디먼트에 우아하고 역동적인 조각들이 가득 새겨져 있었다. 한 면에는 제우스의 머리에서 완전 무장한 채 튀어나오는 아테나의 모습이 보였다. 또 다른 면에는 아테나와 포세이돈이 도시의 이름을 짓는 것을 놓고 경연을 벌이는 장면이 묘사되어 있었다. 그리고 기둥들 윗부분에도 건물을 죽 돌아가면서 조각들이 새겨져 있는데 이것을 '프리즈(frieze)'라고 부른다.

프리즈에는 아테네에서 거행한 제전 '파나테나이아(Panathenaia)'와 관련된

미국 내슈빌 센테니얼 공원 내 파르테논 신전에 복원해 놓은 아테나 여신상

장면이 표현되어 있다. 여기서 잠깐 이 신성한 제전에 관해 알아보자. 아테네에서는 간혹 귀족 여인들이 에레크테이온 신전에 있는 올리브나무 조각상을 위해 페플로스나 베일과 같은 새 의복을 만드는 풍습이 있었다. 의복이 완성되면 배의 돛대에 매달고 긴 행렬을 이루며 언덕으로 올라갔다. 그런 다음 에레크테이온 신전에 있는 올리브나무 여신에게 의복을 바쳤다.

전령, 전사, 음악가 등이 이 경건한 행렬을 이루었는데, 원로들은 신성한 올리브나뭇가지를 들었고 귀족 청년들은 활력 넘치는 말을 끌고 가거나 타고 갔다. 영웅들은 전차를 타고 이동했으며 우아한 여인들은 양산을 들거나 머리에 바구니를 이고 있었다. 이 행렬만 보아도 당시 아테네인들의 삶의 태도나 관습을 충분히 엿볼 수 있다.

조각가 페이디아스와 제자들도 언덕 위로 이어지는 긴 행렬을 보았을 것이다. 그들은 행렬의 모습과 동작 하나하나를 긴 도로와 같이 생긴 프리즈에 새겨 넣었다. 오늘날에는 이 프리즈가 단순한 장식이라고 생각할 수도 있겠지만, 이 조각 작품이야말로 품위 있고 활기 넘치던 그리스인의 생활을 잘 보여주고 있다.

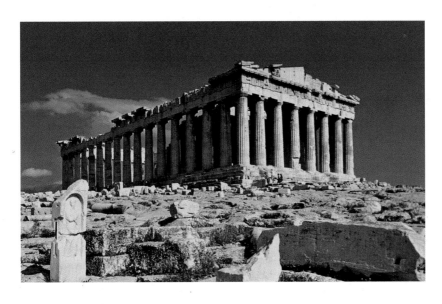

파르테논 신전, 기원전 447~438년, 대리석, 그리스 아테네 소재

이 정도면 아크로폴리스는 '신화와 전설이 아로새겨진 언덕'이라고 할 수 있지 않을까? 만약 아테나가 청동, 나무, 상아, 황금으로 만들어진 여신상이 아니라 실제로 살아있는 여왕이었다면 아크로폴리스에서 자신을 추앙하는 사람들을 보면서 얼마나 행복했을까!

이 '황금시대'에 아테네의 거리는 조각상과 신전으로 넘쳐났다. 도시 위로 높이 솟은 아크로폴리스는 마치 근사한 박물관처럼 보였다. 눈부신 태양 아래 하얗고 매끄러운 대리석과 여신상의 보석, 청동, 황금이 반짝반짝 빛나는 모습을 상상해 보라. 그리스 미술의 아름다움과 영광이 온 천하에 드러나지 않았을까!

하지만 오늘날의 아크로폴리스는 어떤가? 우리는 2,000년 전에 존재했던 '황금시대'를 단지 책으로만 접하고 있다. 그리스는 거듭 외적의 침입을 당하면서 수많은 예술 작품이 파괴되거나 땅에 묻히거나 약탈되었다. 파르테논은 나중에 교회나 이슬람교 사원(모스크)으로 탈바꿈되었고 심지어 탄약고로 사용되기도 했다. 다른 건물들도 세월이 지나면서 폐허로 변하고 전쟁의 포화 속에서 파괴되었다.

사실 파르테논 신전은 오랜 세월을 견디며 아름다움을 유지하고 있었다. 하지만 1687년에 갑자기 그 아름다움이 처참히 무너져 내렸다. 그해 오스만-튀르크 제국(지금의 터키)과 베네치아 공화국 사이에 전쟁이 벌어졌기 때문이다. 베네치아 군이 아테네를 점령하고 있는 오스만-튀르크 군에게 포격을 가했는데 그때 파르테논 신전의 대리석 지붕이 폭삭 주저앉고 말았다.

마지막에 나오는 이 그림은 원형 그대로 복원된 아크로폴리스의 모습을 그린 것이다. 이 그림으로 실제 모습이 어땠는지 짐작할 수는 있지만, 그림만으로는 당시 대리석 건물이 풍기는 깊고 그윽한 분위기까지 재현해 내기는 쉽지 않다.

누군가는 이런 말을 남기기도 했다. "달밤에 아크로폴리스를 방문하세요. 그러면 폐허는 더 이상 보이지 않고, 상상 속에서나마 페리클레스의 '황금시대'처럼 언덕 위에 신전과 조각상을 가득 채울 수 있을 테니까요."

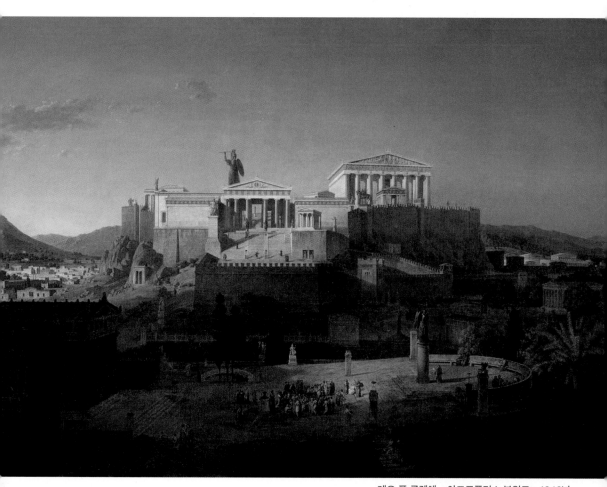

레오 폰 클렌체, <아크로폴리스 복원도>, 1846년

페이디아스의 한이 서린
제우스 신상

02

페리클레스는 페이디아스를 아테네 최고의 예술가로 만들어 놓았다. 하지만 아테네 사람들은 변덕이 심했다. 파르테논 신전 건축이 끝나자 이 위대한 조각가는 아테네 사람들과 갈등이 생겼고, 결국 분개한 페이디아스는 그들을 골탕 먹이기로 마음먹었다. 페이디아스는 아무 말 없이 아테네를 떠나 다른 도시로 가 버렸다. 그 도시에서 아테나 여신상보다 더 훌륭한 조각상을 만들 작정이었다. 그러면 자존심 강한 아테네인들이 스스로 저지른 일을 후회할 것이라고 생각했다.

이런 계획을 갖고 페이디아스는 올림피아라는 도시로 갔다. 그리스 서부에 있는 이 도시는 올림픽 경기가 열리는 곳이었다. 페이디아스가 아테네를 떠나 올림피아로 향하자 올림피아 사람들은 큰 영광으로 생각했고 그를 기쁘게 맞이했다.

머지않아 올림피아에 있는 건축가, 조각가, 금박공들이 우르르 몰려들기 시작했다. 올림피아에서 페이디아스는 제우스 신상을 건립했다. 이 신상은 너무도 유명해서 '세계 7대 불가사의'●에 속할 정도였다.

그렇다면 제우스 신상은 어떻게 생겼을지 상상해 보자. 고대 작가들이 남긴 글이나 이 신상을 본떠서 만든 옛 동전을 참고해 볼 수 있다. 아테나 여신

●
세계 7대 불가사의는 올림피아의 제우스 신상을 비롯해 이집트 기자의 대피라미드, 바빌론의 공중 정원, 로도스섬의 크로이소스 거상, 에페수스의 아르테미스 신전, 할리카르나소스의 마우솔로스 영묘, 알렉산드리아의 파로스 등대이다.

상처럼 제우스 신상도 기본 토대는 나무로 만들고 그 위에 금과 상아로 덮었다. 제우스 신상의 높이는 약 12미터였다. 제우스는 웅장한 왕좌에 앉아 있었다. 금발 머리 위에는 초록색 면류관을 쓰고 있었다. 한 손에는 왕권을 상징하는 홀(笏)을 들고 있었고 홀 꼭대기에는 그가 가장 좋아하는 동물인 독수리가 앉아 있었다. 다른 손 위에는 승리를 상징하는 신이 똑바로 서 있었다.

페이디아스는 시인 호메로스가 묘사한 숭고한 제우스의 모습을 그대로 옮겨놓는 것이 목표였다. 전하는 이야기에 따르면, 페이디아스가 영광과 권위가 가득한 신들의 왕을 창조해 내자, 그리스인들은 제우스가 직접 페이

콰트르메르 드 퀸시, <올림피아의 제우스 신상 상상도>, 1815년

디아스에게 영감을 불어넣어 준 것이라고 믿었다. 제우스 신상이 놓였던 신전은 천정의 높이가 꽤 높았다. 그럼에도 제우스가 왕좌에서 벌떡 일어났다면 아마 신전의 지붕은 날아갔을 것이다!

그리스 전역에서는 난리가 났다. 제우스의 신전을 방문하기 위해 사방에서 순례자들이 몰려왔다. 사람들은 제우스의 얼굴을 보기만 해도 모든 근심과 걱정이 날아갈 것이라고 확신했다. 반대로 제우스를 보지 못하면 죽을 때까지 불행할 것이라고 생각했다.

마지막으로 다음 전설을 소개하고 제우스 신상 이야기를 마치려고 한다. 페이디아스는 제우스 신상을 다 만든 뒤에 오랫동안 신상을 바라보고 있다. 그는 두 손을 들어 기도한 다음 제우스에게 이 신상이 만족스러운지 아닌지

를 알려 달라고 했다.

그러자 제우스가 기도에 대한 응답이라도 한 듯, 하늘에서 번개가 번쩍하면서 제우스 신상을 환히 밝혔다고 한다. 이제 페이디아스는 그간 쌓였던 한을 마음껏 풀 수 있었다! 아테네인들은 페이디아스에게 돌아오라고 손이 발이 되도록 빌었지만 끝내 거절당하고 말았다.

이리하여 아테나는 아테네만 다스렸지만, 제우스는 그리스의 온 땅을 다스리게 되었다.

우리만의 그리스 조각 미술관을 세워 볼까?

03

그리스인들은 하얀 대리석에 신들의 형상을 조각했다. 거친 돌을 깎아 아름다운 조각상을 만들 수 있는 정교한 기술을 가지고 있었다. 그리스의 조각 예술은 세계의 불가사의한 기술 가운데 하나임이 틀림없다.

우리만의 조그마한 조각 미술관을 하나 만든다고 상상해 보자. 이 미술관에는 그리스의 대표적인 조각 작품 몇 점만 전시할 수 있다. 그렇다면 여러분은 어떤 작품을 전시하겠는가?

우선 〈밀로의 비너스〉를 선택할 수 있겠다. 현재 고대 그리스의 조각상 가운데 〈밀로의 비너스〉만 남아 있다면, 그리스 예술이 세계에서 최고라는 찬사를 받았을 것이다. 비너스●는 사랑과 미의 여신이다. 그래서 자연스럽게 예술가들이 선호하는 여신이 되었다.

바다의 거품 속에서 탄생한 비너스는 산들바람에 실려 올림퍼스산으로 날아갔다. 올림퍼스산에 있던 남자 신들은 비너스의 아름다움에 반해 사랑을 고백했다. 하지만 콧대 높은 비너스는 코웃음 치며 모두 거절했다. 그러자 신들의 왕 제우스는 오만한 비너스에게 벌을 주었다. 비너스는 절름발이에다가 흉측하게 생긴 헤파이스토스(대장장이 신)와 결혼해야 했다.

●
그리스어로는 아프로디테에 해당하지만, '밀로의 비너스'라고 더 많이 알고 있으므로 여기서는 비너스라고 번역했다.

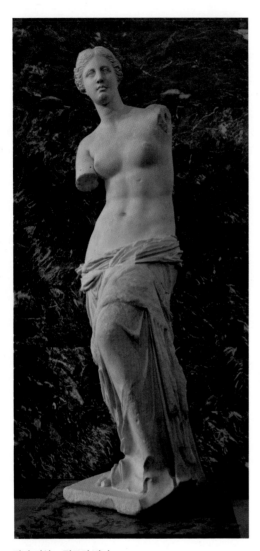

작자 미상, <밀로의 비너스>, 기원전 130년경, 대리석, 높이 204cm, 루브르 박물관 소장

우리가 선택한 비너스 여신상은 흔히 '밀로의 비너스'라고 불리는데, 그 이유는 거의 2,000년 동안 밀로(그리스어로는 멜로스[Melos])섬에 있었기 때문이다. 지금으로부터 약 200년 전에 밀로섬에서 한 농부가 아프로디테를 발견했다. 오랫동안 쓰레기 더미 밑에 묻혀 있던 고대 극장의 벽 틈새에 여신상이 감춰져 있었다. 이 여신상은 두 동강이 난 채 발견되었다.

농부는 바위 더미 속에서 여신상을 조심히 꺼냈다. 그러고는 깨끗하게 복원해 나중에 프랑스의 왕 루이 18세에게 팔았다. 지금은 파리의 루브르 박물관에 보관되어 있다.

프랑스인들은 이 여신상을 귀하게 여겼다. 프랑스-프로이센 전쟁(1870~1871)이 일어났을 때는 프로이센 사람들이 훔쳐 갈까 봐 커다란 금속 상자에 넣어 땅에 파묻었다.

비너스의 사랑스러운 얼굴을 감상해 보자! 차갑게 반짝거리기만 하는 다른 석상들과는 달리 대리석의 따뜻한 색감 때문에 부드러운 온기가 느껴진다. '비너스'라는 이름이 붙은 이유도 아마 아름다운 얼굴과 우아한 몸짓 때문일 것이다. 많은 사람이 생각하듯 이 여신상의 부러진 팔에 방패가 들려 있었다면, 그녀는 실제로 승리의 여신이었을지도 모른다.

<메디치의 비너스>도 유명한 작품이므로 우리 미술관에 들여놓아야 한다. 이 비너스의 얼굴은 그다지 매력이지는 않다. 밀로의 비너스와 비교하면 얼굴은 무표정에 가깝다. 하지만 그녀의 매력은 얼굴이 아닌 완벽한 비율의 인체에서 뿜어져 나온다. 이 조각상 역시 수세기 동안 빛을 보지 못하

다가 17세기에 어느 로마 신전에서 발견되어 복원되었다.

〈메디치의 비너스〉는 메디치 가문의 궁전에서 얼마 동안 보관되어 있었기 때문에 이런 이름이 붙게 되었다. 지금은 피렌체의 우피치 미술관에 가면 다른 유명한 작품들과 함께 여신상을 감상할 수 있다.

다음에 추가할 두 작품은 올림피아에서 발견된 조각상이다. 알다시피 올림피아는 페이디아스가 제우스 신상을 제작한 도시였다. 이 두 작품은 올림피아의 오래된 유적에서 발굴되었다. 1875년에 발견된 두 작품은 모두 우아하고 아름다워 많은 사람의 사랑을 받고 있다. 각 조각상의 받침대에는 만든 사람의 이름도 새겨져 있다.

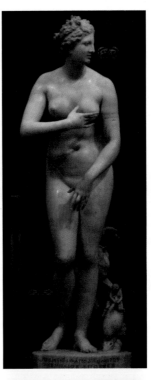

작자 미상, <메디치의 비너스>, 기원전 1세기경, 대리석, 높이 151cm, 우피치 미술관 소장

하나는 〈승리의 여신〉이라는 조각상인데 조각가 파이오니오스의 이름이 새겨져 있다. 수많은 전쟁에서 승리한 그리스인들은 이 조각상을 보면서 뿌듯했을지 모른다. 승리의 여신은 보통 월계관을 머리에 쓴 모습으로 묘사된다. 손에는 종려나무 가지나 방패를 들고 있고, 가끔은 날개를 달고 있기도 하다.

그런데 파이오니오스의 〈승리의 여신〉은 어떤가? 이 조각상은 머리도 없고 팔도 잘려 나갔다! 하지만 신기하게도 몸짓 하나만으로도 생동감과 우아함이 충분히 느껴진다. 입고 있는 옷의 주름도 매우 자연스럽다. 그래서 이

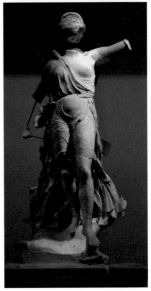

파이오니오스, <승리의 여신>, 기원전 420년경, 대리석, 높이 198cm, 올림피아 고고학 박물관 소장

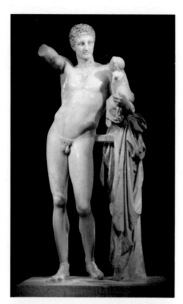

프락시텔레스, <헤르메스와 어린 디오니소스>, 기원전 340년경, 대리석, 높이 215cm, 올림피아 고고학 박물관 소장

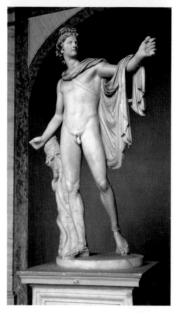

작자 미상, <벨베데레의 아폴론>, 기원후 130년경, 대리석, 높이 224cm, 로마 바티칸 미술관 소장

머리도 없고 팔도 없는 〈승리의 여신〉이 세계적인 명성을 얻게 된 것이다.

또 다른 작품은 〈헤르메스와 어린 디오니소스〉라는 조각상으로, 이 작품에는 저명한 그리스 조각가 프락시텔레스의 이름이 새겨져 있다. 전령의 신 헤르메스는 재빠르고 명민하여 신들로부터 많은 사랑을 받았다.

조각상을 보면 헤르메스가 작은 나무둥치에 기대어 서 있고 그 나무둥치에 자기 옷을 아무렇게나 걸어 두었다. 그리고 한 팔로 어린 디오니소스를 안고 있다. 아무래도 님프들에게 아기를 맡기러 가는 장면이 아닌가 싶다. 님프들은 어린 디오니소스의 교육을 맡고 있었다.

헤르메스의 얼굴 표정에서는 아이를 향한 사랑스러운 미소가 느껴진다. 그래서일까, 많은 사람이 그리스에서 가장 아름다운 조각상으로 이 작품을 손꼽는다. 여러분은 어떻게 생각하는가?

다음으로 우리는 〈벨베데레의 아폴론〉이라는 작품을 들여놓을 것이다. 이 작품 역시 많은 사랑을 받고 있다. 그리스 신화에는 아폴론만큼이나 많은 이야기를 가진 신이 없을 정도다. 아폴론은 태양의 신이자 최고의 궁수였고, 젊음과 아름다움의 신이자 음악과 시를 관장하는 신이었다. 그래서 미술 작품에 매우 다양한 모습으로 묘사된다.

〈벨베데레의 아폴론〉은 15세기에 어느 이탈리아 도시의 유적에서 발견되었다. 이후 로마 바티칸 미술관의 벨베데레 정원에 소장하고 있어서 이런 이름이 붙게 되었다.

조각상에는 젊고 원기 왕성한 아폴론의 모습이 묘사되어 있다. 자태에서 기품과 힘이 느껴지고 얼굴과 머리스타일도 아름답다. 팔에 걸친 망토의 모양도 꽤 인상적이다.

아폴론의 표정은 어떠한가? 무언가 간절히 바라는 표정인가? 아니면 자부심 넘치는 표정인가? 조각상을 만든 조각가의 이야기만 들을 수 있어도 우리는 이 신의 표정을 알 수 있었을 텐데… 안타깝게도 아폴론이 손에 들고 있던 것이 사라지고 말았다! 한동안 사람들은 아폴론이 화살을 쏘고 그것이 날아가는 모습을 바라보고 있는 것이라고 생각했다.

그런데 지금으로부터 약 200년 전에 〈벨베데레의 아폴론〉을 모사한 것처럼 보이는 작은 청동 조각상이 발견되었다. 이 조각상은 아이기스(Aegis, 염소가죽으로 만든 방패)라는 방패를 들고 있었다. 방패 중앙에는 끔찍한 괴물 고르곤의 머리가 달려 있어 적이 이 머리를 보면 돌로 변하고 말았다. 〈벨베데레의 아폴론〉도 아이기스를 손에 들고 적이 돌로 변하는 모습을 지켜보고 있었을지도 모른다. 제법 그럴듯한 상상 아닌가?

아폴론 옆에는 쌍둥이 여동생 아르테미스가 서 있었을지도 모른다. 아르테미스는 밤의 여왕이자 최고의 사냥꾼이었다. 아폴론이 태양의 신이듯 아르테미스는 달의 여신이었다. 남쪽 나라에서는 태양열이 강하기 때문에 태양을 신이라 불렀고, 온화하고 아름다운 달은 여신이라고 불렀다. 10월에 보름달이 뜰 때면 아르테미스는 은빛으로 반짝이는 수레를 세워 둔 채, 활과 화살을 들고 하녀들을 불러 모아 사냥에 나섰다.

이 아르테미스의 조각상은 〈베르사유의 아르테미스〉라고 불린다. 이 작품도 〈밀로의 비너스〉처럼 루브르 박물관에 소장되어 있다. 아르테미스 조각상은 여신이 사냥에 나서는 모습을 묘사하고 있다. 아르테미스는 화살을 가득 넣은 통을 어깨에 메고 있고, 옆에는 '날렵함'과 '재빠름'을 상징하는 수사

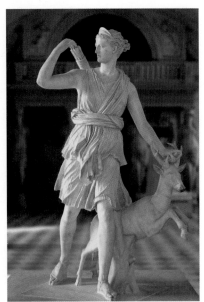

<베르사유의 아르테미스>, 기원전 330년경,
대리석, 높이 200cm, 루브르 박물관 소장

습이 뛰어가고 있다. 여신은 한 손으로는 수사슴의 뿔을 잡고 반대편 손으로는 통에서 화살을 꺼내고 있다.

그리스인들은 달리기나 레슬링과 같은 운동 경기를 보고서 운동선수의 멋진 자태를 조각하기도 했다. 지금까지 남아 있는 작품들이 많은데, 그 가운데 우리는 미론이라는 조각가의 작품인 <원반 던지는 사람>을 선택할 것이다.

작품에 묘사된 사람은 원반을 던질 때 좀 더 힘을 더하기 위해 몸을 앞으로 구부리고 있다. 이러한 동작을 취할 때 육체의 모든 부분이 어떻게 표현되었는지 보자! 미론은 원반을 던지는 선수의 빠른 움직임 속에서 한 순간을 포착했다. 그 순간을 조각으로 멋지게 옮겨 놓았다. 이 작품을 이집트 석상과 비교해 보면, 고대 이집트 조각 예술과 고대 그리스 조각 예술이 얼마나 큰 차이가 있는지 금방 알 수 있다.

우리 미술관이 좀 더 공간이 크면 앞 장에서 나왔던 조각상들도 들여놓을 수 있다. 이제 상상 속에서 조각상 앞을 지나가면서 각 작품의 제목을 다시 한 번 떠올려 보자.

<아테나 여신상>, 파르테논 신전 프리즈의 조각들, <제우스 신상>
<밀로의 비너스>, <메디치의 비너스>, 파이오니오스의 <승리의 여신>
프락시텔레스의 <헤르메스>, <벨베데레의 아폴론>
<베르사유의 아르테미스>, <원반 던지는 사람>

우리 미술관은 비록 규모는 작지만 멋진 그리스 조각 작품들을 감상하기에는 더할 나위 없이 충분하다.

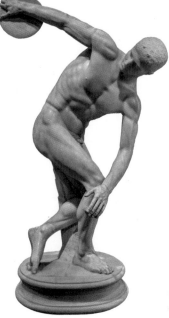

미론, <원반 던지는 사람>, 기원전 450년경, 미론의 청동 조각을 본뜬 대리석 복제품, 높이 155cm, 로마 국립 박물관 소장

흥미진진한
그리스 화가들의 세계

04

그리스의 회화 작품은 거의 남아 있지 않다. 당시 사용하던 채색이 얼마 있지 않아 바래지거나 썩어 없어졌기 때문이다. 그렇지만 옛 그리스 화가들에 관한 신기하고도 흥미진진한 이야기는 여전히 전해 내려오고 있다.

그리스 화가들은 2,000년이 지난 지금 이렇게 자기들의 이야기를 하고 있을지는 상상도 못했을 것이다. 당연히 오늘날의 세상이 어떤 모습인지도 결코 알지 못한다. 지난 세월 동안 그리스 화가들의 이야기는 입에 자주 오르내렸지만 시간이 지나면서 조금씩 과장된 부분도 없지 않을 것이다. 물론 그래서 훨씬 더 이야기가 재미있기도 하다.

그리스 회화의 선구자들은 그림을 그릴 때 한 가지 색만 사용했고, 그 이후로는 두 가지 색을 사용하기 시작했다. 또 처음에는 인물의 옷을 빳빳하게 표현했지만 시간이 지나면서 아름다운 주름을 넣기도 했다. 이즈음에서 한 도공의 딸과 관련된 이야기를 소개해야겠다. 어느 날 밤 도공의 딸은 등불 때문에 벽에 비친 사람의 그림자를 보고 화들짝 놀랐다. 알고 보니 그녀가 사랑하던 남자의 실루엣이었다. 도공의 딸은 그림자의 윤곽을 그린 다음 그 안을 어두운 색으로 칠했다고 한다. 사람들은 여기서 회화의 명암 표현법이 처음

DIE SCHLACHT BEI MARATHON.

폴리그노토스가 그린 <마라톤 전투>를 재구성한 그림

● 건물 입구에 기둥을 받쳐 만든 현관 지붕을 가리키는 건축 용어이다.

시작되었다고 말한다.

그리스의 화가 폴리그노토스는 아테네인들의 칭송을 받았다. 큰 건물의 포르티코●에 그리스의 자랑스러운 역사적 장면을 그려 넣었기 때문이다.

고마움을 느낀 사람들은 답례로 큰 액수의 돈을 주려고 했지만, 폴리그노토스는 칭찬만으로도 충분하다며 거절했다. 그래도 아테네인들은 폴리그노토스가 편히 지낼 수 있는 아름다운 궁전을 지어 주었다. 그는 세금을 내지 않아도 되었고 어디든 원하는 곳을 여행할 수 있었다. 당시에는 이런 말도 나왔다. "국가의 원수는 권력으로 나라를 다스리지만, 예술가는 재능으로 나라를 다스린다."

제욱시스도 그리스 회화의 선구자 가운데 한 명이다. 제욱시스는 매우 느리게 작업하는 것으로 유명했다. 그는 이런 말을 남기기도 했다. "나는 영원 불멸을 위해 그림을 그린다."

사람들은 제욱시스의 작품을 좋아해 돈을 주고 사기도 했는데, 그림이 금화로 모두 덮일 정도로 많은 액수를 지불했다고 한다. 부유해진 제욱시스는 오만하게도 자기의 그림은 값으로 따질 수 없다고 선언했다. 그러고는 그림을 처분하고 싶을 때는 언제든 친구들에게 값없이 주겠다고 말했다. 제욱시스는 사람들 앞에서 사치스러운 옷을 입고 다녔고 옷에는 '제욱시스'라는 글자를 금색으로 수를 놓았다고 한다.

당시 아테네에는 또 다른 오만한 화가가 살고 있었다. 그 역시 옷을 화려

프랑수아 앙드레 뱅상, <모델을 고르는 제욱시스>, 1791년, 캔버스에 유채, 101×137cm, 스탠포드대학교 미술관 소장

하게 입고 다녔고 수많은 팬을 거느리고 있었다.

화가의 이름은 파라시오스였다. 자연스럽게 제욱시스와 숙명의 라이벌이 되었다. 두 사람은 누가 그리스인들에게 더 인기가 많은지 알고 싶었다. 물론 두 사람은 각자 자기가 인기가 더 많을 거라고 생각했지만, 확실한 결과를 알기 위해 직접 그림을 그려 평가받기로 했다. 두 사람의 그림은 광장에 내걸렸고 심사 위원단이 둘 중 더 나은 그림을 선택하기로 했다.

제욱시스는 머리에 포도 바구니를 이고 나르는 어린아이를 그렸다. 그런데 포도가 실물과 너무도 똑같아 새들이 와서 포도 그림을 쪼아 먹으려 했다. 그 모습을 본 사람들은 감탄해 마지않았다. 제욱시스는 자신이 이겼다고 확신했다.

한편, 파라시오스는 그림 옆에 가만히 서 있었다. 심사 위원단도 그가 그림을 덮고 있는 밝은 색감의 비단결 커튼을 벗길 때까지 조용히 기다렸다. 시간이 지체되자 짜증난 제욱시스는 파라시오스에게 이렇게 내질렀다. "왜 이

렇게 시간을 끄는 거요? 어서 커튼을 벗기시오!" 그러자 파라시오스가 조용히 대답했다. "그 커튼이 바로 그림이오!"

제욱시스는 도무지 믿겨지지 않았다. 커튼을 걷으려고 손을 내밀었지만 허사였다. 결국 제욱시스는 울먹이며 이렇게 말했다. "내가 졌소. 나는 단지 새를 속였지만, 당신은 나를 속였소."

제욱시스에 관련해 황당한 일화가 하나 더 있다. 제욱시스는 아주 웃긴 노파의 그림을 그렸다고 한다. 그런데 자신의 그림을 보면서 배꼽을 잡고 깔깔 웃다가 결국 세상을 떠났다는 이야기이다.

프로토게네스도 아주 신중한 화가였다. 그림을 그릴 때 고치고 또 고치다 보니 스스로도 작업이 언제 끝날지 알 수 없었다. 한 번은 사냥꾼과 개를 소재로 그림을 그렸는데, 이 작품 하나 완성하는 데 꼬박 7년이 걸렸다고 한다. 그림 작업을 하는 동안에는 채소와 물만 먹으면서 지냈다. 고기와 술을 먹으면 정신이 나약해지고 손이 떨렸기 때문이다.

사람들은 프로토게네스의 그림을 좋아했지만 정작 그는 만족할 수가 없었다. 개의 주둥이에서 나오는 거품을 제대로 완성하지 못했기 때문이다. 짜증이 난 프로토게네스는 홧김에 들고 있던 스펀지를 개의 주둥이에 내던졌다. 그런데 이게 웬일인가! 개 주둥이에 거품이 완벽하게 생겨났다. 화가는 너무 기뻐 어찌할 줄 몰랐다.

프로토게네스는 로도스(Rhodos)섬에서 살았다. 이 섬에 적군이 침입했을 때도 그림 그리기를 멈추지 않았다. 프로토게네스는 그 이유를 다음과 같이 말했다. "적군은 로도스 사람들을 상대로 전쟁을 벌이는 것이지 예술을 상대로 전쟁을 벌이는 것이 아니다." 얼마 뒤, 로도스섬은 적군의 손에 점령되었지만 그의 작품은 아무런 해도 입지 않았다고 한다.

아펠레스는 고대 그리스 화가 가운데 가장 유명하다. 머리도 비상하고 인품도 훌륭한 사람이었다. 아펠레스는 프로토게네스와 동시대인 기원전 4세기에 살았다. 그는 어릴 때부터 예술을 사랑했다. 아버지는 이런 아들이 대견해 최고의 개인 교사들을 붙여 주었다.

아펠레스는 가르쳐 주는 것은 무엇이든 빠르게 습득했다. 천재이기도 했지만 시간을 허투루 쓰지 않았다. 최고의 작품을 완성하고 싶었던 그는 다음과 같은 좌우명을 가지고 있었다. '선 긋기를 하지 않고는 단 하루도 보내지 말라.' 이 좌우명은 지금도 화가들의 명언으로 남아 있다.

아펠레스의 그림들은 모두 기품이 넘쳤고, 그가 그리는 초상화는 사진처럼 똑같았다.

아펠레스는 제욱시스나 파라시오스처럼 헛된 자만심에 빠지지 않았다. 오히려 늘 지혜로운 충고에 귀를 기울였다. 작품이 완성되면 광장에 전시하고 커튼 뒤에서 지나가는 사람들의 평가를 귀담아 들었다.

하루는 지나가던 신발 수선공이 아펠레스의 그림을 보고 멈춰 섰다. 수선공은 그림에 있는 샌들 한 짝에 뭔가 잘못된 것을 발견했다.

아펠레스는 화가보다 신발 수선공이 샌들을 더 잘 안다고 생각해 잘못된 부분을 고쳤다. 다음 날 신발 수선공이 다시 그 앞을 지나갔는데, 위대한 화가가 자신의 충고를 받아들인 것을 보고 뿌듯했다.

그래서 한 번 더 충고해 보기로 했다. 이번에는 샌들을 신고 있던 다리를 지적했다. 아펠레스는 신발 수선공이 정도가 지나치다고 생각했다. 그래서 커튼 앞으로 나와서 수선공의 어깨를 치며 이렇게 말했다. "신발 수선공은 자기 본분만 다하면 됩니다!" 이 말은 잘 모르는 일에 쓸데없이 참견하지 말라는 뜻의 서양 속담이 되었다.

아펠레스는 로도스섬에 있는 프로토게네스를 찾아갔다. 때마침 프로토게네스는 집을 비우고 없었다. 하는 수 없이 아펠레스는 탁자 위에 직선 하나를 긋고 집을 떠났다. 프로토게네스가 집으로 돌아와 길고 반듯한 선 하나만 보고 이렇게 소리쳤다. "아펠레스가 왔다 갔구나!" 선 하나만으로 대가를 알아본 것이다!

프로토게네스는 다른 색으로 아펠레스가 그린 선 위에 겹쳐서 더 가는 선을 그렸다. 아펠레스가 다시 프로토게네스의 집에 찾아왔을 때, 아펠레스는 프로토게네스가 그린 가는 선 위에 겹쳐서 그것보다 더 가는 선을 그렸다. 프

로토게네스는 아펠레스야말로 이 시대 최고의 화가임을 인정했다. 이런 일이 있고 난 뒤에 두 사람의 우정은 더욱 끈끈해졌다.

아펠레스는 마케도니아의 왕인 알렉산드로스 대왕의 궁정 화가가 되었다. 그는 군주의 초상화를 여러 점 그렸다. 그 가운데 하나는 알렉산드로스 대왕이 번개를 움켜쥐고 있는 모습으로 표현되었다. 알렉산드로스 대왕은 자신이 제우스가 된 것 같아 대단히 흡족했다. 대왕은 아펠레스에게 어마어마한 상금을 내려야겠다고 생각했을지도 모른다.

하지만 아펠레스가 알렉산드로스 대왕 옆에 애마 부케팔로스를 그려 넣자 대왕은 만족스럽지 못한 표정을 지어 보였다. 말이 실물과 다르게 보인다는 것이었다. 두 사람이 이런 이야기를 나누고 있는데, 부케팔로스가 그 옆을 지나가다가 멈춰 서더니 그림을 보고 히힝 울기 시작했다!

그러자 아펠레스가 알렉산드로스 대왕에게 말했다. "이 동물이 마케도니아의 왕보다 그림을 더 잘 평가하는 것 같습니다." 그제야 알렉산드로스 대왕은 아펠레스에게 악수를 청하며 자신의 실수를 인정했다.

아펠레스의 작품 가운데 가장 유명한 것은 바다에서 탄생하는 아프로디테를 그린 그림이다. 몇 백 년이 지나고 로마 황제 아우구스투스는 이 그림을 로마로 옮겨 왔다. 그는 이 그림을 보관하고 있던 마을에 세금을 낮춰 주었다고 한다.

지금까지 살펴본 이야기를 통해 그리스에서 화가들이 얼마나 존경받았는지 잘 알 수 있다. 때로는 그림과 똑같은 무게의 금으로 그림의 값을 지불했다고 한다.

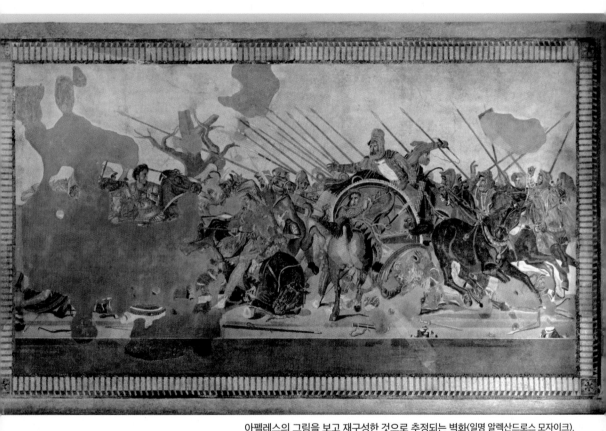

아펠레스의 그림을 보고 재구성한 것으로 추정되는 벽화(일명 알렉산드로스 모자이크),
기원전 100년경, 모자이크, 272×513cm, 이탈리아 국립 고고학 박물관 소장

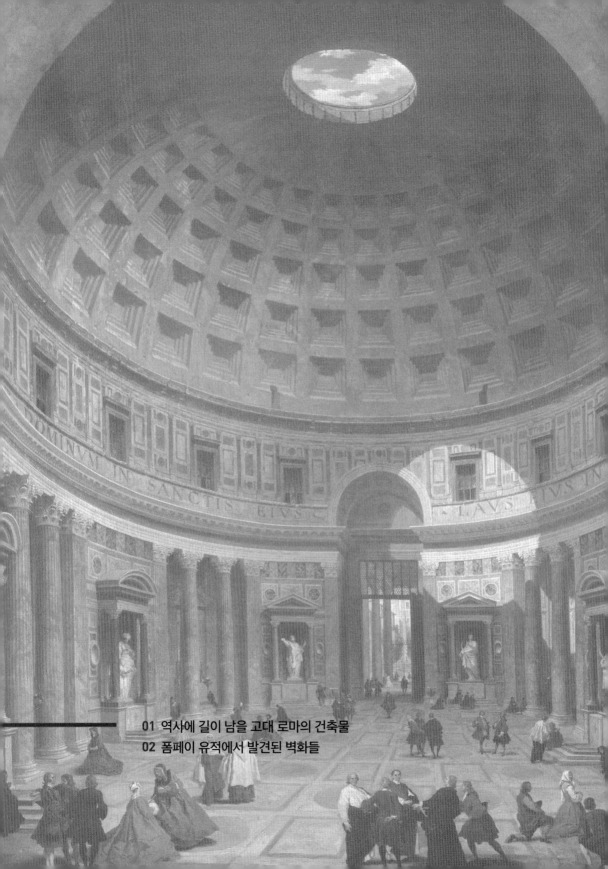

제 3 부

고대 로마 미술

역사에 길이 남을
고대 로마의 건축물

01

아름다운 나라 그리스가 정복당하고 말았다! 그리스를 정복한 로마인들이 진군하며 약탈을 자행할 때, 수많은 예술 작품들이 눈길을 사로잡았다. 로마인들은 그리스에 있는 신전을 통째로 로마에 옮겨 놓고 싶었다. 운송만 가능했다면 실제로 아크로폴리스를 그대로 가져왔을 것이다. 로마인들은 기둥과 조각상을 수레에 실어 옮겼고 신전에 있던 예술 작품들을 전리품으로 챙겨 왔다.

로마인들은 그리스의 작품을 모방해 조각품을 만들어 보려고 했다. 그러나 쉽지 않았다. 도로나 다리는 건설할 수 있었지만 정교한 조각 작품에는 영 소질이 없었다. 결국 그리스 조각가들을 로마로 데려오기로 했다. 그렇게 로마에 있는 수많은 작품들은 사실상 그리스 조각가들의 손에서 만들어졌다.

앞서 말했듯이 로마인은 훌륭한 건축가다. 지금도 이탈리아에는 옛 군주들이 만들어 놓은 도로와 다리, 수도교와 신전이 그대로 남아 있다. 대도시를 가면 고층 빌딩과 현대 미술 작품을 볼 수 있지만, 태양의 나라 이탈리아의 로마에 방문하면 대부분 오래된 유적들이 눈에 들어온다. 그 가운데는 2,000년이 넘은 것들도 있다.

지난 수세기 동안 이탈리아의 푸른 하늘 아래서 까만 눈의 아이들은 이 유

적들을 놀이터 삼아 뛰어놀았다. 아이들은 익숙한 풍경이라 그 유적이 아름답거나 훌륭하다고 생각하지 못한다. 하지만 우리처럼 현대 도시에 사는 사람들의 눈에는 로마에 있는 모든 것이 멋져 보인다.

로마에는 이처럼 기념비적인 건축물들로 넘쳐난다. 로마인들은 곳곳에 돔을 얹은 건축물들을 세웠다. 때로는 아치 양식을 활용하기도 했다. 그리스의 신전 형태를 모방했고 훔쳐 온 그리스의 기둥으로 건물을 세우기도 했다. 로마인들은 화려한 장식을 좋아했기 때문에 도리아 양식이나 이오니아 양식보다 화려한 코린트 양식의 기둥을 선호했다.

코린트 양식의 기원과 관련해 흥미로운 전설 하나가 전해진다. 옛날에 그리스 코린트에서 어린 소녀 하나가 세상을 떠났다. 유모는 소녀의 묘지에 과일 바구니를 두었는데, 아칸서스 잎이 무성하게 돋아나 그 바구니를 덮었다. 묘지를 지나가던 한 조각가가 무성하게 자란 아칸서스 잎에 매료되어 그것을 본떠 코린트 양식의 기둥을 조각하게 되었다.

판테온은 로마에서 가장 주목할 만한 신전이다. 전체적으로 몸통은 큰 원형이고 지붕은 돔으로 지었다. 기둥은 코린트 양식을 띤다. 처음에는 목욕탕

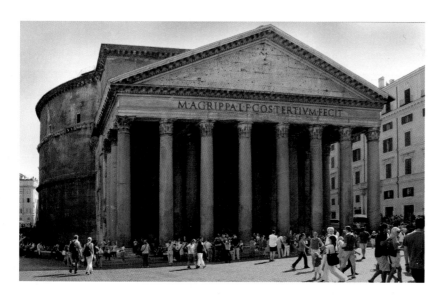

판테온 신전, 기원후 2세기 초반, 로마 소재

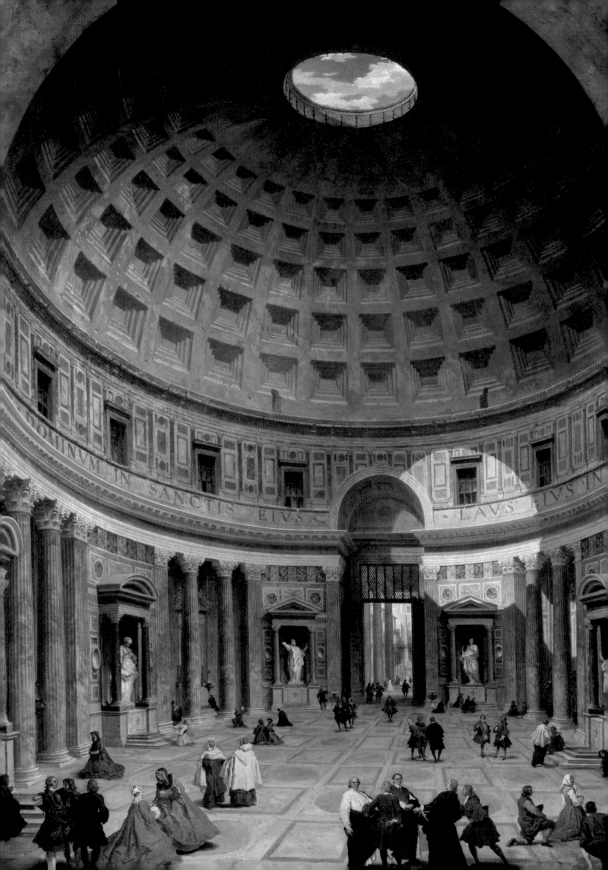

으로 지어진 것으로 보이는데, 지금은 가톨릭 성당으로 이용되고 있다. 판테온은 지금으로부터 약 2,000년 전 로마 황제 아우구스투스가 통치하던 시대에 지어졌다.

판테온은 건물의 정면이 그리스 신전의 외관과 닮았다. 건물 안으로 들어가면 원형의 거대한 공간이 나타나고 코린트 양식의 기둥이 그 공간을 두르고 있다. 머리 위로는 거대한 돔이 건물을 덮고 있는데 자세히 보면 중앙에 작은 원이 뚫려 있다. 그런데 정말 작을까? 구멍의 지름은 자그마치 8미터이지만 돔이 워낙 커서 그런지 그렇게 커 보이지 않는다.

판테온에는 벽에 창문이 달려 있지 않다. 당시 사람들은 창문이 세속적인 것이라고 생각했다. 그래서 하늘에서 내려오는 빛으로만 건물 내부를 밝혔다.

로마에는 웅장한 판테온과는 다르게 아담하면서도 아름다운 베스타 신전도 있다. 베스타 신전 역시 코린트 양식의 기둥이 지붕을 떠받치고 있다. 베스타는 난로·가정·가족의 여신이다. 그래서 이 신전은 모든 로마인의 벽난로와 같은 존재이다.

이곳에서는 베스타 여사제들이 신성한 불이 꺼지지 않도록 지키고 있었다. 불을 환히 밝히고 있는 동안 여사제들은 시민들의 존경을 한 몸에 받았다. 하지만 불씨를 꺼트리면 자신들은 물론이고 가족까지도 엄청난 시련을 당해야 했다.

로마에서 그림처럼 아름다운 유적으로는 아치 형태로 세워진 수도교를 꼽을 수 있다. 로마인들은 수도교를 통해 근처의 산에서 로마 시내로 물을 끌어다 썼다.

한 번에 수천 명의 인원을 수용할 수 있는 공중목욕탕에는 엄청난 물이 필요했다. 목욕장 안에는 각각 차가운 물, 미지근한 물, 뜨거운 물로 탕을 나눠 놓았다. 때를 밀고 몸을 말리는 곳도 따로 있었고 놀이를 위한 공간도 마련했다. 공중목욕탕 안에는 경기장과 미술품 전시장도 있었다. 목욕장 벽도 예쁘게 꾸몄고 바닥에는 형형색색의 대리석과 유리를 조합해 아름다운 모자이크를 만들어 놓았다.

조반니 파올로 파니니, <판테온의 내부>, 1734년, 캔버스에 유채,
128×99cm, 워싱턴 내셔널 갤러리 소장

로마인들은 전쟁이 그치고 평화로운 시기가 찾아오면 많은 시간을 목욕탕에서 즐기지 않았을까! 아무래도 대리석으로 만든 실내와 모자이크 바닥을 갖춘 카라칼라의 목욕탕이 가장 훌륭한 목욕탕으로 꼽힌다. 수백 년 간 많은 사람이 이 목욕탕에서 푸른 나무와 시원한 분수, 포도나무 덩굴이 뒤덮고 있는 아치를 보면서 즐거움을 만끽했을 것이다.

공중목욕탕 유적에서는 땅속에 묻혀 있던 고대 조각품들도 무더기로 발견된다. 더 많은 작품이 빛을 보려면 앞으로도 유적 발굴 조사를 열심히 진행해야 할 것이다.

로마인들이 가장 좋아하는 오락은 전차 경주와 검투사 경기였다. 이를 위해 로마인들은 중앙에 무대가 있는 거대한 원형 또는 타원형의 경기장을 만들었다. 이들 경기장 가운데 콜로세움(Colosseum)이 단연 독보적이다. '콜로세움'이라는 이름은 근처에 세웠던 거대한 조각상 콜로서스(Colossus)에서 유래했다. 경기장 바깥의 기둥은 도리아식, 이오니아식, 코린트식 세 가지가 모두 이용되었다. 콜로세움 4층에는 나무 기둥을 박아 거대한 개폐식 차광막을 설치해 관중석에 햇볕과 비를 막기도 했다.

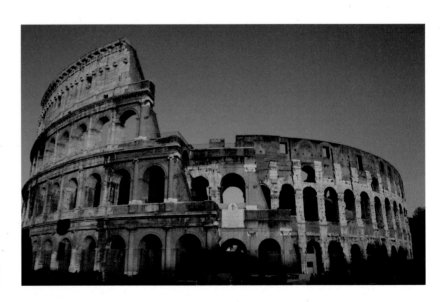

콜로세움, 기원후 70~80
년, 높이 48.5m, 로마 소재

이번에는 콜로세움의 내부를 들여다보자. 휴일에 전차 경주와 검투사 경기를 관람하려고 황제와 원로원들과 베스타의 여사제들과 8만 명의 로마 시민들이 한 자리에 모여 있는 광경을 상상해 보라!

로마인들에게 이보다 더 재미있는 구경거리는 없었다. 잔인하면 잔인할수록 로마인들은 더 열광하고 흥분했다. 이러한 구경거리가 없으면 축제 분위기가 나지 않았다.

맹수와 죽기 살기로 싸워야 하는 검투사들을 생각해 보았는가? 크리스트교인들이 맹수의 먹잇감이 되는 잔혹한 장면을 상상해 보았는가? 이 모든 일이 오로지 '로마의 휴일'을 위해 이루어졌다! 지난 수백 년 간 콜로세움은 로마에 궁전과 교회를 짓기 위한 '채석장'으로 이용되었다. 그러다가 19세기에 비로소 이탈리아의 왕 빅토르 엠마누엘이 이를 금지시켰다.

로마인들은 전쟁에서 승리한 개선장군을 매우 자랑스럽게 여겼다. 그래서 어떤 장군이 전투에서 승리하고 돌아온다는 소식을 들으면 승리를 기념하는 개선문을 세우기도 했다. 시민들의 환호 속에서 개선장군은 부하 병사들을 이끌고 화려하게 꾸며 놓은 도시를 가로질러 개선문 아래를 통과했다.

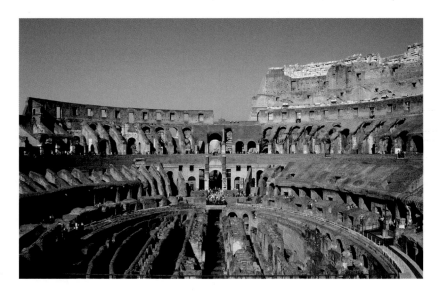

콜로세움 내부

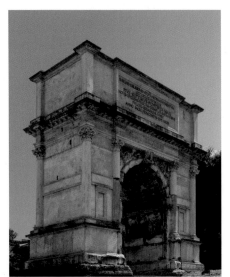

티투스 개선문, 기원후 1세기 후반, 높이 15.4m, 로마 소재

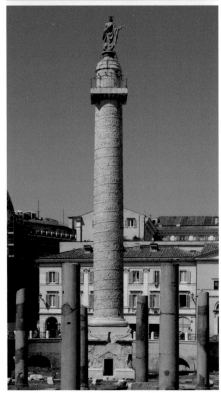

트라야누스의 기둥, 기원후 106~113년, 높이 38m, 로마 소재

로마에 남아 있는 개선문 중에 티투스의 개선문이 가장 흥미로운 것 같다. 로마 황제 티투스는 유대인의 신성한 도시인 예루살렘(Jerusalem)을 정복하고 전리품으로 보물들을 챙겨 돌아왔다. 이 중 가장 귀한 보물은 예루살렘 신전에 있던 일곱 개의 촛대가 달린 황금 촛대였는데, 이것은 모세 시대에 만들어진 것이었다. 이 모습을 흥미롭게 지켜본 조각가는 개선문 안쪽에 황금 촛대를 들고 돌아오는 티투스 군대를 새겨 넣었다.

나중에 이 황금 촛대는 사라지고 말았다. 아마도 로마를 침입한 고트족이 약탈할까 봐 로마인들이 성스러운 강인 테베레강에 황금 촛대를 던져 버린 것 같다. 최근에 테베레강에서 진귀한 유물들이 출토되고 있으니 언젠가 황금 촛대도 발견되는 날이 오지 않을까.

이제 다시 로마의 건축물 이야기로 돌아오자. 트라야누스의 기둥도 전쟁의 승리를 기념한 건축물이다. 황제 트라야누스는 다

키아 인들을 정복하는 과정에서 수많은 전과를 올렸다. 이를 기념해 트라야누스의 기둥이 세워진 것이다. 이 기둥은 높이가 약 38미터에 이른다. 꼭대기에는 처음에 트라야누스의 조각상이 올라가 있었다가 지금은 사도 베드로의 조각상이 그 자리를 대신 차지하고 있다. 기둥을 휘감으며 부조가 조각되어 있는데, 약 100가지의 전쟁 장면이 묘사되어 있다고 한다. 그 안에는 수천 명의 병사와 군마, 요새 등이 새겨져 있다. 그런데 기둥의 높이가 너무 높아 땅 위에서는 기둥 위쪽에 있는 조각을 보기가 어렵다.

로마 포룸 즉, 로마 광장 유적도 매우 유명하다. 이곳은 실제로 로마의 중심지였다. 이 로마 포룸을 중심으로 건물들이 세워졌고 사람들은 물건을 사고팔기 위해 이곳에 모여들었다.

우리는 지금까지 고대 로마에서 가장 흥미로운 건축물 몇 가지만 살펴보았다. 각 건축물은 로마의 주요 역사적 사건과도 관련이 있다. 안타깝지만 지금은 로마의 유적 대부분이 폐허로 남아 있다.

로마 황제의 권력이 가장 강했을 때 몇몇 군주들은 스스로 신이라고 생각하기도 했다. 그래서 자기 모습을 조각상으로 남기는 관습이 있었다. 특히 율리우스 카이사르의 조각상은 기개가 넘치고 마치 살아있는 듯하다. 이후 황제들의 얼굴에서는 나약하거나 사악한 표정이 보이는데, 이것만 봐도 왜 그들이 통치하던 시기에 제국이 힘을 잃고 이민족의 침입으로 멸망했는지 알 수 있을 것만 같다.

폼페이 유적에서
발견된 벽화들

02

로마 상류층의 저택은 보통 중앙에 안뜰을 두고 지었다. 로마인들은 외관을 치장하는 데는 별로 신경 쓰지 않았지만 실내 장식은 호화로웠다. 집 안에는 서재, 화랑, 분수, 정원 등을 만들어 놓았다. 벽에는 온통 멋진 그림들이 그려져 있고 바닥에는 모자이크 장식을 해 놓았다.

로마의 궁전은 작은 도시와도 같았다. 궁전 안에 주택, 신전, 뜰, 목욕탕, 아름다운 정원이 모두 갖추어져 있었다. 특히 로마인들은 정원 가꾸기에 열성적이었다. 로마에서는 화가와 실내 장식가들이 늘 저택과 궁전의 벽을 꾸미느라 쉴 틈이 없었다. 그들이 그린 작품은 지금은 모두 빛이 바랬다.

이탈리아에는 오랜 세월 지하에 묻혀 있다가 18세기에 와서야 다시 빛을 본 도시가 있다. 그 도시의 벽화를 보면 고대 로마의 빌라와 저택이 어떻게 꾸며졌는지 상상해 볼 수 있다.

폼페이가 가장 부유하고 영광스러운 시절을 보내고 있을 때 이탈리아 남부의 화산인 베수비오산의 분화구가 들끓고 있었다. 결국 화산이 폭발해 엄청난 양의 용암이 세 도시를 덮쳐 버렸다.

폼페이는 그 세 도시 중 하나였다. 순식간에 덮친 화산재 '덕분에' 당시의 도시 모습이 그대로 유지되었고 이민족 침입 때 장식물들을 약탈당하지 않

았다. 역사의 아이러니다.

화산재 속에 묻힌 도시들은 세월이 지나 사람들의 기억에서 잊혔다. 하지만 폼페이는 다시 세상에 모습을 드러냈다. 극장과 저택과 궁전 벽에 그려진 벽화들은 화산 폭발 당시의 모습 그대로 색감이 살아있었다.

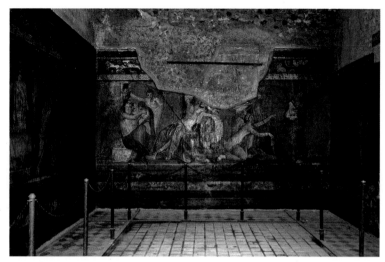

폼페이 벽화

모든 그림은 테두리가 둘러쳐 있고 바탕은 밝은 적색이나 부드러운 황색으로 칠해져 있다. 춤추는 여인들을 강렬한 색채로 정교하게 표현했고 속이 비치는 천까지 우아하게 묘사했다. 마치 그린 지 얼마 안 된 것처럼 색감이 생생하다. 그림 속 주인공들이 지금도 살아서 춤을 추는 것 같다!

오늘날 폼페이를 둘러보면 마치 로마를 축소해 놓은 듯한 느낌을 받는다. 로마는 도시 자체가 미술사의 보물창고다. 로마에서 평생을 살아도 새롭게 공부해야 할 것들이 무궁무진하게 발견될 것이다.

어느 여행자가 로마에 5일 간 머물면서 모든 것을 봤다고 생각했다. 하지만 친구는 그에게 한번 5주 동안 머물러 보라고 조언했다. 놀랍게도 여행자는 여전히 봐야 할 게 많다는 걸 알게 되었다. 그래서 5개월 간 더 머물러야겠다고 결심했다. 5개월이 지나자 여행자는 로마에 매료된 나머지 5년을 더 살아야겠다고 생각했다.

그렇게 5년이 지났는데도 여행자는 아직 로마에 관해 많은 것을 알지 못한다고 생각했다. 그래서 아예 남은 인생을 로마에서 보내기로 했다. 그는 지금도 그곳에서 끊임없이 새로운 것을 알아 가고 있다!

제 4 부

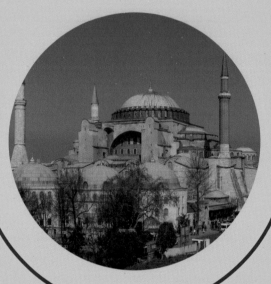

초기 크리스트교 미술

지하 무덤에서 나와
교회 건축을 세우다

01

기원후 1세기경 로마는 '세계의 여왕'이라고 불렸다. 로마 황제 아우구스투스는 수많은 건물과 석상으로 로마를 아름답게 꾸며서 '벽돌의 도시'를 '대리석의 도시'로 바꾸어 놓았다. 아름다운 신들의 석상이 여기저기 세워졌고 그 신들을 기리는 신전들도 많이 지어졌다. 바로 그 무렵 기이한 일이 일어나고 있었다.

머나먼 동쪽 지방에 베들레헴이라는 작은 마을에서 예수라는 아기가 태어났다. 예수가 세상에 나타난 뒤로는 예술의 주제도 크리스트교적인 것으로 바뀌기 시작했다. 제우스 신상이나 아테나 여신상을 모시는 신전 대신에 교회 건물이 나타나기 시작했고 그 건물은 성모 마리아와 아기 예수, 성인(聖人)과 천사, 거룩한 신도들을 묘사한 그림으로 장식되었다. 이러한 변화는 잠시 잠깐이 아니라 수세기에 걸쳐 일어났다. 예수가 십자가에 못 박힌 사건 이후 '그리스도인'이라 불리는 추종자들이 여러 로마 황제에게 모진 박해를 당했다.

로마 황제는 자신을 '신'이라고 생각했으므로 백성으로부터 숭배를 받고 싶어 했다. 유일신 사상을 지닌 크리스트교인들이 탐탁지 않았던 건 어쩌면 당연한 일이었다.

크리스트교인들은 로마 황제의 박해를 피해 로마 근교로 몸을 피했다. 거

작자 미상, <예수와 열두 제자>, 프레스코화, 로마 도미틸라의 카타콤

기서 땅을 판 다음 지하에 거주할 공간과 예배할 공간을 만들었다. 목숨을 잃게 되면 바로 그곳이 무덤이 되었다.

이 어두운 지하 굴을 '카타콤(Catacomb)'이라고 하는데, 이곳은 크리스트교 미술이 처음 시작된 장소이기도 하다. 물론 단순한 조각품이나 여기저기 그려진 벽화가 전부이긴 하다. 벽화는 주로『성경』의 이야기를 주제로 삼았는데, 이를 테면 바위를 치는 모세, 사자굴 속의 다니엘, 요나와 고래 등이 있다. 예수를 길 잃은 양 한 마리를 안고 있는 선한 목자로 묘사하기도 했다. 상징물을 그리기도 했다. 십자가는 그리스도의 고난을, 포도나무와 가지는 그리스도와 교회를 상징한다. 종려나무는 승리를, 비둘기는 성령을 나타낸다.

몇 백 년 동안 박해가 이어지다가 또 한 번 기이한 일이 벌어졌다. 어느 날 로마 황제 콘스탄티누스가 전쟁터에서 적군과 싸우고 있는데, 갑자기 하늘에서 환한 빛이 내리비쳤다. 놀랍게도 콘스탄티누스에게 환하게 빛나는 십자가가 다가왔다. 십자가 밑에는 이런 글이 있었다. '이 십자가로 너는 승리

할 것이다.'

콘스탄티누스 군대는 정말로 승리를 거두었고 황제는 그날로 크리스트교를 받아들였다. 콘스탄티누스 군대는 개선 행진 때 십자가를 맨 앞에 내세웠다.

이제 크리스트교인들도 어둡고 습한 지하 동굴에서 밖으로 나올 수 있었다. 자신들이 믿는 신을 마음껏 예배해도 괜찮았다. 예배를 드릴 마땅한 장소는 있었을까? 『신약 성경』의 「사도행전」에 보면 크리스트교인들은 처음에 다락방에 모였다. 하지만 지금은 다락방에 모이기에는 크리스트교인들이 너무 많았다. 그렇다고 이교도의 신을 모신 신전을 사용할 수도 없는 노릇이었다.

로마에는 바실리카(basilica)라고 불리는 공공건물이 있었다. 그리스의 왕 바실레우스(Basileus)의 이름을 딴 건물이다. 로마에서는 바실리카가 '왕궁'을 의미했다.

로마인들은 바실리카를 법정이나 상인들의 집회 장소로 이용했다. 크리스트교인들은 이 바실리카에서 예배하기를 원했는데, 로마인들은 흔쾌히 허락해 주었다. 바실리카는 지붕이 평평하고 내부 공간이 길고 폭이 넓었다. 내부 공간은 열을 지어 있는 기둥들 때문에 공간이 나뉜다. 가장 가운데 있는 공간을 '네이브(nave)'● 라 부르고, 측면에 줄지어 늘어선 기둥 밖에 있는 복도를 '측랑(side-aisle)'이라고 한다.

건물 한쪽 끝에는 다른 곳보다 높이 올라와 있는 작은 반원형 공간이 있는데, 이곳은 '애프스(apse)'라고 불린다. 보통 성직자는 애프스에 올라와 예배를 주관했고 나머지 신도들은 그 앞에 길고 넓은 공간에 앉거나 서서 예배를 드렸다. 크리스트교인들이 교회를 처음 짓기 시작할 때 이 바실리카의 형태를 모델로 삼았다. 어떤 교회에서는 주교의 의자, 즉 '카테드라(cathedra)'를 애프스에 놓았는데, 그래서 이런 교회를 '카테드랄(cathedral)'이라고 불렀다. 우리말로는 주로 '대성당'으로 번역된다.

고대 그리스와 로마에서 신들에게 신전을 바치듯, 크리스트교인들은 성인(聖人)들에게 교회를 바쳤다. 교회는 인기가 점차 높아지자 많은 후원금이

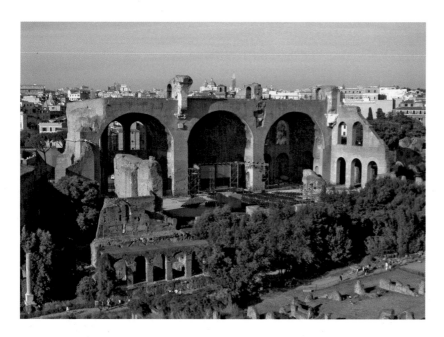

막센티우스 앤 콘스탄틴
바실리카, 307~312년,
로마 소재

들어오면서 부유해졌다. 덩달아 교회 건물 내부에 많은 장식이 생겨났다. 애
프스 위에 있는 높은 제단은 화려해지기 시작했고 주교와 사제들이 앉는 의
자와 평신도와 성가대가 앉는 의자도 추가되었다. 솜씨 좋은 화가들은 교회
건물 벽에 성인들의 삶을 주제로 그림으로 그려 넣었다. 이러한 그림들은 글
을 읽지 못하는 신도들에게 크리스트교의 가르침을 좀 더 친숙하게 만드는
효과가 있었다.

　　교회 건축이 시작되던 초기부터 다양한 종류의 건축 양식이 존재해 왔다.
하지만 그때부터 지금까지 모든 교회 건축의 기원은 초기 교회 건축으로 거
슬러 올라간다. 초기 교회는 지붕이 납작하고 외관은 별다른 꾸밈없이 밋밋
했다. 내부는 네이브(회중석), 측랑, 애프스로 구별되었다. 이것이 고대 로마
의 바실리카이자 초기 크리스트교의 교회 건축이었다.

동유럽 지역에서 나타난 비잔틴 건축

02

예수가 이 세상에 등장하기 전까지는 교회(여기서는 건물이 아닌 신도들의 모임을 의미한다. - 옮긴이)라는 것이 존재하지 않았고 그래서 교회 건축도 존재하지 않았다. 하지만 예수 등장 이후로는 건축가들이 쉬지 않고 교회 건축을 디자인했다. 중세 시대의 교회 건축은 수도사나 사제의 주도 아래 이루어졌다. 교회 건축을 짓는 데 정성을 들이느라 수백 년이 걸리기도 했다. 그 정성 때문인지 지금까지도 많은 사람이 경이로운 건축물들을 보면서 감탄을 금치 못한다.

교회 건축은 비잔틴 양식, 로마네스크 양식, 고딕 양식, 르네상스 양식 등 다양한 형태로 지어졌다. 어떤 양식으로 지어졌든 교회 건축은 늘 신을 경배하고 신에게 영광을 돌리는 것이 주된 목적이었다.

콘스탄티노플(Constantinople, 지금의 이스탄불)에 있는 성 소피아 대성당은 유스티니아누스 황제가 지은 비잔틴 양식의 교회 건축이다. 전설에 따르면, 유스티니아누스 황제의 꿈속에 천사가 나타나 이 성당을 세우라고 명령했다고 한다. 황제는 천사의 지시에 따라 건물을 짓고 이름을 '신성한 지혜'를 의미하는 성 소피아로 지었다. 하늘에서 전해 준 영감에 따라 대성당을 디자인했기 때문이다. 유스티니아누스 황제는 스스로 성 소피아 대성당의 건축가가

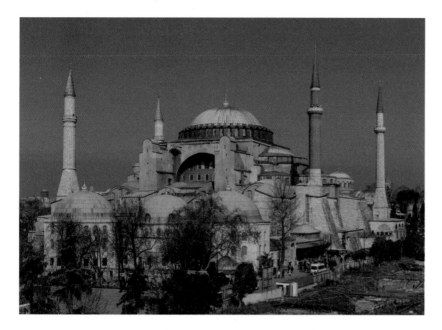

성 소피아 대성당, 532~
537년, 이스탄불 소재

되었다. 매일같이 직접 만 명 가까운 일꾼들에게 작업을 지시했고 매일 저녁
그날의 일당을 지급해 주었다.

건물 외관은 수수한 편이지만 반대로 내부는 화려했다. 예루살렘에 있는
솔로몬의 신전을 능가하는 건물을 지으려고 했기 때문이다. 가운데는 커다
란 돔이 자리하고 있고 그 주변으로 작은 돔들과 아치들이 둘러싸고 있는 형
태다. 벽에는 모자이크로 된 그림들이 있는데, 주로 『성경』의 이야기나 성인
들의 삶을 주제로 삼았다.

모자이크 작품을 보면 인물들은 항상 경직되어 있는 모습이다. 아무래도
돌과 유리로는 인물이나 사물의 윤곽과 명암을 섬세하게 표현하기 어려웠던
것 같다. 하지만 금칠한 배경에 모자이크 장식을 했기 때문에 전체적으로 화
려한 분위기가 연출된다.

모자이크 그림은 오랜 세월이 흘러도 변하지 않는다. '모자이크는 영원을
위한 그림'이라는 말이 그래서 나왔다.

성 소피아 대성당을 장식하기 위해 이교도의 신전에 있던 장식물을 가져오기도 했다. 이것으로 형형색색의 대리석 기둥을 세웠고, 설교단이나 성인들의 유골함도 꾸몄다. 성당의 문도 호박, 상아, 향나무 등으로 장식했다. 황금으로 만든 제단에는 오닉스, 진주, 사파이어, 다이아몬드 등으로 정교한 무늬를 새겼다. 건물 꼭대기에는 순금으로 십자가를 세워 교회의 위상을 드높였다. 성 소피아 대성당은 548년 크리스마스이브에 헌당되었다.

그날, 유스티니아누스는 마차를 끌고 성당 입구에 도착했다. 마차에서 내린 그는 정문에서 제단까지 달려가면서 이렇게 외쳤다고 한다. "신을 찬미하라! 솔로몬이여, 내가 당신을 능가했노라!"

성 소피아 대성당은 수백 년 동안 비잔틴 미술을 대표하는 교회 건축으로 자리매김했다. 하지만 그동안 험난한 세월을 보내기도 했다. 1453년에 터키인들이 콘스탄티노플을 점령하고 만 것이다. 터키인들은 호전적인 이슬람교의 예언자 마호메트를 추종했기 때문에 성 소피아 대성당을 이슬람교의 사원으로 만들어 버렸다. 터키인들은 장미수(水)를 가지고 건물을 청소했다. 모자이크 그림들은 흰색 물감으로 칠하고 그 위에 이슬람교의 경전인 『코란(Koran)』에 나오는 경구를 적어 놓은 가림막을 설치했다. 건물 꼭대기에는 거대한 황금 십자가 대신 이슬람교의 상징인 초승달을 올려놓았다.

베네치아에 있는 성 마르코 대성당도 비잔틴 건축의 또 다른 예이지만, 여러 양식이 혼재되어 있다고 말하는 것이 정확하다. 성 마르코 대성당은 어떻게 성 마르코가 베네치아의 수호성인(守護聖人)이 되어서 그에게 헌당되었을까?

성 마르코의 뒷이야기를 들어보자. 마르코는 이집트에서 설교를 하고 돌아오는 길에 지중해에서 폭풍우를 만나게 되었다. 어쩔 수 없이 폭풍우를 피해 어느 섬에 잠시 머물러야 했다. 섬 해안가를 거닐고 있는데 갑자기 천사가 다가와 그는 나중에 베네치아에서 존경받는 성인이 될 것이라고 말해 주었다.

마르코가 세상을 떠난 뒤에 베네치아 사람들은 그의 유골을 훔쳐 바구니에 넣었다. 그러고는 바구니를 돛대 꼭대기에 고정시키고 베네치아로 뱃머

리를 돌렸다. 그런데 갑자기 바다에서 돌풍이 불더니 그만 배가 암초에 부딪히고 말았다. 배가 난파될 위기에 처한 그때 선원들 앞에 성 마르코가 나타났고 그들을 베네치아까지 무사히 인도해 주었다.

베네치아의 성직자와 총독 모두 기쁜 마음으로 성 마르코의 유골을 환영했다. 이렇게 성 마르코는 베네치아의 수호성인이 되었다. 참고로 성 마르코의 상징은 날개 달린 사자다.

베네치아는 정복지의 약탈품을 가져오는 대상인(大商人)들의 본거지였다. 이들에 의해 부유해진 베네치아에서는 성 마르코 대성당을 웅장하고 화려하게 꾸며 놓았다. 성당 하나만 보더라도 당시 베네치아가 얼마나 부유했는지 쉽게 알 수 있다.

성 마르코 대성당의 역사는 마치 동화 속 이야기와 같다. 수백 년 동안 베네치아 사람들은 성당을 장식하기 위해 온 세상을 돌아다니며 각종 귀금속과 아름다운 대리석을 가지고 돌아왔다. 그래서일까, 성당의 외관은 하나의 웅장한 모자이크처럼 보인다! 아치 장식에는 모자이크 그림이 새겨져 있다.

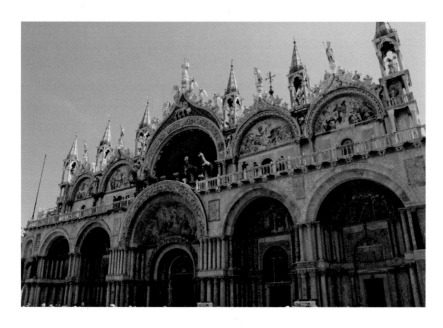

성 마르코 대성당, 1071년, 베네치아 소재

성당 위로는 성인들의 조각상이 서 있는 가느다란 탑이 솟아 있고, 돔 꼭대기에는 그리스식 십자가가 매달려 있다. 정면에 보이는 커다란 창 아래에는 네 마리의 청동 말이 있는데, 각각의 무게가 거의 2톤 정도 나간다고 한다. 이 말들은 무거운 몸을 이끌고 오랫동안 머나먼 길을 여행했다. 아마 처음에는 이집트에서 로마로 옮겨졌을 것이다. 로마에서는 개선문보다 이 말들을 더 자랑스러워했다. 나중에는 콘스탄티누스 대제가 콘스탄티노플로 옮겼다. 그 뒤로는 십자군이 베네치아로 옮겼다. 한참 후에 나폴레옹 보나파르트가 베네치아에서 이 말들을 파리로 가져가 자신의 개선문 위에 올려놓았다. 나폴레옹이 몰락하자 이 말들은 본래 자리인 베네치아로 돌아갔고, 지금 보는 것처럼 성 마르코 대성당에 자리 잡게 되었다. 베네치아의 주요 이동 수단은 마차가 아니라 곤돌라인데도 불구하고, 이 말들을 성 마르코 대성당의 정면에 올려놓았다는 건 그들이 얼마나 이 전리품을 소중하게 여겼는지 짐작할 수 있을 것이다.

성당 안으로 들어가면 우리는 아름다운 대리석과 벽옥과 마노로 꾸민 기둥을 볼 수 있다. 벽은 베네치아의 총독, 성인, 천사, 『성경』의 장면들을 보여주는 모자이크 그림으로 장식되어 있다.

성 마르코 대성당은 사실상 모자이크 박물관이라고 해도 과언이 아니다. 회중석과 성가대석의 공간을 구분하는 14개의 대리석 조각상이 있는데, 성모 마리아와 성 마르코, 그리고 열두 명의 사도를 묘사해 놓은 것이다. 제단 위에 있는 아치에는 사람들을 축복하는 예수를 표현한 거대한 조각상이 위치해 있다. 중앙 제단 아래에 있는 성 마르코의 묘는 금과 보석과 호화로운 설화석고(雪花石膏, alabaster) 기둥으로 장식했다.

성 마르코 대성당 앞 광장(piazza)에는 예전에 종탑(Campanile) 하나가 세워져 있었다. 높이 9미터가 넘는 이 종탑은 이탈리아의 유명한 조각가 안드레아 산소비노가 장식했다. 그런데 1902년 여름에 갑자기 종탑이 무너졌다! 이 소식이 퍼지자 베네치아뿐 아니라 예술계 전체가 슬퍼했다. 다행히 지금은 종탑을 원래대로 복원해 놓았다.

성 마르코 대성당 광장은 1,000년 넘게 비둘기와 사람들의 놀이터였다. 여기서 유명한 역사적 사건들도 많이 발생했고, 여기저기서 모여든 선원들과 상인들이 진기한 물건을 벌여 놓기도 했다. 곤돌라를 타고 역사가 깊은 광장과 거대한 모자이크 성당을 바라보고 있노라면 그 장소가 가지는 매력과 아름다움을 충분히 만끽할 수 있을 것이다. 성 마르코 대성당은 말 그대로 '물의 도시' 베네치아의 빛나는 자부심이자 영광이다.

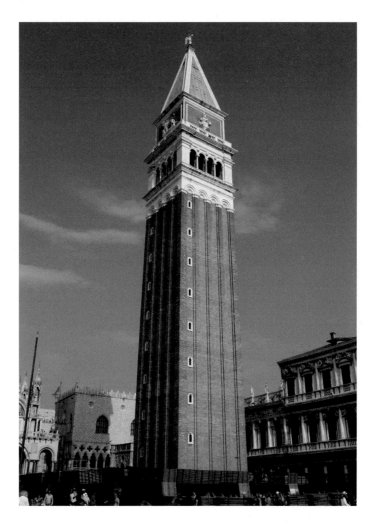

성 마르코 대성당 광장에 세워진 종탑, 베네치아 소재

서유럽 지역에서 나타난 로마네스크와 고딕 건축

03

중앙에 커다란 돔을 얹은 비잔틴 양식의 성당은 대부분 유럽 동쪽 지역에서 많이 지어졌다. 반면, 이탈리아, 독일, 프랑스, 영국 등지에서는 로마네스크 양식과 고딕 양식의 성당을 주로 볼 수 있다.

'로마네스크(Romanesque)'라는 단어는 '로마와 같은'이라는 뜻을 지닌다. 그래서 로마네스크 양식의 성당은 바실리카와 다소 비슷하다. 하지만 로마네스크 양식의 건축은 바실리카보다 더 크고 높고 웅장하다.

원래 바실리카는 종탑이 건물의 측면에 위치했었는데, 로마네스크 성당은 한 개 또는 두 개의 사각 종탑을 건물 위로 얹혔다. 종탑은 원래 시간을 알리기 위해 설치했으나, 전쟁이 일어나면 망루로 사용되었고 누군가에게는 피신처가 되기도 했다.

로마네스크 성당은 외관, 특히 문과 유리창을 화려하게 장식했다. 일명 '배수로 주둥이(gutter-spouts)'에는 전설 속 동물의 머리를 새겨 놓기도 했다. 성당 내부에는 튼튼한 아치형 기둥(piers)이 거대한 돔을 받치고 있다. 내부는 '트랜셉트(transept)'라고 불리는 십자형 공간인데, 라틴식 십자가(†)의 형태가 반영되었다.

로마네스크 건축이 점점 하늘 높이 뾰족하게 치솟는 형태로 변하면서 고

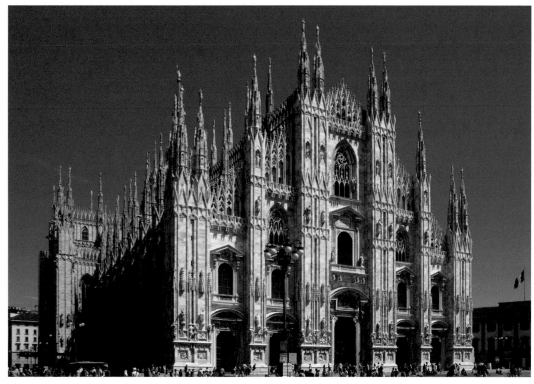

밀라노 대성당, 1386~1890
년, 밀라노 소재

딕 양식이 등장하게 되었다. 아름다운 고딕 양식의 성당이 많지만, 여기서는 대표적으로 거대한 규모를 자랑하는 밀라노 대성당과 쾰른 대성당을 살펴보도록 하자.

북부 이탈리아에 위치한 밀라노 대성당은 정사각형 비례의 광활한 공간을 강조하는 이탈리아식의 고딕 건축물이다. 성당은 새하얀 대리석으로 덮여 있는데, 이 대리석을 가져오는 채석장을 성당이 소유하고 있었다.

조각가들이 채석장에서 대리석을 얻어 오는 대신 그 값으로 성당을 위해 조각상 하나를 만들어 주었다. 덕분에 성당에서는 예배하는 사람들을 맞이할 조각상을 넉넉하게 마련할 수 있었다.

외관을 보면 무수히 많은 날렵한 첨탑들이 하늘을 향해 치솟고 있다. 벽을

지탱하는 버트레스(buttress)도 건물에 힘을 더해 줄 뿐 아니라 미적인 효과도 더하고 있다. 이제 지붕으로 향하는 계단을 올라가 보자. 훌륭한 조각 작품들 사이를 지나 한 층 한 층 계단을 올라가다 보면 어느새 지붕 꼭대기에 이른다. 이곳에서 드넓게 펼쳐져 있는 이탈리아의 자연 풍경을 바라보고 있노라면 인간의 손으로 만든 작품들은 머릿속에서 생각나지 않는다!

밀라노 대성당에는 7,000개 가까운 조각상이 있고 약 1,500종의 장식 무늬가 새겨져 있다고 한다. 고딕 양식의 성당은 육중한 아치형 기둥이 아니라 줄지어 있는 키 큰 기둥들이 건물을 받친다. 밀라노 대성당의 회중석 공간의 천장 높이는 거의 22미터에 이른다.

각 기둥 머리에는 여덟 명씩 인물이 조각되어 있는데 그 여덟 명도 각자 다른 인물이다. 머리 위로 드리워져 있는 아치들은 정교한 장식 무늬로 수를 놓았다. 장식 무늬가 대부분 높은 곳에 있어 우리는 감상하기가 쉽지 않다. 그런데 조각가에게는 정작 아무런 문제가 되지 않는다. 성당 자체가 인간이 아닌 신의 영광을 위해 지은 것이 아닌가!

고딕 성당에는 성인들의 이야기가 벽에 모자이크로 꾸며져 있지 않고 유리창에 그려져 있다. 형형색색 찬란한 빛깔을 내뿜는 유리창은 온화하면서도 신비로운 분위기를 자아낸다. 황혼에 노을이 비칠 때의 분위기는 말로 표현하기 힘들 만큼 환상적이다.

새하얀 밀라노 대성당은 해가 강하게 내리비치면 눈이 부실 정도다. 달빛에 첨탑들이 반짝반짝 빛나면 마치 동화 속 세상에 온 것처럼 신비하고 묘한 느낌을 일으킨다.

독일의 쾰른이라는 도시는 고딕 성당을 중심으로 만들어졌다. 쾰른 대성당의 높이는 약 156미터로 웬만한 대성당들보다 높다. 외관은 꽃무늬, 소용돌이무늬, 온갖 식물과 기괴한 동물 형상, 공중을 날아다니는 천사 등 수려한 장식들이 뒤덮고 있다. 사실 돌로 만들어진 모든 장식은 하나같이 하늘을 향하고 있다. 건물 꼭대기의 첨탑도 아름다운 장식으로 수를 놓았다.

이제 건물 안으로 들어가 보자. 천장은 마치 천상과도 같다! 그 앞에서 우

쾰른 대성당 내 동방박사
유골함, 110×153×220cm

리는 한낱 먼지 같은 존재가 된 느낌이 든다. 머리 위에 아치는 숲 속의 나무
들이 서로 얽혀 있는 듯이 보인다. 숲 속에서 햇빛이 나뭇잎들 사이로 반짝반
짝 빛나듯, 성당 안에도 스테인드글라스(stained-glass)를 통해 찬란하게 물든
햇빛이 들어온다. 알록달록한 꽃잎으로 장식된 커다란 장미꽃 무늬 창은 저
녁노을이 비치면 화려한 자태를 유감없이 드러낸다.

　성당에는 온갖 진귀한 보물로 가득하다. 특히 중앙 제단 뒤에 있는 보물의
방에는 화려하게 도금된 무언가가 숨겨져 있다. 이 작은 방으로 들어가 보자.
그 안에는 황금빛을 뿜어내는 커다란 상자가 눈에 띈다.

　상자 안에는 보석 장식의 관을 쓴 유골들이 있다. 이들이 아기 예수를 찾
아와 경배를 올렸던 동방 박사 세 사람이라고 한다. 동쪽 머나먼 곳에 살던
세 박사는 아기 예수가 세상에 온다는 소식을 듣고 별을 따라 찾아왔다. 동
방 박사 세 사람은 아기 예수에게 황금, 유향, 몰약을 바쳤다. 여기까지가 『성
경』에 나온 이야기다.

　이들은 다시 별을 따라 머나먼 고향으로 돌아갔다. 원래 귀족 출신이었던

동방 박사들은 화려한 옷을 벗어 던지고 선행을 하며 가난한 사람들에게 복음을 전했다. 그들이 세상을 떠나고 한참 뒤에 유골이 발견되었는데, 콘스탄티노플로 옮겨졌다가, 다시 밀라노로, 그리고 쾰른으로 옮겨져 지금까지 보관되고 있다.

쾰른 대성당에 얽힌 흥미로운 이야기도 많다. 이 성당은 13세기에 짓기 시작해 1880년 10월 15일이 되었는데도 여전히 완공되지 못했다. 아직 건물 꼭대기에 쌓아야 하는 마지막 돌 하나가 남아 있었던 것이다. 드디어 이날 독일의 황제 빌헬름 1세가 마지막 돌을 올려놓으면서 건물을 완성했고 동시에 독일 제국의 건국을 선포했다.

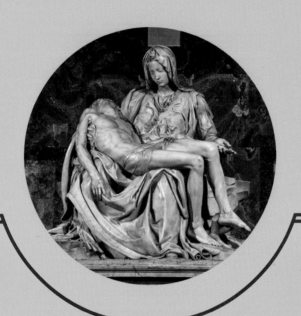

이탈리아 미술

피사에서
옛 건축 예술이 되살아나다

고딕 양식은 역사적으로 가장 마지막에 등장한 순수한 건축 양식이다. 교회 건축물은 그리스 신전, 로마의 바실리카, 비잔틴 양식, 로마네스크 양식, 고딕 양식 중 하나만 본뜨지 않고 몇 가지 양식을 혼합해서 지었다. 이러한 건축 양식을 보통 '르네상스 양식'이라고 말한다. 르네상스 시대의 교회 건축물에서는 실제로 다양한 양식을 찾아볼 수 있다.

서양 미술사에서는 교회 건축 외에 아기 예수 탄생 이후 수백 년의 시기에 관해서는 그다지 관심을 갖지 않는다. 사실 이 시기에도 십자가상이나 작은 상아 조각품, 미사 전례서 등 진귀하고 값진 예술품이 많이 등장했다. 그리스도와 성모 마리아, 성인들을 새겨 놓은 조각상도 있었는데, 다만 실물을 생생하게 모사한 그리스 신상에 비하면 너무 뻣뻣하고 부자연스러워 보인다.

시간이 한참 지난 13세기에 이탈리아 서부 지방에 있는 피사에서 아름다운 건축 예술이 되살아나기 시작했다. 이탈리아에 있는 도시들은 저마다의 매력을 지니고 있지만, 특히 피사는 캄포산토, 대성당, 사탑, 세례당 이 네 개의 건축물로 유명하다.

캄포산토(Campo Santo)는 본래 '성스러운 땅'을 의미한다. 예전에 성스러운 도시인 예루살렘에서 가져온 흙을 피사의 캄포산토에 깔았다고 한다. 이 건

물은 회랑으로 둘러쳐져 있고, 진기한 프레스코화와 조각품으로 장식되어 있다. 피사인들은 이 캄포산토를 공동묘소로 이용했다.

다양한 색감의 대리석으로 지어진 피사의 대성당은 이탈리아 전체에서도 다섯 손가락 안에 꼽히는 아름다운 건축물에 속한다. 앞에서 말했듯이 피사의 대성당도 다양한 건축양식이 혼재되어 있다. 우선 대성당 입구의 맞은편 벽면에 설치한 반원형의 애프스(apse)는 로마의 바실리카 양식에서 빌려왔다. 로마 양식의 아치와 비잔틴 양식의 돔을 갖추고 있고 로마네스크 양식이나 고딕 양식처럼 건물 전체가 십자형을 이루고 있다.

캄포산토, 1278~1464년, 피사 소재

피사의 대성당, 1063~1092년, 피사 소재

피사의 대성당 바로 옆에 있는 피사의 사탑(斜塔, 기울어진 탑)은 열 손가락 안에 드는 세계의 불가사의다. 탑 꼭대기가 중심에서 약 5미터나 벗어나 기울어져 있다. 새하얀 대리석으로 만들어진 사탑은 이탈리아의 파란 하늘과 어우러져 멋진 풍경을 그려낸다.

원기둥 모양의 사탑은 전체 8층으로 이루어져 있고 각 층은 아치형의 회랑으로 둘러져 있다. 탑 내부에 330개의 계단으로 이루어진 나선형 계단을

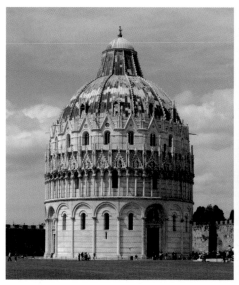

피사의 세례당, 1265년(좌)과 세례당 내부(우)

따라 올라가면 꼭대기에 도달할 수 있다. 그러나 탑이 기울어져 있는 탓에 꼭대기에 올라서면 마음이 영 불안하다.

옛날에는 탑 꼭대기에 달려 있던 종을 울려 사람들에게 성당 미사 시간을 알려 주었다. 사람들은 일부러 무거운 종을 매달아 그 무게로 기울어진 탑의 균형을 잡았다고 한다.

피사의 사탑은 지금으로부터 약 900년 전에 지어졌다. 일반적으로 전해지는 이야기에 따르면, 공사가 진행되는 동안에도 '기울어짐' 현상이 발견되었다고 한다. 지반의 토질이 불균형해 한쪽이 다른 쪽보다 더 내려간 것이다. 임시방편으로 위층을 쌓아올리면서 탑의 균형을 맞추어 갔다.

피사의 대성당 가까이에 위치한 세례당(Baptistery)은 로마의 목욕장을 본떠서 원형으로 설계되었다. 외부는 정교한 고딕 무늬로 장식되어 있고, 돔 지붕 위에는 세례 요한의 조각상이 세워져 있다. 세례당은 본래 세례 요한에게 헌정하는 건물이었다고 한다. 내부에는 정교하게 조각된 대리석 세례반●이 있다. 예전에는 피사에 살던 어린아이들이 이곳에서 세례를 받았다.

● 세례식에 사용하는 물을 담아 두는 공간을 가리킨다.

피사의 사탑, 1173~1372년, 높이 55m, 피사 소재

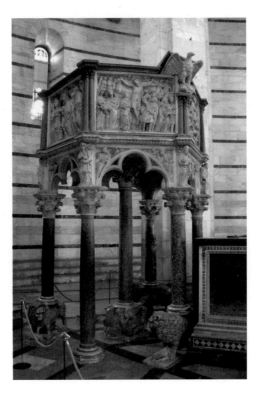

세례당에는 유명한 청동 램프가 하나 매달려 있다. 천문학자인 갈릴레오가 이 램프의 흔들림을 보고 '진자의 원리'를 발견했다고 한다. 또 이곳은 울림(echo)이 아주 좋아 성가를 부르면 아름답고 풍부하게 어우러지는 화음을 들을 수 있다. 무엇보다 벽 가까이에 있는 화려한 설교단이 눈에 들어온다. 부조(浮彫)로 조각된 설교단은 뻣뻣하고 부자연스러웠던 인물의 모습이 우아하고 생동감 넘치는 모습으로 바뀌는, 즉 미술 양식의

피사의 세례당 내부에 있는 니콜로 피사노의 설교단, 13세기경

변화를 보여주는 최초의 작품이라 할 수 있다.

이 설교단은 13세기에 니콜로 피사노라는 유명한 조각가가 남긴 작품이다. 피사에서 태어났다고 해서 '피사노'라고 불렀다. 피사노는 그리스도의 생애 가운데 가장 좋아하는 장면을 골라 설교단에 조각해 놓았다.

설교단은 코린트 양식의 기둥들이 떠받치고 있고 어떤 기둥 하단에는 맹수인 사자가 조각되어 있기도 하다. 사자는 성직자의 감독 또는 경계를 상징한다. 설교단 위에는 독수리 모양으로 조각된 성서대(책 받침대)가 마련되어 있는데, 독수리는 전형적으로 영성의 고양을 나타내는 동물이다.

설교단 윗부분의 다섯 면에는 각각 『성경』의 이야기를 부조로 조각해 놓았다. 이 중 가장 감동적인 작품은 동방 박사 세 사람이 아기 예수를 찾아온 장면을 묘사한 조각이다. 좀 더 자세히 살펴보면, 어머니 마리아가 자리에 앉

아서 아기 예수를 무릎 위에 앉혀 놓았다. 아기 예수는 멀리서 찾아온 동방 박사 세 사람을 향해 작은 두 손가락을 뻗어 축복하며 그들이 가져온 선물을 받고 있다. 뒤로는 요셉과 천사가 보이고 왼쪽에는 활기 넘치는 말들이 보인다. 마구간에서 드리는 동방 박사의 예배 장면을 묘사할 때는 보통 말과 소가 등장한다.

피사노는 건축가와 조각가로 유명해지면서 이탈리아의 여러 도시에 초빙되었다. 그는 여러 도시를 다니며 설교단뿐 아니라 제단 장식, 교회 장식 등 다양한 작품을 남겼다. 물론 그가 남긴 최고의 명작은 뭐니 뭐니 해도 피사의 설교단이라 할 수 있다.

중세 시대에 피사는 부유하고 강력한 도시로 성장했지만 근대로 접어들면서 경제력과 영향력이 점점 쇠퇴했다. 그래도 피사의 유명한 네 건축물을 보고 있노라면 여전히 중세 장인들의 피와 땀과 숨결을 느낄 수 있다!

화가 조토가 세운
종탑

02

이 도시는 영어로 꽃을 의미하는 '플로렌스(Florence)'라고 불린다.

이탈리아의 진정한 매력은 아무래도 수많은 예술 도시가 아닐까 싶다. 그 가운데 우리를 매료시키는 도시 피렌체●를 하늘 위에서 내려다보자. 중세에 피렌체는 '아르노 강의 백합화', '꽃의 도시', '르네상스의 본고장', '세계 예술의 중심지' 등 수많은 수식어가 따라붙었다.

옛 이야기에 따르면 피렌체가 있던 자리는 원래 백합화가 무수히 피어 있는 들판이었다고 한다. 백합화가 도시를 상징하는 문장(紋章)이 된 배경이기도 하다. 피렌체는 '꽃의 도시'답게 사방에 꽃이 만발하고 올리브 과수원에서 은빛으로 반짝이는 잎들이 자연 광경의 아름다움을 더한다. 또한 그림과 모자이크에도 꽃이 많이 들어가 있고 세례당의 청동 문에도 조각가의 손에서 창조된 아름다운 꽃들이 피어나 있다.

이제 우리는 피렌체를 내려다보면서 세 가지 유명한 건축물에 관한 이야기를 살펴보려고 한다. 먼저, 정사각기둥의 높은 탑이 눈에 들어온다. 마치 요새처럼 보이는 건물 하나가 우뚝 솟아 있다. 이 탑은 요새가 아니라 중세 시대 피렌체를 지배한 메디치 가문의 궁전이다.

굳건하고 호전적으로 보이는 탑은 피렌체 사람들의 무수한 당파 싸움을 떠오르게 한다. 탑 안에 있는 암소를 뜻하는 '바카(vacca)'라는 종이 자주 울려

댔다. 종탑에서 댕그랑 댕그랑 소리가 나면 사람들은 떼로 몰려 나와 편을 갈라 싸웠다. 대성당에서 조각 작업을 하던 일꾼들도 오전에 하루 일을 얼른 끝내고 오후에는 싸움에 합류했을지 모른다.

피렌체 대성당 바로 옆에 세워져 있는 이 종탑을 다시 한 번 올려다보자. 종탑은 새하얀 대리석으로 조각되어 있는데, 요새처럼 단단하지만 신기루처럼 가벼운 느낌도 든다. 이 건축물은 바로 유명한 화가 조토 디 본도네가 만든 종탑이다.

피렌체 대성당이 한창 만들어지고 있던 14세기 무렵 조토는 다른 성당과 마찬가지로 이 성당에도 종을 달아야겠다고 생각했다. 평생을 화가로 살아온 조토의 그때 나이는 쉰여덟이었다.

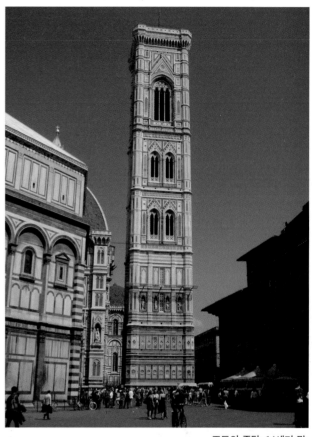

조토의 종탑, 14세기 말,
높이 84m, 피렌체 소재

그림만 그리던 사람이 건축과 조각 작업도 능숙하게 해내는 것을 보면 놀랍기 그지없다. 공사를 시작하고 얼마 지나지 않아 멋진 대리석 종탑이 하늘 위로 우뚝 솟아올랐다. 조토는 제자들과 함께 종탑 외관을 아름답고 정교한 부조로 장식했다.

피렌체 사람들은 조토의 종탑을 대단히 자랑스러워했다. 비록 '암소'가 암울한 당파 싸움에 사람들을 불러 모으긴 했지만, 조토의 종탑은 오랜 세월 사람들의 찬사와 감탄을 불러일으켰다. 프랑스의 왕 샤를 5세는 이 종탑을 보고 나서 평상시에는 유리관으로 덮어 잘 보관해 두었다가 축제 때만 공개해야 한다고 말할 정도였다.

로렌초 기베르티,
'천국의 문'을 새기다

03

조토의 종탑 근처에는 팔각형 모양의 세례당이 세워져 있다. 15세기에 끔찍한 흑사병이 피렌체를 덮쳤다. 한참 뒤에 흑사병이 물러가자 사람들은 하늘에 감사의 뜻을 전하기 위해 세례당에 청동 문을 설치하기로 했다. 예술가들은 이 문을 만들 영예를 얻기 위해 이탈리아 전역에서 피렌체로 앞다투어 몰려왔다.

피렌체 출신의 청년 로렌초 기베르티는 이 도시에서 금세공 일을 하고 있었다. 이 도시뿐 아니라 다른 도시들도 돌아다니면서 작은 청동 조각상을 만들어 돈을 벌었다. 기베르티가 만든 조각상들은 꽤 호평을 받았다. 그가 다른 도시에 머물고 있던 어느 날, 새아버지로부터 편지 한 통을 받았다. 피렌체에서 세례당의 문을 만들 사람을 뽑고 있으니 얼른 돌아오라는 내용이었다. 기베르티는 이 소식을 듣고 너무 설렌 나머지 피렌체에 돌아가기까지 천년의 시간이 걸리는 것 같았다.

기베르티는 고향으로 돌아와 자신이 그린 도안을 시(市)에 보냈고, 시는 그의 아이디어를 받아들였다. 기베르티는 청동 문 두 개를 모두 완성하는 데 거의 50년이라는 세월이 걸렸다. 첫 번째 청동문에는 『신약 성경』에 나오는 이야기들을 얕은 양각으로 조각했다. 두 번째 청동 문에는 『구약 성경』에 나

오는 이야기들을 새겼다. 사람들은 두 번째 문이 더 숭고하며 아름답다고 생각했다. 미켈란젤로도 두 번째 문을 보고 마치 '천국의 문' 같다며 감탄을 금치 못했다.

〈천국의 문〉에 표현된 장면은 얕은 양각으로만 조각되어 있지 않다. 기베르티는 때에 따라 반 양각과 높은 양각 기법도 능숙하게 활용했다. 조각들은 솜씨가 뛰어나 마치 그림을 보고 있는 듯한 착각을 일으킨다.

〈천국의 문〉에는 『성경』의 어떤 이야기들이

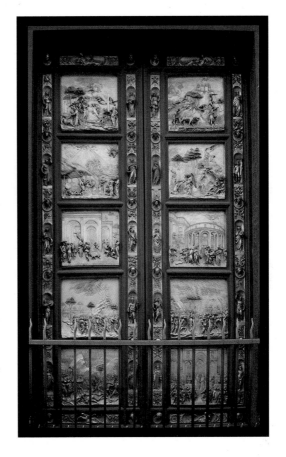

기베르티, 〈천국의 문〉, 청동 부조에 금박, 1425 ~1452년, 피렌체 소재

새겨져 있을까? 아래와 같이 총 10개의 장면이 나타나 있는데 하나하나 직접 확인해 보는 것도 재미있을 것이다.

1. 아담과 이브의 창조
2. 가인과 아벨
3. 노아
4. 아브라함과 이삭
5. 야곱과 에서
6. 요셉과 형제들

7. 시나이산에 오른 모세

8. 여리고 성 앞에 선 여호수아

9. 다윗과 골리앗

10. 솔로몬과 시바의 여왕

10개의 장면 테두리는 인물과 동물, 과일 등을 새겨서 꾸몄다.

기베르티는 77년을 살면서 엄청난 재산과 기베르티라는 성을 가진 자손들을 남기고 세상을 떠났다. 미국의 시인 롱펠로는 이렇게 말했다. "기베르티는 재산과 자손을 남기고 떠났지만, 세례당의 청동 문을 만들지 않았다면 누가 그를 기억할 수 있겠는가. 재산과 자손은 세월의 바람에 흩어지고 만다. 하지만 〈천국의 문〉은 굳건히 살아남아 기베르티의 이름을 잊지 않게 해 준다."

브루넬레스키의 돔, 피렌체 대성당을 완성하다

다시 조토의 종탑 꼭대기로 올라가서 피렌체 대성당 쪽을 바라보자. 거대한 돔 하나가 보인다. 대성당 위로 우뚝 솟은 돔 지붕이 완벽하고 우아한 자태를 뽐내고 있다. 세상에는 수많은 돔이 있지만 이보다 웅장하고 아름다운 돔이 또 있을까! 바로 그 유명한 브루넬레스키의 돔이다.

필리포 브루넬레스키는 거짓 없이 솔직하고 재잘거리기 좋아하는 피렌체의 소년이었다. 한번 시작한 일은 끝을 볼 때까지 멈추지 않는 끈기가 이 아이의 장점이었다.

그 시절 다른 아이들처럼 브루넬레스키도 예술을 사랑했다. 금세공 일을 하던 브루넬레스키는 청동 조각상 만드는 일을 가장 좋아했다. 틈틈이 건축 도안을 그리기도 했다.

피렌체에서는 수년 전부터 대성당을 짓고 있었다. 건축을 담당하던 사람은 반짝이는 대리석으로 벽을 완성했다. 그다음으로 지붕을 설계하고 있었는데 그만 세상을 떠나고 말았다.

이 건물은 몇 년 동안 지붕이 없는 채로 방치되어 있었다. 피렌체 사람들은 과연 누가 거대한 대성당을 충분히 덮을 만큼 큰 지붕을 설계할 수 있을지 궁금했다.

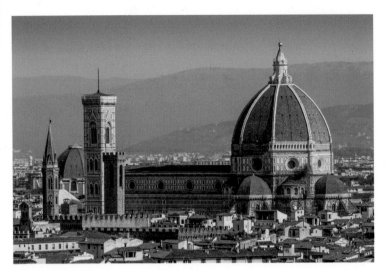

피렌체 대성당, 1296~
1436년, 피렌체 소재

브루넬레스키도 지나갈 때마다 이 완성되지 못한 건물을 올려다보았다. 그러던 어느 날 자기가 이 건물에 지붕을 씌어 보겠노라고 결심하게 되었다!

브루넬레스키는 친한 친구인 도나텔로에게 자신의 소망과 열정을 이야기하고는 로마로 유학을 갔다. 그는 로마에서 몇 시간이고 판테온을 바라볼 때가 많았다. 판테온의 돔 지붕을 보면서 어떻게 하면 저보다 더 높고 우아한 돔 지붕을 만들 수 있을지 고민했다.

브루넬레스키는 혹시 도움이 될 만한 것이 없을까 하고 로마의 유적을 파보았다. 고대 로마인들은 이민족의 침입을 당했을 때 진귀한 예술품들을 몰래 숨겼다. 보물을 찾는 브루넬레스키를 돕던 로마인들은 그에게 '보물 사냥꾼'이라는 별명을 붙여 주었다. 그런데 브루넬레스키가 찾고자 하는 진짜 보물은 다름이 아닌 '아이디어'였다.

다른 사람들은 나름대로 돔 지붕을 세울 구상을 하고 있었지만, 브루넬레스키는 여전히 마음에 쏙 드는 아이디어가 떠오르지 않았다. 몇 년이 지나고 피렌체 시는 이제 성당 건축을 마무리해야 한다고 선언했다.

1420년 피렌체 시는 최고의 디자인을 제안한 사람에게 상당한 상금을 수여하겠다고 했다. 경쟁자들은 각자 도안을 제출했는데, 그 가운데는 터무니없는 디자인도 있었다. 돔을 지탱하기 위해 중앙에 커다란 기둥을 세우겠다고 하는 사람도 있었다. 어떤 사람은 성당에 흙을 가득 채우고 그 흙 속에 동전을 수백 개 던져 놓자고 했다. 이 흙이 지붕을 짓는 동안 지지대 역할을 한다는 것이었다. 지붕을 완성하면 사람들에게 무보수로 흙은 파내게 하는데,

대신 동전을 발견하면 마음대로 가지게 하자는 것이었다.

결국 브루넬레스키가 제안한 디자인이 채택되었다. '보물 사냥꾼'은 오랜 탐험 끝에 진짜 보물을 발견했던 것이다!

브루넬레스키는 일꾼들을 모아 거대한 프로젝트에 착수했다. 가끔 일꾼들이 일을 못 하겠다고 '파업'할 때도 있었지만 브루넬레스키는 재빨리 그들의 마음을 돌리는 법을 알고 있었다. 다행인지 불행인지 당시에는 노동조합이라는 게 없었다.

브루넬레스키는 프로젝트

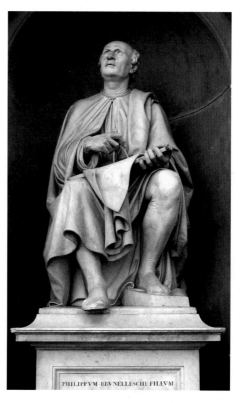

피렌체 대성당 앞에 놓인 브루넬레스키의 조각상

에 온 마음을 쏟아부었다. 하루하루가 지나면서 거대한 돔이 하늘 위로 점점 올라가기 시작했다. 피렌체 사람들도 전에는 본 적이 없던 커다란 돔이 올라가는 모습을 지켜보면서 뿌듯함과 자긍심을 느꼈다.

돔은 마치 하늘을 '아치'로 삼은 듯 형태와 실루엣이 완벽했다. 브루넬레스키는 아쉽게도 대성당이 완성되기 전에 세상을 떠났다. 그러나 돔 지붕은 피렌체를 상징하는 최고의 영광으로 지금까지 남아 있다. 사실 브루넬레스키도 대성당 앞에 앉아 있다. 거기서 지금도 도안을 무릎 위에 올려놓고 자기가 만든 걸작을 올려다보고 있다.

이탈리아 조각의
황금기를 이끈 조각가들

05

이제 높은 곳에서 내려와 도시의 미술 작품들을 감상해 보자. 15세기는 이탈리아 조각의 황금기였다. 기베르티가 조각한 〈천국의 문〉은 이미 이야기했고, 다른 유명한 조각가들도 많았다. 그 가운데 하나가 루카 델라 로비아이다. 루카도 원래 금세공 일을 했는데, 특별히 점토로 모형을 만드는 것을 좋아했다. 하지만 문제가 하나 있었다. 모형끼리 서로 잘 붙지 않았다. 루카는 이 문제를 해결할 방법을 찾아야 했다.

밤낮으로 해결책을 찾느라 발에 동상이 생길 정도였다. 마침내 루카는 찰흙을 서로 붙일 수 있는 일종의 유약(釉藥)을 만드는 데 성공했다. 그가 만든 물건은 '테라 코타(terra cotta)' 또는 '로비아 세공품(Robbia ware)'으로 유명해졌다. 예전의 어느 작가는 루카 델라 로비아에 관해 언급하면서, 어린아이와 같은 순수한 열정이 없으면 누구도 더위와 추위, 배고

루카 델라 로비아의 세공품, 15세기경

품과 목마름을 참아낼 수 없다고 말했다.

루카는 얇은 양각으로 조각 작품을 만들었다. 푸른색 바탕에 하얀색으로 양각을 새겼다. 나중에는 좀 더 다양한 색상을 입혔다.

루카에게는 예쁘고 귀여운 자녀들이 있었다. 화가처럼 그는 아이들의 익살스러우면서도 진심 어린 아름다움을 완벽하게 표현해 냈다. 아이들의 밝고 사랑스러운 표정은 자연스러웠고 몸동작은 활기로 넘쳤다. 누가 봐도 순수하고 천진난만한 아이들이었다.

아이들은 춤추고 노래하고 악기를 연주하는 모습으로 표현되었다. 예전에는 예술 작품에 아이들을 이렇게 밝고 순수하게 표현한 적이 없었기 때문에 루카는 이 분야에서 상당히 유명해졌다.

루카는 작업할 때 형제와 자녀들의 도움을 많이 받았다. 그의 작업장은 어느새 공장이 되어 버렸다. 그곳에서는 수많은 '로비아 세공품'이 만들어졌고, 사람들은 그것을 구입해 장식품으로 사용했다. '로비아 세공품'은 유럽 곳곳으로 날개 돋친 듯 팔려 나갔다. 하지만 작업의 특성상 주문량을 모두 채울 만큼 세공품을 신속하게 만들기는 어려웠다.

루카는 세공품 만드는 비법을 가문 사람 외에는 알리지 않았다. 그 바람에 가문 사람들이 모두 세상을 떠난 뒤에는 누구도 세공품을 만들지 못했다. 그래서인지 오늘날 '로비아 세공품'의 가치는 600년 전과는 비교할 수 없을 만큼 높다.

이탈리아 조각의 황금기에 공헌한 또 다른 조각가는 바로 도나텔로다. 도나텔로는 당시 다른 예술가들보다 좀 더 친숙한 예술가이기도 하다.

도나텔로도 루카처럼 아이들의 모습을 조각했다. 하지만 '로비아 세공품'에 있는 아이들과는 달랐다. 하기야 제작 방법이 비밀에 부쳐졌으니 비슷한 작품이 나올 수 없었을 것이다. 도나텔로는 대리석을 깎거나 청동을 주조하는 방식으로 작품을 탄생시켰다.

도나텔로와 브루넬레스키는 피렌체에서 함께 일하는 동료이자 절친한 친구였다. 하루는 도나텔로가 나무로 십자가상을 만들었다. 나름대로 잘 만들

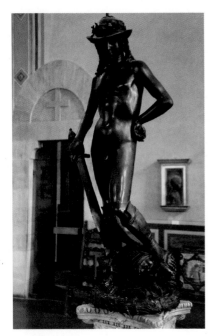

도나텔로, <다비드>, 1430
년경, 청동, 높이 158cm,
팔라초 델 바르젤로 국
립 박물관 소장

어졌다고 생각한 도나텔로는 브루넬레스키에게 십자가상
을 보여 주면서 감상평을 물었다.

평소 직설적으로 말하던 브루넬레스키는 이번에도 십자
가에 매달려 있는 사람이 예수가 아니라 날품팔이처럼 보
인다고 말했다.

그 말에 화가 난 도나텔로는 이렇게 말했다. "이게 그렇
게 쉽게 만들어지는지 아나 본데, 그럼 자네가 나무를 가져
다가 직접 만들어 보게!" 브루넬레스키는 곧장 작업에 돌
입해 수개월 뒤에 십자가상을 완성했다. 그는 도나텔로가
볼 수 있는 자리에 십자가상을 놓아두고 도나텔로를 자기
집으로 초대했다. 두 사람은 집에서 간단히 식사를 하려고
시장에서 달걀과 빵과 과일 등을 샀다. 도나텔로는 저녁거
리를 앞치마에 담아서 옮겼다.

친구 집에 도착한 도나텔로가 먼저 작업장에 들어섰다.
그런데 눈앞에 세워져 있는 훌륭한 십자가상에 사로잡히고 말았다. 놀라움에
두 손을 번쩍 들자 앞치마에 담겨 있던 저녁거리들이 모두 바닥에 쏟아졌다.

뒤따라 들어온 브루넬레스키는 놀란 도나텔로를 보며 이렇게 말했다. "도
나텔로, 뭐하는 거야? 우린 지금 저녁을 먹어야 하는데 다 쏟아 버렸잖아!" 그
러자 도나텔로가 넋이 나간 표정으로 말했다. "난 이미 저녁을 다 먹었어. 자
네가 만든 게 진짜 예수 그리스도이고, 내가 만든 건 날품팔이가 맞아."

물론 젊은 시절에 도나텔로는 브루넬리스키의 천재적인 실력을 인정했
다. 그러나 나이가 들면서 도나텔로도 자기 작품에 충분히 만족할 정도에 이
르렀다. 동시대의 다른 조각가들보다 원근법과 단축법(foreshortening, 短縮法)●
을 훨씬 잘 이해하고 있었기 때문에 인물들을 좀 더 사실적으로 묘사할 수 있
었다. 한 번은 도나텔로가 <디비드>라는 제목의 조각상을 만들었는데, 정말
살아있는 것처럼 보여 말을 걸었다는 이야기도 전해진다.

도나텔로의 명성이 높아지자 작품 제작을 의뢰하는 사람들이 많아졌다.

●
물체가 비스듬히 놓이면
실제 길이보다도 짧아 보
이는데 그 장면을 그대
로 평면에 옮기는 회화
기법이다.

어느 날 제노바의 한 부유한 상인이 도나텔로에게 자기 모습을 흉상으로 만들어 달라고 요청했다. 도나텔로는 흉상을 완성해 사람들이 볼 수 있도록 발코니에 올려놓았다. 상인은 작품이 무척 마음에 들었지만 도나텔로가 제시한 금액을 지불하지 못하겠다고 했다. "나는 오랜 세월 익힌 기술의 결과물을 눈 깜짝할 사이에 망가뜨리는 방법을 알고 있소." 자존심 상한 도나텔로는 이렇게 말하고는 테라스에 있던 흉상을 바깥 거리로 던져 박살냈다. 당황한 상인은 제시한 금액의 두 배로 줄 테니 다시 만들어 달라고 사정했다. 그러나 조각가는 꿈쩍도 하지 않았다.

도나텔로, <성 지오르지오>, 1386년경, 대리석, 높이 208cm, 팔라초 델 바르젤로 국립 박물관 소장

사실 도나텔로는 돈에 집착하는 사람이 아니었다. 자기 집 기둥에 바구니를 걸어 놓고 항상 돈을 넣어 두었다. 동료나 하인이 어려울 때 언제든지 꺼내 쓸 수 있게 한 것이다.

마지막으로 도나텔로의 작품 하나만 더 살펴보자. 그는 수호성인인 성 지오르지오를 조각상으로 만들었다. <성 지오르지오>는 갑옷을 완전히 갖춰 입고 십자군의 방패를 들고 있다. 원래는 피렌체의 어느 성당 외관을 장식하고 있었다고 한다.

<성 지오르지오>는 어떤 힘을 가해도 움직이지 않을 듯이 두 발로 견고하게 서 있다. 미켈란젤로도 이 조각상이 살아있는 것 같아서 <성 지오르지오>에게 말을 걸었다고 한다. 도나텔로가 <다비드>에게 그랬듯이 말이다.

다방면의 천재 예술가, 미켈란젤로

06

이탈리아 북부 지방에 카프레세가 내려다보이는 바위 절벽 위에, 지금은 폐허가 된 성 하나가 있다. 성의 어느 방 안 명판에는 이렇게 적혀 있다. '1475년 미켈란젤로가 이곳에서 태어나다.' 미켈란젤로 부오나로티의 부모는 자식이 나중에 유명한 예술가가 되리라고는 꿈에도 생각하지 못했을 것이다. 하지만 500여 년이 지난 지금 우리는 미켈란젤로를 건축·조각·회화 등 모든 예술 분야에서 최고의 거장으로 평가하고 있다.

미켈란젤로의 아버지는 카프레세에서 잠시 행정관으로 근무하고 있었는데, 이곳에서 볼일을 마치고 다시 고향인 피렌체로 돌아갔다. 하지만 사정상 어린 미켈란젤로는 카프레세에 있는 유모 손에 맡겨야 했다. 유모는 석공(石工)의 아내였다. 어느 정도 자란 미켈란젤로는 채석장에서 정으로 돌을 쪼개는 석공들을 구경하며 놀았다. 아이는 돌이 쪼개지는 모양과 소리가 너무나도 신기했다.

미켈란젤로는 어느덧 공부할 나이가 되자 피렌체로 떠나야 했다. 카프레세에 더 머물고 싶었지만 아버지의 성화에 못 이겨 공부를 해야만 했다. 수업에 큰 흥미를 느끼지 못하던 미켈란젤로는 방과 후에 후다닥 숙제를 해치우

고는 그림을 그리거나 조각하는 일에 푹 빠져 지냈다. 그라나치라는 친구가 미켈란젤로에게 붓과 물감을 빌려주었다. 당시 그라나치는 기를란다요라는 걸출한 화가의 작업실에서 미술을 공부하고 있었다.

어느 날 그라나치는 미켈란젤로를 작업실로 데려갔다. 미켈란젤로의 작품을 스승 기를란다요에게 선보였다. 평생 미켈란젤로는 그날을 생애 가장 행복한 날로 추억했다. 기를란다요는 미켈란젤로의 작품에 흥미를 느끼며 이렇게 말했다고 한다. "다른 공부 따위는 접고 내 제자가 되려무나."

아버지는 이를 쉽게 허락하지 않았지만, 열세 살 된 미켈란젤로의 고집도 만만치 않았다. 재주가 남달랐던 미켈란젤로는 다른 학생들이 감히 시도해 보지 못한 작품을 만들어 냈다. 스승 기를란다요는 "저 아이가 나보다 예술에 더 정통하고 있구나!"라고 말하며 어린 제자를 질투하기까지 했다.

당시 이탈리아의 도시들은 몇몇 부유한 가문이 지배하고 있었다. 그 가운데 영향력이 제일 큰 메디치 가문은 피렌체에서 예술 활동이 활발해지도록 막대한 돈을 투자했다.

로렌초 데 메디치는 이 가문에서 예술을 가장 사랑하는 사람이었다. 어느 날 로렌초는 기를란다요에게 사람을 보내 최고로 뛰어난 학생 두 명을 자신의 정원에 초대하겠다고 전했다. 로렌초의 정원에는 고대 그리스의 조각상으로 가득 채워져 있었다. 마침내 미켈란젤로와 그라나치가 메디치 가문의 초대 손님으로 선발되었다.

미켈란젤로는 그리스의 조각 작품들 앞에서 좋아서 어쩔 줄 몰랐다. 마치 세상의 모든 예술이 자기 앞에 펼쳐져 있는 것만 같았다. 정원에 조각 재료인 대리석도 있어서 언제든지 그리스 조각 작품을 모사해 볼 수 있었다.

미켈란젤로에 관해서 다음의 이야기가 전해지고 있다. 어느 날 미켈란젤로는 첫 조각품인 〈파우누스의 얼굴〉을 만드는 데 몰두하고 있었다. 정원에서 산책하고 있던 로렌초는 미켈란젤로가 작업하는 모습을 한참 구경하더니 마침내 입을 열었다. "파우누스의 얼굴을 만드는 중이구나. 그런데 치아를 모두 온전하게 남겨 두었네? 그 나이가 되면 보통 이가 빠지는데 말이야."

미켈란젤로는 아무 대꾸도 하지 않았고 로렌초도 자리를 떠났다. 얼마 후 다시 로렌초가 지나가다가 소년의 작품을 보았는데, 이번에는 파우누스의 이가 빠져 있었다. 로렌초는 이 소년이 자신의 충고를 받아들여 마음이 흐뭇했다. 게다가 주위에서 소년에 대해 좋은 이야기를 많이 듣고 있었다. 로렌초는 미켈란젤로에게 메디치 가문의 궁전에 들어와 살면서 일해 보지 않겠느냐고 제안했다. 미켈란젤로의 아버지는 완강히 반대했다. 예술은 천한 사람들이나 하는 허드렛일이라고 생각했다. 게다가 식구가 많은데 돈은 없는 형편이라 아들이 비단이나 양모를 취급하는 거상(巨商)이 되어 돈을 벌어 오기를 바랐다. 물론 이번에도 아버지는 아들의 고집을 꺾을 수 없었다.

젊은 조각가는 화려한 궁전에 살면서 좋은 옷을 입고 메디치 가문 사람들과 함께 최고급 요리를 먹었다. 매달 월급도 꼬박꼬박 들어왔다. 이렇게 몇 년을 지내 오던 어느 날 자신을 후원하던 로렌초가 갑자기 세상을 떠나고 말았다.

미켈란젤로는 로렌초에게 늘 감사하는 마음을 가지고 있었던지라 그만큼 안타까움도 컸다. 로렌초의 뒤를 이은 피에트로 데 메디치는 유약하고 어리석은 사람이었다. 그가 미켈란젤로에게 유일하게 주문했던 작품은 커다란 눈사람이었다고 한다. 미켈란젤로는 메디치 궁전에서 나와 아버지 집으로 돌아갔고 그곳에서 자신의 작업장을 차렸다.

미켈란젤로의 생애를 다루는 이 좁은 지면 안에서 그가 무엇을 했고 어떤 작품을 남겼는지 일일이 다 기록할 수는 없다. 로마와 피렌체에서 쉬지 않고 수없이 많은 작품을 남겼기 때문이다. 여기서는 주요 작품만 간략하게 살펴보기로 하자.

미켈란젤로는 스물두 살 되던 해에 로마에서 조각상 하나를 만들었다. 많은 사람이 그가 남긴 최고의 걸작이라고 칭송했다. 성모 마리아의 품에 안긴 죽은 예수를 표현한 〈피에타〉였다. 이 작품으로 미켈란젤로는 큰 명성을 얻게 되었다. 피렌체 사람들은 그가 다시 피렌체로 돌아와 도시를 위해 예술 작품을 만들기를 소망했다.

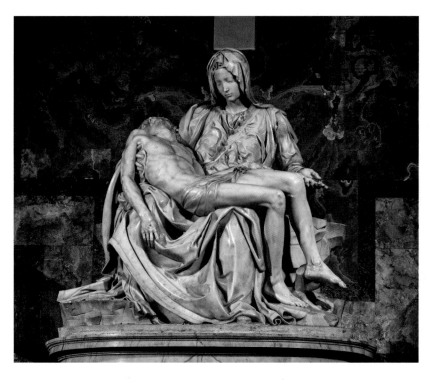

미켈란젤로, <피에타>,
1499년, 대리석, 높이 174
cm, 성 베드로 대성당 소장

　피렌체에는 커다란 대리석 하나가 오랫동안 방치되어 있었다. 100년 전에
어느 조각가가 그 대리석으로 작품을 만들어 보려고 했지만 실패했다. 이제
미켈란젤로에게 기회가 돌아갔다. 미켈란젤로는 피렌체 시에서 꼬박 3년 동
안 월급을 받으며 대리석 조각품을 만드는 데 매진했다.

　우선 밀랍을 가지고 디자인을 구상했다. 그다음 대리석을 둘러싸고 가건
물을 세워 보이지 않게 작업을 진행했다. 드디어 멋진 영감을 얻은 미켈란젤
로는 미친 듯이 조각 끌을 두드리기 시작했다. 대리석 파편이 이리저리 정신
없이 튀었다. 미켈란젤로는 대리석 안에 갇혀 있는 작품을 끄집어내야 한다
고 생각했다. 거친 바윗덩이를 아름다운 형상으로 바꾸어 놓는 일은 오로지
조각가의 몫이었다!

　머지않아 대리석 안에서 <다비드>가 모습을 드러냈다. 높이는 무려 5.17

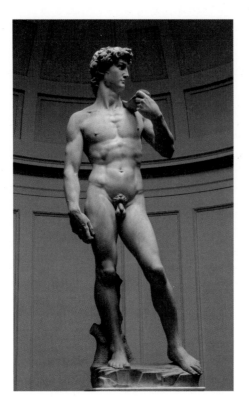

미켈란젤로, <다비드>, 1504년, 대리석, 높이 517 cm, 피렌체 아카데미아 미술관 소장

미터에 이르렀다. 이 작품은 너무 무거워 40명의 장정이 작업장에서 피에타의 시청 앞 광장으로 옮기는 데 나흘이나 걸렸다. 1874년까지는 광장에 세워져 있었지만 바람과 날씨 탓에 실내로 옮겨야 했다. 지금은 '갤러리아 델 아카데미아'에서 이 작품을 만날 수 있다.

젊은 다비드는 결의에 찬 표정으로 어딘가를 응시하고 있다. 미켈란젤로는 다비드가 거인 골리앗을 막 공격하려는 순간을 선택했다. 피렌체 사람들은 <다비드>가 무척 마음에 들었다. 이 작품이 등장한 날짜뿐 아니라 광장에서 아카데미아로 옮겨진 날짜까지 기억하고 있었다.

그 무렵 예술을 사랑한 교황 율리우스 2세는 세상을 떠나는 날 유럽에서 가장 아름다운 묘소에 안치되고 싶었다. 그런 묘소를 만들 사람으로 위대한 조각가인 미켈란젤로를 선택했다. 묘소는 3층 높이로 만들고 40개의 조각상으로 치장할 계획이었다. 성 베드로 대성당의 크기가 넉넉하면 묘소를 그 안에 세우고, 그렇지 않으면 더 큰 성당을 지어야 했다.

미켈란젤로는 이 장대한 계획을 듣고 신바람이 났다. 당장 이탈리아 서북부 지방에 있는 카라라의 대리석 채석장으로 달려가 거기서 8개월 동안 머물며 적당한 재료를 골라냈다. 채석장에서 로마로 대리석을 모두 옮겨 왔는데 넓디넓은 성 베드로 대성당 광장이 대리석으로 꽉 차다시피 했다.

교황이 거주하는 바티칸 궁전은 성 베드로 대성당 바로 옆에 있다. 교황

율리우스 2세는 작업 과정을 직접 보고 싶어 바티칸 궁전에서 작업장까지 포장도로를 깔았다. 그러고는 다른 사람 눈에 띄지 않게 작업장을 오고 갔다. 미켈란젤로도 언제든지 교황의 궁전을 드나들 수 있었다. 한동안은 모든 일이 순조롭게 진행되었다. 하지만 잘 나가던 미켈란젤로를 시기하는 예술가들도 있었다.

이들은 교황에게 살아생전에 묘소를 짓는 건 불길한 일이라며 교황과 미켈란젤로를 어떻게든 떼어놓으려 했다. 그때부터 교황은 미켈란젤로에게 바티칸 궁전의 문을 열어 주지 않았다. 게다가 대리석 대금도 지불하지 않자 화가 머리끝까지 난 미켈란젤로는 결국 로마를 떠나고 말았다. 나중에 교황이 여러 번 사절을 보내 사과한 뒤에야 겨우 미켈란젤로를 되돌아오게 할 수 있었다.

그다음은 어떻게 되었을까? 미켈란젤로가 마흔 살이 되던 해에 장대한 묘소 작업은 중단되었고, 대신 어느 조그마한 성당에 배치할 조각 작품을 만들었다. 이 작품 중앙에 있는 가장 큰 인물은 〈모세〉이다. 미켈란젤로는 시나이산에서 내려온 직후의 모세를 표현했다.

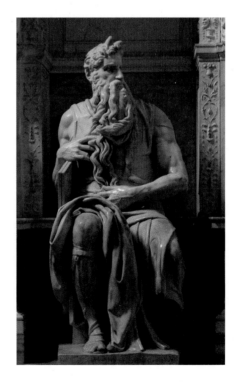

모세의 표정이 어떠한가? 이스라엘 백성들이 숭배하기 위해 만들어 놓은 '금송아지' 우상을 노려보며 잔뜩 화가 나 있다. 오른손으로는 시나이산에서 가져온 두 개의 십계명 돌판을 붙잡고 있다. 왼손으로는 길게 흘러내린 수염을 쓸어내리고 있는데 마치 폭발하려는 분노를 참는 것처럼 보인다. 머리의 뿔은 히브리어 『성경』 구절에 모세의 얼굴에 '광

미켈란젤로, 〈모세〉, 1513 ~1515년, 대리석, 높이 235cm, 로마 성 베드로 인 빈콜리 성당 소장

미켈란젤로, <천지 창조>,
1508~1512년, 프레스코,
시스티나 예배당 천장도

채'가 났다는 것을 '뿔'이 났다는 것으로 잘못 번역해 생긴 것이라고 한다.

모세의 형상을 보면 거장의 원숙한 솜씨는 느껴지지만 그다지 아름다워 보이지는 않는다. 여기서 우리는 자신이 바라던 일을 하지 못해 낙담한 미켈란젤로의 마음을 엿볼 수 있다.

그동안 역대 교황들은 바티칸 궁전 이곳저곳을 꾸미기 위해 이탈리아의 걸출한 예술가들을 불러들였다. 특히 율리우스 2세는 이번에도 미켈란젤로가 바티칸 궁전에 있는 시스티나 예배당의 천정에 그림을 그려야 한다고 주장했다. 하지만 미켈란젤로는 단박에 거절했다. "저는 화가가 아니라 조각가입니다." 율리우스 2세도 지지 않았다. "자네는 원하면 뭐든지 할 수 있는 사람 아닌가." "그렇지만 이 작업은 모름지기 라파엘로와 같은 화가가 해야 할 일입니다."

완고한 교황 앞에서 결국 조각가 미켈란젤로는 조각칼을 내려놓고 붓을 들어야 했다. 시스티나 예배당의 천장은 아치형이었다. 교황은 이 천장에 성인(聖人)들로 가득 채워 줄 것을 부탁했다. 사람의 머릿수에 따라 작업비를 지불하겠다고도 약속했다. 미켈란젤로는 이 작업을 충분히 해낼 수 있는 훌륭한 예술가였다. 교황은 미켈란젤로 자신이 선택한 주제에 따라 그림을 그리도록 허락했다.

미켈란젤로는 자기가 만든 모자에 초를 꽂아 촛불을 밝혔다. 낮에는 물론이고 밤에도 계속 그림을 그릴 생각이었다. 그림 대부분은 직접 고안한 작업대에 등을 대고 누워서 그려야 했다. 계속 위를 쳐다보고 그림을 그린 탓에 천장화 작업이 다 끝난 뒤에는 아래를 내려다보지 못했다고 한다.

미켈란젤로는 평소 좋아하던 『성경』 이야기로부터 이 거대한 그림의 영감을 얻었다. 천장 중앙을 여러 구획으로 나누고 각 구획에 『성경』의 이야기를 그려 넣었다. 각 구획 사이사이에는 메시아의 출현을 예언하는 구약의 선지자들과 예수의 재림을 예언하는 무녀들도 그려 넣었다. 영감을 얻고 고무된 선지자들과 무녀들의 표정이 꽤 인상적이다.

천장화에는 총 300명이 넘는 인물이 등장한다. 대부분은 실제보다 몸집이

미켈란젤로, <아담의 창조>, 1511~1512년, 프레스코, 시스티나 예배당 천장도의 일부

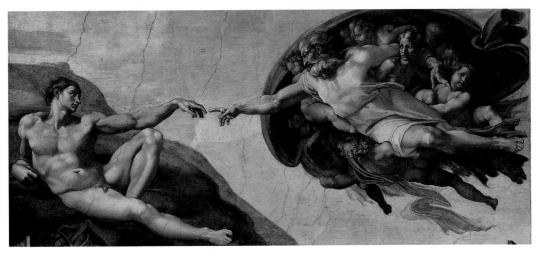

과장되게 묘사되었다. 이 가운데 〈아담의 창조〉가 가장 많이 알려져 있다. 천장화는 전체적으로 압도적이고 숭고한 힘을 느끼게 하면서 인간의 원초적인 모습도 잘 드러내고 있다.

흥미롭게도 미켈란젤로는 조각 예술을 가장 사랑했지만, 많은 사람이 시스티나 예배당 천장화를 그가 남긴 최고의 작품으로 생각하고 있다. 아무래도 조각품보다 천장화를 통해 인간의 한계를 뛰어넘는 탁월한 실력과 강한 인내심을 보였기 때문이 아닐까!

율리우스 2세는 인물들의 옷이 충분히 화려하지 못하다고 생각해 그림 일부를 수정하고 금박을 입히기를 원했다. 교황이 그림 속 인물들이 너무 누추해 보이지 않느냐고 묻자 미켈란젤로는 이렇게 대답했다. "저들은 원래 가난한 사람들이었습니다. 살아생전에 옷에 금 치장을 해 본 적이 없었습니다."

율리우스 2세 이후 몇 대가 지나 메디치 가문 출신인 클레멘스 7세가 교황이 되었다. 클레멘스 7세는 미켈란젤로를 피렌체로 보내 메디치 가문의 묘소를 만들게 했다. 미켈란젤로는 두 개의 묘소를 만들었는데, 하나는 적극적인 후원자였던 로렌초의 손자인 로렌초를 위한 묘소였다. 또 하나는 줄리아노를 위한 묘소였다. 두 묘소에는 모두 우의적인 인물상이 조각되어 있다. 로렌초의 묘소에 있는 조각상은 지금까지와는 다르게 독특한 창의성이 엿보인다. 이 조각 작품은 〈사색하는 사람〉이라고 불린다.

몇 년 후 파울루스 3세가 교황의 자리에 올랐을 때 이런 말을 했다고 한다. "나는 지난 10년 동안 이날만을 기다렸다. 교황이 되어 미켈란젤로에게 나만을 위한 작품을 만들게 하고 싶었기 때문이다." 미켈란젤로는 다시 로마로 소환되었다. 교황의 권유에 따라 한 번 더 작업에 착수해야 했다.

이때 미켈란젤로는 〈최후의 심판〉이라는 그림을 그렸다. 시스티나 예배당 중앙 제단 뒤에 그려진 거대한 벽화가 바로 이 그림이다. 〈최후의 심판〉에도 수많은 인물이 등장하는데 중앙에 심판자인 그리스도가 가장 강력한 아우라를 내뿜고 있다. 본래 그림의 색감은 풍성했지만 몇 백 년의 시간이 지나면서 회반죽이 갈라지고 먼지와 향의 그을음이 덮였다.●

● 최근 청소 작업으로 〈최후의 심판〉은 예전의 생생한 색감을 되찾았다고 한다.

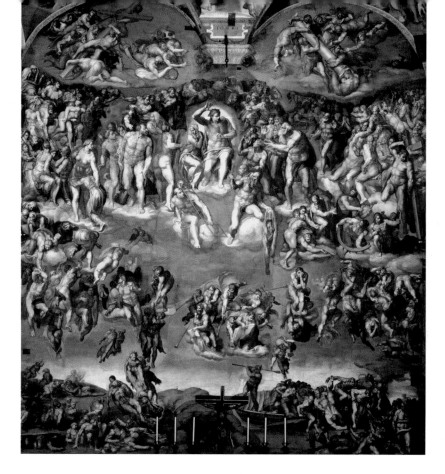

미켈란젤로, <최후의 심판>, 1535~1541년, 프레스코, 1370×1220cm, 시스티나 예배당 벽화

　미켈란젤로에게는 강력한 라이벌이 있었으니 바로 라파엘로였다. 하지만 두 사람은 자신도 모르는 사이에 서로 도움을 주고받고 있었다. 라파엘로는 미켈란젤로의 작품을 보면서 예술의 힘과 역동성을 배웠다. 미켈란젤로 역시 라파엘로의 경건한 작품을 보면서 부드럽고 온화한 느낌을 받아들였다.

　미켈란젤로는 평소 정치적인 당파 싸움을 좋아하지 않았다. 불행히도 그가 사랑하는 도시 피렌체에서 당파 싸움의 소용돌이가 몰아쳤다. 미켈란젤로는 도시의 회복을 위해 노력했지만 아무 소용이 없었다. 결국 그는 피렌체를 떠나 로마에서 여생을 보내야 했다.

　로마에서 보낸 노년은 일생 중 가장 편안하고 행복한 시간이었다. 미켈란젤로는 평생 독신으로 살았다. "예술이 나의 아내이고 작품이 나의 자식"이

라는 말을 남기기도 했다.

고독한 예술가에게도 노년에 아름다운 우정이 찾아왔다. 우아하고 재능 있는 비토리아 콜로나라는 여인을 만난 것이다. 몇 년 동안 두 사람은 가깝게 지냈다. 흥미로운 주제로 시간 가는 줄 모르게 이야기를 나누기도 하고 시를 써서 주고받기도 했다. 비토리아 콜로나는 미켈란젤로의 삶에 큰 영향을 미쳤던 것으로 보인다. 그녀가 먼저 세상을 떠나자 미켈란젤로는 죽을 듯이 고통스러웠다.

미켈란젤로는 평생 돈을 많이 벌었지만 늘 검소하게 살았고, 매년 아버지와 가족에게 많은 돈을 보냈다. 또 이런 말을 남기기도 했다. "나는 부자이기 때문에 항상 가난한 사람처럼 살아왔다."

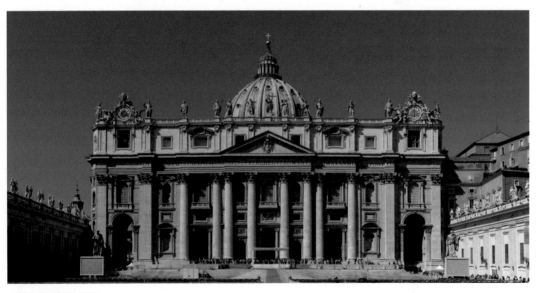

성 베드로 대성당, 1506~
1626년, 바티칸 시국 소재

로마에서 노년을 보낼 때는 건축 작업에 전념했다. 성 베드로 대성당이 부식되고 낡아서 다시 고쳐 짓고 있는 중이었다. 교황 소유의 성당이었기 때문에 전 세계 가톨릭 국가에서 건축비를 보내왔다. 덕분에 최고급 자재를 마련

하고 최상급 예술가들을 고용할 수 있었다.

미켈란젤로도 성 베드로 대성당 재건축 작업 의뢰를 받았다. 그는 의뢰를 수락했으나 이 모든 것은 신의 영광을 위해 하는 일이니 보수는 받지 않겠다고 했다. 그런데 그가 고안한 디자인 중에서 유일하게 화려한 돔만 건축에 반영되었다. 미켈란젤로는 브루넬레스키가 만든 피렌체 대성당의 돔을 좋아했다. 그래서 똑같은 형태의 돔을 성 베드로 대성당에 올리려고 했다. "나는 피렌체 대성당의 돔보다는 크지만 덜 아름다운 자매 돔을 만들 것이다." 실제로 성 베드로 대성당의 돔은 피렌체 대성당의 돔보다 높이가 높지만 둘레는 크지 않다.

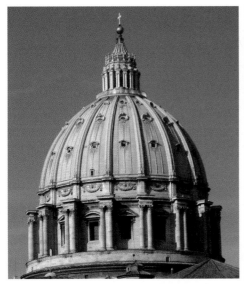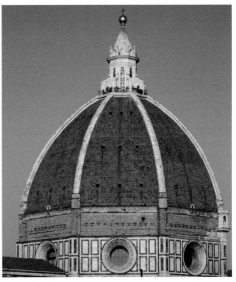

성 베드로 대성당의 돔(좌)과 피렌체 대성당의 돔(우)

거대한 돔이 하늘 높이 솟아 있는 것을 본 미켈란젤로는 조각이나 회화보다 건축이 신의 영광을 더 잘 드러낸다고 생각했다. 한 번은 돔을 올려다보면서 이렇게 외쳤다. "나는 공중에 판테온을 매달았다!"

자세히 보면 성 베드로 대성당의 돔 꼭대기에 둥근 공이 보인다. 그 공 안

에 성인 남자 16명이 서 있을 수 있다고 하니 돔의 전체 크기가 어느 정도인지 짐작이 될 것이다. 참고로 미국 워싱턴에 있는 국회 의사당의 돔도 성 베드로 대성당을 본뜬 것이라고 한다.

미켈란젤로는 1564년 로마에서 향년 89세를 일기로 세상을 떠났다. 시신은 그가 사랑하던 피렌체로 옮겨졌다. 피렌체에서는 이 위대한 거장을 기리며 성대한 장례식을 치러 주었다. 미켈란젤로는 산타 크로체 성당에 안치되었다. 그의 묘소 위에는 건축·조각·회화를 상징하는 세 명의 여인 조각상이 올라와 있다. 이 모든 분야에서 미켈란젤로는 뛰어난 업적을 남기며 16세기를 이탈리아 미술의 황금기로 만들었다.

미켈란젤로의 뒤를 이은 이탈리아의 조각가들

07

미켈란젤로 밑으로 수많은 제자들이 몰려들었다. 하지만 그 많은 사람 중에서 스승만큼 뛰어난 제자는 없었다. 제자들은 스승의 뒤를 따르면서도 실력 차이 때문에 늘 고통스러웠다. 그때부터 조각 예술은 쇠퇴하기 시작했다. 한편 오래된 로마 유적에서는 그리스의 조각상들이 발굴되고 있었다. 아름다운 조각상에 감탄한 예술가들은 다시금 신화를 소재로 삼아 작품을 만들었다.

수많은 조각가들 중에 미켈란젤로를 제외하고 르네상스 시대의 정신을 잘 표현한 사람 두세 명을 꼽는 건 쉽지 않은 일이지만, 그래도 벤베누토 첼리니, 조반니 다 볼로냐, 지안 로렌조 베르니니와 같은 조각가들은 주목할 만하다.

벤베누토 첼리니는 미켈란젤로를 매우 좋아했다. 미켈란젤로는 어린 첼리니에게 유익한 조언을 주고자 했고, 첼리니도 스승의 조언을 필요로 했다. 불같이 열정적인 기질을 소유한 첼리니는 어린 나이에 집을 나왔다. 그의 일생은 무모한 도전으로 가득했다.

첼리니는 화려한 무늬의 꽃병, 칼의 손잡이, 갑옷 세공, 금·은·동으로 된 작은 조각품을 잘 만들었다. 첼리니만큼 우아하게 보석 장식을 할 수 있는 사

람도 없었다.

첼리니의 가장 대표적인 작품은 〈페르세우스〉이다. 이 청동상은 피렌체의 '로지아 데이 란지(Loggia dei Lanzi)'라는 회랑에 있다. 베네치아처럼 피렌체에도 광장 한편에 이런 회랑이 세워져 있다. '창기병(槍騎兵, 이탈리어로 Lancière)'들이 그곳에서 훈련을 했다고 해서 로지아 데이 란지로 불렸다.

로지아 데이 란지에는 여러 조각상으로 가득하다. 코시모 1세 데 메디치는 첼리니에게 그곳을 꾸밀 조각상을 만들어 달라고 부탁했다. 첼리니는 부탁을 수락했고 작업을 진행하면서 안락한 집과 넉넉한 봉급을 받았다. 작업을 완수하는 데는 총 9년이 걸렸다. 이제 청동으로 본을 뜨기 위한 거푸집까지 모두 준비되었는데, 그 무렵 첼리니는 갑자기 큰 병을 앓고 말았다.

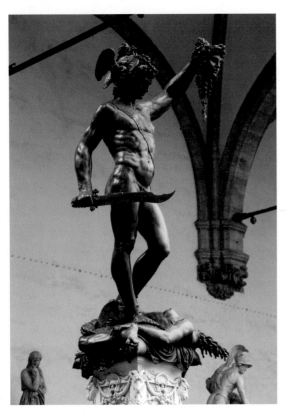

벤베누토 첼리니, 〈페르세우스〉, 1545~1554년, 청동, 높이 550cm, 피렌체 로지아 데이 란지 소재

첼리니는 살날이 얼마 남지 않았다고 생각했다. 자기는 이 세상에 없는데 청동상만 세워질 것을 생각하니 마음이 몹시 괴로웠다. 그러던 어느 날 밤 불현듯 누군가 첼리니의 방에 들어와 소리쳤다. "오, 선생님의 작품이 엉망이 되었습니다!"

첼리니는 벌떡 일어나 아무 옷이나 대충 걸치고 화로가 있는 곳으로 뛰어 갔다. 화로의 불은 이미 꺼져 있었고 청동도 차갑게 식어 있어 거푸집에 부울 수 없었다. 그는 갖은 노력을 다해 불을 다시 만들었고 청동을 녹여서 거푸집에 부었다. 다행히 작품이 무사히 만들어졌다.

첼리니는 무릎을 꿇은 채 신에게 감사 기도를 올렸다. 그러고는 집으로 돌아와 맛있게 식사를 하고 다시 잠자리에 들었다. 마치 전혀 아프지 않은 사람

처럼 아침까지 꿀맛 같은 잠을 잤다.

메두사의 머리를 들고 있는 〈페르세우스〉는 로지아 데이 란지 앞쪽 왼편에 전시되어 있다.

수많은 뱀이 달려 있는 메두사의 머리를 베어 들고 있는 페르세우스의 표정과 포즈에 주목해 보자. 뭔지 모를 도전적인 기운이 느껴지지 않는가! 페르세우스는 메두사의 머리를 쳐다보지 않는다. 누구든지 메두사와 직접 눈이 마주치면 돌로 변하기 때문이다. 페르세우스는 메두사의 목을 벨 때도 청동 방패에 비친 메두사의 모습을 보았다.

이제 페르세우스는 메두사의 머리를 아테나에게 줄 것이고, 아테나는 메두사의 머리를 중앙에 매단 흉갑을 입을 것이다. 이 청동상을 받치고 있는 조각상도 매우 섬세하게 조각되어 있다.

또 한 명의 조각가 조반니 다 볼로냐의 소원은 스승 미켈란젤로처럼 되는 것이었다. 실제로 볼로냐는 당대 다른 조각가들보다 뛰어난 기량을 선보였다. 품성도 좋아 주변 동료들로부터 많은 사랑을 받았다.

그의 두 작품도 로지아에 전시되어 있지만, 가장 대표적인 작품은 파리의 루브르 박물관에 있는 〈하늘을 나는 헤르메스〉이다.

헤르메스는 바람보다 빠른, 신들의 전령이었다. 볼로냐는 산들바람 위에 서서 균형을 잡으며 올림포스 산으로 막 날아

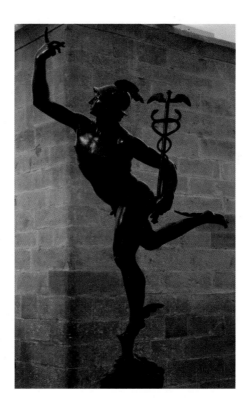

조반니 다 볼로냐, 〈하늘을 나는 헤르메스〉, 1565년경, 청동, 높이 189cm, 루브르 박물관 소장

가려고 하는 헤르메스를 묘사했다. 모자와 샌들에는 날개가 달려 있다. 손에는 '카두세우스(Caduceus)'라고 불리는 마법의 지팡이가 들려 있다. 이 지팡이에는 전쟁을 멈추게 하는 대단한 능력이 숨겨 있다.

한 번은 헤르메스가 뱀 두 마리가 싸우는 장면을 목격했다. 뱀들을 향해 카두세우스를 던지자 두 뱀은 싸움을 멈추고 지팡이를 몸으로 감았다. 그 뒤로 헤르메스는 뱀 두 마리가 몸을 감고 있는 지팡이를 들고 다녔다.

조각가 삼인방 중 마지막 사람인 지안 로렌조 베르니니는 17세기에 살았고, 주로 로마에서 지내면서 몇 명의 교황 밑에서 일을 했다. 가는 곳마다 사람들의 인기를 끌었다. 그의 독특한 작품 스타일은 '베르니니스크(Bernin-esque)'라고 불리기도 했다.

베르니니의 걸작들은 대부분 로마에 있다. 그의 작품들은 격렬한 자세를 취하거나 극적으로 묘사되어 있어 누구나 쉽게 알아볼 수 있다. 사실 17세기의 예술은 감각적이면서 과장되게 표현하는 것이 유행이었다. 이러한 예술 양식을 '바로크(Baroque) 양식'이라고 한다.

베르니니의 작품에는 하늘거리는 옷감이 많이 표현되어 있다. 한 작품에 등장하는 모든 인물이 천에 둘러싸여 있는 경우도 있다.

성 베드로 대성당의 주랑 위에는 조각상이 늘어서 있다. 조각상의 개수는 총 162개인데, 전부 베르니니가 제작했다. 로마에 있는 화려한 트레비 분수도 베르니니의 작품이다. 이 분수에는 한 가지 전설이 전해진다. 로마를 떠나기 전에 이 분수의 물을 마시고 동전을 던지면 언젠가는 다시 이 아름다운 도시로 돌아오게 된다는 것이다.

베르니니의 최고 명작으로는 그가 18세에 만든 〈아폴론과 다프네〉를 꼽을 수 있다. 이 작품을 이해하기 위해서는 관련된 신화를 알아야 한다.

어느 날 아폴론은 에로스(로마 신화의 큐피드)가 화살을 가지고 노는 것을 발견하고는 꾸짖었다. 그래서 이 짓궂은 꼬마 에로스는 화살 통에서 작은 화살 두 개를 꺼내더니 황금 화살은 아폴론의 심장에, 납 화살은 나무의 님프 다프네의 심장에 쏘았다. 황금 화살은 사랑에 빠지게 하는 화살이었고, 납 화

살은 증오에 빠지게 하는 화살이었다. 아폴론은 다프네를 사랑하게 되었지만, 다프네는 아폴론을 증오하게 되었다. 아폴론은 늘 다프네를 쫓아다녔고, 다프네는 아폴론을 피해 다녔다. 다프네는 아폴론보다 빠르지 못해 아버지인 강의 신에게 살려 달라고 울부짖었다. 딸의 간청을 들은 아버지는 즉시 다프네를 아름다운 월계수로 변신시켰다.

베르니니는 막 월계수로 변하려 하는 다프네를 아폴론이 붙잡고 있는 순간을 표현했다. 다프네를 잃은 베르니니는 비통했지만 이렇게 말했다. "이 월계수는 시인과 음악가와 미술가들에게 신성하게 여겨져야 한다. 나는 앞으로 이 나무로 만든 월계관을 쓸 것이고 예술을 사랑하는 사람들도 월계관을 쓰게 될 것이다."

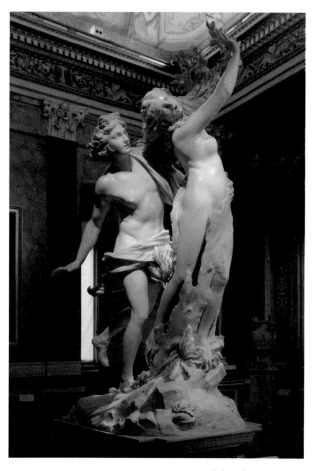

지안 로렌조 베르니니, <아폴론과 다프네>, 1622~1625년, 대리석, 높이 236cm, 갈레리아 보르게세 미술관 소장

첼리니의 <페르세우스>는 강렬한 동작을, 볼로냐의 <하늘을 나는 헤르메스>는 세련된 아름다움을, 베르니니의 <아폴론과 다프네>는 극적인 우아함을 드러내고 있다. 미켈란젤로라는 한 스승에게서 어쩌면 이렇게 다양한 제자들이 나올 수 있을까! 미켈란젤로의 작품에서 느끼지 못한 아름다움과 우아함을 제자들의 작품에서 볼 수 있다.

'르네상스의 본고장' 피렌체와 '불멸의 도시' 로마는 오랜 세월을 뛰어넘어 하나로 이어졌다. 그리고 오늘날 두 도시는 세계에서 제일가는 예술 도시로 인정받고 있다.

근대 조각의 문을 연
안토니오 카노바

08

18세기 중엽 이탈리아 북부에 있는 포사뇨라는 마을에 파시노 카노바라는 늙은 석공이 살고 있었다. 그에게는 일찍이 부모를 여읜 어린 손자가 있었는데, 이름은 안토니오 카노바였다. 할아버지는 손자가 자기처럼 석공이 되길 바라며 어릴 때부터 조각 끌 다루는 법을 가르쳐 주었다. 카노바도 할아버지에게 석공 기술 배우는 것을 좋아했다. 시간이 나면 빵이나 점토를 가지고 작은 인물상을 만들기도 했다. 할아버지는 부지런한 손자가 자랑스러웠고 어딜 가든 동료처럼 함께 다녔다.

당시 포사뇨에는 팔리에로라는 유력가가 있었다. 팔리에로는 늙은 석공 파시노 카노바를 좋아해 그에게 일을 맡기기도 했다. 심지어 자신의 저택으로 초대할 때도 있었다. 한 번은 파시노 카노바와 그의 손자가 저택에 초대받았다. 저택에서는 큰 연회가 베풀어지고 있었다. 손자 카노바는 그날 벌어진 일을 평생 잊을 수 없었다.

파티가 거의 끝날 무렵 디저트 상에 올라갈 장식물이 사라져 버렸다. 하인들은 어찌된 영문인지 몰라 당황했다. 그때 어린 카노바가 버터를 달라고 해 사자 모형을 만들었다. 디저트와 함께 이 장식품을 올려 테이블에 내놓자 손님들의 눈이 휘둥그레졌다. 겨우 열두 살밖에 안 된 카노바는 손님들에게 크

게 칭찬을 받았다. 팔리에로도 이 아이가
훌륭한 조각가가 될 것이라고 생각했다.

팔리에로는 카노바에게 미술 교사를 붙
여 주었고, 이후에는 자기 가족들과 함께
지내게 했다. 카노바도 팔리에로의 보살핌
속에서 열심히 작품을 만들었다. 나중에는
베네치아로 유학을 갔고 거기서도 머지않
아 자기 스승들만큼 기량을 발휘했다.

16세기에 베네치아에는 안드레아 산소
비노라는 저명한 건축가이자 조각가가 있
었다. 베르니니가 로마를 가꾸었듯이, 산
소비노는 베네치아를 가꾸었다. 산소비노
의 스타일은 베르니니보다 순수하고 고결
했다.

안토니오 카노바, <에로
스의 키스로 되살아난 프
시케>, 1793년경, 대리
석, 168×155cm, 루브르
박물관 소장

하지만 산소비노의 시대 이후로 베네치아에는 한참 동안 걸출한 조각가
가 나오지 않았다. 그 틈에 자연스럽게 안토니오 카노바의 작품이 주목을 받
기 시작했다. 카노바는 여러 개의 조각상을 만들었는데, 이 가운데 하나가 어
마어마한 가격에 팔렸다. 카노바는 기쁜 마음에 "이제 나는 로마로 갈 거야!"
라고 외쳤다고 한다.

마침내 카노바는 로마로 초대되어 갔다. 눈앞에 펼쳐진 로마는 말 그대로
경이로운 도시였다! 카노바는 이른 아침부터 늦은 밤까지 미켈란젤로의 작
품을 연구했고 최근에 출토된 고대 그리스 조각상에도 관심을 가졌다. 가끔
씩 새벽에 잠이 깨면 손에 스케치북을 들고 있을 때도 있었다.

열정적인 연구 끝에 카노바는 이탈리아 조각 스타일을 기존의 과장된 방
식에서 고대 그리스의 온화한 방식으로 되돌리는 데 기여했다. 그래서 그를
'신고전주의(Neo-Classicism)' 조각가라고도 부른다.

카노바는 로마 시민들에게 자신이 무엇을 할 수 있는지 보여 주기 위해 엄

청난 일을 해내고 싶었다. 그러던 가운데 그에게 조각 작업을 할 수 있는 작업장과 대리석이 마련되었다. 작품 주제로는 신화 속 영웅인 미노타우로스를 죽이는 테세우스를 선택했다. 미노타우로스는 수많은 아이들을 잡아먹으며 그리스를 공포로 몰아넣었던 전설 속의 괴물이었다.

카노바는 테세우스가 미노타우로스의 몸에 올라타서 괴물을 죽이는 장면을 묘사하기로 했다. 이 거대한 조각상이 공개된 이후 사람들은 안토니오에게 환호했고 그의 명성은 하늘을 찌를 듯 했다. 이후로 나오는 작품들도 모두 걸작으로 여겨졌다.

카노바는 묘소를 잘 만들기로도 유명했는데, 그 가운데 하나가 로마 성 베드로 대성당 안에 있는 교황 클레멘스 13세의 묘소다. 이 묘소에 새겨져 있는 '잠자는 사자'는 주목할 만한 작품이다.

베네치아에 있는 마리 크리스티나 여왕의 묘소에는 대리석으로 계단을 오르는 인물들이 표현되어 있는데, 너무 사실적으로 묘사되어 있어서 실제로 움직이는 것처럼 보인다.

안토니오 카노바는 젊음의 여신이자 신들의 술을 따르는 여신인 헤베를 아름답게 조각했다. 올림포스산에서 벌어지는 흥겨운 연회에서 술을 따르고 있는 모습을 묘사했다.

또 나폴레옹 보나파르트의 흉상과 조지 워싱턴의 전신상을 조각하기도 했다. 조지 워싱턴 조각상은 미국으로 보내졌는데, 유럽에서 건너간 최초의 유명한 작품으로 여겨지고 있다. 나폴레옹 보나파르트는 이탈리아에 있는 많은 도시를 정복하고 수많은 예술 작품을 파리로 옮겨 갔다. 하지만 그가 몰락했을 때 훔쳐 온 보물들도 되돌려 보내야 했다.

이때 안토니오 카노바는 프랑스와의 문제를 해결해 달라는 요청을 받았다. 어려운 임무였지만 훌륭하게 완수했다. 모든 일을 잘 마무리하자 로마 교황은 보답으로 '이스키아의 후작'이라는 작위를 수여했다.

카노바는 로마에서 교황의 명예를 위해 종교를 주제로 작품을 만들고 싶었다. 하지만 어쩐 일인지 로마에서 지원해 주지 않아 소원을 이루지 못했고,

안토니오 카노바, <테세우스와 미노타우로스>, 1781~1783년, 대리석, 높이 158cm, 빅토리아 앤 앨버트 박물관 소장

이 일로 크게 실망했다.

카노바는 로마에서 뜻대로 안 되자 고향인 포사뇨로 돌아가 못 다 이룬 꿈을 이루고 싶었다. 포사뇨에 성당을 하나 지어 아름답게 꾸미고자 했다. 그리하여 포사뇨에서 큰 행사를 열어 일꾼들을 불러 모은 뒤 성당을 지을 자리에 땅을 팠다. 그 자리에 주춧돌을 놓고 신에게 봉헌하는 의식을 치렀다. 안토니오 카노바는 '그리스도의 기사'가 되어 행사를 이끌었다. 포사뇨 사람들은 위대한 조각가가 되어 돌아온 안토니오 카노바를 보면서 예전의 어린 꼬마는 떠올릴 수 없었다.

안토니오 카노바는 1822년에 세상을 떠났다. 시신은 포사뇨에 안치되었지만 그를 기리는 기념비는 베네치아의 프라리 성당에 세워져 있다.

그는 바르고 너그러운 사람이었고 생활은 늘 조용하고 소박했다. 결혼은 한 번도 하지 않았지만 살면서 로맨스가 없지는 않았다. 젊은 시절 미술관에 공부하러 가면 매일같이 그곳에 나와 있는 소녀가 있었다. 카노바는 소녀에게 사랑을 느꼈다. 그런데 언제부턴가 그녀가 보이지 않았다. 카노바는 그녀의 집까지 찾아가 그녀가 왜 보이지 않는지 물었다.

돌아온 대답은 충격적이었다. "율리아는 저 세상으로 떠났어요." 카노바는 더 이상 묻지 않았다. 소녀가 어떤 사정으로 그렇게 되었는지 몰랐다. 하지만 그녀는 항상 그의 마음에 이상향으로 남아 있었다.

안토니오 카노바는 고대 그리스의 예술 정신을 온전히 되살렸다는 평가를 받고 있다. 근대 조각의 새로운 길을 연 카노바는 '근대 이탈리아 조각의 왕자'라는 별명을 얻기도 했다.

이탈리아 회화의 창시자, 치마부에와 조토

09

　이탈리아 회화의 역사는 아기 예수와 성모 마리아가 주를 이룬다고 해도 과언이 아니다. 회화에서는 보통 아기 예수와 성모 마리아를 함께 묘사한다. 이러한 그림을 '성모자(聖母子)'라고 부른다. '성모(Madonna)'라는 단어는 오래전 이탈리아에서 여자를 가리킬 때 사용되었다. '마 돈(ma donne)'이 '나의 여인(my lady)'을 의미하기 때문이다. 하지만 지금은 '성모'가 주로 성모 마리아를 지칭한다.

　그림 속에서 성모 마리아는 대개 아기 예수를 안고 있거나 아기 예수 앞에 무릎을 꿇고 있다. 이런 그림에서는 인간의 가장 신성한 사랑인 어머니의 사랑을 느낄 수 있다. 허름한 마구간을 배경으로 주변에 말과 소가 함께 있는 경우도 많다.

　성모 마리아와 아기 예수 앞에서 양치기들이 경배를 올릴 때도 있다. 양치기들은 기쁜 소식을 듣고서 과일과 어린 양과 비둘기를 헌물로 가져온다. 마치 그림에 천상의 빛이 비치는 것처럼 천사들이 나타나 "가장 높이 계신 신께 영광"이라고 찬송을 부르기도 한다.

　어떤 그림에는 멀리서 온 동방 박사 세 사람이 보인다. 동방 박사 세 사람은 동쪽 지방에서 별을 따라 아기 예수가 있는 곳까지 왔다. 그들은 아기 예

수에게 바치려고 황금·유향·몰약을 가져왔다. 허름하고 누추한 말구유에 누워 있는 아기 예수에 비하면 동방 박사 세 사람의 옷은 화려하기 그지없지만, 그럼에도 아기 예수 앞에서 겸손하게 경배를 올린다.

성모와 아기 예수 그림에 아기 요한이 등장하는 경우도 자주 있다. 아기 요한은 보통 옷을 입은 채 작은 막대기로 만든 십자가를 들고 있다. 어린 양이 등장해 아이들과 놀이 친구가 될 때도 있다. 이 아이들은 깨물어 주고 싶을 정도로 사랑스럽다.

초기의 〈성모와 아기 예수〉는 비잔틴 양식으로 그려졌다. 인물이나 옷감의 표현이 매우 뻣뻣했다. 얼굴에는 생생한 표정이 거의 없었지만, 그림의 색감은 화려한 편이었다.

그러다가 13세기 이탈리아에 치마부에라는 걸출한 화가가 등장한다. 치마부에가 그린 〈성모자〉는 기존의 어떤 그림보다 자연스러웠는데, 이러한 이유로 치마부에는 '이탈리아 회화의 아버지'로 불리게 되었다.

치마부에는 처음에 비잔틴 양식의 회화를 공부하고 그 뒤로는 자연을 연구했다. 그 결과 자기만의 스타일로 그림을 그리기 시작했다. 그림 속 인물들은 우아하지는 않지만 비잔틴 양식보다는 훨씬 사실적이었다. 표정이 살아있고 옷감은 자연스러우며 색감은 부드러워졌다.

치마부에의 그림을 살펴보자. 성모 마리아는 붉은 덧옷을 입고 그 위에 검푸른 망토를 두른 채 보좌에 앉아 있다. 주위에는 성모자를 경배하는 여섯 명의 천사가 둘러싸고 있

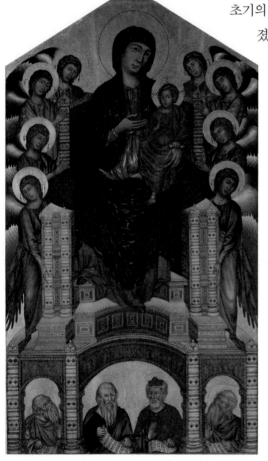

치마부에, 〈성모자〉, 1280~1290년경, 목판에 템페라, 385×223cm, 루브르 박물관 소장

다. 성모 마리아는 아기 예수를 무릎 위에 앉혔다. 아기 예수는 축복을 내린다는 의미로 작은 손가락 두 개를 올리고 있다. 배경은 금박을 입혔고, 보좌에는 꽃무늬가 그려져 있는 천이 걸려 있다. 성모 마리아와 아기 예수, 천사들의 머리에는 금빛 후광이 비친다. 옛 화가들을 후광을 거룩함을 나타내는 상징으로 사용했다.

치마부에는 제단화(祭壇畵)를 그리는 동안에는 아무도 작업실에 들어오지 못하게 했다. 그러던 어느 날 아주 귀한 손님이 피렌체를 방문했다. 프랑스 왕의 형제인 앙주 공작이었다. 귀족들은 공작에게 이곳저곳 안내해 주었는데, 그중에는 치마부에의 작업실도 있었다. 치마부에는 앙주 공작에게 자신의 그림을 공개했다. 공작이 그림을 보고 즐거워하자 곧 제단화에 대한 소문이 퍼져 피렌체 사람들이 그림을 보기 위해 몰려들었다.

제단화가 완성되었을 때 피렌체 시민들은 기뻐하며 긴 행렬을 이루었다. 이 작품이 치마부에의 작업실에서 성당까지 옮겨질 때 사람들은 노래하고 춤추며 나팔을 불고 꽃을 뿌렸다.

치마부에가 어린 목동 조토 디 본도네에게 관심을 가진 일화도 유명하다. 하루는 치마부에가 시골길을 거닐고 있는데, 까무잡잡하고 못생긴 사내아이가 눈에 들어왔다. 아이는 양떼를 돌보면서 돌판 위에 연필로 그림을 그리고 있었다.

치마부에는 아이가 대강 그린 그림을 보고도 천재성을 알아볼 수 있었다. 관심이 생긴 치마부에는 조토에게 양떼는 이제 그만 돌보고 그림을 가르쳐 줄 테니 피렌체로 같이 가자고 제안했다. 아버지의 허락이 떨어지자 치마부에는 조토를 집으로 데려가 그림 교사가 되어 주었다. 훗날 조토는 스승보다 더 훌륭한 화가가 되었다.

성인이 된 조토는 이탈리아 전역을 돌아다녔다. 그는 영감을 받으면 어느 곳에나 그림을 그리는 습관이 있었다. 조토는 이탈리아의 위대한 시인 단테를 매우 좋아했다. 한번은 피렌체에서 어느 벽에 천국의 광경을 그렸는데, 단테를 그 그림 안에 넣었다. 이 때문에 시인 단테는 피렌체에서 추방되었고 피

렌체 사람들은 그림을 흰색으로 덧칠해 버렸다. 그 탓에 단테의 모습이 수세기 동안 감춰져 있었지만 1841년에 비로소 흰 덧칠이 벗겨졌다. 지금은 포데스타 예배당 벽에 단테의 모습이 그려져 있는 그림을 변덕스러운 피렌체 사람들은 보물처럼 여기고 있다.

조토는 아기 예수의 탄생 이야기도 좋아했다. 처음에는 치마부에의 성모 그림과 크게 달라 보이지 않았지만, 결국 자기만의 방식으로 치마부에보다 더욱 자연스러워 보이게 그렸다.

조토는 아시시의 성 프란체스코 이야기에 특별히 관심을 가졌다. 조토의 그림을 이해하려면 아시시의 성 프란체스코를 알아야 한다. 프란체스코는 부유한 부모 밑에서 자라났다. 호화로운 생활을 즐겼고 사치스러운 옷을 좋아했다. 그러던 중 이탈리아의 두 도시 사이에 전쟁이 벌어졌고, 프란체스코는 포로로 잡혀갔다. 수감 생활을 하는 도중 심한 병에 걸리면서 인생의 덧없음을 누구보다 뼈저리게 느끼게 되었다.

건강을 되찾고 감옥에서 풀려난 뒤 어느 날, 프란체스코는 어느 거지를 만나게 된다. 가엾은 마음에 입고 있던 비싼 옷을 거지에게 주었고 자기는 거지의 누더기를 걸쳤다. 그날 밤 예수가 꿈속에서 나타나 자신을 따르겠냐고 물었다. 그때부터 프란체스코는 예수를 따르기 위해 모든 것을 포기했다.

프란체스코는 작은 골방에서 맨발로 지냈다. 거친 갈색 옷을 입고 그 위에 삼노끈(삼 껍질로 꼰 질긴 노끈)을 허리를 둘렀다. 이 끈은 항상 세 겹줄로 되어 있었는데, 이는 가난·순결·순종이라는 세 가지 맹세를 상징한다. 그의 삶은 모든 살아있는 존재에게 행한 사랑과 선행으로 가득했다.

프란체스코가 만든 수도회는 많은 사람에게 알려졌다. 그가 죽은 뒤에는 아시시라는 도시에 묘소로 사용될 성당이 지어졌다. 이때 유럽 전역에서 성당 건축에 필요한 기부금이 보내졌다. 아시시의 성 프란체스코 성당 벽에 조토는 프란체스코의 선행에 관한 많은 이야기를 주제로 프레스코화로 그렸다.

비현실적인 바위와 나무, 뻣뻣한 자세의 인물을 보고 있노라면, 조토가 살

던 당시 이탈리아에서는 회화의 원칙에 관해 알려진 바가 거의 없었다는 사실을 알 수 있다. 하지만 조토는 그림을 통해 성스러운 이야기들을 단순하고 친절하고 경건하게 전달한다. 그의 영향력으로 회화 양식도 머지않아 좀 더 사실적으로 변화되었다.

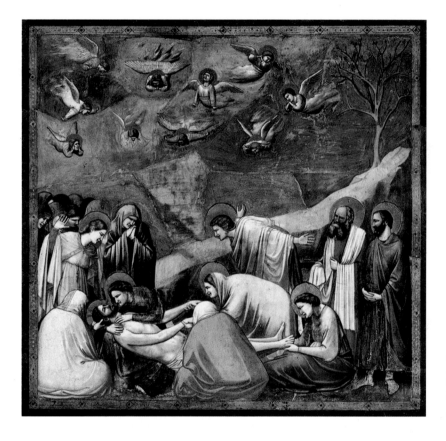

조토 디 본도네, <그리스도의 죽음을 애도함>, 프레스코, 1304~1306년경, 185×200cm, 스크로베니 예배당 소재

사람들은 조토를 좋아했다. 못생겼지만 마음씨 좋고 재치가 있었기 때문이다. 피렌체 사람들은 조토를 피렌체의 위대한 예술가로 여겼고 조토의 제자들도 유명해졌다.

조토와 관련해 재미있는 일화가 있다. 어느 무더운 여름 날 조토가 작업실

에서 부지런히 그림을 그리고 있는데, 나폴리의 왕이 작업실을 찾아왔다. 왕이 조토를 보자마자 이렇게 말했다. "나라면 날씨가 더울 때는 작업을 하지 않았을 것이오." 그러자 조토가 대답했다. "전하, 저도 그렇게는 하지 않았을 것입니다. 제가 전하라면 말이지요!" 여러분은 '조토의 원'이라는 말을 들어 보았을 것이다. 이 말이 나오게 된 일화가 있다. 교황은 피렌체 최고의 예술가를 로마로 데려와 건물 장식을 맡기고 싶었다. 그래서 피렌체에 전령을 보내 견본품을 가져오라고 시켰다.

전령은 조토의 작업실로 찾아가 견본으로 가져갈 그림 몇 장을 요구했다. 조토는 얼굴에 미소를 띠며 그림 한 장을 가져왔다. 붓으로 붉은 원을 완벽하게 그려 놓은 것이었다. 조토가 전령에게 그림을 건네자 이렇게 물었다. "이게 전부요?" 그러자 조토가 대답했다. "그렇소. 그걸로 충분합니다." 교황은 조토가 그린 완벽한 원을 보고 기뻐했고 그를 당장 로마로 불러들였다.

조토는 평생을 예술 활동에 전념하며 바쁘고 즐겁게 보냈다. 앞서 보았듯이 그는 쉰여덟에 그림을 그리는 일을 내려놓고 조각가와 건축가가 되었고, 이때 그의 작품 중 백미(白眉)로 손꼽히는 종탑을 만들게 되었다.

보티첼리와 벨리니,
이탈리아 회화를 한층 발전시키다

10

치마부에 시대의 성모자와 15세기 산드로 보티첼리의 성모자를 비교해 보면 회화가 얼마나 사실적으로 변화해 왔는지 알 수 있다. 아름다운 성모 마리아는 속이 비치는 베일을 쓰고 예스럽고 우아한 옷을 입고 있다. 표정은 한없이 인자하지만 앞으로 일어날 일을 알고 있다는 듯 슬픈 기색을 띤다. 아기 예수는 깊은 수심에 빠진 어머니의 표정을 알아채고 있는 것 같다. 어린 세례 요한은 성모 마리아와 아기 예수 두 사람의 마음을 공감하고 있다. 보티첼리는 이 요한의 표정을 아주 좋아해 다른 작품에서도 여러 번 반복해서 등장시킨다.

각 사람의 머리에 둘린 후광과 어머니의 목에 올린 아기 예수의 통통한 손을 보자. 그림 전체가 생명과 빛과 역동으로 가득하다. 뒷배경에는 나무와 꽃도 있는데, 보티첼리는 항상 장미를 그려 넣었다.

경건한, 매력적인, 우아한, 행복한, 이 네 가지 수식어는 보티첼리의 작품을 설명하는 데 자주 사용하는 말이다. 확실히 지금 우리가 보고 있는 그림에도 적절한 표현이다. 보티첼리는 성모와 아기 예수를 처음으로 원 안에 그려넣었다. 배경으로 들어간 풍경을 보자. 멀리 있는 산이나 나무 등은 원근법을 크게 신경 쓰지 않고 그려 넣었다. 당시 화가들은 이제 막 풍경을 넣기 시작

했기 때문에 원근법까지 적용하지는 않았다.

좀 더 가까운 곳에는 네모진 울타리를 둘러싸고 장미꽃 무리가 만발해 있다. 앞에는 토실토실한 아기 예수가 누워 있고, 그 뒤에 어머니 마리아가 경건한 마음으로 무릎을 꿇고 있다. 왼쪽에는 새끼 양 가죽을 입은 어린 세례 요한의 모습도 보인다. 요한도 아기 예수 앞에 무릎을 꿇고 있는데, 동시에 그림 밖을 쳐다보고 있다. 마치 그림 밖에 있는 우리에게 아기 예수를 보라고 눈짓을 보내는 것 같다.

어린 천사들도 아기 예수의 주위를 둘러싸고 있다. 그중 천사 하나가 아기 위에 장미 꽃잎을 뿌린다. 다른 천사들은 아기 예수를 경배하는 마음으로 두 손을 모으고 있다. 천사들은 옷을 겹쳐 있고 있는데, 보티첼리는 이렇게 옷감의 주름을 표현하는 걸 좋아했다.

조반니 벨리니, <보좌에 앉은 성모>, 1505년, 목판에 유채, 402×273cm, 베네치아 산 자카리아 성당 소재

15세기 그림에는 어린 소년 천사들이 등장해 성모자와 함께 완벽한 조화를 이룬다. 조반니 벨리니의 유명한 작품인 〈보좌에 앉은 성모〉에서 소년 천사들을 확인할 수 있다. 베네치아 최초의 위대한 화가로 여겨지는 벨리니는 그림에 소년 천사들을 등장시키는 걸 좋아했다. 소년 천사들은 보좌 앞 계단에 앉아 각자 크기가 다른 악기를 연주한다. 천사들은 아기 예수를 선물로 준 신에게 찬양을 올리고 있다.

지금까지 13세기부터 15세기까지 치마부에, 조토, 보티첼리, 벨리니가 그린 성모자 그림들을 살펴보았다. 이 밖에도 같은 주제의 유명한 그림들이 많지만 초기 이탈리아 거장들의 작품은 이것으로도 충분히 감상한 것 같다.

산드로 보티첼리, <성모자>, 1470~1475년경, 목판에 유채, 90×67cm, 루브르 박물관 소장

그림 그리는 수도사,
프라 안젤리코

11

이제 우리는 지금까지 살펴본 화가들과는 조금 다른 삶을 살아간 화가를 만나게 될 것이다. 실제 이름은 귀도이지만, 그보다는 '천사와 같은 형제'를 의미하는 '프라 안젤리코'로 더 많이 알려져 있다.

프라 안젤리코는 늘 그림을 그리기 전에 영감을 얻기 위해 기도를 올렸다. 신이 그의 붓을 인도해 줄 것이라고 믿었기 때문이다. 한 번 붓을 잡으면 절대 놓지 않았다. 가끔은 무릎을 꿇은 채 그릴 때도 있었다. 기도하듯이 그림을 그렸고 그림을 그리듯이 기도했다.

많은 사람이 프라 안젤리코의 그림을 찾았다. 안젤리코는 그림을 팔고 받은 돈을 항상 수도원에 기부했다. 청빈한 삶을 추구할 때 진정한 부유함을 얻을 수 있다고 믿었다.

프라 안젤리코는 성품이 온화했다. 명령하는 것보다 순종하는 것이 덜 위험하다고 말하면서, 결코 다른 사람을 지배하려 하지 않았다. 한 번은 교황이 그에게 피렌체의 대주교직을 제안했지만 "저는 그림은 그릴 수 있지만, 사람들을 지배할 수는 없습니다!"라며 거절했다고 한다.

프라 안젤리코는 세속적인 그림은 그리지 않았고 슬프거나 고통스러운 장면도 좀처럼 그리지 않았다. 무엇보다 성인들이나 천사들을 그리기 좋아

했다.

여러분은 소박하고 경건한 삶을 살아간 프라 안젤리코의 이야기를 좀 더 알고 싶을 것이다. 안젤리코는 1387년 아펜니노산맥 자락에 있는 비키오라는 마을에서 태어났다. 자유롭고 행복한 가정에서 자라났으며, 어릴 때부터 나무와 꽃과 새를 좋아했다. 자기를 종교적인 삶으로 이끌어 준 친형제와 우애도 깊었다.

안젤리코가 스무 살이 되었을 때, 두 형제는 피에솔레에 있는 수도원으로 가서 수도사 훈련을 받고 싶다고 간청했다. 우리도 두 형제와 함께 수도원으로 들어가 수도사는 어떤 삶을 살아가는지 알아보자. 중세 시대에 수도원은 매우 중요한 장소였다. 서양 미술사에서 회화 분야의 진귀한 소재였을 뿐 아니라 중세 학문과 교육의 중심지이기도 했다.

수도원은 작은 마을처럼 생겼다. 수도원에는 수도사들이 한자리에 모이는 집회장이 있고, 함께 식사하는 큰 식당이 있다. 식당 벽에는 보통 〈최후의 만찬〉 그림이 걸려 있다. 수도사들이 『성경』을 옮겨 적는 필사실도 있는데, 거기에는 투박하게 생긴 책상과 필사본를 넣어 두는 상자, 잉크와 필기구 등이 마련되어 있다. 수도사들이 이동하는 회랑도 있고 잠을 자는 숙소도 있다.

수도원은 중세 시대의 학교와 같은 곳이었기 때문에 설교하는 수도사와 가르치는 수도사가 따로 있었다. 분야에 따라서 그림을 그리는 수도사도 있었고, 농사를 짓는 수도사도 있었다. 수도사는 누구나 일을 하고 기도를 해야 한다는 것이 수도원의 규칙이었다.

각 수도원은 한 명의 성인에게 봉헌되었다. 프라 안젤리코가 지냈던 수도원은 설교가이자 믿음의 사도인 성 도미니코에게 봉헌되었다. 일반적으로 회화에서 성 도미니코는 머리 위에 별이 떠 있고 한 손에는 백합, 한 손에는 『성경』을 들고 있다. 옆에는 개 한 마리가 있다. 성 도미니코의 별을 따르는 사람들을 도미니코 수도사들이라고 불렀다. 기도할 때 묵주를 처음 사용하기 시작한 사람도 성 도미니코였다.

프라 안젤리코가 피에솔레에 있는 도미니코 수도원에 들어갔을 때, 자기

는 그림을 잘 그릴 수 있다고 말했고 수도사들은 기쁜 마음으로 그를 환영했다. 수도원에서는 필사본을 잘 만들어 낼 수 있는 사람을 선호했기 때문이다.

프라 안젤리코는 인쇄술이 알려지기 이전 시대에 살았다. 예배에 사용되는 경전은 모두 손으로 써서 만들었다. 성당을 조각과 그림으로 장식할 때와 마찬가지로 종교 경전도 신의 영광을 위해 아름답게 장식해야 했다.

안젤리코는 빛이 어슴푸레 들어오는 필사실에서 등받이가 똑바른 의자에 앉아 책상 위에 있는 양피지 꾸러미를 바라보았다. 책상 위에는 검은 잉크, 갈대 펜, 붓이 놓여 있었고 팔레트에는 다양한 색의 물감들이 채워져 있었다.

우선 종이 가장자리를 레이스 장식처럼 스케치했다. 그다음 꽃, 조개, 물고기, 화려한 깃털을 가진 새를 그려 넣었고, 가끔씩 성인이나 천사를 그려 넣기도 했다. 머리글자는 예쁘게 장식하고 나머지 글자는 검은 잉크로 필사했다. 날이 가고 달이 가고 해가 가도 지칠 줄 모르는 수도사는 책의 페이지마다 자수를 넣은 것처럼 아름답게 꾸몄다. 마침내 필사본이 완성되었다. 여러분은 직접 눈으로 보기 전까지는 감히 이 필사본이 얼마나 섬세하고 아름다운지 상상하기 어려울 것이다. 아마 이 필사본의 주인은 세상 무엇보다도 그 책을 소중하게 여겼을 것이다.

프라 안젤리코는 피에솔레에서 지내는 것이 좋았다. 마을을 둘러싼 산과 계곡이 아름다웠고 해가 뜨고 달이 뜨는 정취나 이탈리아의 푸른 하늘도 멋스러웠다. 이 모든 아름다움을 바라보면서 천사들의 모습을 상상하게 되었고, 결국 더 큰 작업에 집중하기 위해 필사본 작업을 내려놓았다.

알다시피 모든 화가들은 다른 사람들과는 전혀 다른 것을 본다. 프라 안젤리코의 경우에는 천사들을 보았고, 천사를 그리는 방식도 다른 화가들과는 달랐다. 프라 안젤리코는 푸른색과 금색을 가장 좋아했기 때문에 하늘을 천사들을 위한 배경으로 삼았다.

그는 주로 나팔, 심벌즈, 북, 하프 등을 연주하는 천사나 〈최후의 심판〉에서처럼 꽃밭에서 둥글게 손을 잡고 있는 천사들을 그렸다. 천사들은 얼굴에서 반짝반짝 광채가 나고 날개는 하늘하늘하다. 어떤 천사들은 열정의 색깔

프라 안젤리코, <최후의
심판>, 1431년, 목판에 템
페라, 105×210cm, 산
마르코 박물관 소장

인 붉은색 옷을 입고 있고 어떤 천사들은 봄을 나타내는 초록색 옷을 입고 있
다. 하늘의 믿음과 사랑을 상징하는 푸른색 옷을 입고 있는 천사들도 있다.

프라 안젤리코와 관련해 한 가지 전설이 전해지고 있다. 어느 날 그가 그
림을 그리다가 지쳐서 잠이 들었다. 그사이에 천사들이 나타나 그림을 완성
시켰다. 프라 안젤리코는 이 천사들의 모습을 기억하고는 그 뒤로 그림에 계
속 등장시켰다고 한다.

프라 안젤리코는 피에솔레에서 18년 동안 지낸 뒤 다른 수도사들과 함께
피렌체의 산 마르코 수도원으로 거처를 옮겼다. 이때 검은색과 흰색 옷을 입
은 수도사들이 피에솔레에서 피렌체까지 긴 행렬로 이동하면서 시편 찬가를
불렀다고 한다. 이 무렵에 도나텔로는 피렌체에서 최고의 조각가로 활동하
고 있었다. 기베르티도 <천국의 문>을 제작하고 있었고, 브루넬레스키도 돔
을 세우고 있었다.

프라 안젤리코는 산 마르코 수도원의 흰 벽을 꾸며 달라는 요청을 받고 프
레스코화를 그리기 시작했다. 덕분에 그의 아름다운 그림들이 수도사만 들

어갈 수 있는 수도실 안에 하나씩 그려졌다. 수도실은 좁고 낮은 방이었고 작은 아치형 창문으로 햇빛이 들어왔다. 수도실 하나에 간신히 침대 하나와 테이블, 의자, 십자가상이 들어갈 정도였다. 하지만 프라 안젤리코의 그림이 수도실을 환하게 밝혔다. 수도사들은 그림을 보면서 영감을 얻고 금식과 기도를 할 수 있었다.

프라 안젤리코, <별의 성모>, 1424년, 목판에 템페라와 금박, 84×51cm, 산 마르코 박물관 소장

산 마르코 수도원에 있는 프라 안젤리코의 작품 중에 가장 눈길을 끄는 것은 <별의 성모>다. 성 도미니코의 머리 위에 별이 빛나듯이 성모 마리아의 머리 위에서 별 하나가 반짝반짝 빛나고 있다. 성모 마리아의 얼굴을 인자하고 순결하다. 긴 푸른 망토를 덮고 있는 마리아는 아기 예수를 살포시 안고 있고, 아기는 손으로 어머니의 뺨을 만지고 있다. 테두리에는 천사들이 둘러싸고 있으며, 아래에는 도미니코회 수도사들의 모습도 보인다.

마침내 프라 안젤리코의 명성이 로마까지 알려졌다. 당연히 예술을 사랑하는 교황은 그를 바티칸 궁전으로 불러들였다. 프라 안젤리코는 산 마르코 수도원의 수도사들과 작별 인사를 나누고는 로마로 떠났다. 로마로 가는 여정 길에 여러 수도원에서 머물렀는데, 모두가 그를 반겨 주었다. 긴 여정 끝에 로마에 도착한 안젤리코는 남은 생을 로마에서 보냈다.

프라 안젤리코는 교황 니콜라스 5세의 예배당을 프레스코화로 장식했다. 이 프레스코화는 성 로렌스와 성 스데반 두 순교자의 삶을 묘사했다. 다른 작품에 비해 더 드라마틱해서인지 많은 사람이 최고의 걸작으로 여기고 있다.

청소년을 위한 친절한 서양 미술사

프라 안젤리코는 1455년 로마에서 세상을 떠났다. 그의 묘소 위에는 도미니코회 수도사의 모습이 조각되어 있다.

프라 안젤리코의 이야기를 마치기 전에, 잠깐 다시 피렌체의 산 마르코 수도원으로 돌아가 보자. 얼마 있다가 이곳에서 사보나롤라라는 수도사가 지내게 되었다. 사보나롤라는 많은 사람 앞에서 설교를 했고 군중을 휘어잡는 놀라운 능력을 소유하고 있었다. 심지어 귀족이나 왕족이 신의 뜻을 따르지 않으면 경고를 내리기도 했다. 실제로 그는 평생 죄악에 저항하는 십자군처럼 살았다.

산 마르코 수도원에 있는 그의 수도실에는 프라 바르톨롬메오의 그림이 그려져 있었다. 프라 바르톨롬메오는 설교 활동을 위해 예술가의 삶을 포기한 화가였다. 그의 방에는 또 십자가상과 그가 옮긴 필사본 등이 보인다. 지금은 비어 있는 산 마르코 수도원을 거닐다 보면 위대한 설교가 사보나롤라와 그림 그리는 수도사 프라 안젤리코를 다시금 만나게 된다.

르네상스 시대의 팔방미인 예술가, 레오나르도 다빈치

12

지금으로부터 약 550년 전에 피렌체에서 그리 멀지 않은 어느 성에 영특한 아이가 살고 있었다. 아이의 이름은 레오나르도였다. 빈치(Vinci)라는 마을에 살고 있다고 해서 레오나르도 다빈치라고도 불렸다.

레오나르도는 얼굴이 잘생겼고 긴 곱슬머리가 허리 아래까지 내려왔다. 게다가 늘 비싼 옷만 입고 다녔다. 레오나르도는 놀라운 기억력을 지니고 있었는데, 모든 것을 배우고 싶었던 그에게는 꼭 필요한 능력이었다. 그는 엄청난 열정으로 역사, 지리, 수학, 음악, 건축, 회화 등 여러 분야를 섭렵했다. 가끔은 대답하기 어려운 질문을 던져 선생님들을 당황하게 만들었다.

레오나르도는 힘도 세서 금속으로 만든 반지를 쉽게 구부릴 수 있었다. 말 못하는 짐승들을 좋아한 그는 매우 거친 야생마를 순한 양처럼 길들이기도 했다. 살아있는 생물에게 잔인하게 구는 일을 가만히 보지 못했다. 가끔씩 새를 가둬 둔 새장을 돈을 주고 사서 새들이 자유롭게 날아갈 수 있도록 문을 열어 주었다. 성격이 긍정적이고 무던해서 많은 일을 해낼 수 있었고, 자연스럽게 모든 사람이 그를 좋아하게 되었다.

레오나르도의 아버지는 아들이 예술에 관심이 있다는 사실을 알기 전까지는 자신처럼 유능한 공증인이 되길 바랐다. 생각을 바꾼 아버지는 아들에

게 미술 공부를 시키려고 당시 유명한 피렌체의 화가인 베로키오에게 보냈다. 레오나르도는 베로키오에게 몇 년간 미술을 배웠다.

하루는 베로키오가 그림 작업을 마무리하느라 정신없이 서두르고 있었다. 그는 레오나르도를 불러 천사 한 명을 그려 달라고 말했다. 제자는 스승이 시키는 대로 천사를 그렸다. 나중에 사람들이 그림을 보면서 천사들 중에 레오나르도가 그린 천사가 가장 아름답다고 입을 모아 칭찬했다. 레오나르도는 자기도 모르게 어깨가 으쓱했다. 그러자 화가 난 베로키오는 제자가 다시는 그림을 그리지 못하도록 붓을 불태우고 팔레트를 부러뜨렸다고 한다.

베로키오의 작업실을 떠난 레오나르도는 오랫동안 피렌체에서 지냈다. 그곳에서 온갖 작업을 시도해 보았다. 시를 짓고, 재미있는 악기를 발명하고, 그림을 그리고, 점토로 모형을 만들기도 했다. 심지어 도로, 다리, 운하, 요새를 설계하기도 했다. 실제로 그는 증기 기관을 비롯해 많은 근대 발명품들의 단초를 제공한 장본인이었다. 20세기 초 비행기를 발명하기 훨씬 이전에 하늘을 나는 기계를 만들 생각을 했다. 또한 자동으로 움직이는 재미있는 장난감도 만들었다.

레오나르도는 불가능해 보이는 많은 것들을 상상했다. 우리는 화가로서의 레오나르도에 대해 이야기하고 있기 때문에 이에 관해 더 이상 설명할 필요는 없을 것 같다. 다만 여기서는 그에게 한 가지 심각한 결점이 있었다는 사실을 이야기하고 싶다. 너무 많은 것을 시도하지만 제대로 끝을 본 건 거의 없었다. 처음에는 용감하게 시작하지만 좀처럼 만족하지 못하고 미완성 상태로 내버려 두었다. 그래서 지금은 레오나르도가 그린 그림 몇 점과 계획안, 스케치 정도만 남아 있다. 단 하나의 작품이라도 온 정성을 기울였던 프라 안젤리코와는 너무도 다르지 않은가!

레오나르도는 스스로를 화가라고 부르는 걸 좋아했다. 자주 스케치북을 들고 거리로 나가 지나가는 사람들을 그리곤 했다. 눈길이 가는 사람이 있으면 표정을 주시했다가 스케치북에 빠르게 옮겼고, 집으로 돌아와 그 스케치를 보면서 그림을 그렸다. 가끔씩 집에 농부들을 초대해 재미있는 이야기를

들려주고 즐거운 분위기를 만들었다. 그런 다음 연필을 잡고 그들의 모습을 그림으로 남겼다.

피렌체에서 그의 작품들은 꽤 비싼 가격에 팔려 나갔다. 시간이 지나면서 부자가 된 레오나르도는 좋은 집에서 살면서 하인들도 부리고 말도 몇 마리 구입했다.

이탈리아의 궁궐에서 일하고 싶었던 레오나르도는 밀라노의 공작에게 편지를 보내 자신을 궁정 화가로 받아 달라고 요청했다. 레오나르도가 마음에 들었던 공작은 기꺼이 요청을 수락했다. 머지않아 레오나르도는 궁궐의 분위기를 즐겁게 바꾸어 놓았다. 공작이 연회를 베풀 때면 레오나르도는 노래를 부르면서 말의 머리 모양으로 만든 은색 류트를 연주했고 관객들은 늘 아름다운 음악에 매료되었다.

공작이 뭔가 재미있는 것을 요구하면 레오나르도는 자동으로 움직이는 장난감 같은 발명품들을 선보이기도 했다. 그중 하나는 태엽을 감은 사자였다. 사자는 스스로 손님들 사이로 걸어 들어가 입을 크게 벌렸다. 입속에서는 꽃다발이 나왔다!

밀라노에서 레오나르도는 예술 아카데미를 설립했고, 이곳에서 불후의 명작인 〈최후의 만찬〉을 탄생시켰다. 밀라노의 공작이 레오나르도에게 도미니코 수도원의 식당 벽에 그림을 그려 달라고 요청했던 것이다. 레오나르도는 이 작품을 완성하는 데 혼신의 힘을 기울였다.

여기서 잠깐, 이 작품을 찬찬히 감상해 보자. 예수와 열두 제자가 모인 장소는 '다락방'이었다. 뒤편에는 창밖으로 멀리 유대 지역의 산이 보인다. 열세 명이 긴 식탁에 둘러앉아 있고 예수가 가운데에 자리하고 있다. 인물들은 실제보다 크게 묘사되어 있다. 식탁보와 접시들은 수도원에 있던 것을 그대로 옮겨 왔다.

예수의 얼굴은 신성하지만 슬픈 기색이 역력하다. 지금은 그림이 많이 바랬지만 예수의 표정에서 느껴지는 감정은 충분히 공감할 수 있다. 레오나르도는 이 그림에 등장하는 다른 어떤 사람보다도 예수의 얼굴에 신경을 많이

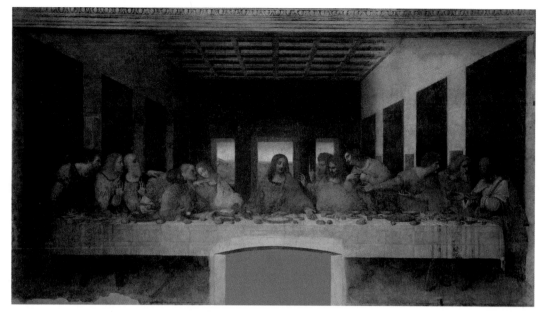

레오나르도 다빈치, <최후의 만찬>, 1495~1498년, 회반죽에 템페라, 460×880cm, 산타마리아 델레 그라치에 성당 소재

썼다. 그럼에도 예수의 얼굴을 그릴 때 손이 떨려 만족스럽게 완성하지 못했다고 한다.

예수의 양쪽으로는 제자들이 크게 두 그룹으로 나누어져 있고, 각각 세 명씩 짝을 이루고 있다. 제자들의 표정을 보면 제각기 다양하다. 슬퍼하거나 놀라거나 궁금해 하는 표정을 짓고 있다. 심지어 손을 들어 올리며 격렬한 몸짓을 보이는 제자도 있다. 제자들 모두 무척 놀라고 있는 장면이다. 이처럼 놀라고 있는 이유는 무엇일까?

예수는 방금 전 제자들에게 무시무시한 이야기를 전했다. "너희 중 한 사람이 나를 배반할 것이다." 그 말을 들은 제자들은 술렁거리기 시작했고, 저마다 "주여, 그 사람이 바로 접니까?"라고 소리쳤다. 레오나르도는 바로 그 순간의 장면을 그림에 담았다.

그림에 등장하는 제자들 한 명 한 명 모두 설명할 수는 없지만, 주요 인물 서너 명 정도는 살펴보면 좋을 것 같다. 그림을 정면에서 바라보았을 때 예수

바로 왼쪽에 앉은 사람이 요한이다. 요한은 예수의 말을 듣고는 슬퍼하며 두 손을 맞잡고 있다. 성질 급한 베드로는 몸을 숙여 요한에게 예수가 누구를 말하는 건지 묻고 있다. 두 사람 앞에는 돈 주머니를 움켜쥔 유다가 앉아 있다. 예수를 배반하게 될 이 유다는 요한과 베드로를 쳐다보며 흠칫 놀란 표정을 짓는다. 반대편에는 의심 많은 도마의 얼굴도 보인다. 도마는 검지를 하늘로 치켜 올리며 다른 두 제자 뒤에서 예수 쪽으로 몸을 기울이고 있다.

레오나르도는 거의 2년 동안 이 그림을 그렸다. 한번 작업에 몰두하면 해가 뜰 때부터 질 때까지 작업대에서 내려오지 않았고 심지어 아무것도 먹거나 마시지도 않았다. 가끔은 며칠 내내 작업을 하지 않을 때도 있었다. 아니면 한두 번 붓질을 하다가 그냥 가 버리기 일쑤였다.

레오나르도는 작업 속도가 매우 느렸다. 자기가 그린 것을 계속해서 바꾸거나 고쳤기 때문이다. 영감을 얻기 전까지는 붓을 잡지 않았다. 수도원장이 재촉해 보려 했지만 레오나르도는 서두를 수가 없었다. 하루는 수도원장이 그림을 빨리 그리라고 달달 볶자 레오나르도는 이렇게 말했다고 한다. "배신자 유다의 자리에 원장님의 모습을 그릴 수 있게 허락해 주신다면 작업 속도를 낼 수 있습니다." 이 이야기가 사실이라면 수도원장은 더 이상 레오나르도를 귀찮게 굴지 않았을 것이다.

현재 벽화는 많이 벗겨져 있는 상태다. 레오나르도는 벽에 칠한 젖은 회반죽 위에 그림을 그리는 템페라 기법을 사용했다. 이후의 화가들은 이 그림을 보존하려고 애썼지만 습기와 연기 때문에 손상을 피하기 어려웠다. 심지어 나폴레옹 보나파르트가 밀라노에 있을 때 그의 병사들이 이 식당을 마구간으로 사용하기도 했다. 무엇보다 최악은 벽에 문을 내는 바람에 그림 아래쪽 가운데가 잘렸다는 것이다.

〈최후의 만찬〉을 그린 후에 레오나르도는 밀라노에 몇 년 동안 머물렀다. 그러다가 프랑스가 도시를 점령하자 그는 이탈리아 전역을 돌아다녔고 결국 다시 피렌체로 돌아갔다.

그가 남긴 다른 작품 중에 인상 깊은 여인의 초상화가 있다. 이 여인은 우

리에게 잘 알려진 〈모나리자〉이다. '모나'는 이탈리아어로 유부녀에 대한 경칭이고, '리자'는 피렌체에 사는 어느 신사의 부인 이름이다. 레오나르도는 이 그림을 그리는 데 거의 4년을 보냈다. 〈최후의 만찬〉을 그릴 때보다 시간이 두 배나 더 걸린 셈이다.

모나리자는 대리석 의자에 앉아 있다. 그녀가 입고 있는 검푸른 색과 금색 옷은 우아하게 주름져 있다. 얼굴의 미소는 신비하고 경이롭기까지 하다. 모나리자

레오나르도 다 빈치, <모나리자>, 1502년경, 목판에 유채, 77×53cm, 루브르 박물관 소장

의 시선은 우리가 좌우로 움직이는 대로 따라오는 것 같다. 머리카락은 자연스럽게 흘러내리고 포개 놓은 두 손은 곱고 아름답다. 여인의 피부는 마치 살아있는 사람의 살결처럼 생생하다. 모나리자가 앉아 있을 때 주변에 예쁜 꽃이 깔려 있거나, 귀여운 애완동물이 옆에서 재롱을 떨거나, 분위기 있는 음악이 흘러나오거나, 어릿광대가 기분 좋게 해 주지 않았을까.

이 초상화도 지금은 색이 바랬지만 모나리자의 표정은 여전히 많은 사람의 사랑을 받고 있다. 그나저나 모나리자는 왜 이처럼 신비한 미소를 짓고 있는 것일까? 궁금하지 않은가? 레오나르도는 이 밖에도 다른 그림들을 그렸고 조각상도 제작했다.

마침내, 미켈란젤로가 피렌체로 불려 왔다. 레오나르도와 미켈란젤로 두 화가는 함께 시청에서 벽화를 그리게 되었다. 벽화가 공개되자 사람들은 레

오나르도보다 미켈란젤로의 그림이 더 낫다고 말했다. 레오나르도는 이런 평가를 듣고 도저히 견딜 수가 없었다.

레오나르도의 명성을 생각하면 사람들의 평가가 의아할 수도 있다. 과연 미켈란젤로에게 최고의 영예를 그렇게 쉽게 내줄 수 있을까? 하지만 사람들은 이렇게 수군거렸다. "레오나르도도 이제 늙었나 봐." 레오나르도는 한물간 이탈리아의 위대한 화가였다.

이탈리아 미술을 좋아한 프랑스의 왕 프랑수아 1세는 〈최후의 만찬〉 그림을 프랑스로 옮겨 오고 싶었다. 그러나 그렇게 할 수 없자 레오나르도를 프랑스로 초청해 거기서 살도록 했다. 프랑수아 1세는 레오나르도가 자신을 위해 무언가 대단한 일을 할 것이라고 기대했던 것 같다.

레오나르도는 프랑스 왕의 초청을 받아들였고 이탈리아와는 작별을 고했다. 그는 〈모나리자〉를 아무에게도 팔지 않고 프랑스로 가져왔다. 프랑수아 1세는 당시 어마어마한 액수를 지불하고 〈모나리자〉를 구입했다. 〈모나지라〉가 지금 파리의 루브르 박물관에 소장되어 있는 이유이기도 하다. 프랑스 왕은 이 늙은 화가에게 아름다운 대저택을 하사했고 스승이자 아버지라고 칭송했다. 심지어 궁정의 신하들은 레오나르도가 입는 옷이나 수염 등 패션까지 모방했다.

레오나르도는 프랑스에서 3년밖에 살지 못했다. 1519년에 세상을 떠났는데, 기록에 따르면 프랑수아 1세가 레오나르도의 임종 소식을 듣고 하염없이 눈물을 흘렸다고 한다.

레오나르도가 전성기를 누렸던 밀라노에는 그를 기리기 위해 대리석으로 석상을 세워 놓았다. 레오나르도는 깊은 생각에 빠진 채 높은 곳에 서 있고 그 아래에는 제자들의 석상이 둘러싸고 있다. 그가 주요 작품을 작업하는 모습도 얕은 양각으로 새겨 놓았다.

요절한 천재 화가, 라파엘로

13

시간이 흐를수록 이탈리아의 회화는 더 아름답고 세련되게 성장해 갔고, 16세기가 되면서 절정에 이르렀다. 치마부에와 조토의 시대부터 위대한 화가들은 제자들을 데리고 피렌체에 몰려왔다. 예술가들은 피렌체를 '미(美)의 도시'로 만들었다.

로마도 여전히 예술의 중심지였다. 로마에는 미려한 고대 건축물이 남아 있을 뿐 아니라 유적지에서는 계속해서 훌륭한 화병과 조각 작품이 발굴되고 있었다. 게다가 로마의 교황은 바티칸 궁전에서 최고의 작업을 할 수 있도록 뛰어난 예술가들을 불러 모았다.

미켈란젤로와 라파엘로는 이탈리아 예술의 절정기인 16세기에 피렌체와 로마에서 활동한 최고의 예술가였다. 앞에서 살펴보았듯이 미켈란젤로는 뛰어난 조각가였을 뿐 아니라 건축과 회화에서도 남다른 재능을 보였다.

라파엘로 산치오 역시 건축가와 조각가로 활동했지만, 화가로서 이탈리아뿐 아니라 전 세계적으로 사랑을 받았다. 그럼 지금부터 라파엘로의 이야기 속으로 들어가 보자.

라파엘로는 이탈리아 중부의 어느 언덕에 자리 잡고 있는 우르비노(Urbino)라는 마을에서 1483년 성(聖) 금요일에 태어났다. 부모는 아기가 귀엽고

얌전해 천사장 라파엘로의 이름을 붙여 주었다. 오늘날 우르비노에 있는 라파엘로가 태어난 집에 방문하면 그가 어렸을 때 그린 것으로 추정되는 스케치들이 전시되어 있다. 이 그림들을 통해 라파엘로에게는 다정한 어머니가 있었고, 아버지는 성화(聖畵)를 그리는 화가였다는 사실을 알 수 있다. 하지만 라파엘로의 부모는 그가 어릴 때 모두 세상을 떠났다. 라파엘로는 17~18세 정도 되었을 때, 페루지아(Perugia)에 살고 있어 페루지노라고 불렸던 화가의 도제가 되었다.

페루지노는 라파엘로의 그림을 보고 나서 이렇게 말했다고 한다. "이 아이는 지금은 내 제자이지만 머지않아 나를 능가하는 거장이 될 것이다." 라파엘로는 페루지노의 작품에서 느껴지는 감성을 그대로 자신의 그림으로 옮겼고, 나중에는 두 사람의 그림을 구별하기 힘들 정도가 되었다. 미술을 공부하는 여느 이탈리아의 젊은이들처럼 라파엘로도 피렌체로 가고 싶었다. 라파엘로는 누군가로부터 피렌체에 가면 레오나르도 다빈치의 작품을 볼 수 있다는 말을 듣고는 더 이상 지체하지 않았다. 서둘러 페루지아를 떠나 예술의 도시 피렌체로 향했다.

라파엘로는 난생처음으로 피렌체 곳곳을 돌아다니며 예술 작품을 감상했다. 작품들 앞에서 그는 놀라움과 환희를 감추지 못했다. 프레스코화의 거장인 마사초의 작품을 보면서 인물들의 구도와 위치를 잡는 방법을 배웠다. 미켈란젤로 작품에 나타난 근육의 형태를 보면서는 해부학을 공부했다. 피렌체의 산 마르코 수도원에는 프라 바르톨롬메오라는 그림 그리는 수도사가 살고 있었다. 그는 사보나롤라로부터 영감을 얻어 책과 붓을 모두 불태우고 수도원에서 4년 동안 금식과 기도에 매진했다.

라파엘로는 프라 바르톨롬메오를 찾아가 그와 아름다운 우정을 나누었다. 덕분에 프라 바르톨롬메오는 다시 붓을 잡게 되었다. 뿐만 아니라 친구인 라파엘로에게 입체감을 표현하고, 색책을 입히고, 옷감 주름을 표현하는 등 여러 비법을 배울 수 있었다. 라파엘로도 친구 덕택에 영혼의 아름다움을 묘사하는 탁월한 능력을 얻게 되었다.

하지만 무엇보다도 레오나르도의 그림이 라파엘로에게 가장 큰 영향을 미쳤을 것이다. 라파엘로는 레오나르도의 〈모나리자〉에 푹 빠지게 되었다. 이 작품을 보면서 얼굴 표정을 묘사하는 방법을 연구했고, 자연스럽게 그의 작품에 지대한 영향을 미치게 되었다.

라파엘로는 외모가 준수하고 마음씨도 착하고 성격이 밝았다. 게다가 사람들을 끄는 매력을 지니고 있어 주변에 동료들도 많았다. 피렌체 사람들은 라파엘로를 흠모하여 '젊은 거장'이라고 불렀다.

라파엘로는 37년밖에 살지 못했지만 짧은 생애 동안 287점의 작품을 남겼다. 그중 본인이 가장 좋아하는 주제인 '성모자' 그림이 가장 많았다.

라파엘로 산치오, 〈아름다운 정원사〉, 1507년, 목판에 유채, 122×80cm, 루브르 박물관 소장

피렌체에서 그린 그림 중에는 〈아름다운 정원사〉라는 작품이 있다. 성모가 정원에 앉아 아기 예수를 사랑스러운 눈으로 내려다보고 있고, 아기도 어머니의 얼굴을 뚫어져라 쳐다보고 있다. 라파엘로는 그림에 어린 세례 요한을 등장시키는 걸 좋아했는데, 이 그림에서도 요한은 성모 앞에 경건하게 무릎을 꿇고 있다. 배경에는 호수와 나무, 산과 성, 하늘의 구름이 보인다.

라파엘로가 불과 스물다섯 살 때, 교황 율리우스 2세는 로마로 그를 불러들여 바티칸 궁전을 꾸미는 일을 맡겼다. 율리우스 2세와 그의 뒤를 이은 레오 10세는 라파엘로를 무척 좋아했다. 라파엘로가 그린 초상화만큼 세상에 두 교황의 모습을 똑같이 묘사한 그림도 없을 것이다. 라파엘로는 바타칸 궁전의 실내 벽을 장엄한

라파엘로 산치오, <아테네 학당>, 1509년, 프레스코, 580×824cm, 로마 바티칸의 스텐차 델라 세나투라 소재

프레스코화로 화려하게 꾸몄다. 그림의 주제는 신학, 철학, 법, 시 등 다양했지만, 사실 이 모든 주제는 교황과 그 시대의 현자들과 관련이 있었다.

　이 그림들 중 가장 유명한 작품은 아마도 <아테네 학당>일 것이다. 이 그림에는 52명의 고대 그리스의 철학자와 교사, 학생들이 등장한다. 우선 전체적으로 거대한 아치형의 홀이 눈에 들어온다. 가운데를 보면 플라톤과 아리스토텔레스 두 철학자가 중앙의 복도에서 걸어 나오고 있다. 왼쪽의 플라톤은 손가락으로 하늘을 가리키며 이상 세계의 가치를 주장하고 있고, 오른쪽의 아리스토텔레스는 땅을 가리키며 현실 세계의 중요성을 강조하고 있다. 다른 철학자들도 저마다 자연스럽게 무리를 짓고 있는데, 각 무리는 한 명의 스승과 그를 둘러싼 제자들로 이루어져 있다.

　이 가운데 가장 흥미로운 무리는 정면에서 봤을 때 플라톤과 아리스토텔

레스의 왼편에 있는 사람들이다. 바로 서양 철학의 아버지인 소크라테스가 제자들을 가르치고 있기 때문이다. 제자들은 스승의 지혜로운 말씀을 하나라도 놓칠세라 열심히 귀 기울이고 있고, 어떤 제자는 다른 사람들에게 얼른 와서 현자의 말씀을 들으라고 손짓하고 있다.

여러분은 디오게네스의 이야기를 들어본 적이 있는가? 그의 이야기를 안다면 계단 앞에 홀로 앉아 있는 늙은 냉소가의 모습을 이해할 수 있을 것이다.

라파엘로는 바티칸 궁전의 개방된 화랑에서 성화도 많이 그렸다. 이러한 성화들은 '라파엘로의 『성경』'이라고 불렸다. 라파엘로는 미켈란젤로가 천장화를 그렸던 시스티나 예배당에 장식할 태피스트리(tapestry)●의 그림을 고안하기도 했다.

● 여러 가지 색실로 그림을 짜 넣은 직물로 주로 실내 장식품으로 사용된다.

사실상 바티칸 궁전은 라파엘로의 작품을 전시하는 미술관이나 다를 바 없었다. 라파엘로는 피렌체에서만큼이나 로마에서도 인기가 많았다. 심지어 집에서 바티칸 궁전으로 출근할 때 매일같이 50명 가까이 되는 화가들이 그를 호위했다고 전한다. 같은 도시에서 외롭게 지냈던 미켈란젤로와는 너무나 비교되는 모습이다.

라파엘로는 항상 바빴다. 많은 제자들의 도움을 받았지만 이탈리아 전역에서 들어오는 작품 의뢰를 모두 소화해 내기 힘들었다. 볼로냐로 옮겨진 〈성 세실리아〉도 원래 로마에서 그려진 작품이다. 이 작품은 어떤 전설과 관련이 있다. 여기에 등장하는 성 세실리아는 종교에 헌신한 로마의 귀족 부인이다. 성 세실리아는 노랫소리가 감미로워 천사들이 노랫소리를 들으려고 하늘에서 내려왔다고 한다. 기존의 악기로는 영혼에서 우러나오는 음악을 표현하지 못해 직접 악기를 제작해 신을 위해 노래를 불렀다. 성 세실리아는 부유한 젊은 귀족과 결혼했는데, 그녀의 신앙심에 영향을 받아 남편도 회심했다. 천사들은 두 부부에게 천국에서만 꽃피는 영원한 장미와 함께 면류관을 선사했다.

라파엘로는 성 세실리아를 단아한 여성으로 표현했다. 세실리아는 환상을 보듯 하늘을 우러러보며 하늘에서 들려오는 천사들의 합창에 푹 빠져 있

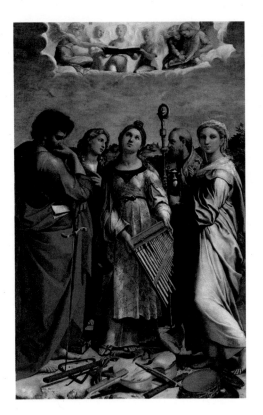

라파엘로 산치오, <성 세실리아>, 1514년, 목판에 유채, 220×136cm, 볼로냐 국립 회화관 소장

다. 천상의 선율에 매료되어 지상의 악기는 잊은 지 이미 오래다. 바닥에는 현악기와 관악기, 탬버린과 캐스터네츠 등이 모두 내팽개쳐져 있다. 정면에서 볼 때 성 세실리아의 왼편에는 바울과 요한이 서 있다. 바울은 땅에 꽂은 칼에 기대어 사색에 잠겨 있다. 이는 라파엘로의 작품에 자주 등장하는 인물의 모습이기도 하다. 이 요한은 세례 요한이 아니라 예수의 제자 중 한 명이다. 성 세실리아처럼 요한도 천상의 하모니를 듣고 있다.

반대편에는 성 아우구스티누스가 주교의 홀장(笏杖)을 들고 서 있다. 그 옆에 막달라 마리아는 향유(香油)가 담긴 작은 통을 들고 있다. 『성경』에서 막달라 마리아가 예수의 발에 향유를 부었기 때문에 미술 작품에서도 늘 이러한 모습으로 등장한다. 막달라 마리아의 얼굴은 라파엘로가 나중에 그린 <시스티나 성모>에 나오는 여인과도 닮았는데, 어쩌면 그에게는 평생 친숙한 여인의 얼굴이었는지도 모르겠다.

라파엘로가 그린 <의자에 앉은 성모>의 경우 이후에 모사본이 계속 나왔지만, 원작만큼 아름답고 섬세한 색까지 감히 따라 그리지는 못했다. 성모 마리아는 머리에 화사한 로마식 스카프를 쓰고 어깨에도 또 다른 스카프를 두르고 있다. 아기 예수도 귀엽고 사랑스럽게 묘사되었다. 라파엘로는 아기 그림을 많이 그렸지만, 이 그림에 등장하는 아기가 가장 예뻐 보인다. 엄마가

라파엘로 산치오, <의자에 앉은 성모>, 1513년, 목판에 유채, 지름 71cm, 피렌체 피티 미술관 소장

아기를 두 팔로 안고 아기가 엄마 품에 매달려 있는 장면이 무척 사랑스럽지 않은가! 아기가 도톰한 발을 꼼지락거리는 모습도 보인다. 세례 요한은 경건하게 두 손을 모으고 두 사람을 바라보고 있다.

이 그림과 관련해 흥미로운 이야기가 전해진다. 어느 늙은 은둔자에게 두 명의 친구가 있었다. 한 친구는 포도나무 과수원지기의 딸인 메리였다. 메리는 늙은 은둔자가 굶주리고 있을 때 포도를 가져다주었다. 또 한 친구는 은둔자의 오두막을 비바람으로부터 지켜 주는 오래된 떡갈나무였다. 떡갈나무의 잎이 바람에 떠는 소리는 외로운 인생에 음악이 되어 주었다. 어느 날 폭풍우가 심하게 몰아치는 바람에 오두막이 무너졌고 노인은 비바람을 피해 나무 밑에 웅크리고 앉아 있었다. 다행히 메리가 찾아와 노인을 그녀의 집으로 데려갔다. 떡갈나무는 잘라서 포도주를 담는 통으로 만들었다. 노인은 두 친구 메리와 떡갈나무에게 늘 감사했다. 그래서 세상을 떠나기 전에 메리와 떡갈나무가 사람들에게 영원히 기억되길 바란다고 기도했다.

메리는 결혼해서 두 아이의 엄마가 되었다. 하루는 메리가 아이들과 정원에 앉아 있었는데, 라파엘로가 길을 지나가다가 그 모습을 보게 되었다. 라파엘로는 근처에 있던 떡갈나무로 만든 포도주 통에 올라가 사랑스러운 세 사람을 지켜보더니 스케치를 했다. 집으로 돌아가서 그 스케치를 보고 <의자에 앉은 성모>를 그렸다. 이렇게 해서 은둔자의 기도가 이루어졌다. 이 유명한 그림은 유리 액자에 덮여서 피렌체의 피티(Pitti) 미술관에 잘 보관되어 있다.

<시스티나 성모>는 라파엘로가 그린 마지막 성모자 그림이다. 사람들은 다른 작품들에 관해서는 서로 다른 평가를 내놓지만, 이 작품만큼은 모든 사람이 좋아한다. 독일 드레스덴(Dresden) 미술관에 소장되어 있는 <시스티나 성모> 앞에 서면 목소리는 잦아들고 시선이 작품에 고정된다. 그림 안에 초

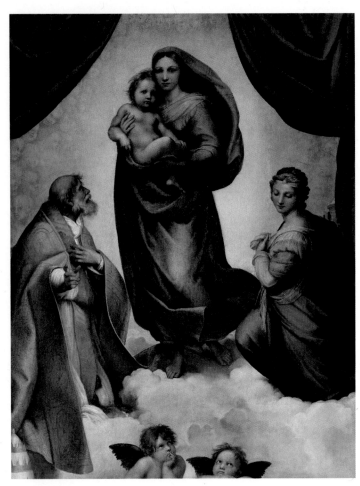

라파엘로 산치오, <시스티나 성모>, 1513~1514년, 캔버스에 유채, 265×196cm, 드레스덴 국립 미술관 소장

록 커튼이 걷혀 있고 그 뒤에는 천국의 빛으로 가득하다. 성모는 <의자에 앉은 성모>에서 보았듯이 이 세상의 다른 어머니와는 다른 하늘의 여왕이다. 성모는 구름을 타고 우리에게 다가오는 것처럼 보인다. 성모는 아기 예수를 꼭 껴안고 있지 않다. 오히려 팔로 아기를 왕좌에 앉힌 듯이 보인다. 성모의 얼굴 표정은 순결하고 기품이 있다. 그녀의 눈은 훗날 아기 예수가 인류를 위해 이룰 사명을 생각하는 듯 먼 곳을 바라보고 있다. 아기 예수의 표정도 어머니처럼 위대한 사명을 생각하는 듯 사뭇 진지하다.

이제 구름 위 환상에서 아래에 무릎을 꿇고 있는 두 명의 성인에게 시선을 옮겨 보자. 왼쪽에 있는 성 식스투스는 3세기에 살았던 주교였는데 신앙을 지키기 위해 순교자가 되었다. 옆에는 교황의 삼중관(tiara)이 놓여 있다. 성 식스투스는 높은 직위에 있는 성직자였지만 성모자 앞에서는 자신의 지위까지 내려놓은 것이다. 그는 성모자에게 사람들을 가리키며 마치 은혜를 베풀어 달라고 애원하는 것처럼 보인다.

반대편에 있는 성 바바라는 그와 대조적인 모습을 보여 준다. 그녀 뒤에는 높은 탑이 그려져 있다. 왜 미술 작품에 성 바바라가 등장하면 그 옆에는 꼭

탑이 같이 나오는 것일까?

성 바바라는 원래 동방의 부유한 귀족 부인이었다. 아버지는 누가 예쁜 딸을 몰래 데려갈까 두려워 높은 탑에 딸을 가두어 놓았다. 이곳에서 그녀는 어느 경건한 사람에게 영향을 받아 크리스트교인이 되었다. 성 바바라는 자신이 갇힌 탑에 창문 세 개를 만들어 달라고 간청했다. 세 개의 창문을 통해 그녀의 영혼이 성부·성자·성령의 빛을 받고자 했던 것이다. 성 바바라도 성세실리아와 성 식스투스처럼 자기의 신앙을 지키며 순교자가 되었다.

라파엘로는 마지막으로 친근한 어린 천사들을 아래에 배치해 그림을 완성시킨다. 천사의 두 얼굴은, 라파엘로가 어느 날 선반에 팔을 기대고 빵집 창문을 뚫어져라 보고 있는 두 꼬마의 얼굴에서 착안한 것이라고 한다. 뭔가 간절히 바라거나 아쉬워하는 표정 같아 보이지 않는가? 라파엘로는 옷감의 주름을 잘 표현한 화가로도 유명한데, 〈시스티나 성모〉만큼 옷감이 우아하게 표현된 작품도 없다.

라파엘로의 마지막 작품은 현재 바티칸 미술관에 소장되어 있는 〈그리스도의 변용〉이다. 세계적인 대작으로 손꼽히는 이 작품은 경이로운 그리스도의 얼굴로 유명하다. 그림은 하늘과 땅 두 장면을 묘사하고 있다. 산 위에서는 영화로운 구름 속에 그리스도가 하늘을 향해 날아오르고 있다. 양쪽에 모세와 엘리야도 공중에 떠 있다. 라파엘로는 그리스도의 얼굴을 결국 완성하지 못했다고 한다. 라파엘로나 레오나르도 모두 끝내 예수의 이상적인 얼굴을 그리지 못했다는 것이 좀 신기하지 않은가?

예수와 함께 산 위에 오른 베드로와 야고보, 요한은 그리스도의 눈부신 광채 때문에 제대로 눈도 뜨지 못하고 몸도 가누지 못하고 있다. 왼쪽 구석에 무릎을 꿇고 있는 두 사람은 성 율리아누스와 성 로렌스로 보인다. 하지만 라파엘로에게 이 그림을 그려 달라고 의뢰한 추기경의 아버지와 삼촌일 가능성이 더 높다.

라파엘로의 다른 그림과 마찬가지로 이 작품에서도 두 장면이 극명한 대조를 이룬다. 그림 아래쪽에는 미치광이 소년의 모습이 보인다. 소년은 아버

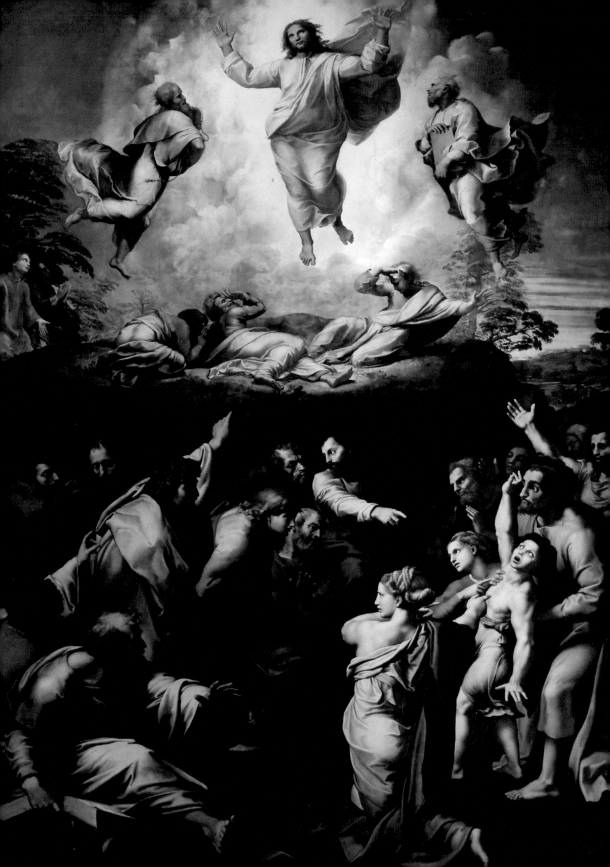

지의 손에 이끌려 산 아래서 기다리고 있던 제자 아홉 명에게 다가온다. 제자들은 소년의 딱한 사정을 듣고 안타까하지만 아무런 도움을 주지 못하고 있다. 제자 중에 두 사람은 산 쪽을 가리키면서 저곳에 아이의 병을 낫게 할 '위대한 의사'가 있다고 말한다. 그림 위쪽은 색감이 밝고 아름답지만, 반대로 아래쪽은 어둡고 침침하다.

이 그림을 채 완성하지도 못한 상태에서 라파엘로는 갑자기 병을 얻어 세상을 떠났다. 공교롭게도 그가 죽은 날은 1520년 성 금요일이었다. 생일에 세상을 떠난 것이다. 〈그리스도의 변용〉을 비롯해 몇몇 미완성 작품은 라파엘로의 제자들에 의해 완성되었다. 비록 37년이라는 짧은 생을 살았지만 라파엘로는 엄청난 업적을 남기고 떠났다. 온 로마가 위대한 거장의 죽음을 애도했다. 작업실에서 판테온의 묘소까지 운구 행렬이 끝없이 이어졌다.

오늘날 우리에게도 라파엘로의 작품들은 매력적으로 다가온다. 약 500년 전 라파엘로를 '이탈리아 회화의 왕자'라고 부른 사람들과 왠지 모를 공감이 느껴지지 않는가? 뒤에 나올 티치아노의 이야기를 읽고 나면 더 마음에 확신이 들 것이다.

라파엘로 산치오, 〈그리스도의 변용〉, 1519~1520년,
목판에 유채, 405×278cm, 바티칸 미술관 소장

독특한 매력을 발산한 화가, 코레조

14

16세기에 살았던 안토니오 코레조도 이탈리아 회화의 거장이었다. 코레조의 작품은 미켈란젤로나 라파엘로처럼 엄숙하거나 영적이지는 않았지만 나름대로의 독특한 매력을 발산한다.

그의 이름은 태어난 곳인 레조(Reggio)라는 마을에서 따왔다. '코레조(Correggio)'란 아주 작은 '레조'를 뜻한다. 이곳에서 그는 1495년에 태어났다. 어린 아이일 때는 이 마을에서 공부했고, 나중에는 만투아에 있는 훌륭한 미술 학교를 다녔다.

코레조는 이 미술 학교에 있을 때 틀림없이 단축법으로 그림 그리는 법을 배웠을 것이다. 단축법으로 그린다는 것은 대상을 비스듬히 바라보았을 때 눈에 보이는 대로 짧게 그리는 것을 말한다. 코레조는 레오나르도의 작품을 보면서 빛과 그림자를 표현하는 기법을 배웠을 것이다. 코레조의 생애와 관련해 알려진 사실은 거의 없다. 다만 그의 아내는 매우 아름다웠을 것으로 추정된다. 그의 작품에 나타난 성모의 얼굴은 아내의 얼굴을 모델로 그렸기 때문이다. 즐겁게 뛰노는 아이들도 자녀들의 모습을 그려 넣은 것이다.

코레조는 명예와 특권을 안겨 줄 위대한 화가 밑에서 일한 적이 없었다. 피렌체에 갔다는 말을 들어 보지도 못했다. 로마를 한 번도 보지 못하고 젊은

나이에 세상을 떠났다고 한다. 그런데 이탈리아 예술의 본고장을 가 본 적 없는 그가 어떻게 이탈리아 회화의 거장이 될 수 있었을까?

코레조는 생전에, 파르마에 있을 때를 제외하고는 거의 무명이나 다름없었다. 하지만 자신만의 개성과 재능을 살려서 예술의 경지가 높은 수준에 이르렀다. 그는 1534년에 세상을 떠났다.

코레조는 자기 작품들을 값을 제대로 받지 못하고 팔았다. 아마도 본인의 잘못이 큰 것 같다. 스스로 자기 작품을 훌륭하다고 생각하지 않아서 사람들이 작품의 대가로 아무거나 주는 대로 받았다. 파르마에 있을 때 사람들은 특이한 물건으로 작품의 값을 지불할 때도 있었다. 예를 들면, 먹을 것을 주기도 하고 목재를 주기도 하고 심지어 살찐 돼지를 주기도 했다. 하지만 본인이 스스로의 진가를 인정한 적도 있었다. 한 번은 라파엘로의 그림을 마주한 적이 있었는데, 작품을 유심히 바라보면서 자기 작품을 떠올려 보았다. 그러고는 열의에 찬 목소리로 이렇게 말했다. "나 역시 화가다!"

코레조는 성모와 성인, 신화 속 인물과 특히 사랑스러운 어린아이를 즐겨 그렸다. 그는 과감하게 단축법을 적용하고 정교하게 빛과 그림자를 활용한 화가로 잘 알려져 있다. 이처럼 빛과 그림자를 활용하는 기법을 전문 용어로 키아로스쿠로(chiaroscuro), 즉 명암법이라고 부른다. 운동성, 감성, 단축법, 명암법 등이 코레조를 유명하게 만든 미술적 재능이었다. 예스러운 도시 파르마에 있는 세 건물에서 프레스코화로 그린 주요 작품을 볼 수 있다.

첫 번째는 성 파올로 수녀원의 어느 방 안에서 볼 수 있다. 다른 수녀들과 달리 이곳 수녀원장은 사치스러운 삶을 살았다. 주변을 아름다운 것들로 치장하는 것을 좋아했던 원장은 코레조를 불러 응접실에 프레스코화를 그리게 했다. 코레조는 종교적인 주제 대신에 신화에 나오는 내용을 응접실 벽에 그렸다.

응접실 벽난로 위의 장식으로 사냥의 여신인 아르테미스를 그렸는데, 무엇보다 옷감의 주름을 우아하게 표현해 냈다. 아르테미스가 흰 수사슴이 끄는 수레를 타고 사냥에서 막 돌아오고 있는 모습이었다. 아치형 천장은 포도

나무 덩굴이 타고 올라가도록 만든 격자 세공으로 장식했다. 여기에는 16개의 아치형 채광창이 그려져 있는데, 이 창을 통해 귀엽고 매력적인 소년들이 응접실을 내려다보고 있다. 아이들은 뛰놀거나, 서로 어루만지거나, 포도나무의 포도를 따 먹는 모습으로 표현되어 있다.

안토니오 코레조, 성 파올로 수녀원의 응접실에 그린 프레스코화, 1518~1519년

코레조의 프레스코화를 본 수녀원장은 매우 흡족했다. 그녀가 성 요한 성당에 추천한 덕분에 코레조는 그곳에서도 예수가 승천하는 모습을 그리게 되었다. 이 교회와 관계된 수도사들은 코레조를 마음에 들어 했고 그래서 그림을 그리는 동안 수도원에서 함께 미사와 기도를 올리며 지냈다.

무엇보다 코레조가 남긴 최고의 작품은 파르마 대성당의 천장 돔에 그린 그림이다. 여러분은 브루넬레스키와 미켈란젤로가 얼마나 어렵게 돔을 설계했는지 기억할 것이다. 마찬가지로 돔 내부에 생생한 그림을 그리는 것도 쉬운 일이 아니었다.

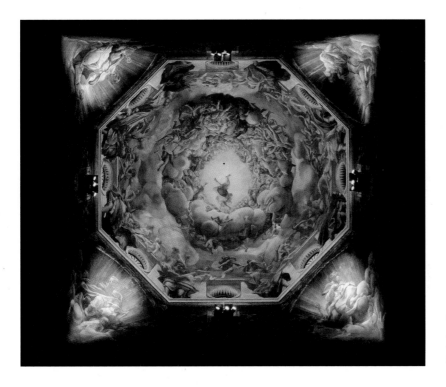

안토니오 코레조, <하늘로 올라가는 성모>, 1526~1530년, 프레스코, 파르마 대성당 소재

코레조는 천장 돔에 〈하늘로 올라가는 성모〉라는 제목의 그림을 그렸다. 인물들 사이에 거리감을 자연스럽게 나타내기 위해서 단축법을 많이 사용했다. 그래서 천사에 의해 하늘로 올라가는 성모의 머리는 더 멀리 있는 것처럼 보이고, 무릎과 턱 사이는 매우 가까워 보인다. 성모 주위로 수없이 많은 성인들과 제자들, 어린 천사들이 큰 소용돌이를 이루고 있다. 이 프레스코화는 색감이 풍부할 뿐 아니라 단축법을 과감하게 적용한 걸작으로 손꼽힌다.

베네치아의 화가인 티치아노는 이 작품을 보더니 이렇게 외쳤다고 한다. "이 돔 지붕을 뒤집어서 그 안에 가득 채운 금으로도 이 작품은 살 수 없다!"

코레조는 다른 예술가들에게 영감을 주는 유화(油畵)도 많이 그렸다. 그중 하나가 파리 루브르 박물관에 있는 〈성 카타리나의 결혼〉이라는 작품이다. 그림의 내용을 이해하려면 역시 성 카타리나에 얽힌 이야기를 알아야 한다.

안토니오 코레조, <성 카타리나의 결혼>, 1526~1527년, 목판에 유채, 105×그린 프레스코화, 1518~1519년

그녀는 부유하고 기품 있고 지혜롭고 아름다운 동방의 공주였다. 공주는 결혼 상대가 누구보다도 부자이길 원했다. 뿐만 아니라 신분이 고귀해 왕이 되는 데 손색이 없고, 천사들이 흠모할 정도로 외모가 출중하며, 웬만한 일은 다 용서해 줄 수 있는 너그러운 성품을 가진 사람을 바랐다. 그러던 어느 날 아기 예수의 그림을 보게 되었는데, 아기의 얼굴을 한참을 뚫어지게 쳐다보다가 결국 사랑에 빠지고 말았다. 그림 속의 아기는 카타리나를 향해 미소를 지으며 그녀의 손가락에 반지를 끼워 주었다. 두 사람은 그렇게 약혼을 하게 되었다. 성 카타리나는 평생 선한 일을 하다가 세상을 떠나 하늘에 있는 남편에게 돌아갔다고 한다.

작품 속에서 성 카타리나는 지혜의 상징인 책이나 순교할 때 처형 도구였던 수레바퀴와 함께 등장한다. 코레조의 그림처럼 아기 예수와 같이 등장할 때도 있다. 그림의 배경 이야기와 인물들의 온화한 얼굴 표정, 그리고 성 카타리나의 고운 손이 그림 전체를 매력적으로 만든다. 성 카타리나의 옆에 서 있는 성 세바스찬은 두 사람의 약혼식을 흥미로운 표정으로 지켜보고 있다. 그는 몸에 화살을 맞고 있지만 늘 밝은 표정을 짓고 있다.

코레조의 작품 중 일품은 역시 <거룩한 밤>이라는 그림이다. 이 그림은 어두운 밤 말구유에서 벌어지는 장면을 묘사하고 있다. 아기 예수의 몸에서는 천상의 빛이 나고 그 빛은 성모의 얼굴을 환히 밝히고 있다. 천상의 빛은 주변에 있는 목동들까지 비춘다. 여자 목동은 빛이 너무 밝아 한 손으로 얼굴을

가리고 다른 한 손으로
는 바구니를 들고 있다.
바구니 안에는 아기 예
수에게 바칠 멧비둘기
가 담겨 있다. 양치기들
이 기쁜 소식을 듣고 아
기 예수에게 드릴 선물
을 가지고 왔던 것이다.
한편 천사들은 은은한
광채를 내며 공중에 떠
있다. 하늘에는 어슴푸
레하게 동이 튼다. 조금
떨어진 곳에는 요셉이
베들레헴으로 마리아
를 태우고 온 나귀를 돌
보고 있다.

안토니오 코레조, 〈거룩한
밤〉, 1528~1530년, 캔버스
에 유채, 256×188cm, 알
테 마이스터 회화관 소장

이 작품은 말 그대로
빛의 향연이라 할 만하다. 아기 예수는 사랑스러운 빛을 내뿜고 천사들은 은
은한 빛이 감돌고 있으며, 저 멀리 새벽빛이 밝아 온다. 〈거룩한 밤〉은 드레
스덴 미술관의 보물인 라파엘로의 〈시스티나 성모〉와 어깨를 나란히 할 수
있을 정도로 훌륭한 작품이다. 누군가 코레조에 관해 이야기하면서 다음과
같이 적절한 표현을 남겼다. "그는 웃음과 햇빛과 영광과 아름다움으로 자신
의 그림을 완성했다."

근대 색채 예술의 아버지, 티치아노

15

15세기와 16세기에 이르러 베네치아의 회화가 갑자기 꽃을 활짝 피웠다. 베네치아의 회화는 드로잉이 완벽하지도 영성이 훌륭하지도 않았지만, 화사하고 강렬한 색조로 유명했다.

베네치아 사람들은 색감을 매우 중시했다. 예전부터 베네치아의 항해자들은 동방으로부터 온갖 진귀한 물건들을 가져왔다. 베네치아의 어느 화가는 도시로 들어오는 물건들을 호기심 어린 눈으로 구경했다. 그는 높고 푸른 하늘을 올려다보았고, 수면 위 빛의 반짝거림, 미끄러지듯 나아가는 곤돌라들의 행렬을 지켜보았다. 금박을 입힌 대리석 궁전과 화사한 베네치아의 여인들과 호화롭게 차려입은 귀족들도 눈에 들어왔다. 성모와 천사와 날개 달린 사자와 함께 있는 성 마르코도 보였다. 화가는 이 모든 것의 생명과 영혼을 사로잡아 그림으로 재탄생시켰다.

앞에서 우리는 베네치아에서 화려하고 웅장한 성 마르코 대성당을 충분히 감상했다. 이번에는 그림을 보기 위해 다른 성당에도 가 볼 것이고, 총독의 궁전(Doge's Palace)과 아카데미아 미술관에도 들를 것이다. 우리가 가는 곳에는 티치아노, 틴토레토, 파올로 베로네세 등 뛰어난 미술가들이 그린 그림

들로 가득하다. 이 작품들이 16세기의 화려한 베네치아를 다시금 느끼게 해 줄 것이다.

먼저 베첼리오 티치아노의 이야기부터 들어 보자. 티치아노의 아버지는 돌로미티산맥●에 자리 잡고 있는 카도레라는 작은 마을이 있었는데, 이곳에서 인정받는 군인이었고 마을의 유지였다. 카도레는 하늘은 파랗지만 돌풍이 많이 불었다. 그림 같은 바위산이 펼쳐져 있지만 계곡에는 급류가 흘렀다. 마을에는 아버지의 성(城)이 하나 있었는데, 티치아노는 그곳에서 1477년에 태어났다. 티치아노는 자기가 나고 자란 마을을 무척 좋아했다. 축제 때만 되면 선물을 가득 들고 고향 사람들을 만나러 갔다. 그림의 배경에 알프스산맥을 그려 넣는 경우도 많았다.

●
알프스산맥의 일부인 북부 이탈리아의 산맥을 가리킨다.

티치아노는 어릴 때부터 색채를 좋아했다. 가끔 수업을 빼먹고 들판으로 나가 노는 것을 좋아했다. 들판에서 형형색색의 꽃을 따서 꽃잎의 즙으로 그림을 그리기도 했다.

지금 카도레에 있는 성에 가 보면 벽에 티치아노가 어린 시절에 남긴 물감 자국이 있다고 한다. 가정교사들은 티치아노에게 글을 가르치려고 했지만 번번이 실패했다. 어린 꼬마가 그림 그리기 외에는 아무것도 하려 들지 않았기 때문이다. 결국 티치아노는 열 살 무렵에 베네치아로 가게 되었고 그곳에서 자기가 좋아하는 미술 공부를 마음껏 할 수 있었다. 그는 벨리니의 작업실에서 몇 년 간 그림을 배웠다.

당시 벨리니는 성화 화가로 유명했다. 벨리니 작품의 색감은 부드럽고 차분했다. 그는 당시 가장 인기가 좋은 스승이기도 했다. 미술을 배우게 하려고 벨리니의 작업실로 아이들을 보내는 부모들이 많았다. 티치아노는 스승 벨리니를 좋아했고 처음에는 충실하게 스승의 가르침을 따랐다. 벨리니 밑에는 좀 더 나이 많은 학생들도 있었는데, 그중 주목받는 이가 있었다. 바로 조르조네였다. 시골 농부의 아들인 조르조네는 성품도 바르고 음악에 남다른 재능도 있고 매력적이라 많은 이에게 사랑을 받았다.

티치아노는 조르조네에게 마음이 끌리기 시작했다. 벨리니의 차분한 색

조보다 조르조네의 채색감이 더 밝고 경쾌한 느낌이 들었기 때문이다. 어느 새 티치아노는 벨리니보다 조르조네의 스타일을 흉내 내고 있었다. 머지않아 티치아노와 조르조네는 깊은 우정을 쌓아 가기 시작했다. 벨리니는 두 사람에게 더 이상 자신의 채색 기법을 가르칠 수 없었다.

　어느 날 티치아노와 조르조네는 작업실을 떠나 가지고 있던 돈을 다 쓰고 약속 시간까지 돌아오지 못했다. 결국 작업실에서는 문을 열어 주지 않았다. 두 사람은 작업실을 떠나 독립할 수밖에 없었다. 그들은 건물 외관 벽면에 그림을 그리면서 돈을 벌었다. 이 모든 것이 다른 화가들의 질투 때문이었다.

조르조네, <전원 음악회>, 1510년경, 캔버스에 유채, 110×138cm, 루브르 박물관 소장

　청소년을 위한 친절한 서양 미술사

두 사람이 베네치아의 한 공공건물 정면에 프레스코화를 그린 적이 있는데 티치아노의 그림이 더 인기가 많았다. 조르조네는 마음에 상처를 입고 모욕감마저 느껴 결국 두 사람의 우정에 금이 갔다.

조르조네는 그 이후로 그렇게 오래 살지는 못했다. 짧은 생을 살았지만 충분히 이름을 알리는 화가가 되었다. 그는 〈전원 음악회〉를 비롯해 몇몇 작품을 남겼다.

티치아노는 스승 벨리니에게서 많은 것을 배웠다. 하지만 그의 채색 기법은 친구 조르조네로부터 배운 것이었다. 오랜 친구가 죽자 베네치아에는 더 이상 경쟁자가 없었다. 티치아노의 작품은 나날이 훌륭해졌고 마침내는 '근대 색채 예술의 아버지'로 알려지게 되었다.

티치아노는 신화를 주제로 그림 그리는 것을 좋아했는데, 특히 에로스(로마 신화의 큐피드)의 모습은 사랑스럽기 그지없었다. 하지만 티치아노는 무엇보다 초상화가로 두각을 드러냈다. 아름다운 살빛과 물결 모양의 적갈색 머리카락을 가지고 있는, 양단(洋緞)●으로 만든 옷과 자수와 진주로 멋을 낸 베네치아의 어여쁜 여인들을 그렸다. 시인과 귀족, 왕, 총독의 초상화도 그렸는데, 항상 각 사람의 인생에서 가장 행복한 때의 모습을 골랐다. 티치아노의 명성은 여러 지역으로 퍼져 나갔다. 티치아노의 초상화를 한곳에 모으면 아마 당시 유명했던 인물은 거의 다 볼 수 있을 것이다.

이처럼 티치아노는 다양한 분야의 그림을 잘 그려 당시 이탈리아에서 라파엘로에 버금가는 유명한 화가가 되었다. 방문하는 도시마다 늘 그를 환영해 주었다. 한 번은 페라라 공작의 궁전에서 신화를 주제로 그림 몇 점을 그린 적이 있었다. 여기서 그는 아리오스토라는 이탈리아의 유명한 시인과 친분을 쌓게 되었다. 두 사람은 영원히 끊을 수 없는 관계가 되었다. 티치아노가 아리오스토의 초상화를 그려 주고, 답례로 아리오스토도 티치아노에게 훌륭한 시를 선사했기 때문이다.

당연히 교황도 소문을 듣고 티치아노를 로마로 초청했다. 티치아노는 처음에는 초청에 응하지 않다가 예순여덟의 나이에 생애 처음으로 로마 땅을

●
은실이나 색실로 수를 놓고 두껍게 짠 고급 비단을 말한다.

밟게 되었다.

로마에서도 바티칸 궁전에 머무르며 엄청난 환대를 받았다. 그는 교황 바오로 3세의 초상화를 그렸다. 초상화를 다 그리고 광택제를 바른 뒤 테라스에 말려 두었는데, 초상화가 너무 사실적이어서 지나가는 사람들이 모자를 벗어 예의를 갖추었다는 이야기가 전해진다.

'우아하고 평화로운' 화가 티치아노가 '엄숙하고 근엄한' 미켈란젤로의 초대를 받아 로마에 방문한 적도 있다. 미켈란젤로는 티치아노의 채색을 보고 감명을 받아 드로잉만 좀 더 잘하면 세계적인 화가가 될 수 있을 거라고 생각했다.

이 무렵 황제 카를 5세가 독일과 스페인을 통치하고 있었다. 카를 5세는 티치아노가 그린 초상화를 보더니 자기 초상화도 부탁해야겠다고 마음먹었다. 티치아노는 카를 5세의 초상화를 몇 점 그리게 되었다. 카를 5세는 티치아노의 그림이 마음에 들어 독일로 여러 번 초대했다. 하루는 티치아노가 카를 5세의 초상화를 그리고 있었는데, 실수로 붓을 놓쳐 황제 앞에 떨어뜨리고 말았다. 이때 신하들 중 누구도 움직이려 하지 않았다. 하지만 황제가 직접 몸을 굽혀 붓을 집어 들었다.

티치아노는 당황해하며 말했다. "아, 황제 폐하! 송구스럽습니다." 그러자 황제는 이렇게 대답했다. "티치아노 당신은 황제에게 대접받을 자격이 충분히 있소." 그러고는 이 화가를 시기하던 신하들을 보면서 이렇게 덧붙였다. "세상에는 수많은 왕과 귀족이 있지만 티치아노는 단 한 사람밖에 없지 않소?"

티치아노는 이탈리아 전역을 돌아다녔지만 항상 베네치아에 있는 자기 집으로 돌아가고 싶어 했다. 아내는 이른 나이에 아이 셋을 남겨 두고 세상을 떠났다. 그 가운데 한 아들은 화가가 되어 아버지와 함께 일을 했다. 티치아노는 사랑스러운 딸 라비니아를 여러 번 그리기도 했다. 어느 그림에는 라비니아가 보석함을 들고 있고, 또 다른 그림에는 노란 꽃무늬 가운을 입고 머리 위에 과일을 담은 은색 쟁반을 이고 있다.

티치아노의 집은 '카사 그란데(Casa Grande)'라고 불린 대저택이었다. 정원에서 내리막길로 내려가면 바다가 나왔다. 저 멀리에는 무라노섬이 있었는데, 그곳은 다양한 모양으로 형형색색의 장신구를 만드는 유리 공예가 발달했다. 어린 시절 고향인 카도레가 자리 잡고 있는 험한 산악 지대의 산봉우리들은 저 너머에 있었다. '카사 그란데'에서 살 때에는 귀족처럼 입고 다녔고 최고의 대접을 받았다. 티치아노를 찾아오는 유명 인사들도 많았다. 티치아노는 손님들에게 자신의 작품을 보여 주었다. 바다와 멀리 산봉우리가 보이는 아름다운 정원에서 식탁에 별미를 차려 놓고 연회를 즐기기도 했다. 한 번은 멀리 스페인에서 추기경 두 명이 손님으로 찾아왔다. 추기경들이 작업실에 티치아노의 그림을 보며 칭찬을 아끼지 않자, 그는 요리사에게 지갑을 던져 주며 이렇게 말했다고 한다. "온 세상 사람들이 모두 우리 집에 올 때까지 연회를 계속 준비하게."

베첼리오 티치아노, <그리스도와 성전세>, 1516년, 목판에 유채, 75×56cm, 드레스덴 미술관 소장

티치아노는 무려 99년을 살았다. 다섯 살부터 세상을 떠날 때까지 그림을 그렸으니 그의 작품만으로도 이 책을 가득 채울 수 있을 것이다. 하지만 유명하고 친숙한 작품 몇 점만 더 살펴보기로 하자.

우선 <그리스도와 성전세>가 유명하다. 이 그림은 원래 이탈리아의 페라라에서 그려졌는데, 지금은 독일의 드레스덴 미술관에 소장되어 있다.

이 그림은 교활한 바리새인●이 예수에게 동전을 주면서 시험하는 장면을 묘사했다. 대조되는 두 인물의 표현이 압권이다.

예수는 붉은색 옷을 입고 푸른색 망토를 걸치고 있다. 예수의 표정은 차분하고 예리하며 위엄이 있다. 반면 바리새인의 표정은 무자비하고 간사해 보

●
『신약 성경』에 등장하는 율법주의자들로 예수를 적대시했다. 사두개파, 엣세네파와 함께 유대교의 3대 종파 중 하나다.

베첼리오 티치아노, <성 크리스토퍼>, 1524년, 프레스코, 310×186cm, 베네치아 두칼레 궁전 소장

인다. 바리새인이 예수에게 내미는 손을 보자! 예수의 손은 유순하고 수려하지만 바리새인의 손은 잔인하고 탐욕스러워 보인다.

〈성 크리스토퍼〉라는 작품도 유명하다. 이 그림은 베네치아 총독의 궁전 벽에 걸려 있었다. 처음부터 총독을 위해 그린 그림이었고, 총독은 이 그림이 좋아 매일 아침에 일어나자마자 보려고 벽에 걸어 두었다. 옛날부터 다음과 같은 말이 전해진다. "아침에 성 크리스토퍼의 얼굴을 보면 그날 하루는 해로운 일을 당하지 않는다."

성 크리스토퍼와 관련해 전해 내려오는 아름다운 전설이 하나 있다. 이 전설에는 오페로라는 힘센 거인이 등장한다. 오페로는 '옮기는 자'를 뜻한다. 자신의 힘을 자랑스러워한 오페로는 그 힘을 이 세상에서 가장 강한 왕을 위해서만 사용하겠다고 맹세했다. 그는 세상이 두려워하는 어느 군주를 섬기게 되었다. 하지만 이 군주도 떨게 만드는 이름이 있었으니, 바로 사탄이었다. 오페로는 사탄이야말로 세상에서 가장 강한 권력자라고 생각하게 되었고 사탄의 부하가 되기 위해 그를 찾아 나섰다.

오페로는 여기저기 돌아다닌 끝에 어둠과 공포의 전사를 만나게 되었다. 군대는 그 우두머리를 '사탄'이라고 불렀다. 오페로도 사탄의 부하가 되었다.

그런데 천하의 사탄도 성지(聖地)를 지날 때마다, 또는 그리스도라는 이름을 들을 때마다 두려워 떨었다. 알고 보니 그리스도가 만천하를 다스리는 진

정한 왕이었던 것이다. 이제 오페로는 다시 그리스도를 찾아 나섰다. 하지만 온 세상 구석구석 돌아다녀도 그리스도는 보이지 않았다. 하루는 어느 경건한 은둔자의 오두막에 이르렀다. 그 은둔자는 오페로에게 자비와 친절을 베풀 때 그리스도를 찾을 수 있을 거라고 일러 주었다. 그러고는 오페로를 물살이 센 어느 깊은 강으로 데려갔다. 많은 순례자들이 강을 건너고 있었다. 그런데 물살에 휩쓸려 떠내려가는 사람들도 있었다. 은둔자는 오페로에게 강을 건너는 사람들을 도와주면서 그리스도의 사랑을 베풀라고 조언했다. 오페로는 은둔자의 말대로 물에 빠져 죽을 뻔한 사람들을 구해 주었다.

어느 날 밤, 비바람이 거세게 불고 강물도 세차게 흐르고 있었다. 그때 어느 어린아이의 목소리가 들렸다. "오페로, 강을 건너게 도와줄 수 있나요?"

거인은 등불을 들고 오두막 밖으로 나와 강가에 앉아 있는 어린아이를 보았다. 오페로는 어린아이를 어깨에 올리고 강을 건너기 시작했다. 그런데 걸어가면 갈수록 아이가 점점 자라서 무거워졌다. 오페로는 팔뚝이 후들거렸다. 자칫 잘못하다가는 강에 그대로 빠질 것만 같았다. 가까스로 강 건너편 둑으로 올라왔다.

오페로는 아이를 조심히 내려놓으며 말했다. "세상을 등에 짊어져도 이보다는 무겁지 않았을 거야." 그때 얼굴이 환하게 빛나는 아이가 그 말에 대답했다. "오, 크리스토퍼. 내가 세상을 다스리는 왕 그리스도란다. 내가 너의 섬김을 기억하겠다." 이렇게 해서 거인 오페로는 '그리스도를 옮긴 자'라는 뜻으로 성 크리스토퍼가 되었다.

티치아노는 그리스도와 오페로가 강을 건너는 모습을 그림에 담았다. 오페로는 베네치아의 곤돌라 뱃사공을 닮았다. 아이는 점점 무거워져 거인을 짓누르고 있지만, 한편으로는 손을 들어 거인을 축복하고 있다.

티치아노의 작품 중 가장 규모가 큰 것은 〈성모 마리아의 성전 봉헌〉이다. 이 그림에는 세상에서 가장 사랑스러운 소녀가 등장한다. 소녀의 부모는 아이를 계단 아래에서 신전 입구로 걸어 올라가게 했다. 대제사장은 신전 계단 맨 위에서 아이를 맞이할 준비를 하고 있다.

베첼리오 티치아노, <성
모 마리아의 성전 봉헌>,
1534~1538년, 캔버스에
유채, 330×770cm, 베
네치아 아카데미아 미술
관 소장

이 작고 귀여운 어린 소녀는 세 살 정도 되어 보인다. 아이는 후광이 둘려
있고, 밝은 푸른색 옷을 입고 있으며, 자신감에 찬 모습으로 계단을 오르고
있다. 긴 금발 머리는 허리까지 내려온다. 건물 창문과 발코니에는 구경꾼들
로 가득하다. 아래에도 사람들이 북적이고 있는데, 그 가운데는 원로나 수도
사뿐 아니라 달걀 바구니를 들고 있는 노파도 보인다. 모든 사람이 아이에게
집중하고 있다. 이 그림에는 티치아노 당시에 살고 있던 유명 인사의 얼굴도
등장할 것이다.

티치아노의 <성모의 승천>도 유명한 작품이다. 세상에서 색감이 가장 화
려한 작품으로는 아마 <성모의 승천>이 꼽힐 것이다. 전해지는 이야기에 따
르면, 성모는 아들 예수가 십자가에서 죽은 뒤에 하늘을 향해 자신도 데려가
달라고 기도를 올렸다고 한다. 성모는 사도들에게도 그 기도를 부탁했다.

성모가 기도하고 있을 때 강한 바람 소리가 들려왔다. 하늘에는 천사들로
가득했는데, 그들이 성모를 구름에 태워 하늘로 빠르게 올라가고 있다.

티치아노는 성모를 금빛 곱슬머리를 가진 아름다운 여인으로 묘사했다.

성모는 하늘을 올려다보고 있다. 성모의 얼굴은 하늘에서 내려온 빛으로 밝게 빛난다. 진홍색 옷을 입고 그 위에 푸른 망토를 걸쳤다. 하늘로 빠르게 올라가는 바람에 옷과 망토가 펄럭이는 것도 볼 수 있다. 성모가 하늘로 올라가자 하늘에서는 신이 보낸 천사가 그녀에게 면류관을 씌울 준비를 하고 있다. 어린 천사들은 생동감 넘치는 모습으로 성모 주위를 둘러싸고 있다.

하늘은 평화롭고 밝은 반면, 땅은 어둡고 혼란하다. 땅에서는 예수의 제자들이 구름을 타고 올라가는 성모를 보며 매우 놀라워한다.

티치아노는 어떤 화가보다도 오래 살았다. 아주 나이가 많았을 때는 그림을 지나치게 밝은 색으로 그리기도 했다. 그때는 스승이 밤에 잠든 사이에 제자들이 그 그림을 없애기도 했다.

베첼리오 티치아노, <성모의 승천>, 1516~1518년, 목판에 유채, 690×360cm, 산타 마리아 글로리사 데이 프라리 소장

티치아노는 100세까지 살기를 원했다. 하지만 1576년 베네치아에 전염병이 들어와 도시 사람들 중 4분의 1을 덮쳤다. 티치아노와 그의 아들도 병에 걸려 결국 둘 다 세상을 떠났다. 위대한 화가를 잃은 슬픔에 베네치아 시민들은 전염병의 공포마저 잊어버렸다.

티치아노의 장례식 때 베네치아 시민들은 모두 길거리로 나와 그가 〈성모의 승천〉을 그렸던 프라리 성당의 묘소까지 긴 행렬을 이루었다. 티치아노의 묘소에는 그의 주요 작품을 부조로 조각해 놓았다. 묘소에는 다음과 같은 글귀도 새겨져 있다.

'이곳에 제욱시스와 아펠레스의 경쟁자인 위대한 티치아노가 잠들다'

위대한 화가들을 꽃에 비유하자면, 라파엘로는 하늘에 성배(聖杯)를 올리는 순백의 백합화라 할 수 있다. 코레조는 매력적인 붉은 장미가 어울리고, 티치아노는 햇빛을 받기 위해 활짝 피어 있는 해바라기처럼 보인다.

베네치아의 화풍이
꽃을 피우다

16

티치아노와 얽힌 베네치아의 미술사는 흥미로운 이야기로 가득하다. 당시 잘 알려진 화가로는 아름다운 여인들의 초상화로 유명한 팔마 베키오, 화려한 채색으로 유명한 틴토레토, 연회 장면으로 유명한 파올로 베로네세 등이 있었다. 팔마 베키오는 티치아노와 뗄 수 없는 사이였다. 티치아노가 팔마의 아름다운 세 딸 중 하나인 비올란테를 흠모했기 때문이다. 티치아노는 그녀의 얼굴을 〈플로라〉를 비롯해 여러 작품에 그려 넣었다.

팔마도 자기 딸 비올란테를 모델로 〈산타 바바라〉를 그렸다. 이 그림은 베네치아의 산타 마리아 포르모사 대성당에 제단화로 그려져 있다. 산타 바바라에게서는 여왕의 기품을 느낄 수 있다. 얼굴에는 표정이 풍부하고 눈은 하늘을 향해 있다. 우아한 베일로 머리를

팔마 베키오, 〈산타 바바라〉, 1524~1525년경, 목판에 유채, 214× 85cm, 산타 마리아 포르모사 소장

덮고 금발 위에는 왕관을 쓰고 있다. 그녀는 갈색 옷 위에 진홍색 망토를 두르고 있다. 뒤에 배경에는 탑이 세워져 있다. 발밑에 있는 대포는 그녀가 화기(火器)를 지원하는 여인이라는 사실을 보여 준다. 우아함과 아름다움이 가득한 이 그림은 여성미가 가장 두드러지는 작품이 아닐까 생각한다.

티치아노가 베네치아에서 활동하고 있을 때 한 아이가 작업실에 찾아왔다. 아이는 아버지의 염색 가게에서 벽에 온갖 종류의 그림을 그리며 시간을 보냈다. 그래서 사람들은 이 아이에게 꼬마 염색업자를 의미하는 '틴토레토'라는 별명을 붙여 주었다.

틴토레토의 아버지는 아들의 재능에 자부심을 느껴 위대한 화가 티치아노의 작업실에 아이를 보냈다. 티치아노는 아이를 며칠 동안 작업실에 머물게 하면서 실력을 평가했다. 며칠 후 티치아노는 틴토레토에게 미장이 정도의 실력 밖에 되지 않는다고 악평을 내렸다. 하지만 틴토레토는 뚝심이 있는 아이여서 그다지 절망하지 않았다. 틴토레토는 꾸준히 미술 공부에 열중해 나중에는 작업실까지 마련했다. 높은 이상을 가지고 있던 그는 작업실 문에 '티치아노의 색채, 미켈란젤로의 드로잉'이라는 좌우명을 적어 놓았다. 틴토레토는 온갖 작업 의뢰를 마다하지 않았고 작품의 가격도 높든 낮든 신경 쓰지 않았다.

틴토레토는 워낙 그림을 빨리 그려서 '불같은 틴토레토'라는 별명을 얻었다. 작품들은 대부분 규모가 컸지만, 그는 캔버스가 크면 클수록 기분이 좋았다.

틴토레토는 초상화뿐 아니라 신화나 종교를 주제로 그림을 그렸는데, 그의 작품에서는 발랄한 상상력을 엿볼 수 있다. 색채는 화려하지만 전체적으로는 힘이 부족할 때가 있다. 틴토레토처럼 사람들의 평가가 엇갈리는 화가도 없다. 어떤 사람들은 틴토레토의 작품에 섬세함이 부족하다고 느끼는 반면, 미술 평론가 존 러스킨은 틴토레토를 미켈란젤로와 동급의 화가로 평가했다.

틴토레토의 작품은 베네치아 곳곳에서 만나 볼 수 있다. 총독의 궁전에는

엄청난 규모의 프레스코화인 〈천국〉이 그려져 있다. 그 그림에는 실제 크기의 인물 400여 명이 사방에 그려져 있다.

틴토레토의 〈그리스도의 십자가 처형〉에 등장하는 예수의 모습이 레오나르도의 〈마지막 만찬〉이나 라파엘로의 〈그리스도의 변용〉에 나오는 예수의 모습만큼이나 훌륭하다는 평을 받는다.

틴토레토, 〈그리스도의 십자가 처형〉, 1565년, 캔버스에 유채, 536×1224cm, 산 로코 대신도 회당 소장

이 그림에서 십자가 주위에는 여인, 기병, 군인 등 약 80명의 인물들이 보인다. 사람들이 무리지어 있는 모습이나 움직임이 매우 자연스럽다.

틴토레토의 과감한 상상력과 빛과 색과 움직임을 잘 보여 주는 작품은 〈성 마르코의 기적〉이다. 이 작품을 소개하는 이유는 작품 자체가 유명할 뿐 아니라 이 책에서 소개된 다른 작품들과는 전혀 다른 느낌을 주기 때문이다.

한 노예가 감히 성 마르코의 성지에서 예배를 올리려고 했다가 그 벌로 손과 발이 묶여 고문을 당하고 있다. 그런데 노예를 고문하는 기구를 부수려고 성 마르코가 하늘에서 거꾸로 내려온다. 노예의 몸은 환한 빛을 내고 이 빛은 사람들의 얼굴과 갑옷에 반사되고 있다.

틴토레토, <성 마르코의 기적>, 1548년, 캔버스에 유채, 415×541cm, 피렌체 아카데미아 미술관 소장

잔인한 처형 집행자들은 가지고 있던 무기가 산산조각 나는 것을 보고 경악을 금치 못한다. 재판관도 놀라고 노예를 고소한 사람들도 도망가기 바쁘다.

틴토레토에게는 끔찍이도 사랑하는 딸 마리에타 로부스티가 있었다. 그녀도 아버지처럼 재능 있는 화가였다. 그녀는 다른 궁전에도 화가로 초대되었지만 아버지의 작업실을 결코 떠나지 않았다. 아버지와 함께 일하는 것이 좋았기 때문이다. 그녀는 서른 살 즈음에 세상을 떠났다.

마리에타 로부스티가 죽을병에 걸렸을 때 틴토레토는 딸의 모습을 그림으로 남겼다. 늙은 아버지에게는 쉽지 않은 일이었지만, 그래도 사랑하는 딸이 이 세상에 살아있는 동안의 모습을 남기고자 했다.

티치아노가 노년에 접어들 때 파올로 베로네세가 베네치아에 나타났다. 티치아노는 어린 틴토레토는 홀대했지만 베로네세는 친절하게 대했다. 티치

아노는 베로네세가 피렌체에 오는 것을 환영했고, 심지어 그를 위해 시의회의 허락을 얻고자 노력했다. 다행히 파올로 베로네세는 인정이 많고 성품이 바른 사람이라 피렌체에서 일하는 것이 어렵지 않았다.

베로나(Verona)에서 태어난 그는 출생지의 이름을 따서 베로네세로 불렸다. 그가 베네치아에 왔을 때 성 세바스찬 수도원에 자기를 소개하는 편지를 보내기도 했다. 이곳에서 그는 수도사들과 함께 살았고, 죽어서는 성 세바스찬 성당에 안장되었다. 묘소에는 그의 작품들이 조각으로 새겨져 있다.

베로네세의 좌우명은 다음과 같다. '더 잘할 수 있다면 결코 충분히 해내지 않은 것이다. 더 배울 수 있다면 결코 충분히 아는 것이 아니다.'

아마 파올로 베로네세보다 베네치아의 축제 분위기를 잘 즐기는 사람도 없었을 것이다. 그는 '가장 장엄하고 웅장한 화가'로 불렸다. 커다란 캔버스에 멋진 기사들과 아름다운 여인들을 그려 넣었다.

신화나 역사, 『성경』 등 어떤 주제가 됐든 모든 그림에는 베네치아의 건축물과 베네치아식의 옷을 입은 사람들이 등장한다. 가끔은 성화에 앵무새, 개, 말, 어릿광대를 등장시켰는데, 이를 빌미로 종교 재판을 받기도 했다. 하지만 전혀 두려워하지 않았고, 오히려 자신이 원하는 것은 무엇이든 그렸다.

베네치아 사람들은 자연스럽게 베로네세를 좋아하게 되었다. 도시를 그의 작품으로 아름답게 꾸미고 싶어 했다. 한 번은 총독의 궁전에 우화적인 그림을 그리자 시 위원회는 보답으로 금목걸이를 선물했다.

베로네세는 연회 장면을 좋아했다. 그는 작품에서 화려한 채색과 자연스러운 구성, 세세한 장식적 요소들을 보여 주었다. 그중 가장 거대하고 화려한 작품이 〈가나의 혼인 잔치〉이다. 원래는 어느 수도원의 식당에 그려져 있던 그림인데, 지금은 파리 루브르 박물관의 한쪽 벽을 전부 차지하고 있다.

그림에는 실제 크기의 인물이 130명 정도 등장한다. 가나안의 혼인 잔치에서 예수가 물을 포도주로 바꾸는 첫 번째 기적 이야기를 묘사했다. 그런데 그림에는 오래전 예수가 기적을 행한 가나라는 작은 마을이 보이지 않는다. 대신 이탈리아의 베네치아에서 성대한 연회가 펼쳐지고 있다. 뒤로는 웅장

파올로 베로네세, <가나의 혼인 잔치>, 1562~1563 년경, 캔버스에 유채, 660×990cm, 루브르 박물관 소장

한 대리석 건물들이 세워져 있다. 건물들 사이로는 푸른 하늘이 보이고 창문과 발코니에는 구경꾼들이 고개를 내밀고 있다. 삼면에 식탁이 놓여 있고 식탁 위에는 금과 은으로 된 접시가 가득하다. 예수와 제자들도 혼인 잔치에 참석하고 있지만 유명 인사들 사이에 있어 눈에 잘 띄지 않는다. 이 유명 인사들은 실제로 베로네세가 살던 당시의 저명한 인물들이다.

이 연회 그림은 프랑스 왕 프랑수아 1세와 그의 부인을 위해 만든 작품이다. 두 부부는 우리가 보았을 때 가장 왼쪽에 앉아 있다. 미켈란젤로가 사랑한 여류 시인 비토리아 콜로나도 연회에 참석했고, 영국의 메리 여왕도 이 자리에 있다. 티치아노를 좋아했던 독일의 카를 5세도 보인다.

티치아노는 틴토레토와 파올로 베로네세와 함께 연주자들 사이에 있다.

앞에는 물 항아리가 놓여 있는데 바로 여기서 물이 포도주로 변하는 기적이 일어난다. 하객들 사이로 하인들이 분주하게 움직인다. 그림은 전반적으로 활기가 넘친다. 베로네세는 몇 년 동안 이 걸작을 그렸지만 단 몇 푼에 그림을 팔아넘겼다고 한다.

파올로 베로네세는 16세기 베네치아의 마지막 화가였다. 17세기에는 베네치아의 회화가 쇠퇴의 길을 걷는다. 다시 한 번 정리하자면, 15세기 벨리니가 베네치아 화풍의 꽃봉오리를 맺었다면, 뒤를 이어 티치아노, 조르조네, 팔마 베키오, 틴토레토, 파올로 베로네세 등 수많은 화가들이 등장해 베네치아 화풍을 활짝 꽃피웠다.

청소년을 위한 친절한 서양 미술사

황혼을 맞은
이탈리아 회화

17

지금까지 16세기 이탈리아의 대표적인 거장들만 살펴보았다. 사실 다 소개하지는 못했지만 이들 외에도 이탈리아 회화의 절정기를 만든 수많은 예술가들이 있었다.

17세기로 넘어오면 화가들은 크게 자연주의자(Naturalist)와 절충주의자(Eclectic)로 나뉜다. 자연주의 화파는 나폴리를 거점으로 활동했다. 이 화파는 화가가 되고 싶은 사람은 누구나 자연을 깊이 있게 공부해야 한다고 주장했다. 그래야만 예술에서 진보를 이룰 수 있다는 것이다.

살바토르 로사는 자연주의 화파에서 가장 탁월한 화가였다. 그는 거칠고 충동적인 사람이었는데, 젊을 때는 남부 이탈리아에 우글거리는 강도들과 함께 지낸 것으로 알려져 있다. 그림 속의 황량하고 거친 골짜기, 뾰족한 바위들은 젊은 시절 무법자일 때 지내던 소굴이 아니었을까.

강도 살바토르 로사는 이제 시인, 음악가, 화가가 되었다. 그가 묘사한 어둡고 거친 땅이나 폭풍우가 몰아치는 바다의 풍경은 이탈리아의 어느 거장이 그린 풍경과도 같지 않았다.

절충주의 화파는 화가 가문인 카라치 가문을 중심으로 볼로냐에 자리를 잡았다. 이 화파의 학생들은 16세기 거장들의 모방 화가가 되었다. 미켈란젤

로의 웅장함과 근육의 미를, 라파엘로의 드로잉과 옷감의 주름과 영적인 아름다움을 모방했다. 또 코레조의 우아함과 티치아노의 채색도 흉내 냈다.

절충주의자들이 그린 그림은 감성 표현이 충만했다. 이들 작품 중에는 아프로디테와 에로스의 그림이 많았다. 사랑의 여신과 그의 장난꾸러기 아들을 그리는 것이 유행했다. 다정하고 사랑스러운 얼굴의 성모 그림과 예언자로 표현된 무녀의 그림도 있었고, 빌라도가 가시 면류관을 쓴 그리스도를 가리키는 그림과 슬픔에 잠긴 성모 그림도 있었다. 향유가 담긴 통을 들고 있는 막달라 마리아와 고난을 당하는 순교자들도 그렸다. 순교자 중에는 화살을 맞는 성 세바스찬을 많이 그렸다.

이때는 인물을 절반만 나타내고 어떻게든 얼굴과 눈을 하늘로 향하게 그리는 것이 유행이었다. 이 그림들은 16세기의 경건하고 거룩한 성화에 영향을 받은 것으로 보인다. 물론 이 시기에도 세상을 놀라게 한 걸작들이 탄생한다.

사소페라토는 아름답고 사랑스러운 성모의 모습을 그렸는데, 아기 예수는 보통 어머니의 무릎 위에서 잠자는 모습으로 표현되어 있다.

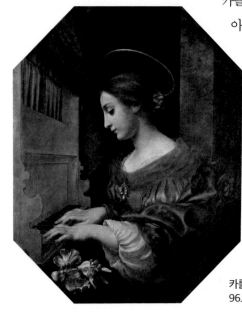

카를로 돌치의 그림들은 특히 젊은 미술 애호가들이 좋아했다. 사람들은 〈잠든 아기의 예수의 베일을 잡고 있는 성모〉나 〈오르간을 연주하는 성 세실리아〉에 묘사된 거룩한 표정과 아름다운 손을 좋아한다. 반면 라파엘로의 〈성 세실리아〉는 천상의 선율을 듣고 지상의 악기를 땅에 내버린다.

구에르치노는 자신의 고요한 삶을 작품에 투영했다. 그리스 신화에 나오는 미소년 엔디미온이 자는 모습을 그린 그림이 대표적인 작품이다.

도메니키노와 귀도 레니는 17세기 유명한 거장으로 손꼽힌다. 도메니키노는 어릴 때 우둔해서

카를로 돌치, 〈오르간을 연주하는 성 세실리아〉 1671년, 캔버스에 유채, 96.5×81cm, 알테 마이스터 회화관 소장

도메니키노, <성 제롬의 최후의 영성체>, 1614년, 캔버스에 유채, 419×256 cm, 바티칸 박물관 소장

학교 친구들이 '황소'라는 별명을 지어 주었다. 하지만 이 황소는 나중에 다른 친구들을 능가하는 실력을 뽐냈다.

도메니키노의 그림 중에는 바티칸 궁전에서 라파엘로의 <그리스도의 변용> 맞은편에 둘 만큼 가치를 인정받은 작품도 있다. 바로 <성 제롬의 최후의 영성체>라는 그림이다.

다 늙고 죽어 가는 성인이 예배당에서 마지막 영성체를 받고 있다. 젊은 사제가 그를 부축하고 있고 다른 사제는 성례를 집행하고 있다. 그의 옆에는

충성스러운 사자가 누워 있다. 성 제롬이 광야에서 사자의 발에 박힌 가시를 제거해 준 이후로 둘은 오랫동안 친구로 지냈다. 그림에서는 사자가 주인과 고통을 나누듯 머리를 숙이고 있다. 한낮의 햇살이 이 현장을 환하게 비추고 공중에는 밝게 빛나는 어린 천사들이 그 주위를 맴돌고 있다.

귀도 레니도 유명한 화가였다. 20년 동안 로마에 살면서 사람들의 칭찬을 받았다. 그는 주로 성모와 성인들, '가시 면류관을 쓴 그리스도(Ecce Homos)'와 '슬픔에 잠긴 성모(Mater Dolorosa)'를 그렸다.

불행히도 그는 도박을 좋아해 인생 후반부에 재산을 모두 탕진했다. 그러자 빚을 갚기 위해 맹렬한 속도로 그림을 그렸다. 가끔은 채권자가 옆에 지켜보고 서서 그림을 빨리 그리라고 재촉하기도 했다.

귀도 레니의 작품 중에 〈베아트리체 첸치〉, 〈성 미가엘〉, 〈오로라〉를 명작으로 꼽는다. 어느 유명한 시인은 〈오로라〉를 본 뒤에 로마로 여행 오길 잘했다고 말했다.

로마에 있는 로스피글리오시(Rospigliosi) 궁전에 있는 정원 방 천장에 커다란 프레스코화로 〈오로라〉가 그려져 있다. 비록 오래전에 그려진 그림이지만 여전히 색상은 생생하게 살아있다. 아래에 거울이 설치되어 있어 천장을 올려다보기 힘든 사람은 거울로 그림을 감상할 수도 있다.

구름 위에 떠 있는 새벽의 여신 오로라(그리스 신화에서는 '에오스')는 그의 오라버니인 태양의 신 아폴론를 위해 길을 열어 준다. 우아한 여신은 아침 구름을 장밋빛 색조로 물들이고 온 세상을 깨우며 꽃을 뿌린다.

태양의 신 아폴론은 은빛 마차를 끌고 여동생의 뒤를 따른다. 아폴론의 말들은 하늘을 신나게 달린다. 이 장밋빛 새벽에 아폴론 주위에는 아름다운 여인들이 따른다. 얇은 천으로 된 옷을 입은 여인들은 손에 손을 잡고 아폴론의 마차를 에워싸고 있으며 가볍고 빠른 걸음으로 앞으로 나아간다.

말 위에는 새벽별이 루시퍼로 표현되어 있다. 루시퍼는 앞으로 빠르게 나아가고 있어 손에 든 횃불의 불꽃이 마구 흔들린다. 그는 서둘러 잠들어 있는 세상에 태양이 곧 다시 뜰 거라고 선언한다.

귀도 레니, <오로라>, 1614
년, 프레스코, 280×700
cm, 로마 로스피글리오시
궁전 소재

이 책의 작은 지면에서도 아름답고 역동적인 장면을 엿볼 수 있지만, 실제
로 눈앞에서 보면 오로라의 우아함과 그림에서 내뿜는 다양한 빛깔, 이른 아
침의 생기와 발랄함을 더욱 실감나게 느낄 수 있다.

이제 귀도의 작품 <오로라>를 끝으로 이탈리아 미술 이야기를 마치고자
한다. 우리는 지금까지 이탈리아 미술이 발흥한 13세기부터 쇠락하는 17세
기까지 살펴보았다. 이탈리아의 회화가 치마부에의 성모 그림부터 시작해
어떤 과정을 거쳐 생동감 넘치고 아름다운 그림으로 변화되었는지 그 과정
을 지켜볼 수 있었다.

여러분은 그중 어떤 작품이 가장 마음에 들었는가? 이탈리아의 화가 가운
데 여러분 마음속에 여운을 남기는 화가는 누구인가? 다시 한 번 되돌아보는
시간을 가져 보는 것도 좋을 듯하다.

제 6 부

스페인 미술

이슬람 예술의 백미, 무어 건축

01

기원후 6~7세기 아라비아 지방에 마호메트라는 종교 지도자가 살았다. 그는 새로운 종교를 창시하고 다음과 같은 교리를 설파했다. "신은 오직 한 분이다. 그리고 마호메트는 그 신의 예언자다." 마호메트가 창시한 종교, 즉 이슬람교는 무력으로 수많은 나라에 퍼져 나갔다.

마호메트를 추종하는 사람들은 크리스트교인을 많이 죽일수록 천국에서 더 높은 자리에 올라갈 수 있다고 믿었다. 호전적인 추종자들은 어마어마한 군대를 이끌고 서아시아와 북아프리카로 진군했다.

8세기 초반에는 테레크라는 지도자의 지휘 아래 소형 함선을 타고 아프리카와 스페인 사이의 좁은 해협을 건넜다. 무어인●은 지도자의 이름을 따서 그 해협을 '게벨 테레크(Gebel Terek)'라고 이름 붙였다. 오늘날 그곳은 지브롤터(Gibraltar)해협이라고 불린다.

● 이베리아반도를 정복한 아랍계 이슬람교도를 이르는 말이다.

무어인들은 강둑을 따라 꽃이 피기 시작하는 이른 봄에 이베리아반도에 상륙했다. 처음 도착한 무어인들은 이 지역을 무척 마음에 들어 했다. 그들은 고트족의 통치자들을 무찌르면서 해협 주변을 장악해 나갔다. 이후 800년 동안 스페인을 정복했을 뿐만 아니라, 이 햇살 좋은 땅에서 가장 멋들어진 형태의 건축물을 쌓아 올렸다.

다른 종교들처럼 이슬람교는 예술 작품을 통해 신앙과 교리를 표현했다. 대표적으로 '사라센 건축(Saracenic architecture)'이라 불리는 예술 양식이 있다. 스페인으로 온 무어인들이 가져온 건축 양식이기 때문에 '무어 건축(Moorish architecture)'이라고도 알려져 있다.

무어 건축은 이미 살펴본 그리스나 로마, 비잔틴이나 고딕 건축과는 전혀 다르다. 그럼 지금부터 무어 건축의 특징을 알아보자. 무어 건축에서 핵심은 이슬람교 사원인 모스크(mosque)라 할 수 있다. 모스크에는 기도하는 사람들을 위한 넓은 공간, 신도들이 몸을 씻을 수 있는 공간, 이슬람교의 경전인 『코란』을 놓아두는 신성한 장소, 그리고 미나레트(minaret)라고 불리는 첨탑 등으로 구성되어 있다. 탑을 두르고 있는 발코니에서는 무엣진이라는 사람이 우렁찬 목소리로 기도 시간을 알린다.

모스크에는 온갖 종류의 아치 양식이 사용된다. 특히 말굽 모양의 '편자형 아치'는 무어인이 발명한 독특한 양식이다. 무어인들은 종유석 모양의 장식도 발명해 냈다. 마치 동굴 속 종유석을 연상케 하는 화려한 장식이다. 모스크는 보통 여러 개의 돔이 올라가 있다. 돔의 외관은 별 꾸밈없이 소박하지만 내부는 지극히 호화롭다. 모스크의 천장과 아치는 수많은 기둥이 떠받치고 있다.

무어인들은 신성한 사원을 어떤 그림으로도 장식할 수 없었다. 『코란』에서 머리 위의 하늘과 발밑의 땅, 땅 위의 물에 있는 것을 똑같은 모양으로 만들지 못하게 금지했기 때문이다. 그들은 조각이나 회화 작품에서 어떤 것도 모방할 수 없었기 때문에, '아라베스크(Arabesque)'라는 아라비아의 독특한 문양을 발명한다. 이 장식은 도안의 형태를 띠고 있다. 다시 말해, 특정한 자연물의 모습을 하나의 패턴으로 바꾼 것이라고 할 수 있다.

아라베스크는 여러 가지 기하학적인 도형을 진기한 형태로 섞어 놓은 문양이다. 채소, 과일, 나뭇잎의 형상을 도안화하고 그사이에 『코란』에서 가져온 문구를 절묘하게 섞기도 한다. 마치 섬세한 자수나 레이스 공예와도 같다. 주로 건물의 벽을 보면 화려한 색의 아라베스크 문양으로 치장되어 있다.

현재 스페인에는 무어 건축물들이 많이 남아 있는데, 그 가운데서도 코르도바 모스크와 알함브라 궁전이 가장 흥미롭다.

코르도바는 무어 제국의 수도이자 이슬람교도의 종교적 중심지였다. 8세기에 칼리프(이슬람 제국의 최고 통치자) 아브드 알라흐만 1세는 동방에 뒤지지 않는 규모의 모스크를 세우고자 마음먹고 코르도바에 모스크를 짓기 시작했다. 그의 뒤를 이은 칼리프들도 계속해서 모스크를 늘려 지었고, 마침내 로마에 있는 성 베드로 대성당에 필적할 만한 면적의 모스크가 세워졌다. 지금까지 이슬람 세계에서 이 만한 규모의 모스크도 없었고 공사 작업, 구조, 내구성 등 모든 면에서 이만큼 감탄을 자아내는 건축물도 없었다.

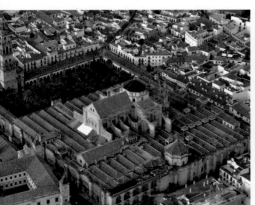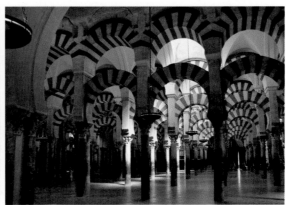

코르도바 모스크 외부(좌)와 내부(우)

코르도바 모스크의 거대한 기도실에는 원래 1,400개의 기둥이 있었다. 가로세로로 열을 지어 세워져 있었고 기둥과 기둥 사이는 위아래 두 개의 아치로 연결되었다. 기도실은 마치 끝없이 이어져 있는 인공 밀림처럼 보인다. 기둥은 나무의 몸통이고 아치는 나뭇가지와도 같다. 이 기둥들은 동방에 있는 이교의 사원에서 가져온 것이라고 말하는 사람들도 있고, 스페인의 채석장에서 캐낸 돌로 만들었다고 하는 사람들도 있다.

천장은 크리스털처럼 반짝반짝 빛나고 있고 얕은 양각과 종유석 장식으

로 꾸며져 있다. 천장에는 향유가 담겨 있는 수천 개의 등불이 있어 실내를 밝혔다. 어느 작은 방 안에는 훌륭한 설교단이 자리를 잡고 있고 그 위에 화려하게 꾸며진 『코란』 사본이 놓여 있다.

코르도바 모스크의 첨탑은 금으로 입힌 백합과 석류 등으로 아름답게 장식되어 있다. 모스크에는 연못 분수와 정원도 마련되어 있다. 정원에는 키 큰 나무들이 열을 지어 있는데, 마치 기도실의 인공 숲을 보는 것 같다.

무어인들이 스페인에서 추방되었을 때, 코르도바의 모스크는 스페인의 대성당으로 탈바꿈되었다. 기도실에 있던 기둥 400개 정도를 제거하고 예배 공간을 마련했고, 그 주위에 벽을 세운 다음 35개의 부벽으로 지지해 놓았다.

오늘날 인도, 터키, 이집트, 스페인 등에 유명한 모스크가 많이 있지만, 그중에서도 늘 코르도바 모스크가 가장 훌륭한 건축물로 손꼽히고 있다. 알함브라 궁전은 한참 후인 13~14세기에 지어졌다. 요새이기도 한 이 궁전은 그라나다라는 도시가 내려다보이는 높은 바위산 위에 세워져 있다. 그래서 '스페인의 아크로폴리스'라 불리기도 한다.

'알함브라'라는 말은 '붉은 바위'를 의미하는데, 궁전이 서 있는 바위가 유난히 밝은 빛을 띠고 있기 때문에 그런 이름이 붙게 되었다. 알함브라 궁전에는 사자의 정원과 물고기 연못 정원이 중앙에 있고 그 주위에 여러 방과 홀이 배치되어 있다.

궁전 지붕과 회랑 아래에는 여러 색의 고급 대리석으로 만든 화려한 기둥들이 받치고 있다. 이 기둥들은 무려 4,000개가 넘는다. 마치 동화 속에 나올 법한 다양한 건물, 지붕, 발코니, 테라스, 연못 등이 밝고 환상적인 분위기를 자아낸다.

처음에는 정원에 백일홍나무, 오렌지나무, 야자수, 전나무 등이 심어져 있었다. 정원 주변은 금과 진주로 반짝이는 아라베스크 문양으로 장식되어 있었다. 바닥에는 모자이크 타일을 붙이거나 무늬를 새겨 넣었다.

궁전의 디자인은 원래 아랍 유목민 천막에서 빌려온 것으로 추정된다. 아라베스크 문양은 천막의 벽을 덮고 있는 양탄자의 무늬에서 비롯되었고, 가

느다란 대리석 기둥은 천막의 장대에서 따온 것이다.

궁전에 있는 대사들의 방은 무어인 지도자들의 알현 장소였다. 그곳에는 여전히 과거의 영광을 보여 주는 흔적들이 남아 있다.

대리석과 석고로 만들어진 사자의 정원은 매우 아름답고 우아하게 꾸며져 있어, 혹자는 이 정원을 '스페인 무어 건축의 진수'라고 부른다. 정원 중앙에는 12마리의 사자가 등에 받치고 있는 분수가 자리하고 있다.

사실 12마리의 동물이 정말 사자인지는 확인할 길이 없다. 양식화하여 만들어진 조각이라 어느 동물과도 닮지 않았는데, 그래서『코란』의 법을 충족시킨다. 이 동물들의 갈기는 비늘로 되어 있고 다리는 침대 기둥처럼 보인다. 각각의 입에서는 관을 통해서 물이 나온다.

무어인들은 알함브라 궁전을 '예술의 기적'으로 여겼다. 사람들은 이 궁전을 세운 칼리프가 분명히 연금술을 활용했을 것으로 보았다. 그래야만 이 건축물에 들어가는 어마어마한 금을 마련할 수 있기 때문이다.

궁전의 우아함과 아름다움을 묘사할 때 우리는 색상이 주는 매력도 지나치지 말아야 한다. 앞서 이야기했듯이 알함브라 궁전은 붉은 바위 위에 지어져 있고, 밝고 푸른 나뭇잎과 알록달록하고 향긋한 꽃, 형형색색의 열대 과일이 어우러져

알함브라 궁전 내 사자의 정원

있다. 그 위로 짙푸른 스페인의 하늘에서는 따사로운 햇빛이 내리비친다. 밤에는 아치와 기둥 사이에 달빛이 마법처럼 내려앉는다.

무어인들은 약 800년 동안 스페인 지역을 점령하고 있었다. 시간이 지나면서 스페인 사람들은 충분히 힘을 길러 무어인들을 추방했다. 결국 무어인들이 스페인으로 들어왔던 항구가 이제는 아프리카 해안으로 황급히 쫓겨나는 출구가 되고 말았다.

무어인들이 추방된 뒤에, 알함브라 궁전은 등불도 꺼지고 분수도 멈춘 쓸쓸한 공간이 되었다. 얼마 뒤 크리스트교인들이 이 궁전으로 들어왔다. 그들은 궁전을 요새로 활용하면서 왕의 궁전으로 바꾸어 놓았다.

그 이후로 전쟁과 지진이 일어나면서 알함브라 궁전이 피해를 입었다. 하지만 현재는 건물 대부분이 복원된 상태다. 이제는 세월이 만든 멋스러움이 궁전 곳곳에 깃들어 있다. 여행객들은 궁전의 홀과 정원을 거닐며, 향긋한 꽃향기를 맡고 새들의 노랫소리를 듣는다. 또 저 멀리 골짜기와 강, 눈 덮인 산봉우리를 바라보면서 알함브라 궁전의 매력에 흠뻑 취한다.

스페인에 크리스트교 미술이 싹트다

02

이슬람교도인 무어인들은 그림 그리는 것을 금지했다. 하지만 15~16세기에 무어인들이 추방당하면서 스페인에서도 크리스트교 미술이 활발하게 싹트기 시작했다. 페르디난트와 이사벨라 부부가 왕위에 오르고 콜럼버스가 아메리카대륙을 발견하던 시기를 기억해 두면 좋을 것 같다. 바로 그 시기부터 스페인 사람들은 그림을 그리기 시작했다.

스페인의 초기 회화는 이탈리아와 마찬가지로 대단히 종교적이었다. 화가들은 그림을 그리기 위해 금식하고 기도했을 뿐 아니라 심지어 그림을 그리기 전 자신을 채찍질하는 고행(苦行)을 행하기도 했다.

교회 벽을 장식하는 그림의 주제도 이탈리아에서처럼 문맹자를 위한『성경』이나 성자의 이야기였다. 스페인의 어느 옛 작가는 이렇게 말했다. "학식이 있고 글을 읽을 줄 아는 사람은『성경』을 읽으면 된다. 하지만 글을 읽을 줄 모르는 사람들은『성경』을 읽지는 못하지만 그림을 통해서 자신이 해야 할 바를 알게 된다."

스페인의 크리스트교 미술은 당시 큰 권력을 가지고 있던 종교 재판소에서 제정한 규칙을 따라야 했다. 수많은 규칙이 있었는데, 그중에는 성모는 항상 발을 보여서는 안 되고, 성인들은 수염이 자라나 있으면 안 된다는 규칙도

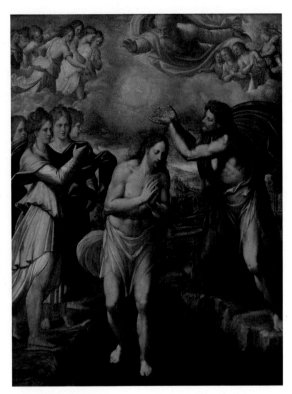
페르난데스 나바레테, <세
례받는 그리스도>, 1567
년경, 목판에 유채, 48.5
×37cm, 마드리드 프라도
국립 미술관 소장

있었다. 누구라도 종교 재판소의 규칙을 어기
면 무거운 벌금을 내거나 1년 정도 유배를 떠
나야 했다.

스페인 미술은 매우 사실적이었다. 교회,
수도원, 궁전, 길거리에서 볼 수 있는 스페인
사람들의 일상을 있는 그대로 묘사했다. 스
페인 미술은 이탈리아 미술에 영향을 많이
받았다. 이탈리아에서 많은 그림을 가져오
기도 했고, 스페인 화가들이 이탈리아로 유
학을 떠나기도 했다.

스페인 사람들은 티치아노의 채색을 좋아
했다. '벙어리 화가'인 페르난데스 나바레테
는 티치아노의 그림을 완벽하게 모사해 '스
페인의 티치아노'라는 별명을 얻기도 했다.
나바레테는 <세례받는 그리스도>라는 작품
으로 유명하다.

베네게테라는 예술가는 건축가이자 조각가이자 화가였기 때문에 '스페인
의 미켈란젤로'로 불렸다. 모랄레스라는 화가도 있었는데, 슬프면서도 성스
러운 작품에서 영적인 힘을 느낄 수 있었기 때문에 특별히 '성스러운 모랄레
스'라는 별칭이 붙었다.

스페인 왕 펠리페 2세의 궁전에서 있었던 일화가 전해진다. 어느 날 모랄
레스는 우아한 옷을 차려입고 왕 앞에 나타났다. 그러자 왕은 무례하다며 그
를 궁전에서 내쫓았고 더 이상 그림도 그리지 못하게 했다. 모랄레스는 사실
왕 앞에 예를 갖추기 위해 재산을 전부 팔아서 옷을 샀다고 고백했다. 그 말을
들은 왕은 모랄레스를 용서해 주었고 그림도 다시 그릴 수 있도록 허락했다.

모랄레스가 다시 궁전에 나타났을 때는 누더기를 걸치고 있었다. 왕이 모
랄레스에게 말했다. "자네는 원래 가난한 사람이었지. 내가 저녁 먹을 돈을

좀 주겠네." 왕은 모랄레스가 늘그막에 편히 살 수 있을 만큼 충분히 많은 돈을 주었다.

나바레테, 베네게테, 모랄레스를 비롯한 수많은 예술가들이 16세기에 살았고, 그들의 작품이 기반이 되어 17세기에는 스페인이 미술의 황금기를 맞이했다.

투르바란과 후세페 데 리베라는 17세기에 살았던 예술가들이다. 투르바란은 주로 초상화와 동물화를 그린 화가였다. 동시에 스페인의 수도사이기도 했다. 투르바란은 스페인을 '수도사의 낙원'으로 보았다. 그는 몰입, 황홀경, 환상 등 수도(修道)의 모든 단계를 화려한 색채로 표현했다. 티치아노가 베네치아의 귀족을 그리고 벨라스케스가 스페인의 귀족을 사실적으로 그렸듯이, 투르바란도 수도사들의 모습을 생생하게 그려 냈다.

리베라도 명성이 있는 화가였다. 리베라는 예술계에 상당한 영향력이 있었지만, 그에 관해 안 좋은 소문이 나돌았다. 한 가난한 스페인 청년이 가까스로 멀리 로마까지 가게 되었다. 청년이 어느 궁전 앞에서 프레스코화를 모사하고 있는데, 우연히도 한 부유한 추기경이 그 모습을 지켜보았다. 추기경은 그 청년이 마음에 들어 집에서 먹이고 재워 주면서 편안하게 그림을 그릴 수 있도록 했다.

하지만 젊은 청년은 오래지 않아 추기경의 집을 떠나고 말았다. 나중에 다시 만난 청년은 추기경에게 편안하게 살다 보면 안주하게 되고 그러면 예술에 대한 열정을 잃어버릴 것 같다고 말했다. 즉, 가난과 절박함에서 원동력을 얻기 위해 집을 나오게 되었다고 했다. 추기경은 그를 배은망덕한 스페인 청년이라 여기며 다시는 도와주지

후세페 데 리베라, <성 안드레의 순교>, 1628년, 캔버스에 유채, 209×183cm, 헝가리 국립 미술관 소장

않았다.

리베라는 나중에 이탈리아의 나폴리로 가서 그곳 예술가 집단의 지도자가 되었다. 거기에 소속되지 않으면 나폴리에서 그림을 그리기가 어려울 정도로 영향력 있는 집단이었다.

가난한 청년이었던 리베라는 곧 부유해졌다. 호화로운 집도 소유하고 전용 마차도 마련했다. 하지만 가난한 청년들을 단 한 명도 도와주지 않았다. 사람들은 그가 뛰어난 예술가들을 질투해서 그렇다고 수군거렸다. 하지만 이 '배은망덕한 스페인 청년'의 속 이야기를 아는 사람은 거의 없었다.

리베라는 놀라운 해부학 지식도 보여 주었다. 그의 유명한 종교화(宗敎畫)와 역사화(歷史畫) 들은 여러 세계적인 미술관에 소장되어 있다. 리베라의 제자들 중에는 이탈리아 미술 이야기를 할 때 나왔던 살바토르 로사라는 화가도 있다.

미술의 황금기을 맞은 스페인에서는 회화가 크게 유행했고, 더불어 수많은 거장들이 탄생했다. 이 가운데 가장 손에 꼽는 두 거장, 벨라스케스와 무리요를 지금 만나 보자.

스페인 바로크 예술의 대가, 벨라스케스

디에고 벨라스케스는 1599년 세비야에서 태어났다. 그는 좋은 가문에 속했고, 아버지는 아들이 유능한 인재가 되길 바라며 고급 교육을 시켰다. 그러나 벨라스케스는 어딜 가나 공부보다는 그림 그리는 것을 더 좋아했다. 벨라스케스의 부모는 실망이 컸지만 그래도 화가가 되고 싶어 하는 아들의 꿈을 인정해 주었다.

벨라스케스가 따르던 스승은 당시 유명한 예술가인 파체코였다. 파체코도 한 해 두 해 함께 공부하면서 벨라스케스가 마음에 들었다. 파체코는 벨라스케스가 유명한 예술가가 될 것을 확신하고 마침내 그의 딸과 결혼하도록 허락해 주었다.

벨라스케스는 작업실에서 농가의 어느 사내를 모델로 삼아 그림을 그렸다. 그에게 웃게도 하고 울게도 하면서 다양한 표정을 짓게 했다. 그리고 가능한 모든 포즈를 지어 보게 하면서 한 동작도 놓치지 않았다. 그는 세비야의 길거리나 시장 등에 나가서 사람과 사물도 유심히 관찰했다.

옛날에 무어인들이 군대의 전초 기지로 삼았던 마드리드가 이제 막 스페인의 수도가 되었다. 마드리드에는 알카사르라는 왕의 궁전이 있었다. '알카사르(Alcazar)'라는 말은 원래 무어인들이 요새를 가리킬 때 사용한 표현이었

다. 마드리드에는 대성당이 없었다. 이미 대성당을 짓는 시대가 지났기 때문이다. 마드리드는 스페인의 다른 도시들만큼 무어인들이 남긴 명소는 없었지만, 빠른 속도로 부유해지고 강력해졌다. 16~17세기에 새로 정복한 멕시코와 페루에서 스페인으로 말 그대로 돈이 쏟아져 들어왔기 때문이다.

부유한 마드리드에 그림과 조각 작품들도 몰려들었다. 나중에는 마드리드에서 프라도라는 미술관을 세웠는데, 유럽의 유수한 미술관들과 어깨를 나란히 했다.

벨라스케스가 스물세 살 되던 해, 파체오는 그에게 마드리드에 방문하라고 조언해 주었다. 스승은 제자가 마드리드에서 만나는 예술가와 작품을 통해 영감을 받을 거라고 확신했기 때문이다.

벨라스케스는 고향 세비야를 떠나 충실한 하인을 데리고 새 수도 마드리드로 향했다. 두 사람은 노새를 타고 길고 험난한 여행길에 올랐다. 마드리드에 도착하자, 벨라스케스는 왕을 알현하고자 했다. 하지만 몇 달이 지난 뒤에야 그것도 두 번째 방문 때 왕을 처음 만났다.

왕은 벨라스케스가 그린 초상화에 매료되어 그를 궁정 화가로 데려오고자 했다. 얼마나 좋아했던지 벨라스케스를 궁전에서 절대 떠나보내지 말아야겠다고 결심할 정도였다. 왕의 궁전에는 재능이 뛰어나고 지적인 문인들과 학자들도 많았다. 왕 자신도 작가이자 화가였다.

왕은 궁전 한쪽에서 벨라스케스를 위해 작업실을 마련해 주었다. 게다가 개인 비용을 들여 벨라스케스의 가족을 세비야에서 마드리드로 데려와 매번 후하게 대접해 주었다. 베네치아에 있는 어떤 그림에서는 벨라스케스의 가족, 즉 벨라스케스 자신과 그의 아내, 그리고 일곱 자녀들을 볼 수 있다.

왕과 벨라스케스는 금세 우정을 쌓았고 나이가 늘어가면서 그 우성은 더욱 깊어졌다. 왕은 나랏일을 보다가 잠시 쉴 때면 화가의 작업실에 자주 들렀다. 온화하고 가식 없고 넉넉한 성격의 벨라스케스는 왕의 둘도 없는 친구가 되었다.

벨라스케스는 아름다움보다는 진실을 추구했다. 그래서 그림에서 보이는

빛과 분위기가 매우 사실적이다. 좀 더 늦게 태어났더라면 사실주의나 인상주의 화가로 불렸을지 모른다. 그의 초상화에서는 인물의 표정이 생생하게 살아있다. 벨라스케스는 마드리드에서 40년 넘게 그림을 그렸다. 특히 펠리페 4세와 관련된 작품들이 잘 알려져 있다.

벨라스케스는 길고 야위고 근엄한 펠리페 4세의 초상화를 여러 차례 그렸다. 그의 작품에서는 왕이 사냥터나 전쟁터에서 궁전복을 입고 있는 장면을 자주 볼 수 있다. 무엇보다 말 위에 앉아 있는 초상화가 가장 사실적으로 묘사된 작품으로 여겨진다.

벨라스케스가 마드리드에서 6년 정도 지냈을 무렵, 플랑드르의 위대한 화가 루벤스가 스페인에 외교 사절단으로 방문했다. 루벤스는 스페인에 머물 때 벨라스케스에게 큰 관심을 보였다. 루벤스는 벨라스케스에게 이탈리아 예술에 관한 이야기를 많이 들려주었는데, 그 덕에 벨라스케스는 이탈리아로 가고 싶은 강한 열망을 품게 되었다.

벨라스케스는 왕 앞에 무릎을 꿇으며 애원했다. "전하, 저는 이탈리아로 가고 싶습니다. 미켈란젤로나 라파엘로와 같은 거장들이 남긴 작품을 공부하지 않고서는 위대한 예술가가 될 수 없습니다." 그러자 기분이 상한 왕은 이렇게 대답했다. "차라리 나에게서 떠나고 싶다고 솔직하게 말하라."

벨라스케스는 왕에게 승낙을 얻을 때까지 집요하게 요구했고, 결국 왕은 마지못해 허락했다. 신이 난 벨라스케스는 이탈리아의 걸작들을 충분히 연구하고 돌아오겠다고 약속했다. 왕은 너그럽게도 벨라스케스가 궁정 화가의 자리를 비웠을 때도 봉급을 계속 지급했고 여행 경비까지 대 주었을 뿐 아니라 소개장까지 써 주었다.

벨라스케스는 배를 타고 이탈리아로 건너갔다. 스피놀라 후작이 벨라스케스를 수행했다. 벨라스케스는 베네치아에서 티치아노, 틴토레토, 파올로 베로네세 작품의 색채를 보며 감탄을 연발했다. 로마에서 1년간 머물며 열심히 작품을 연구하고 모사했다. 나폴리에서는 '배은망덕한 스페인 청년' 리베라와 우정을 쌓았다.

디에고 벨라스케스, <발타자르의 초상>, 1635년경, 캔버스에 유채, 211×177cm, 프라도 국립 미술관 소장

그렇게 시간은 1년 하고도 6개월이 흘렀다. 펠리페 4세는 더 이상 못 견디고 벨라스케스에게 즉시 돌아오라고 명령했다. 벨라스케스가 돌아와서 그동안 자신이 본 명작 이야기를 들려주자, 왕도 벨라스케스를 다시 만난 기쁨에 그동안의 불행은 모두 잊어버렸다.

벨라스케스 앞에 새로운 모델이 등장했다. 바로 왕의 어린 아들 발타자르였다. 이 밝고 명랑한 아이는 나이가 들면서 아버지의 후계자가 되었고 왕실의 자부심이 되었다. 그는 영리하고 학구적이었으며, 활을 잘 쏘아 말을 전속력으로 달리면서도 사냥을 할 수 있었다. 그러나 불행히도 열일곱 살 되던 해에 천연두에 걸려 세상을 떠나고 말았다. 온 왕실과 나라가 왕자의 죽음을 애도했다.

벨라스케스는 발타자르가 궁전복을 입은 모습이나 전투와 사냥을 할 때의 모습을 그렸다. 또 열 살짜리 어린 구혼자의 모습으로 그리기도 했다.

그 가운데 발타자르가 껑충 뛰는 조랑말 위에 앉아 있는 작품이 가장 많이 알려져 있다. 발타자르는 자수로 꾸며진 초록색 상의를 입고 금색과 붉은색의 스카프를 두르고 상의 위에 둘렀다. 넓은 칼라에는 레이스 처리가 되어 있고 검은 모자에는 깃털 하나가 달려 있다. 말은 멀리 눈 덮인 산 쪽에서 그림 밖에 있는 우리 쪽으로 질주해 오고 있다.

벨라스케스는 돈 펠리페, 마리아 테레사, 그리고 매력적이고 귀여운 왕녀 마가리타의 초상화도 그렸다.

루브르 박물관에 소장된 마가리타의 초상화를 보면 얼굴이 작고 순수하며 머릿결이 곱고 푸른 눈을 가지고 있다. 보통 짙은 인상의 스페인 여인들과는 다르게 밝고 부드러운 이미지다. 마가리타는 한 손에는 장미꽃을, 또 한 손에는 손수건을 들고 있다.

당시에는 어린아이들이 아버지와 어머니가 입던 옷을 똑같이 따라 만든 옷을 입었다고 한다. 안타깝지만 마가리타도 길고 뻣뻣한 보디스(드레스의 상체 부분)와 과하게 큰 치마, 인위적인 머리 모양 때문에 오히려 덜 아름다워 보인다.

벨라스케스는 이러한 왕실의 아이들을 화폭에 담는 것을 좋아했다. 예전에 벨라스케스처럼 궁중의 어린아이들을 그리는 사람은 플랑드르의 화가 반다이크 외에는 거의 없었다.

벨라스케스의 궁중 초상화는 세계 최고라고 해도 과언이 아니다. 그런데 상대적으로 여성의 그림이 많지 않았다. 화가가 높은 신분의 여성에게 접근하는 것 자체가 어려웠기 때문이다. 어쩌면 잘 된 일인지도 모르겠다. 어색한 옷과 머리 모양 때문에 그림이 예쁘게 나오지 않았으니까 말이다.

벨라스케스는 그림을 매우 사실적으로 그렸다. 펠리페 4세의 이야기가 좋은 사례가 될 수 있을 것 같다. 어느 날 펠리페 4세가 화가의 작업실에 놀러 갔는데 그곳에 해군 제독이 있었다. 며칠 전 바다로 출항하라고 명령을 내렸던 제독이었다. "자네가 왜 여기에 있는가?" 화가 난 왕은 소리쳤다. "내가 며칠 전 출항하라고 명령을 내리지 않았나!" 그런데 제독은 아무 대답도 하지 않았다. 왕은 까무러치게 놀랐다. 그것은 제독이 아니라 제독을 그린 초상화였다.

여러분은 우화 작가 이솝을 알고 있는가? 벨라스케스가 그린 이솝의 초상화를 보면 그의 우화를 당장 읽어 보고 싶은 마음이 들 것이다.

펠리페 4세는 가끔 기분이 우울해질 때면 자신을 즐겁게 해 줄 난쟁이와 어릿광대를 궁전에 불러들였다. 이들 중에는 자기 소유의 저택에서 지낼 정도로 부유한 사람도 있었다. 벨라스케스는 화려한 옷을 입은 난쟁이와 어릿

디에고 벨라스케스, <궁정
의 시녀들>, 1656~1657
년, 캔버스에 유채, 318×
276cm, 프라도 국립 미술
관 소장

광대들의 그림도 자주 그려 주었다.

벨라스케스는 그림의 소재로 종교나 신화는 좋아하지 않았다. 대신 길거리
나 선술집의 일상을 묘사하거나 예쁜 꽃 그림을 그렸다. 그는 스페인 최초로
풍경화를 그린 화가이기도 하다. 그의 그림을 들여다보면 화가는 금세 잊어버
리고 캔버스에 등장하는 생생한 인물의 얼굴이나 이야기에 집중하게 된다.

벨라스케스의 작품들은 여러 미술관에 보관되어 있다. 그 가운데 스페인
의 프라도 국립 미술관에 있는 작품이 <궁정의 시녀들>이다.

다섯 살 정도 된 왕녀 마가리타가 가운데 서 있고, 한 시녀가 옆에서 무릎
을 꿇고 왕녀에게 물 잔을 건네고 있다. 그림 오른쪽에는 두 난쟁이가 있는

데, 그중 한 꼬마가 발로 개를 건드리고 있다. 한쪽에서 벨라스케스는 왕과 왕비의 그림을 그리고 있는데, 두 사람의 모습이 뒤편 거울에 비치고 있다.

왕은 그림을 보며 매우 기뻐했다. 그런데 한 가지가 부족하다고 말했다. 왕은 붓을 잡더니 붉은 물감을 묻혔다. 그러고 나서 그림 속 벨라스케스의 가슴에 '산티아고의 십자가'를 그려 넣었다.

이 십자가는 스페인에서 기사 작위를 상징한다. 즉, 왕은 특별한 방식으로 벨라스케스에게 기사 작위를 수여한 것이었다. 십자가는 여전히 벨라스케스의 가슴에서 붉은빛을 내고 있고, 이 작품은 오랜 시간 많은 사람에게 사랑을 받고 있다.

〈브레다의 항복〉이라는 작품도 프라도 국립 미술관에 있다. 이 작품은 세계적인 역사화 가운데 하나다. 그림에는 스페인과 네덜란드 사이에서 벌어진 전쟁의 한 장면이 묘사되어 있다. 이 장면은 벨라스케스가 이탈리아로 가

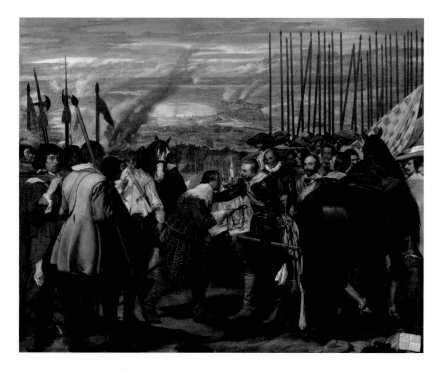

디에고 벨라스케스, <브레다의 항복>, 1635년, 캔버스에 유채, 307×367cm, 프라도 국립 미술관 소장

는 여정 중에 그를 수행하던 스피놀라 후작이 들려준 이야기였다.

네덜란드에 속한 브레다는 난공불락의 요새처럼 보였지만 결국 스페인의 '마지막 위대한 장군' 스피놀라에 의해 점령되었다. 스피놀라는 승리를 거머쥐었지만 항복한 사람들에게는 큰 자비를 베풀었다.

그림의 배경에는 네덜란드의 마을 브레다가 펼쳐져 있다. 저 멀리 운하와 군대 천막들이 보인다. 앞에는 네덜란드 군대가 항복하는 장면이 표현되어 있다. 스페인 군대 쪽을 보면 긴 창이 숲을 이루고 있고, 이 군대의 대장인 스피놀라가 앞에 서 있다.

반대편 네덜란드 군대는 덕망 있는 장교 낫소의 율리안이 이끌었다. 그는 정복자 앞에 몸을 숙이며 요새의 열쇠를 건네고 있다. 관대하고 인간미 넘치는 정복자 스피놀라는 모자를 벗은 채 열쇠를 받고 있다. 이 그림에 등장하는 사람들은 모두 실제 인물들이라고 한다. 그림에는 소수의 군인들만 보이지만 매우 정교하게 배치해서 보는 사람으로 하여금 두 군대가 모두 등장하는 것처럼 보이게 만들었다.

벨라스케스는 사냥, 군사 원정, 야외 행사 등 왕이 가는 곳이라면 어디든지 따라다녔다. 또 왕궁의 모든 방을 열 수 있는 만능열쇠를 옷 속에 가지고 다니기도 했다. 왕은 벨라스케스의 붓끝에서 나오는 모든 그림에 관심을 가졌다. 왕은 이탈리아처럼 마드리드에도 미술관을 세우기로 마음먹었다. 그리고 1648년에 벨라스케스를 미술관에 보내 그림뿐 아니라 대리석 조각과 청동 조각을 수집하게 했다.

벨라스케스가 로마에 있을 때 교황의 초상화를 그린 적이 있었는데, 그림에 만족한 교황은 화가에게 금 목걸이를 수여하기도 했다. 나중에 벨라스케스가 스페인으로 돌아올 때 자기 작품들을 가지고 돌아왔는데, 그 작품들 덕분에 프라도 국립 미술관이 오늘날까지 큰 명성을 얻는 데 도움이 되었다.

펠리페 4세가 통치하던 기간 대부분은 프랑스와 스페인 사이에 전쟁이 벌어졌다. 마침내 전쟁이 끝나고 평화가 선언되었고, 펠리페 4세의 딸 마리아 테레사가 프랑스의 왕 루이 14세에게 시집을 가면서 두 나라의 동맹 관계는

굳건해졌다.

프랑스와 스페인을 가르는 비다소아강 중간에 섬 하나가 있었다. 그래서 이 섬 위에는 두 나라의 국경선이 지나갔다. 이 섬에 가건물을 하나 지어 놓고 그곳 가운데서 신랑 측 사람들과 신부 측 사람들이 만났다. 양측은 각각 자신의 영토에 서 있었다고 한다. 나라 안에서는 결혼식 축하 행사를 성대하게 벌였는데, 이때 총감독을 벨라스케스에게 맡겼다.

그런데 행사 준비에 무리한 나머지 벨라스케스는 독감에 걸렸고, 마드리드에 돌아와서는 열병을 앓았다. 그러다가 1660년에 세상을 떠나고 말았다. 아내도 8일 뒤에 남편 곁으로 떠나 두 사람은 한 무덤에 같이 잠들었다.

벨라스케스의 부고 소식을 들은 펠리페 4세는 슬픔을 주체할 수 없었다. 그도 그럴 것이 벨라스케스는 왕을 위해 일생을 헌신했기 때문이다. 지금은 프라도 국립 미술관 앞에 벨라스케스의 동상이 세워져 있고 미술관에는 그의 걸작들이 보관되어 있다.

벨라스케스는 오늘날에도 스페인뿐 아니라 궁정 화가의 그림을 연구하려는 모든 이에게 큰 귀감이 되어 준다.

스페인 최후의 위대한 화가, 무리요

우리는 앞에서 그라나다에 있는 요새 알함브라 궁전을 방문했다. 이제는 세비야에 방문할 차례다. 세비야는 '과달키비르강의 하얀 도시'로 불리는 스페인에서 가장 스페인다운 도시다. 세비야는 스페인의 남쪽에 있어 일조량

세비야 대성당, 15세기, 세비야 소재

이 많고 기후가 온화하다. 그래서 도시 주변에는 포도, 오렌지, 올리브를 재배하는 과수원이 많다.

세비야는 몇 세기 동안 무어인들의 땅이었다. 세비야의 건축물들은 이슬람교 건축과 크리스트교 건축이 혼합된 독특한 형태를 보인다. 무어인들이 추방되고 크리스트교인들이 도시를 점령했을 때 모스크가 있던 자리를 허물고 대성당을 세웠다. 스페인 특유의 고딕 건축인 대성당은 세비야의 중앙에 위치해 있다. 세비야 대성당은 유럽에서 세 번째로 큰 성당으로 알려져 있다.

세비야 대성당은 스페인의 수도사들에 의해 꾸며졌다. 대성당 안에는 황금 머릿결에 루비색의 눈동자를 가진 커다란 성모상이 서 있다. 대성당 바로 옆에는 무어식의 첨탑이 세워져 있는데, 지금은 종탑으로 바뀌었고 '히랄다 탑(塔)'이라고 불린다. 피렌체에 있는 조토의 탑처럼 이 탑도 대리석으로 장식되어 있다.

한편 세비야에서 가장 기념비적인 건물은 무어 왕의 궁전인 알카사르 궁전이다. 이 건물도 그 안에 알함브라 궁전처럼 환상적인 정원을 품고 있다.

알카사르 궁전, 14~15세기,
세비야 소재

세비야는 17세기에 예술의 황금시대를 맞이했다. 이때 귀족들은 기존의 모든 궁전을 차지했고 대상인들이 화려한 건물들을 세웠다. 또 도시 안에는 아름다운 광장과 정원들이 생겨났다.

거리에서는 멋진 옷을 입은 까만 눈동자의 젊은이들이 모여 옛 무어인의 이야기를 나누기도 하고, 건반, 아코디언, 캐스터네츠 등 여러 악기의 연주에 맞춰 춤을 추기도 했다.

과달키비르강은 오고가는 배들로 활기가 넘쳤다. 강둑에 정박해 있는 거대한 갤리언선●에는 기름과 과일뿐 아니라 포도주와 비단과 벨벳과 그림들이 가득 실려 있었다. 당시 세비야는 지중해는 물론이고 아메리카대륙의 스페인 점령 지역을 주 무대로 하는 상업과 교역의 중심지였다.

● 16~17세기 유럽에서 등장한 전형적인 외항용 돛단배를 말한다.

세비야는 스페인의 두 거장이 태어난 도시이기도 하다. 그중 한 명은 이미 살펴본 궁정 화가 벨라스케스이고, 또 한 명은 교회 화가인 바르톨로메 에스테반 무리요이다. 벨라스케스가 '지상의 화가'라면 무리요는 '천상의 화가'였다.

무리요의 어린 시절은 벨라스케스에 비하면 불우했다. 벨라스케스는 부유한 집안에서 태어나 무엇이든 필요한 것을 살 수 있었지만, 무리요는 가난하고 고생스럽게 어린 시절을 보내야 했다.

무리요는 1617년에 태어났다. 가난한 기계공이었던 아버지는 어린 아들에게 공부시키는 것이 망설여졌다. 영리한 아들이 스스로 글을 깨치는 것을 보자 부모는 놀라움을 금치 못했다. 무리요는 책이나 집 안 벽에 그림을 그려 천재성을 유감없이 드러냈다. 무리요의 어머니에게는 카스티요라는 화가인 오라버니가 있었다. 어머니는 오라버니를 찾아가 아들에게 그림 공부를 시켜 달라고 부탁했다. 카스티요는 별로 내키지 않았지만 여동생의 간곡한 부탁에 못 이겨 무리요에게 무료로 그림 공부를 가르쳐 주었다.

무리요는 매우 성실하고 부지런한 아이였지만, 머지않아 부모를 여의고 힘든 유년 시절을 보내야 했다. 그가 22세 청년이 되었을 때 카스티요는 카디스로 이사를 가게 되었다. 무리요도 삼촌과 함께 가길 바랐지만 카스티요는

조카를 부양할 만큼 형편이 넉넉지 않았다. 게다가 무리요는 여동생까지 돌봐야 하는 상황이었다. 또 다른 스승을 찾을 만큼 여유가 있지도 않았다. 친구나 조언자 없이 홀로 남겨진 무리요는 과연 무엇을 할 수 있었을까?

당시 세비야에는 일주일에 한 번씩 '페리아(Feria)'라는 시장이 열렸다. 시장이 열리는 광장에서는 가판대에 남부 스페인에서 재배한 갖가지 꽃과 과일과 야채가 진열되었다. 헌 옷이나 가재도구들도 시장에 쏟아져 나왔다.

시장에는 수도사, 성직자, 집시, 농부, 거지, 짐 실은 노새를 모는 사람 등 별의 별 사람들이 몰려들었다. 그다지 유명하지 않은 예술가들도 그림 그리는 일을 하려고 시장에 나타났다. 그들은 손님이 원하는 것이면 무엇이든 그려 주었다.

마땅히 갈 곳이 없던 젊은 무리요도 시장에 나가 한쪽 구석에 자리를 잡았다. 무리요는 싸구려 그림들을 그려 사람들에게 헐값에 팔았다. 여동생과 자기가 먹고살 만큼 충분히 돈을 벌지는 못했지만, 그래도 최선을 다해 그림을 그렸다. 무리요는 싸구려 그림을 그렸지만, 그동안 자신이 알고 있던 붓의 터치나 채색에 대한 지식에서 자유로워질 수 있었다.

페리아에서 2년 정도 일을 하고 있을 때, 옛 친구인 모야가 세비야로 돌아왔다. 모야는 플랑드르에서 군복무를 했고, 여러 도시를 돌아다니며 미술 공부를 했다. 모야가 생생하게 들려준 예술가와 미술 작품 이야기는 그야말로 새로운 세계였다. 무리요는 모야의 경험담과 그가 그린 그림에 자극을 받았다. 놀라운 예술 세계를 직접 눈으로 확인하고 싶었다.

모야는 단 몇 달간이었지만 무리요를 여러 방면으로 도와주었다. 하지만 카스티요처럼 모야도 세비야를 떠나야 했고 다시 혼자 남은 무리요는 실망감을 느꼈다.

어느 날, 깊은 상심에 빠져 있던 무리요는 갑자기 이렇게 소리쳤다. "나도 이탈리아에 갈 거야!" 그런데 도대체 어떻게 그곳에 간다는 말인가? 수중에는 땡전 한 푼 없었다.

어찌 됐든 한번 결심이 서자 용기가 생기기 시작했다. 무리요는 큰 캔버스

를 사서 여러 개의 작은 조각으로 잘랐다. 그런 다음 각각의 조각에 성모와 성인들의 그림을 그렸다.

운 좋게도 그는 이런 그림들을 유통하는 무역업자들을 알게 되었다. 그들은 매년 수백 점의 그림을 스페인이 새롭게 점령한 아메리카 지역으로 가져갔다. 그곳에 스페인 사람들이 세운 예수회● 교회 건물을 이런 종교화로 장식했던 것이다. 아메리카대륙에서 통나무로 지은 투박한 예배당에 아름다운 그림을 걸어 놓으면 분위기가 확 달라졌다.

● 1540년 성 로욜라가 창설한 가톨릭 수도회이다. 종교 개혁 시기에 가톨릭 교회의 개혁에 힘썼으며, 수많은 나라에서 포교 활동을 전개했다.

그림을 팔아 돈을 모은 무리요는 여동생을 친척에게 맡기고 어디로 간다는 말도 없이 세비야를 떠났다. 그는 마드리드를 향해 걸어서 산을 넘었고 빵과 물만으로 허기를 달랬다.

오랜 시간이 걸리는 힘든 여정이었지만 드디어 마드리드에 도착할 수 있었다. 오랜 여정으로 힘이 바닥 나 있었고, 누구 하나 그를 반겨 주는 친구도 없었으며, 가진 거라고는 미술에 대한 열정과 용기밖에 없었다. 무리요는 무엇보다 벨라스케스를 만나고 싶었다. 벨라스케스는 당시 가장 유명하고 부유한 궁정 화가였기 때문이다. 그는 잘만 하면 벨라스케스가 자신을 도와줄 것이라고 생각했다.

하루는 무리요가 왕실의 장례 행렬이 지나가는 광경을 지켜보고 있었다. 그 행렬 중에 벨라스케스가 눈에 띄었다. 무리요는 벨라스케스의 선한 인상이 마음에 남아 다시 용기를 얻을 수 있었다. 시간이 어느 정도 흐른 뒤, 누더기가 된 옷을 다시 고쳐 입고 왕궁에 있는 벨라스케스의 작업실을 찾아갔다. 그리고 왕궁 관리에게 세비야에서 온 화가라고 자신을 알렸다.

스페인 최고의 거장이었던 벨라스케스가 촌구석 세비야에서 온 풋내기 무명 화가를 알 리 없었다. 하지만 벨라스케스의 장점이자 매력 중 하나는 사람들을 가리지 않는다는 것이었다. 벨라스케스는 무명 화가를 바로 데려오라고 말했다.

무리요의 진솔하고 총명한 인상이 마음에 들었던 벨라스케스는 이렇게 입을 열었다. "화가로 활동하고 있다고?" 그러자 무리요가 대답했다. "선생님

의 작품 앞에서 제 자신을 화가라고 말하기가 부끄럽습니다. 하지만 신이 허락해 주신다면 진정한 화가가 되고 싶습니다."

벨라스케스는 무리요에게 미술 공부나 마드리드까지 오게 된 동기에 대해 물었다. 무리요는 자신이 가난과 고통 속에서도 미술을 배우고자 하는 열정이 있고 그래서 로마에도 가고 싶다고 말했다.

벨라스케스는 무리요의 이야기를 듣더니 이렇게 이야기해 주었다. "용기를 내시오. 언젠가 세비야가 당신을 자랑스러워하는 날이 올 것이오!"

벨라스케스는 무리요에게 집을 제공해 주었고, 그의 작업실에서 그림을 그릴 수 있도록 허락해 주었다. 또 마드리드에 있는 궁전이나 미술관에 들어갈 수 있도록 허락해 여러 작품을 연구하거나 모사할 수 있게 해 주었다.

무리요는 벨라스케스의 호의에 감동한 나머지 벨라스케스를 위해 목숨까지도 바치겠다고 말했다. 그 말을 들은 벨라스케스는 이렇게 대답했다고 한다. "나를 위해 목숨을 바치지 말고 예술을 위해 살아가시오."

이제 이 젊은 화가 앞에 찬란한 예술의 세계가 펼쳐졌다. 마드리드에서 가장 뛰어난 거장의 지원을 받으며 바로 미술 작업을 시작했다. 벨라스케스는 왕실 사람들과 먼 여행을 다녀오느라 마드리드를 떠나 있었다. 다시 돌아온 벨라스케스는 그가 없는 사이에 부쩍 실력이 성장한 무리요를 보고 대단히 기뻐했다.

무리요가 마드리드에 3년간 머물렀을 때 즈음, 벨라스케스는 무리요에게 이제 로마에 방문해 보라고 조언했다. 그러면서 저명인사들에게 보낼 소개장을 써 주겠다고 했다. 하지만 이 젊은 화가는 지금까지 배운 것만으로도 만족했고, 고향이 그리워 세비야로 돌아가겠다고 마음먹었다. 그리하여 무리요는 세비야로 돌아와 고향에서 여생을 보냈다. 결국 당시 위대한 거장들의 이상향이었던 이탈리아를 한 번도 보지 못했다.

세비야로 돌아온 무리요는 처음에 프란시스코 수도원으로부터 그림 주문을 받았다. 수도사들은 오래전부터 좋은 그림을 구하고 싶었지만, 값을 많이 지불하지 못해 뛰어난 화가들은 수도사들의 주문을 거절했었다.

무리요는 아직 어리고 무명의 화가라서 수도사들도 그에게 그림을 의뢰하기 전에 망설였다. 수도원의 주문을 받은 무리요는 비록 그림 값은 많이 못 받았지만 최선을 다해 아름다운 그림을 그렸다. 그리고 얼마 지나지 않아 세상에 이름이 알려지기 시작했다. 이제는 수도원뿐 아니라 귀족들과 대상인들로부터 주문이 들어오기 시작했다. 그의 작품은 교회와 수도원에서도 가치 있게 여겨졌다. 어느새 무리요의 그림이 인기를 얻으면서 스페인 전역에서 주문이 들어오게 되었다.

이즈음에서 무리요가 어느 여인과 사랑에 빠진 이야기를 해야 할 것 같다. 1648년 어느 날, 무리요는 세비야의 한 성당에서 그림을 그리고 있다. 그때 아름다운 여인 하나가 기도하러 성당 안으로 들어섰다. 어느새 화가의 눈은 캔버스에서 기도하는 여인에게 옮겨 가 있었다. 무리요는 그녀의 아름다움과 기도에 전념하는 모습에 감명을 받았다. 때마침 천사의 얼굴을 찾고 있던 무리요는 여인의 얼굴을 그려 넣기로 했다. 무리요는 여인에게 그림의 모델이 되어 달라고 요청했고, 나중에는 그녀의 사랑을 얻어 머지않아 결혼까지 하게 되었다.

무리요의 아내인 도나 베아트릭스는 귀족 가문 출신이었다. 무리요는 부와 명예를 얻으며 큰 저택을 지을 수 있었는데, 곧 손님들을 기쁘게 환대하는 집으로 알려졌다. 세비야의 유명 인사들도 그의 집에 자주 초대되었다.

무리요 부부에게는 세 자녀가 있었다. 한 아들은 아메리카대륙으로 갔고, 다른 아들은 세비야 대성당의 참사회 회원이 되었다. 딸 프란체스카는 수녀가 되었다.

무리요는 차가운 느낌, 따뜻한 느낌, 흐릿한(수증기가 가득한) 느낌의 세 가지 스타일로 그림을 그렸다. 우선 차가운 느낌으로 그림을 그릴 때는 윤곽선과 채색을 매우 뚜렷하게 표현했다. 따뜻한 느낌으로 그릴 때는 윤곽선을 덜 날카롭게 그리고 채색도 좀 더 부드럽게 표현했다. 마지막으로 흐릿한 느낌일 때는 윤곽선을 더 부드럽게 그리고 채색도 좀 더 옅고 투명하게 표현했다.

무리요가 가장 좋아하는 그림 모델은 거지, 수도사, 성인, 성모였다. 그는

햇볕에 그을려 얼굴이 까무잡잡하고, 윤기가 나는 검은 머리에 눈동자도 까만 어린 거지를 너무도 매력적으로 표현해 놓았다. 누더기 옷을 걸친 거지들은 어제의 고통은 잊은 채 지금 이 순간이 즐거운 듯 광장 구석에서 느긋하게 햇볕을 쬐고 있다.

무리요는 마카로니나 과일을 먹는 모습, 놀이를 하는 모습, 구리 조각을 던지는 모습 등 어린 거지들의 다양한 일상을 포착해 캔버스로 옮겼다.

이 중에서 〈주사위 놀이를 하는 아이들〉이라는 작품을 감상해 보자. 세 아이가 등장하는데, 두 명이 돌판 위에서 주사위 놀이를 하고 있다. 그 가운데 머리에 띠를 두른 여자아이는 낡은 옷이 흘러내렸던지도 모른 채 놀이에 몰입하고 있다. 놀이를 하던 여자아이는 당황한 기색이 역력해 보이는 반면, 그 앞에 있는 남자아이는 기뻐하는 표정을 감추지 못한다. 남자아이가 놀이에서 이긴 것이 분명하다.

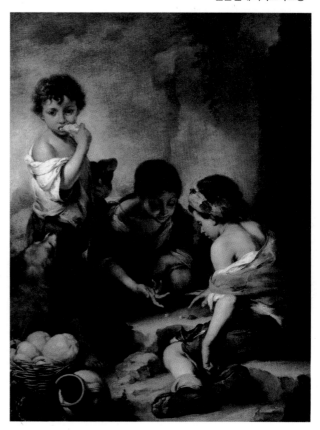

바르톨로메 에스테반 무리요, 〈주사위 놀이를 하는 아이들〉, 1675년경, 캔버스에 유채, 145×108cm, 뮌헨 알테 피나코텍 소장

맑고 검은 눈을 가진 남자아이는 서서 빵을 한입 물고 있다. 밑에서 개가 빵을 나눠 달라고 애처롭게 바라보고 있지만, 아이는 별로 신경 쓰지 않고 먼 곳을 바라보고 있다. 뭔지 모르게 아이의 표정이 애처롭다. 과연 아이는 무슨 생각을 하고 있었던 것일까?

무리요가 거지나 집시의 그림만 그렸다면, 이 분야에서는 유명한 화가가 되었을 것이다. 하지만 이보다 월등하게 아름다운 종교화를 그렸기 때문에 세계적인 거장의 반열에 오를 수 있었다.

무리요는 수도사나 성인이 기묘한

환상을 바라보는 그림을 그렸다. 프란시스코 수도원에서는 그가 그린 작품을 보고 놀라움을 금치 못했다. 그 가운데 한 작품에서는 황홀경에 빠진 성 프란시스코가 침대에 기대 천사가 바이올린을 켜는 소리를 듣고 있다.

또 다른 작품에는 성 디에고가 거지들에게 먹을 것을 나누어 주기 전에 감사 기도를 올리는 모습이 그려져 있다.

그러나 무엇보다 가장 독특한 작품은 〈천사의 부엌〉이다. 이 그림에서도 성 디에고가 등장한다. 경건하고 겸손한 수사(修士)인 성 디에고는 평소처럼 수도원 부엌에서 일을 하고 있었다. 그러던 어느 날 갑자기 천상의 황홀경에 사로잡혀 공중에 몸이 뜨게 되었다. 그래서 그림에서도 몸이 공중에 뜬 채 두 손을 모으고 신을 경배하는 모습으로 그려져 있다. 부엌에서는 천사들이 성 디에고가 하던 일을 돕고 있다. 한편 몇몇 수사들은 넋이 나간 채 이 놀라운 광경을 지켜보고 있다.

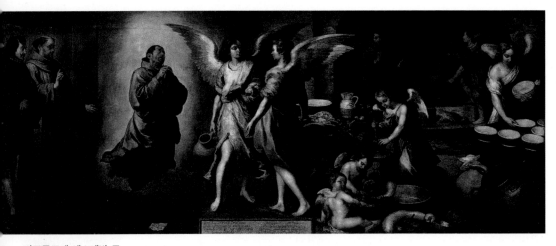

바르톨로메 에스테반 무리요, 〈천사의 부엌〉, 1646년, 캔버스에 유채, 180×450cm, 루브르 박물관 소장

이 작품은 현재 루브르 박물관에 소장되어 있다. 나폴레옹 군대가 스페인을 침략했을 때 니콜라 장드듀 술트 장군이 프랑스로 가져간 여러 작품 중에 하나라고 한다.

무리요는 성 프란시스코처럼 평생 선행에 헌신했던 파두아의 성 안토니우스의 이야기도 좋아했다. 그는 성 안토니우스의 그림도 여러 번 그렸다. 세비야 대성당에 있는 작품에는 영광스러운 분위기에서 갈색 의복을 입은 수도사가 황홀한 표정을 지으며 두 손을 뻗어 아기 예수를 받아들이는 모습을 표현하고 있다. 옆에 있는 탁자 위 꽃병에는 백합화가 꽂혀 있다. 백합화가 워낙 사실적으로 묘사되어 있어 가끔씩 대성당에 들어온 새들이 그 옆에 앉아 있거나 부리로 쪼았다고 한다. 어두운 배경에 눈부신 환상을 잘 표현한 이 작품을 마친 뒤, 무리요는 '천국의 화가'라는 별명을 얻게 되었다.

1874년 한 도둑이 이 그림에서 성 안토니우스 부분만 잘라 훔쳐 갔다. 나중에 뉴욕에 다시 나타난 도둑은 샤우스라는 사람에게 이 잘린 그림을 팔았고, 샤우스는 그것을 다시 스페인 영사에 가져다주었다. 세비야 사람들은 잘린 그림이 돌아왔을 때 뛸 듯이 기뻐했다. 이제 이 경건한 성인은 다시 대성당에서 무릎을 꿇을 수 있게 되었다.

무리요는 금발의 아기 예수와 까무잡잡한 피부의 세례 요한과 어린 양 한마리를 한 폭에 같이 그리기도 했다. 부활절 축제 기간 세비야의 길거리에서어린 양을 끌고 다니는 아이들을 보면서 영감을 얻지 않았을까!

무리요는 늘 성모를 푸른색과 흰색 옷을 입은 시골 아낙네로 표현했다. 전해지는 이야기에 따르면 성모가 무리요의 꿈에 나타나 늘 이런 모습으로 그려 달라고 부탁했다고 한다.

무리요가 그린 〈성 가족〉 그림을 보면, 성모가 바위에 앉아 아기 예수를 잡고 있다. 바닥에 무릎을 꿇고 있는 엘리자베스(엘리사벳)는 아들인 어린 요한에게 아기 예수가 건네주는 막대 십자가를 받게 하고 있다. 요한은 왼손에 십자가에 매달 두루마리를 들고 있다. 두루마리에는 '신의 어린 양을 보라'라고 적혀 있다.

신은 하늘에서 지상에 축복을 내리고, 성령은 비둘기의 형상을 하고 있다. 또 하늘에는 수많은 어린 천사들이 행복한 표정을 짓고 있는데, 이는 무리요가 그림에서 즐겨 표현하던 표정이었다.

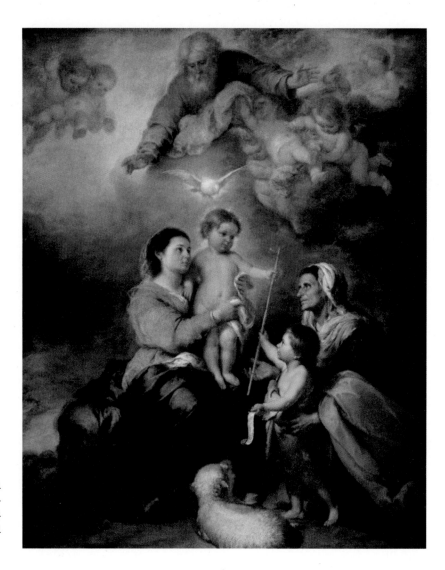

바르톨로메 에스테반 무
리요, <성 가족>, 1665~
1670년경, 캔버스에 유
채, 240×190cm, 루브
르 박물관 소장

　이 그림에서는 노인과 어린아이의 대조적인 모습도 두드러진다. 나이 든
엘리자베스는 처음으로 아기 예수를 보면서 기쁨과 만족감을 느끼는 표정을
짓고 있다. 이 아기 예수는 무리요의 그림 중에서 가장 사랑스러운 모습으로
손꼽힌다.

무리요가 가장 좋아하는 성모자 그림은 로마의 코르시니 궁전에 소장되어 있다. 자애로우면서도 깊은 생각에 잠긴 표정의 성모가 검은 눈의 아기 예수를 안고 있다. 두 사람은 무너진 벽 옆에 앉아 있다. 시골길을 가다 보면 언제라도 볼 수 있을 법한 평범한 모자(母子)의 모습이다.

무리요는 공중에 떠 있는 성모의 모습도 많이 그렸다. 이런 그림은 보통 대기를 부드럽고 흐릿하게 처리한다. 루브르 박물관에 소장된 무리요의 작품에서 성모는 강한 바람에 실려 하늘로 올라간다. 생기 넘치고 사랑스러운 표정의 성모는 바람결에 하늘거리는 흰 옷을 입고 그 위에 푸른 망토를 걸치고 있다. 성모의 아름다운 머리칼은 목과 어깨 위로 흘러내리고 발밑에는 초승달도 보인다. 성모 뒤 배경에는 황금빛이 감돌고 부드러운 구름이 드리워져 있는데, 그사이에 수많은 어린 천사들의 얼굴이 보인다.

무리요는 독실한 가톨릭교도였기 때문에 종교화에도 경건함이 묻어났다. 그는 자기 제자들에게 헌신적인 스승이기도 했다. 늘 가까이에서 제자들을 가르쳤을 뿐만 아니라 평생을 제자들과 예술의 동지로 지냈다. 누구에게나 온유하고 관대하며 선한 사람이었다.

무리요는 앞서 말한 세비야에 지은 큰 저택에서 평생을 지냈다. 그러던 중 1680년에 카디스에 그림을 그리러 갔다가 작업대에서 떨어지는 바람에 크게 다치고 말았다. 결국 고향 세비야로 돌아왔지만 시름시름 앓다가 1682년에 세상을 떠났다. 무리요는 유언대로 평소 좋아하던 자기 그림들이 있는 산타크루스 성당에 안치되었다. 그의 묘에는 다음과 같이 새겨져 있다. '거의 죽은 사람처럼 살아가다.'

17세기 스페인의 마지막 위대한 화가로 손꼽히는 무리요가 세상을 떠났을 때 부자든 가난한 사람이든 하나같이 그의 죽음을 애도했다. 그의 작품들은 세계의 여러 유명한 미술관에서 관람할 수 있다. 현재 프라도 국립 미술관 앞에 그의 동상이 세워져 있다. 위대한 이탈리아의 화가들이 16세기에 이탈리아 예술의 전성기를 이끌었다면, 벨라스케스와 무리요는 17세기 스페인 예술의 전성기를 주도했다.

제 7 부

플랑드르 미술

플랑드르 화파의 창시자, 반에이크

01

중세 시대의 저지대 국가들(Lowlands)은 오늘날 네덜란드와 벨기에의 대부분 지역을 포함하고 있었다. 이곳에는 공예가들이 많았다. 이 중 일부는 가장 행렬에 필요한 고래나 인어(人魚) 모양의 소품들을 제작하기도 했다. 또 어떤 사람들은 세밀화를 그리기도 했고 태피스트리를 짜거나 양단을 만들었다. 또 스테인드글라스나 금은 세공으로 장식품을 만드는 사람들도 있었다. 수도원에서는 이탈리아의 프라 안젤리코 시대처럼 진귀하고 값비싼『성경』필사본이 만들어지기도 했다.

15세기에 저지대 국가는 부유하고 힘 있는 부르고뉴 공작의 통치를 받았다. 브뤼헤는 많은 다리가 연결된 아름다운 도시로 한때 플랑드르의 수도이기도 했다. 이곳 출신 장인들의 뛰어난 솜씨는 유럽 전역에 소문이 퍼져 있었다.

부르고뉴가(家)의 가장 강력한 통치자였던 필립 선공(Duke Philip the Good)은 궁정에서 예술가들에게 아낌없이 지원했다. 덕분에 북부 유럽에서 처음으로 우수한 미술 화파가 발전했다.

이 과정에서 두 형제 화가가 등장하는데, 바로 후베르트 반에이크와 얀 반에이크였다. 반에이크 형제는 물감에 기름을 섞어 이전보다 더 풍성하고 부

드러운 색감을 만들어 냈다. 깊고 진한 붉은 색을 '반에이크의 자주색'이라고 부르는데, '티치아노의 금색'이나 '베로네세의 은색'만큼이나 유명하다.

심지어 멀리 이탈리아 사람들까지 새로운 색채의 비결을 알고자 했다. 다른 나라의 화가들에게 많은 영향을 주었던 이탈리아 사람들이 오히려 북부 유럽의 화가들에게서 무언가를 배우게 된 것이다.

필립 선공은 얀 반에이크에게 지원을 아끼지 않았을 뿐 아니라 그와 마음을 터놓는 친구가 되었다. 얀의 어린 딸이 세례를 받았을 때 필립 선공은 그녀의 후원자가 되어 주었고, 그녀에게 적어도 여섯 개의 은잔을 베풀었다.

반에이크 형제는 종교화를 그리면서 그 시대의 종교적 열정에 불을 지폈다. 실제로 15세기의 가장 유명한 제단화도 그들의 붓에서 나왔다. 이 작품은 브뤼헤에서 가까운 헨트의 성 바본 대성당을 꾸미기 위해 유도쿠스와 그의 아내가 주문한 그림이었다.

〈어린 양에 대한 경배〉라고 불리는 이 제단화는 12개의 판으로 이루어져 있고 판과 판 사이에는 경첩으로 연결되어 있다. 그래서 바깥쪽의 판은 날개처럼 펼치고 접을 수 있도록 되어 있다. 하지만 한때 이 제단화는 온갖 수난을 겪으면서 부분 부분이 여러 도시로 흩어져 있기도 했다.

날개가 펼쳐져 있을 때는 위에 7개의 그림과 아래 5개의 그림이 보인다. 위쪽 가운데에 있는 근엄한 인물이 성부(聖父)인 신이다. 신은 다마스크직●으로 된 보좌에 앉아 있고, 붉은 양단으로 만든 의복을 입고 있다. 옷의 테두리에는 세밀하게 보석으로 장식되어 있고, 가슴에는 보석으로 꾸며진 브로치가 달려 있다. 신은 오른손의 두 손가락을 들어 축복을 내리고 있으며, 왼손에는 왕의 권위를 상징하는 홀(笏)을 들고 있다.

신을 중심으로 한쪽에는 세 개의 판에 각각 성모 마리아, 노래하는 천사들, 아담이 그려져 있다. 반대편에는 세례 요한, 성 세실리아, 이브가 보인다.

성 세실리아의 그림은 자주 모사되어 아마 익숙할지도 모르겠다. 화려한 꽃무늬가 들어간 옷을 입은 성 세실리아는 오르간을 연주하고 있다. 그 뒤에 네 명의 천사도 성 세실아의 연주에 맞춰 하프와 비올(16~18세기에 유행한 바

●
실크나 리넨으로 양면에 무늬가 드러나게 짠 두꺼운 직물을 말한다.

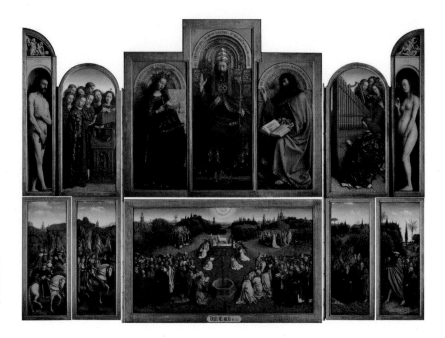

반에이크, <어린 양에 대한 경배>, 1430~1432년경, 목판에 유채, 350×461cm, 성 바프 대성당 소재

이올린과 비슷한 현악기)을 연주한다. 플랑드르의 천사들이 보통 그렇듯, 이 그림에 등장하는 천사들도 밝고 곱슬곱슬한 머리 위에 화려한 머리띠를 두르고 있다.

아래쪽 가운데 그림을 보면, 예수가 피 흘리는 어린 양으로 묘사되어 있다. 제단 위에 올라간 어린 양을 둘러싸고 흰 옷 입은 천사들이 무릎을 꿇어 경배한다. 그 바로 앞에 우물이 있는데, 그곳에서는 세상을 정결하게 하는 생명수가 뿜어져 나온다. 제단 뒤로는 성스러운 예루살렘을 플랑드르의 도시로 표현했다. 들판 곳곳에는 데이지나 민들레 등 아름다운 꽃으로 덮어 놓아 화려하면서도 따뜻한 분위기를 연출한다.

이 그림에는 성인, 순교자, 성직자, 평신도 네 그룹의 사람들이 등장한다. 이들은 하나같이 어린 양을 향해 경배를 올린다. 사람들의 표정을 보면 재미있게도 제각기 다르다는 것을 확인할 수 있다.

아래쪽의 양 날개를 보면, 은둔자, 기사, 십자군, 재판관 등이 예루살렘을

향해 순례하고 있는 장면이 나온다. 이들 중 일부는 아주 화려한 의복을 입고 있어 필립 선공 시절 궁전의 삶이 어떠했는지 유추해 볼 수 있다.

날개를 접으면 이 제단화의 기증자인 유도쿠스와 그의 아내가 무릎을 꿇고 있는 모습이 보인다. 당시에는 이처럼 기증자의 모습을 성인이나 천사 옆에 나란히 그리기도 했다.

풍부한 색채의 조합을 활용했던 반에이크 형제는 영향력이 대단해 수많은 제자들이 몰려들었다. 제자들 중 가장 유명한 화가는 한스 멤링이었다.

한스 멤링에 관해서는 다음의 이야기가 전해진다. 전투에서 부상을 입고 기절한 군인

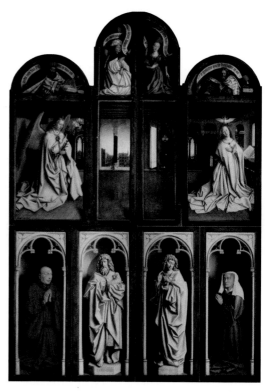

날개가 접힌 제단화

한스 멤링은 브뤼헤에 있는 성 요한 병원에 입원하게 되었다. 극진한 간호와 치료 덕분에 건강을 회복한 한스 멤링은 감사의 뜻으로 병원에 그림 몇 점을 그려 주었다.

믿기지 않은 이야기지만, 그의 가장 유명한 작품이 성 요한 병원에 보관되어 있다. 고딕 건축 양식으로 만들어진 '성 우르술라의 유골함'이 있는데, 멤링은 거기에 성 우르술라와 1만 1,000명 처녀들에 얽힌 전설을 그림으로 그렸다.

멤링이 그린 전설의 내용은 다음과 같다. 성 우르술라는 원래 영국 왕의 아름답고 재능이 뛰어난 딸이었다. 우르술라가 어엿한 처녀가 되자 이웃 나라의 왕이 그녀에게 자기 아들과 결혼해 줄 수 있냐고 물었다. 우르술라는 세 가지 조건만 충족된다면 결혼을 하겠다고 약속했다. 첫째, 그녀에게 친구로 삼을 10명의 처녀를 보내 주고 각 처녀에게 1,000명의 하녀를 붙여 주어야 했다. 둘째, 이들은 3년 동안 성지 순례를 함께 가야 했다. 셋째, 남편과 그

한스 멤링, <성 우르술라의
유골함>, 1489년, 목판
에 유채, 87×91×33cm,
성 요한 병원 소장

의 주변 사람들이 세례를 받아야 했다.

　이웃 나라의 왕은 우르술라의 조건을 들어주었고, 드디어 1만 1,000명의
처녀가 신성한 순례 길에 오르게 되었다. 바다를 건널 때는 배를 이용했고,
뭍으로 이동할 때는 늘 천사들이 앞장서서 인도해 주었다. 심지어 강을 건널
때는 다리를 놓아 주었고 밤에는 천막을 쳐 주었다.

　마침내 1만 1,000명의 처녀들은 로마에서 교황까지 만났다. 여러분도 예
상했겠지만 처녀들은 순례 여행에서 매우 다양한 모험을 했다. 다시 집으로
돌아오는 길에 쾰른에서 야만족의 공격을 받고 모두 순교하고 말았다. 최근
쾰른에서는 실제로 그들의 유골이 발견되었다고 한다.

　멤링은 작은 성 유골함에 1만 1,000명의 처녀들을 모두 그려 넣을 수 없었
다. 하지만 인물들을 될 수 있는 대로 빼곡하게 그려 넣었고, 전체적으로 매
우 완성도 높은 작품이 탄생했다. 사실, 초기 플랑드르 미술에서는 이와 같이
귀중한 물품에 작은 그림을 그려 넣는 경우가 많았다.

　이 작품을 비롯해 여러 종교 작품으로 말미암아 멤링은 반에이크 형제만
큼이나 유명한 예술가가 되었다. 한스 멤링 시대 이후로는 플랑드르 미술도
점점 쇠락의 길을 걸었다. 16세기에는 잘 알려진 화가가 유일하게 한 명 있

다. 바로 '안트베르펜의 대장장이'로 불린 쿠엔틴 메치스다.

대장장이로 일하던 쿠엔틴 메치스는 한 처녀에게 사랑에 빠졌고 그녀를 아내로 삼고 싶었다. 하지만 그녀의 아버지는 가난한 대장장이가 아닌 돈 잘 버는 화가에게 딸을 시집보내려 했다.

그러자 쿠엔틴 메치스는 손에서 망치를 내려놓고 붓을 집어 들었다. 메치스는 악착같이 그림 공부를 한 끝에 종교화뿐만 아니라 〈대부업자와 그의 부인〉과 같은 현실적인 작품을 그리면서 16세기 플랑드르의 최고의 화가가 되었다.

드디어 쿠엔틴 메치스는 사랑하는 여인을 아내로 맞아들이게 되었다. 그가 세상을 떠났을 때는 안트베르펜의 성당에 안치되었다. 묘에는 다음과 같

쿠엔틴 메치스, 〈대부업자와 그의 부인〉 1514년, 목판에 유채, 70.5×67cm, 루브르 박물관 소장

은 구절이 적혀 있다. '사랑이 일개 대장장이를 아펠레스(고대 그리스 화가)로 바꿔 놓았다.'

메치스 이후 플랑드르 지역에서는 한동안 예술가들이 등장하지 못했다. 짧은 기간이었지만 저지대 국가는 부르고뉴 공작, 독일 황제, 스페인 왕의 통치를 번갈아 받아야 했다.

스페인 왕 필리페 2세의 폭정에 시달리던 사람들은 결국 폭발하고 말았다. 그래서 당시 저지대 국가의 17개 주 가운데 북쪽에 있던 7개 주가 동맹● 을 맺고 독립과 종교의 자유를 주장했다. 이들은 개신교를 믿었다. 반면 나머지 남쪽에 있던 주들은 가톨릭을 믿었고, 17세기 초에 오스트리아 대공의 통치를 받았다.

17세기가 되면 네덜란드와 플랑드르에서 예술의 황금기가 펼쳐진다. 네덜란드에서는 렘브란트가, 플랑드르에서는 루벤스가 이 시기를 이끌었다.

● 네덜란드 독립 국가의 시초가 된 '위트레흐트 동맹'을 말한다.

플랑드르 바로크 미술의 거장, 루벤스

02

여러분은 벨기에의 안트베르펜이라는 도시를 알고 있는가? 안트베르펜은 16세기 유럽에서 상당히 번성한 항구 도시였다. 도시 안에는 아름다운 성당과 궁전 건물이 가득했고, 인구도 20만 명이나 되었다. 수백 척의 배가 항구에 닻을 내리고 있었으며, 세계 각지에서 몰려든 사람들이 항구 도시의 매력에 흠뻑 빠졌다.

하지만 16세기 후반 스페인의 통치자들이 저지대 국가에서 약탈과 학살을 저질렀고, 이에 저항해 봉기가 일어났다. 특히 가장 큰 피해를 입은 안트베르펜은 도시가 회복되는 데 오랜 시간이 걸렸다. 17세기에 들어서는 상업의 중심지로 다시 부상했다.

17세기 안트베르펜은 또 다른 이유로 명성을 얻었다. 바로 '루벤스의 도시'가 되었기 때문이다. 화가 페테르 파울 루벤스는 플랑드르 미술의 제2 전성기를 만들었다.

루벤스는 안트베르펜에서 태어나지는 않았다. 안트베르펜 시민들이 스페인 사람들과 종교 갈등을 겪는 동안 개신교 신앙을 가진 그의 아버지는 도시에서 추방당했다. 루벤스는 독일의 지겐이라는 작은 마을에서 세상의 빛을 보았다. 그가 태어난 날이 1577년 성 페테르와 성 파울의 축일이었기 때문에

부모는 아이의 이름을 페테르 파울이라고 지었다.

　루벤스는 부유한 상류층 집안의 일곱째 자녀로 태어났다. 부모는 아이에게 좋은 교육을 시키고자 했다. 나이는 어렸지만 언어 습득력이 좋아 아버지에게는 라틴어로, 어머니에게는 플랑드르어로, 선생님에게는 프랑스어로 말했다.

　아버지는 루벤스가 아홉 살이 되기 전에 세상을 떠났고, 어머니는 자식들을 데리고 쾰른으로 돌아갔다. 여기서 어머니는 루벤스를 예수회 학교로 보냈다. 그런 이유로 가톨릭교도로 성장했다.

　루벤스는 공부를 좋아했다. 열 살 때 그리스어를 번역했고, 류트를 연주할 줄 알았다. 이미 세 가지 언어를 구사할 줄 알았는데, 이에 더해 영어, 프랑스, 스페인어, 이탈리아어도 쉽게 사용했다.

　어머니는 아들에게 상류층의 품위나 격식을 가르치려 했지만, 루벤스는 그다지 관심이 없었다. 어린 루벤스는 어머니에게 미술 공부를 시켜 달라고 졸랐다. 어머니는 무엇이 가장 좋은 선택인지 결정하기 어려웠다. 가족들과 한자리에 모여 의논한 결과 아이를 좋은 화가에게 보내기로 결정했다.

　루벤스는 두 스승 밑에서 공부한 뒤, 당시 알베르트 대공의 궁정 화가였던 오토 반 벤 밑으로 들어갔다. 오토 반 벤은 루벤스가 그려 온 그림을 보고서 감탄을 금하지 못했다고 한다. 작품 속에서 미래에 자신을 능가할 천재성을 발견했기 때문이다.

　루벤스는 몇 년간 오토 반 벤 곁에 머물렀다. 스승은 제자의 부지런함이 마음에 들었다. 루벤스가 스물세 살이 되던 해, 오토 반 벤은 제자에게 이탈리아 유학을 권했다. 다시 루벤스의 가족은 이 문제를 놓고 회의를 했고, 이번에도 루벤스는 허락을 받을 수 있었다. 루벤스는 이탈리아로 가기 전, 자신을 늘 지지하고 응원해 주었던 어머니의 모습을 초상화로 남겼다.

　알베르트 대공은 루벤스에게 여러 궁전에 보내는 소개장을 건네주었다. 고향 네덜란드를 잊지 말아 달라는 부탁과 함께 루벤스의 목에 금 목걸이도 걸어 주었다. 1600년 큰 기대를 품은 루벤스는 말을 타고 이탈리아를 향해

떠났다. 오랜 여정 끝에 드디어 이탈리아에 도착했다. 루벤스는 풍부한 색채로 유명한 베네치아 미술에 매료되었고, 특히 티치아노와 베로네세의 작품이 마음에 들었다. 실제로 루벤스는 베로네세의 스타일을 추구했기 때문에 '북부의 베로네세'라는 말도 심심찮게 들었다.

루벤스는 이탈리아에 온 지 얼마 되지 않았을 때 우연찮게 만토바의 공작에게 자신을 소개할 기회를 얻었다. 공작은 인상과 품성이 마음에 들어 루벤스를 궁정 화가로 삼았다. 만토바에서 루벤스는 공작을 위해 그림을 그리거나 뛰어난 작품을 모사해 주었고, 그 보답으로 공작은 루벤스에게 훌륭한 선물을 제공했다.

바로 그즈음, 공작은 스페인 왕으로부터 인정받고 싶었다. 공작은 루벤스를 보면 볼수록 외교관으로 더할 나위 없이 적합하다고 생각했다. 임기응변에 능했고, 궁중의 예절도 몸에 배어 있으며, 세련된 교양도 갖추었을 뿐만 아니라 7개국의 언어도 구사할 줄 알았으니 말이다. 공작의 판단은 정확했다. 루벤스는 자신도 모르는 사이에 훌륭한 외교관으로서 탁월한 실력과 성품을 갖추어 왔던 것이다.

루벤스는 스페인 왕에게 전달할 선물들을 싣고 사절단으로 파견되었다. 선물로는 진귀한 보석과 꽃병과 그림 등이 있었으며, 멋진 마차와 나폴리산 말 여섯 마리도 포함되어 있었다. 당시에는 교통이 발달하지 않았기 때문에 사절단의 이동 속도는 매우 느렸다. 가는 길에 루벤스는 말을 탈 때도 있었고, 노새나 소가 끄는 수레에 올라탈 때도 있었다. 피사에서는 강을 건너기 위해 배에 오르기도 했다. 사절단의 여정은 3개월 정도 지속되었는데, 중간에 폭풍우를 만나는 바람에 스페인 왕에게 줄 선물 일부가 망가지기도 했다.

루벤스가 스페인 왕 펠리페 3세의 궁전에 도착했을 때 다음과 같은 내용이 담긴 전갈을 전달했다. '플랑드르 사람 페테르 파울이 선물을 들고 찾아갈 것입니다. 페테르 파울은 박학다식한 사람이고 성공한 초상화가로도 유명합니다. 궁중의 여인들이 초상화를 원한다면 그를 활용해 보시기 바랍니다.'

루벤스는 이탈리아에서처럼 이곳에서도 극진한 대접을 받았다. 사람들은

그가 가져온 작품을 무척 좋아했다. 뿐만 아니라 위대한 작품들을 모사하거나 여러 사람의 초상화를 그려 주기도 했다. 그 가운데는 스페인 왕 펠리페 3세의 초상화도 있었다.

만토바의 공작은 루벤스가 임무를 성공리에 수행하자 날아갈듯이 기뻤다. 루벤스가 돌아오자 공작은 두 팔 벌려 환영하며 평생 자기 옆자리를 지켜 달라고 부탁했다. 하지만 루벤스는 부탁을 거절할 수밖에 없었다. 이탈리아에 온 목적은 다름 아닌 그림 공부였기 때문이다.

이탈리아에서 루벤스는 어디서나 각별한 대우를 받았다. 로마에서는 교황의 초상화를 그릴 기회도 얻었다. 루벤스는 미켈란젤로가 묘사한 근육질의 인물에 관해 연구했다. 특히 볼테라가 그린 〈십자가에서 내려오는 예수〉라는 작품에 관심을 가졌다. 아마도 이 그림에 영향을 받아 같은 주제의 그림을 그린 것으로 보인다.

이탈리아는 루벤스에게 엄청난 예술의 보고(寶庫)였다. 여기서 그는 마음껏 그림을 그렸고 위대한 화가들의 작품을 모사할 수 있었다. 그렇게 8년의 세월을 보내고 있는데, 어느 날 루벤스에게 갑작스러운 소식이 전해졌다. 어머니가 몸이 많이 좋지 않다는 것이었다. 어머니를 하루라도 빨리 보려면 당장 고향으로 떠나야 했다. 자기 작품은 배편으로 보내고 본인은 혼자서 알프스산맥을 건넜다.

하지만 집으로 돌아가는 길은 느리고 힘들었다. 너무 늦는 바람에 자신을 그토록 사랑하던 어머니를 다시는 보지 못했다. 4개월이 걸려 도착한 고향 땅에서는 이미 어머니가 수도원에 안장되어 있었다.

루벤스는 다시 이탈리아로 돌아가야겠다고 생각했다. 그때 오스트리아의 대공이 봉급을 많이 줄 테니 자신의 궁정 화가가 되어 달라고 요청했다. 루벤스는 브뤼셀에 있는 궁전 안에서 지낼 필요가 없다는 조건으로 이를 수락했다. 물론 대공이 원하는 때면 언제든지 궁정 화가로서 그림을 그릴 준비가 되어 있어야 했다. 또한 안트베르펜에 집을 마련할 수도 없었다.

1609년 루벤스는 아름다운 플랑드르의 여인 이사벨라 브란트와 결혼했

다. 루벤스의 작품에 아내와 두 아들이 종종 등장한다. 그는 이탈리안 스타일로 으리으리한 저택을 지었다. 집 안에 멋진 작업실도 마련했는데, 공간이 넓어 규모가 큰 작품도 충분히 그릴 수 있었다. 저택 중앙에는 커다란 원형 홀을 마련했다. 그곳에는 그림뿐 아니라 수집한 꽃병, 청동상, 장신구 등을 전시해 놓았다.

1612년에는 이 저택을 짓는 일과 관련해 우연찮게 대작을 그리게 되었다. 집을 짓던 일꾼들이 지하 저장고를 파다가 어느 궁사(弓士) 길드의 땅을 침범한 것이다. 궁사들은 불만을 품었고, 결국 보상의 의미로 집주인 루벤스에게 그들의 수호성인 성 크리스토퍼의 그림을 그려 달라고 요청했다.

페테르 파울 루벤스, <루벤스와 그의 아내 이사벨라 브란트>, 1609년경, 캔버스에 유채, 136.5×178 cm, 뮌헨 알테 피나코텍 소장

현재 이 작품은 안트베르펜 대성당에 보관되어 있다. 안트베르펜 대성당은 높이 솟은 아치와 성스러운 분위기의 창문과 매우 기이하게 조각된 설교단으로 유명하다. 이 대성당에는 루벤스가 그린 유명한 성화가 두 점이 더 있는데, 그중에서도 <십자가에서 내려오는 예수>가 단연 최고의 명작이다.

커튼을 걷으면 거대한 트립틱(triptych, 삼면으로 이루어진 제단화)이 나타난다. 그중 가장 큰 가운데 면에 있는 그림이 우리의 시선을 사로잡는다. 아홉 명의 인물이 그림을 꽉 채우고 있는데, 한 사람 외에는 모두가 생동감이 넘치고 있

다. 중앙에 죽은 예수가 십자가에서 내려지고 있다. 십자가 위에서 예수를 끌어내리는 두 장정의 무덤덤한 표정과 아래에서 예수를 받아 드는 동료들의 슬픈 표정이 극히 대조를 이룬다.

한쪽에서는 아리마대의 요셉이 직접 예수의 시신을 붙잡아 내리고 있다. 베드로는 반대편 사다리 위에 서 있다. 아래에는 성 요한이 예수의 시신을 받아 안으려 하고 있고, 바로 옆에는 세 명의 마리아가 모여 있다.

명작으로 보기에는 그림의 주제가 낯설기는 하지만, 축 처진 죽은 예수의 모습을 가장 잘 묘사한 작품으로 평가받고 있다. 무엇보다 예수의 핏기 없는 피부색과 새하얀 수의(壽衣)를 매우 사실적으로 표현했다.

세 명의 마리아 중에서 예수의 어머니인 성모 마리아는 아들 예수를 향해 손을 뻗으며 울부짖고 있다. 막달라 마리아는 무릎을 꿇으며 예수의 발을 잡고 있다. 마리아가 예전에 눈물을 흘려 씻겼던 그 발이 지금 그녀의 어깨 위에 놓여 있다. 막달라 마리아는 루벤스가 그린 어느 여인보다 아름다운 모습으로 등장한다.

예수를 받아 안는 요한에게서 강한 힘이 느껴지지 않는가! 그림 중앙은 마치 큰 조명을 비춘 듯 밝게 빛나고 있다. 루벤스는 이 장면에서 삶과 죽음을 놀랍도록 극명하게 대비시켜 놓았다.

삼면 제단화의 양쪽 날개를 닫으면 바깥쪽 면에 거인 성 크리스토퍼의 모습이 보인다. 앞서 성 크리스토퍼의 전설에서 보았듯이, 세상에서 가장 강한 군주를 찾아 나섰던 거인이 아기 예수를 어깨에 짊어지고 강을 건너고 있다.

〈십자가에서 내려오는 예수〉로 루벤스는 큰 명성을 얻었다. 사실 그의 고국에서 이처럼 빨리 유명해진 화가는 없었다. 루벤스의 주변에는 많은 문하생들이 모여들었고, 그가 감당할 수 없을 만큼 그림 주문도 많이 들어왔다.

루벤스는 매우 규칙적인 생활을 했다. 새벽 4시에 일어나 미사에 참여하고 아침 식사를 했다. 오전에 몇 시간 그림을 그린 뒤 잠깐 휴식을 취하고 점심을 먹었다. 다시 늦은 오후까지 그림 작업을 한 다음 한두 시간 정도 말을 탔다. 저녁 식사를 한 뒤에는 친구들과 즐거운 저녁 시간을 보냈다.

페테르 파울 루벤스, 〈십자가에서 내려지는 예수〉, 1612~1614년경,
목판에 유채, 421×311cm, 안트베르펜 성모 마리아 대성당 소장

루벤스는 책을 좋아했다. 가끔씩 그림을 그리는 동안 동료가 옆에서 책을 낭독해 주기도 했다. 7개국의 언어를 구사할 줄 알았기 때문에 자연스럽게 문학에도 관심을 가졌다.

루벤스는 기품이 있으면서도 소박한 삶을 살았다. 집에 초대하는 손님이나 서신을 주고받는 사람들 중에는 저명인사들도 많았다. 그의 삶은 두 가지 좋은 것으로 채워졌는데, 하나는 기쁘게 일하는 것, 또 하나는 즐거운 생각을 많이 하는 것이었다.

1620년 루이 13세의 어머니 마리 데 메디치가 루벤스를 파리로 초청했다. 뤽상부르(Luxembourg) 궁전 벽에 그녀의 일생 가운데 몇 장면을 그려 달라고 부탁하기 위해서였다.

왕비의 제안을 받아들인 루벤스는 대규모 작업을 진행했다. 이미 눈치 챈 사람도 있겠지만, 이 작품들도 현재 프랑스 루브르 박물관에 가야 볼 수 있다. 작품을 보면 매우 큰 화폭에 역사적 인물과 우화적인 인물이 뒤섞여서 등장한다. 전체적으로 색채와 움직임이 꽤 화려하다. 확실히 루벤스의 상상력과 작품의 장식성이 뛰어나다는 사실을 알 수 있다.

마리 데 메디치는 루벤스를 아주 좋아했다. 그가 그림을 그릴 때면 옆에 앉아서 이야기를 나누기도 했다. 대화를 나누면서 루벤스는 그림에 신들이 왜 그토록 많이 등장하는지 설명해 주었을지도 모른다.

루벤스는 그림을 눈 깜짝할 사이에 그렸기 때문에 '붓으로 마법을 부리는 마법사'라는 별명을 얻기도 했다. 어느 독일 작가는 한때 루벤스가 18일 동안 총 여덟 점의 작품을 그렸다고 말한다. 그는 늘 그림을 그리는 시간의 가치를 얼마 정도의 돈으로 환산하곤 했다.

한 번은 어느 연금술사가 루벤스에게 용광로를 만들 수 있도록 돈을 보태 달라고 요구했다. 대신 '현자의 돌'●을 발견하면, 그것을 루벤스와 공유하겠다고 약속했다. 그러자 루벤스는 "당신은 나에게 20년이나 늦게 왔군요."라고 대답했다. 그러더니 팔레트와 붓을 가리키며 "나는 이것들을 가지고 모든 것을 금으로 바꿀 수 있는데 말이죠."라고 덧붙였다.

● 모든 금속을 황금으로 바꿀 수 있다고 믿었던 신비로운 물질을 말한다.

페테르 파울 루벤스, <레우키포스 딸들의 납치> 1617~1618년경, 캔버스에 유채, 224×210.5cm, 뮌헨 알테 피나코덱 소장

루벤스는 거의 모든 종류의 대상을 그림으로 옮겼다. 신화를 주제로 하는 그림에서는 매일 마주치는 플랑드르 사람들을 신과 여신으로 바꾸어 놓았다. 또 그들과 함께 거대한 짐승들도 그려 넣었다.

종교화에서는 플랑드르의 농민들이 성모, 사도, 성인, 순교자로 표현되었다. 성스러운 장면을 그릴 때 인물 배치에서 천재성이 유감없이 발휘되었다. 루벤스의 걸작 가운데는 역사화도 많았다. 그림의 배경에는 주로 고향 마을인 스틴의 풍경을 그려 넣었다. 루벤스는 이 장소를 매우 좋아했고 지치거나

몸이 아플 때 이곳에 와서 휴식을 취하기도 했다. 화려한 복장을 입은 왕과 귀족들의 그림도 많이 그렸다. 그들의 얼굴은 늘 밝고 화사했지만, 렘브란트나 할스의 그림처럼 인물의 마음이나 성격이 잘 느껴지지는 않았다.

루벤스는 아이들을 무척 좋아했다. 아이 특유의 표정이나 몸짓을 표현하는 데 재능이 남달랐다. 특히 과일과 꽃으로 장식한 아이들이 가장 매력적이다.

루벤스는 상상력과 인물 배치, 부드러우면서도 빛나는 색채로 유명하다. 이미 말했듯이, 인물의 마음이나 성격은 잘 느껴지지 않지만, 이 화가만큼이나 모든 것을 그림의 대상으로 소화할 수 있는 사람은 없었다.

루벤스는 그림의 크기를 가리지 않았다. 스스로도 밝혔듯이, 캔버스가 크면 클수록 좋아했다. 루벤스의 문하생들은 작업의 상당 부분을 도왔다. 스승이 먼저 밑그림을 그리면 제자들은 스승의 지시에 따라 그림을 그렸다. 마지막에는 루벤스가 직접 수정해 작품을 마무리 지었다.

가끔은 제자들이나 다른 화가들이 루벤스를 시기할 때도 있었다. 그럴 때마다 루벤스는 "뛰어난 화가가 되어라. 그러면 다른 이들의 부러움을 살 것이다. 더 뛰어난 화가가 되어라. 그러면 다른 이들의 스승이 될 것이다."라고 말했다고 한다.

1626년에 아내인 이사벨라 브란트가 세상을 뜨고 말았다. 루벤스는 여행을 통해 아내를 잃은 상실감에서 벗어나고자 했다. 그는 외교관으로 파견되어 헤이그에 있는 스페인 왕 펠리페 4세를 만났다. 이번에도 그의 개인적인 매력 덕분에 사람들에게 신망을 얻을 수 있었다. 49세였던 루벤스는 스페인에서 젊은 화가 벨라스케스와 친분을 쌓게 되었다. 두 사람은 마음이 잘 통해 급속도로 친해질 수 있었다.

스페인에 머무는 동안 루벤스는 왕을 위해 훌륭한 그림을 그려 주었다. 스페인 왕은 영국의 찰스 1세와 평화 조약을 맺는 자리에 루벤스를 대사로 초대했다. 이곳에서 또 한 번 루벤스는 훌륭한 외교 활동을 펼칠 수 있었다.

찰스 1세는 루벤스를 마음에 들어 했고, 루벤스는 영국 왕을 위해 런던의 화이트홀 궁전에 있는 연회장 천장에 그림을 그렸다. 어느 날 루벤스가 그림

그리는 모습을 지켜보던 신하가 "대사께서는 그림 그리기가 취미이신가 보군요?"라고 물었다. 그러자 루벤스가 망설이지 않고 "아니요. 외교 활동이 취미입니다만."이라고 대답했다.

찰스 1세는 루벤스에게 기사 작위를 내렸고 보석으로 장식된 검을 하사했다. 또 왕가의 문장이 새겨진 목걸이를 목에 걸어 주었다. 이때부터 루벤스는 여러 왕과 공작에게 사랑을 받기 시작했다.

영국 왕과 친분이 깊었던 버킹엄 공작은 곧 루벤스와도 가깝게 지냈다. 나중에는 안트베르펜을 방문하기까지 했다. 공작은 루벤스가 저택에 수집한 작품들을 보고 수집품을 구입하겠다며 거액을 제시했다. 루벤스는 잠시 망설였다. 수집품 중에는 라파엘로의 작품 3점, 티치아노의 작품 19점, 베로네세의 작품 13점이 포함되어 있었기 때문이다.

하지만 돈을 좋아했던 루벤스는 결국 버킹엄 공작의 제안을 받아들였다. 그리고 그 돈으로 다시 새롭게 수집을 시작했다. 버킹엄 공작의 그림 구매를 시작으로 영국에서도 귀족들 사이에 그림을 수집하는 문화가 형성되기도 했다.

루벤스는 외교관으로 생활하는 것에 염증을 느꼈고, 다시 고향으로 돌아가 한 사람의 시민으로 살고 싶었다. 1630년에 루벤스는 재혼을 했다. 그의 나이 53세였고, 새 아내는 16세의 부유하고 아름다운 여인 헬레나 푸르망이었다. 루벤스는 아내를 깊이 사랑했다. 아내와 그녀의 형제들을 계속 작품에 등장시켰다. 아내는 늘 고풍스러운 큰 모자를 쓰고 있고 얼굴빛은 밝고 싱그럽다. 의상도 다양하고 화려하다.

루벤스는 작품 하나를 남겼는데, 그 작품을

페테르 파울 루벤스, <밀짚모자> 1625년경, 목판에 유채, 79×55cm, 런던 내셔널 갤러리 소장

너무 좋아해서 어떤 가격을 줘도 팔 수 없었다. 가는 곳마다 그 작품을 지니고 다녔다고 한다. 이 작품의 제목은 〈밀짚모자〉이다. 이 밀짚모자를 쓰고 있는 주인공은 아내 헬레나의 여동생들 가운데 한 명으로 추정된다.

이 위대한 화가는 1,500~1,800점의 작품을 남겼다고 하는데, 이 가운데 어느 작품이 가장 훌륭한지 판가름하기는 어렵다. 물론 모든 작품이 다 훌륭하다고 볼 수는 없다. 그래서 루벤스의 작품에 대한 가치 평가를 두고 사람들은 크게 몇 부류로 나뉜다. 어떤 사람들은 매우 큰 미술관에서 루벤스의 거대한 작품을 보고 '수마일 펼쳐진 캔버스'라고 부르며 싫증을 낸다. 또 어떤 사람들은 비교적 변변찮은 작품만 보고서 루벤스를 저평가한다. 어떤 이들은 그림을 너무 가까이에서 들여다보면서, 본래 웅장한 건물 벽과 천장에 그린 작품이라는 사실을 잊어버리곤 한다. 이런 그림들은 적당히 거리를 두어야 작품의 진면목을 발견할 수 있는데 말이다.

루벤스의 명작들은 거의 말년에 탄생했다. 하지만 나이가 들어 통풍(痛風)이 심해져 갔다. 무엇보다 서 있을 힘이 없어 더 이상 큰 캔버스에 그림을 그릴 수 없었다. 이제는 작은 크기의 그림만 그려야 했다. 통풍이 손가락까지 퍼졌을 때는 어쩔 수 없이 손에서 붓을 놓아야 했다.

1640년 루벤스는 갑작스럽게 병으로 세상을 떠나게 되었다. 이 소식이 '루벤스의 도시'인 안트베르펜에 알려지자 도시 전체가 큰 슬픔에 빠졌다. 예술을 사랑하는 다른 유럽 도시들에서도 루벤스의 죽음을 애도했다. 그만큼 루벤스의 명성은 유럽 전역을 아우르고 있었다.

루벤스는 불과 몇 년 전 결혼식을 올렸던 성 자크 교회에서 장례식을 치르게 되었다. 장례식은 화려하고 장대하게 치러졌다. 루벤스의 시신은 개인 예배당의 제단 아래 안치되었다.

루벤스는 플랑드르에 예술의 황금기를 다시 가져왔고, 플랑드르 최고의 화가로 지금까지 기억되고 있다. 17세기 북부 지역의 최고의 화가로는 단연 렘브란트와 루벤스 두 사람이 손꼽힌다. 다만 렘브란트가 '빛과 그림자의 대가'였다면, 루벤스는 '빛의 거장'이라 평할 수 있다.

플랑드르 최고의 초상화가, 반다이크

03

낯선 남자가 하를럼이라는 도시를 지나 프란스 할스의 집으로 찾아갔다. 이 남자는 할스의 명성을 익히 들어 잘 알고 있다면서, 두 시간 안에 그가 그려 준 초상화를 갖고 싶다고 했다. 할스는 붓을 들고 열심히 그림을 그려 나갔다. 정해진 시간이 지나자 낯선 남자가 말했다. "선생님, 제가 초상화를 한번 봐도 되겠습니까?" 그러더니 그림을 보고는 만족해하는 표정을 지었다. "그림 그리는 게 매우 쉬워 보이는군요. 자리를 바꿔서 제가 선생님을 그려 봐도 될까요?"

할스는 고개를 끄덕이며 낯선 남자와 자리를 바꿔 앉았다. 낯선 남자가 그림을 그리기 시작하는데, 할스의 눈에 그의 붓질하는 손놀림이 예사롭지 않아 보였다. 낯선 남자는 화가임이 틀림없었다. 게다가 그림 그리는 속도도 빨랐다. 할스는 그림을 보자마자 흥분하며 소리를 질렀다. "당신은 반다이크로군요! 그가 아니고서는 이런 그림을 그릴 수 없습니다!"

이 일화의 주인공인 안톤 반다이크는 안트베르펜에서 잘나가는 비단 상인의 아들이었다. 반다이크는 1599년에 이 도시에서 태어났다. 어머니는 손재주가 뛰어나 태피스트리를 아름답게 만들었다.

반다이크도 루벤스처럼 형제 중 일곱째였다. 반다이크는 어린 나이였지

만 어른스러웠다. 비단 위에 화려한 색으로 수를 놓는 어머니의 능숙한 바느질 솜씨를 보며 색상의 조화에 매력을 느꼈다. 루벤스를 좋아했던 어머니는 반다이크가 열일곱 살에 이 위대한 화가의 작업실에 들어갔을 때 누구보다 기뻐했다.

반다이크는 루벤스의 뛰어난 제자였다. 어느 오후 루벤스가 일이 있어 작업실을 잠시 비웠다. 제자들은 나이 많은 하인을 매수해 작업실의 열쇠를 받아 냈다. 제자들은 스승이 지금 어떤 작품을 그리고 있는지 몹시 궁금했다. 드디어 작업실 문을 열고 스승의 작품을 감상하고 있는데, 어느 부주의한 제자가 그림에 살짝 스치는 바람에 인물의 턱과 목 부분이 흐릿해졌다. 제자들은 절망감에 빠졌다. 이제 어떻게 해야 한단 말인가! 제자들의 눈이 모두 재능이 많은 반다이크를 향했다. 반다이크라면 원상태로 고쳐 놓을 수 있다고 믿었다. 실제로 반다이크는 그 그림을 완벽하게 고쳐 놓았다. 다음 날 아침 루벤스조차 눈치 채지 못했다.

하지만 시간이 지나자 루벤스는 자신의 작품에서 낯선 붓의 터치감이 느껴졌다. 나중에 반다이크의 소행인 것을 알게 되었지만, 그를 혼내기는커녕 오히려 탁월한 예술 감각을 칭찬해 주었다. 사실 루벤스는 반다이크의 실력을 믿고 가끔 자기 작품을 수정하거나 일부분 스케치하는 일을 맡기기도 했다.

반다이크는 이른 나이에 거장의 반열에 오르게 되었다. 열아홉 살이 되기 전에 이미 안트베르펜 '화가 길드'의 정식 회원으로 참여했다. 불과 스물한 살이 되었을 때는 몇몇 작품들이 스승의 작품들과 어깨를 나란히 할 정도로 좋은 평가를 받았다고 한다.

반다이크는 훤칠하고 얼굴도 잘생겼고 머릿결도 금발이었다. 게다가 세련된 격식을 중요시하는 청년이었다. 한곳에 가만히 있지 못했던 그는 여행하는 것을 좋아했다. 스승 루벤스는 이탈리아를 여행하며 많은 도움을 받았던 경험을 떠올리며 제자 반다이크에게 이탈리아에서 미술 공부를 해 보라고 조언했다.

반다이크는 스승의 조언을 따르기로 했다. 이탈리아로 떠나기 전 루벤스는

여러 궁전에 보낼 소개장을 전해 주었다. 이탈리아까지 편히 갈 수 있도록 좋은 말도 골라 주었다. 이 젊은 예술가도 베네치아에서 다른 예술가들처럼 도시의 매력에 흠뻑 빠져들었다. 무엇보다 티치아노의 작품을 모사할 수 있어 좋았다. 실제로 그가 모사한 작품이 원본보다 더 훌륭하다는 평가도 받았다.

반다이크는 로마에 있을 때 뛰어난 작품으로 손꼽히는 벤티볼리오 추기경의 초상화를 그리기도 했다. 하지만 로마 생활이 별로 즐겁지는 않았다. 하루라도 빨리 도시를 벗어나고 싶었다. 무슨 일이 있었을까? 아무래도 엄숙한 격식을 차리고 좋은 옷을 입고 다니다 보니 다른 화가들의 미움을 샀던 것 같다. 화가들은 농담 삼아 그를 '왕당파 화가'라고 불렀고 모임에도 끼워 주지 않았다. 사실 반다이크는 격식을 지나치게 중요시하고 거만한 성격 탓에 주변의 친구들이 떠난 적도 많았다.

하지만 제노바에서는 스승 루벤스 덕분에 따뜻한 환영을 받았다. 거기서는 주로 성직자, 군인, 왕족, 귀족, 귀부인 등 상류층의 그림을 의뢰받았다. 그들 중 어떤 이는 화려한 의상을 입거나 기사의 갑옷을 입기도 했다. 또 실크와 벨벳과 레이스로 아름답게 치장한 귀부인도 있었다. 말 위에 올라타거나 정교하게 장식된 의자에 앉아 있는 사람도 있었다.

제노바 사람들은 반다이크가 그 도시에 훌륭한 작품을 남겨 준 것에 대해 고마운 마음을 가졌다. 제노바 혹은 시칠리아에서 반다이크는 거의 100세 가까운 노파를 만나게 되었다.

안톤 반다이크, <벤티볼리오 추기경의 초상>, 17세기 전반, 캔버스에 유채, 195×147cm, 필라초 피티 소장

안톤 반다이크, <십자가에
못 박힌 그리스도>, 1615
년경, 캔버스에 유채, 333
×282cm, 루브르 박물관
소장

이 노파는 당시 유명한 화
가였고 티치아노의 친구이
기도 했다. 청년 반다이크는
늙은 화가와 오랫동안 대화
를 나누었다. 반다이크는 어
느 학교보다도 이 노파로부
터 많은 것을 배웠다고 고백
했다.

이탈리아에서 4년을 지
낸 반다이크는 다시 안트베
르펜으로 돌아갔다. 안트베
르펜에서 오랜 시간을 보내
면서 고향의 명성을 충분히
높일 만한 훌륭한 작품들을
많이 내놓았다.

그가 그린 종교화는 대부
분 교회에서 의뢰한 작품이
었다. 루벤스의 그림처럼 규
모가 크지는 않았지만, 색감
이 부드러웠고 인물들의 표정이 살아있었다. 확실히 그림에 등장하는 인물
들의 표정에는 깊은 연민이 담겨 있다. 그가 선호하는 작품 주제 중 하나는
'그리스도의 매장'이었다. 실제로 반다이크는 예수의 고난과 죽음에 관한 그
림을 많이 그렸다.

반다이크가 살던 시대에는 역사나 신화를 주제로 삼은 그림들이 많이 그
려지기도 했지만, 그는 신화에는 별로 관심을 갖지 않았다. 반다이크는 유행
에 그렇게 민감한 화가가 아니었다. 물론 루벤스의 영향을 많이 받긴 했지만
초상화의 인물들은 표정에 더 풍부한 감정이 담겨 있다. 인물을 우아하고 품

위 있게 표현하는 능력은 스승을 훨씬 능가했다.

반다이크는 몸값이 매우 비싼 화가였기 때문에 상류층들만 초상화를 의뢰할 수 있었다. 안트베르펜의 부유한 시민들이 아내와 함께 그의 작업실에 찾아왔다. 부인들은 대개 양단으로 만든 최고급 옷과 화려한 러프를 두르고 머리에는 보석으로 장식한 화관을 썼다. 여행 도중 그 도시에 잠깐 들렀던 부자들은 반다이크에게 초상화를 의뢰하기 위해 일부러 여행 기간을 연장하기도 했다.

반다이크는 초상화 의뢰인과 하루에 단 한 시간만 그림을 그린다고 약속했다. 그 시간이 끝나면 붓을 놓고 자리에서 일어나 다른 날로 약속을 잡고 의뢰인을 정중하게 집으로 돌려보냈다. 조수가 와서 붓을 씻고 새 팔레트와 캔버스를 준비해 놓으면, 그때 다른 의뢰인이 들어올 수 있었다.

반다이크는 처음에는 의뢰인에게 포즈를 취하게 했다. 그는 늘 우아한 포즈를 주문했다. 그런 다음 캔버스에 초크로 인물의 윤곽을 스케치했다. 이 밑그림에 조수가 옷을 그렸다. 의뢰인의 옷은 항상 나중에 작업실에 따로 보냈기 때문에 완벽하게 모사할 수 있었다. 옷을 다 그리면 반다이크가 직접 얼굴과 손을 그렸는데, 이 작업을 위해 전문 모델을 고용했다.

반다이크는 의뢰인들과 자주 저녁 식사를 했다. 저녁 식사를 하면서 대화를 나눌 때면 포즈를 취할 때보다 훨씬 자연스러운 표정을 포착할 수 있었기 때문이다. 반다이크는 재빨리 의뢰인의 표정을 잡아 순식간에 그림에 옮기곤 했다.

반다이크가 활동하던 시기 이전에 영국에서는 회화에 그다지 큰 관심을 보이지 않았다. 반다이크도 영국에서 후원을 얻으려고 한두 번 시도했지만 실패했다. 결국 예술을 사랑한 아룬델 백작은 반다이크에게 초상화를 의뢰했고, 그 초상화를 본 뒤 찰스 1세는 반다이크를 궁정 화가로 초빙했다.

늘 환경의 변화를 갈망했던 반다이크는 찰스 1세의 제안을 기쁘게 받아들였다. 1632년 찰스 1세는 반다이크를 성대하게 맞아들였다. 왕은 무엇보다도 그에게서 풍기는 품위 있는 격식에 매력을 느꼈다.

반다이크는 어마어마한 연봉과 함께 블랙프라이어스에 있는 별장을 제공
받았다. 영국 잉글랜드 남부를 흐르는 템스강이 내려다보이는 별장이었다.
여기에는 특별히 부두가 마련되어 있어서 왕족들이 쉽게 화이트홀 궁전에서
반다이크의 작업장으로 배를 타고 올 수 있었다.

반다이크는 런던에서 멀지 않은 곳에 전원(田園)도 하사받았다. 또 그에게
필요한 하인과 말뿐만 아니라 생활하는 데 불편함이 없도록 모든 것이 제공
되었다.

찰스 1세는 시간이 지나면서 반다이크를 좋아하게 되었다. 왕으로서 짊어
져야 하는 과중한 부담에서 벗어나고 싶을 때면 템스강을 따라 배를 타고 내
려와 반다이크의 작업실에 들르곤 했다. 왕은 반다이크가 작업하는 모습을
지켜보며 그의 재치 있는 이야기를 들었다. 어느새 머릿속에서 골치 아픈 일
들을 잊어버렸다. 왕이 자주 반다이크의 작업실에 드나들면서 나중에는 이

안톤 반다이크, <찰스 1세
의 초상>, 1635년경, 캔버
스에 유채, 272×212cm,
루브르 박물관 소장

곳이 왕족들의 휴양지로 변모했다. 실제로 런던
에서는 반다이크의 작업실에 방문하는 것이 하
나의 유행이 되기도 했다. 찰스 1세는 반다이크
가 왕족들의 그림만 그려 주어 대단히 기뻤다.
덕분에 우리도 당시 왕족들의 얼굴이 어떻게
생겼는지 잘 알게 되었고, 특히 찰스 1세의 얼
굴은 너무도 익숙해졌다. 세상에 알려진 찰스 1
세의 초상화만 해도 36점이나 된다. 그의 초상
화는 왕의 복장을 입은 모습, 가족들과 함께 있
는 모습, 사냥터에 있는 모습 등 다양한 자태로
묘사되었다.

무엇보다 루브르 박물관에 소장된 찰스 1세
의 초상화가 유명하다. 뒤로는 나무 한 그루와
저 멀리 바다가 보이는 곳에서 찰스 1세가 포즈
를 취하고 있다. 왕은 이제 막 회색 말에서 내린

모습이다. 검은색 테두리가 있는 모자를 쓰고 흰색 새틴 재킷과 붉은색 바지를 입고 누런 부츠를 신었다. 옆에 있는 시종은 한 손으로는 가만히 있지 못하는 말을 달래고 있고, 다른 손에는 왕의 겉옷을 들고 있다.

반다이크는 가능하면 그림에 말을 등장시키는 것을 좋아했다. 일부 작품에서는 말의 활기찬 모습을 생생히 묘사하기도 했다.

가장 숙녀다운 왕비로 불리는 헨리에타 마리아도 반다이크의 작품에 스물다섯 번이나 등장한다. 이 왕비는 매번 은은하게 윤이 나는 옷을 입고 등장하는데, 이는 반다이크가 좋아하는 콘셉트이기도 했다. 반다이크 그림에 나오는 스튜어트 왕가의 아이들도 앙증맞고 사랑스러웠다. 특히 앤은 아기일 때부터 성인이 될 때까지 오랫동안 반다이크 그림의 주인공이 되었다. 아이들은 부드럽게 빛이 아른거리는 실크 옷을 입고 있다. 워낙 색상이 살아있어서 오래전에 그린 그림이라는 사실을 까맣게 잊을 정도다.

안톤 반다이크, <찰스 1세의 아이들>, 1635~1636년경, 캔버스에 유채, 134×152cm, 영국 로열 컬렉션 소장

반다이크는 음악을 사랑했다. 어른은 물론이고 아이들에게 포즈를 취하게 할 때 흥겨운 음악을 연주해 분위기를 밝게 만들 때도 많았다.

반다이크의 그림에는 말뿐만 아니라 개도 자주 등장한다. 특히 '스패니얼'이라는 품종의 개가 자주 나왔는데, 당시 이 개가 등장하는 그림이 유행처럼 번졌다. 그런 이유로 이 개를 '킹 찰스 스패니얼(King Charles Spaniel)'이라 부르기도 했다.

왕의 가족들뿐만 아니라 귀족들도 반다이크의 작업실로 모여들었다. 반다이크가 그려 준 귀족들의 초상화는 오늘날에도 영국의 대저택 벽에 걸려 있다. 후손들은 그 작품을 보면서 선조들을 자랑스러워한다.

왕당파 귀족 남성들은 깃털 달린 모자를 쓰고 긴 머리를 늘어뜨렸고, 레이스로 장식된 넓은 칼라, 몸에 딱 붙는 상의, 주름 장식이 있는 셔츠, 목이 긴 부츠를 착용했다. 귀족 여성들은 치마에 우아한 주름이 흘렀고 리본, 레이스, 보석으로 화려하게 장식했다. 해가 갈수록 반다이크의 채색은 은빛으로 가득해졌다.

당시 런던에는 왕당파뿐 아니라 청교도들도 많았다. 하지만 청교도들은 검소하고 소박한 생활을 추구해 밋밋한 옷을 입고 다녔기 때문에, 이 세련된 플랑드르 사람의 눈길을 사로잡지는 못했다.

영국에 있는 동안 반다이크는 300점 이상의 초상화를 그렸다. 일이 바빠 여가 생활은 꿈도 꾸지 못했다. 다만 런던에서 화가들과 작은 사교 모임을 만들어 교류하는 정도였다. 찰스 1세는 루벤스처럼 반다이크에게도 기사 작위를 수여하고 금 목걸이를 걸어 주었다. 그 후 2년 동안은 별 탈 없이 지냈다. 안톤 반다이크 경은 귀족처럼 살아갔다. 하지만 점점 사치스러워지더니 결국에는 빚더미에 올라앉게 되었다.

여기서부터 불행이 시작되었다. 영국 땅에 먹구름이 드리워지고 있었다. 심각한 정치 갈등이 벌어지고 있었던 것이다. 얼마 뒤 영국 의회는 더 이상 왕에게 돈을 지급하지 않았고, 당연히 반다이크 경도 왕으로부터 월급을 받지 못했다.

이 화가는 사치스럽고 방탕한 생활을 해 오면서 몸도 많이 약해져 있었다. 더군다나 그의 후원자들이 곤경에 처하는 모습을 보면서 고통이 더해졌다.

비록 그는 초상화가로 성공했지만 항상 만족스럽지 못했다. 초상화가가 아닌 장식화가로서 대작을 완성해 보고 싶은 열망이 있었다. 루벤스는 자그마치 39점의 천장화를 완성했다. 반다이크라고 영국 런던의 궁전이나 파리 루브르 궁전에 천장화나 벽화를 그리지 말라는 법은 없었다.

하지만 영국은 지금 미술에 돈을 투자할 상황이 아니었다. 루이 13세도 이미 프랑스 화가에게 루브르 궁전의 장식을 맡겼다. 따라서 어떻게든 반다이크는 돈을 만들어 내야 했다. 그래서 연금술에 관심을 가지게 되었고, 당시 어리석은 연금술사들처럼 비금속을 금으로 바꾸는 비밀을 찾아내려고 했다. 물론 아무것도 밝혀내지 못했다. 앞서 보았듯이 반다이크와 달리 루벤스는 연금술에는 전혀 관심을 보이지 않았다.

반다이크가 낙심에 빠지자 영국 왕은 그에게 스코틀랜드 귀족 가문의 딸인 메리 루스번를 소개해 주었다. 반다이크는 새 신부와 함께 휴양을 다녔는데, 그럼에도 몸과 마음은 점점 악화되어 갔다.

찰스 1세는 제 한 몸 추스르기도 벅찼지만 자신이 가장 아끼던 화가의 상태가 좋지 않자 마음이 쓰라렸다. 왕은 궁정 의사에게 거액을 쥐어 주며 반다이크를 꼭 고치게 했다.

하지만 돈으로도 그를 살릴 수 없었다. 결국 반다이크는 1642년에 쓸쓸하게 세상을 떠났다. 루벤스가 안트베르펜에서 죽은 지 정확히 1년 뒤였다. 반다이크는 불과 43세밖에 되지 않았다. 한때 환락에 젖어 살기도 했지만 끝까지 예술에 대한 열정은 놓치지 않았다. 종교화와 역사화로 유명할 뿐 아니라 세계 최고의 초상화가로서 지금까지도 명성을 잃지 않고 있다.

루벤스와 반다이크 이후로 가장 유명한 플랑드르 화가로는 야콥 요르단스를 들 수 있다. 요르단스는 루벤스의 친한 친구였다. 루벤스처럼 큰 캔버스에 작업하는 것을 좋아했고 비슷한 주제로 그림을 그렸다.

루벤스와 달리 이탈리아에 간 적이 없는 요르단스는 이탈리아 미술에 영향을 받지 않았다. 그의 작품들은 때로는 거칠었고 때로는 유머러스했다. 채색은 밝은 편이며 많은 사람이 그의 작품에는 '금빛'이 감돈다고 생각한다.

동물과 정물을 주로 그린 프란스 스나이데르스 역시 루벤스의 친구였다. 가끔 스나이데르스가 캔버스에 동물과 꽃을 그리면, 루벤스가 여백에 인물을 그려 넣었다고 한다. 스나이데르스는 멧돼지 사냥이나 사슴 사냥과 같은 동물을 소재로 하는 그림을 주로 그렸고, 과일, 꽃, 채소 등 사실감 넘치는 정

물화도 많이 그렸다.

　동물 화가인 페이트는 스나이데어스와 라이벌이었다. 작품 속 토끼나 사냥개의 털, 새의 깃털을 보면 진짜 털을 만지는 느낌이 날 것만 같다. 페이트는 살아있는 동물을 그릴 때도 있고 죽어 있는 동물을 그릴 때도 있었다. 가끔은 한 그림에 둘 다 등장하기도 한다.

　다비드 테니르스도 플랑드르 화가에 포함된다. 온갖 종류의 그림을 그렸

다비드 테니르스, <마을 축제>, 1648년, 캔버스에 유채, 97×129cm, 에르미타주 미술관 소장

　청소년을 위한 친절한 서양 미술사

지만, 특히 장르화의 대가로 알려져 있다. 그의 작품들은 네덜란드 회화와 유사하다.

테니르스는 화가 가문에 속해 있었고, 그도 루벤스의 친구였다. 사람이 매력적이었을 뿐 아니라 그의 작품도 전 유럽에서 인기를 얻었다. 한때 브뤼셀에서 궁정 화가를 지내기도 했다.

부유해진 테니르스는 대저택을 지었다. 여기서 귀족들을 접대하거나 농민들과 떠들썩하게 잔치를 벌이기도 했다. 덕분에 사람들의 일상적인 잔치 풍경을 그림으로 자연스럽게 옮길 수 있었다.

테니르스가 가장 좋아하는 주제는 평범한 사람들이 즐기는 잔치나 축제였다. 이러한 장면들이 부드럽고 밝은 색채로 사실적이고도 쾌활하게 묘사되었다. 그는 유머러스한 것을 좋아했고 때로는 고양이나 원숭이를 작품에 등장시켰다. 담배 피우는 사람도 사실적으로 완벽하게 묘사했다. 그의 그림에는 항상 난로가 등장하는 것 같다.

캔버스는 그렇게 크지는 않지만 한 번에 수백 명의 인물이 등장하기도 하고 많을 때는 천 명 가까이 등장할 때도 있다. 모든 인물의 움직임이 크고 활기가 넘치지만, 머리 부분은 비슷비슷하다. 그래서 인물이 가장 적게 등장하는 작품이 가장 가치가 높다고 말하기도 한다.

테니르스는 매우 재빠르게 그림을 그려서 그날 저녁을 먹고 잠이 들기 전에 한 작품을 완성하기도 했다. 게다가 그는 84세까지 그림을 그렸다. 사람들은 그의 작품을 모두 전시하려면 대형 미술관 하나로는 부족하다고 말한다.

루벤스, 반다이크, 요르단스, 페이트, 테니르스는 수많은 제자들과 추종자들을 두었다. 17세기 후반에는 플랑드르 미술이 다시 쇠퇴기를 맞았다. 하지만 19세기에 다시 한 번 부흥이 일어나는데, 이를 이끈 화가는 레이스와 와페르스였다. 두 사람은 머지않아 명성과 영예를 얻었다.

뤼브케는 플랑드르 미술에 대해 다음과 같이 평했다. '뉴욕주보다 인구가 적은 나라인 벨기에는 근대 미술의 핵심을 이룬 곳 가운데 하나였다. 벨기에가 전 세계 미술에 엄청난 영향력을 행사했다.'

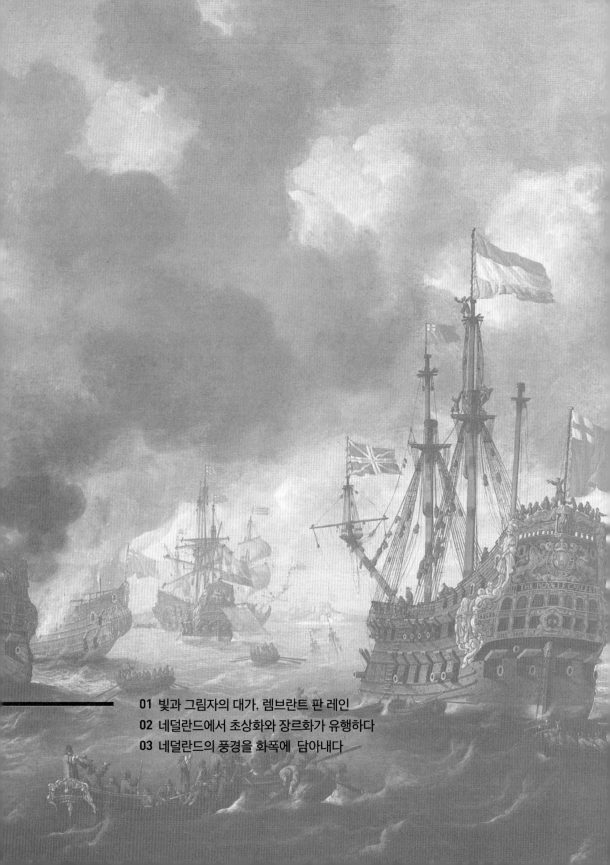

제 8 부

네덜란드 미술

빛과 그림자의 대가, 렘브란트 판 레인

01

네덜란드 초기 회화의 역사는 앞서 살펴본 플랑드르 초기 회화의 역사와 일치한다. 네덜란드와 플랑드르가 모두 저지대 국가들에 속해 있었기 때문이다. 하지만 윌리엄 3세('오렌지 공 윌리엄'으로도 불림)이 스페인의 통치로부터 네덜란드를 독립시키면서, 더불어 새로운 미술의 시대가 시작되었다.

자유를 얻은 네덜란드는 곧 그 나라만의 독특한 화풍이 나타나기 시작했다. 네덜란드 미술에서 성모자 그림은 개신교의 영향을 받아 큰 변화가 있었다. 하지만 아늑한 목공소에서 아기를 돌보는 따뜻한 어머니의 모습은 여전히 인자하고 자비롭다.

이탈리아 미술에서는 성인이나 천사의 전설을 주제로 삼은 그림이 많았다. 하지만 네덜란드 사람들은 전설에는 별로 관심을 두지 않았다. 그보다는 고국의 자유와 번영을 위해 몸 바친 영웅의 초상화를 그리고 싶어 했다.

이탈리아의 화가들은 화창한 하늘과 언덕이 어우러진 고국의 풍경을 사랑했고, 네덜란드의 화가들도 구름 낀 하늘과 드넓게 펼쳐진 들판, 나무들과 운하와 풍차가 있는 고국의 풍경을 사랑했다. 집 밖에 안개가 자욱할수록 집 안에 켜 둔 불빛은 더욱 환한 법이다.

17세기 네덜란드 미술의 찬란한 황금기를 이끈 화가 가운데 가장 대표적

인 사람은 바로 하르먼스 판 레인 렘브란트였다. 렘브란트는 1606년 레이던에서 태어났다. 아름다운 과수원과 전원이 펼쳐져 있는 레이던은 예전에 스페인의 포위 공격을 끝까지 막아낸 곳으로도 유명하다. 이곳에는 세계적으로 유명한 레이던 대학교가 세워져 있다.

렘브란트의 아버지는 방앗간을 운영했다. 자녀들 중에 렘브란트가 가장 총명했기 때문에 부모는 다른 자녀들에게는 장사를 가르쳤지만 렘브란트는 성직자나 법률가를 시키려고 마음먹었다. 그래서 라틴어 학교에 보냈는데, 그 학교가 바로 레이던 대학교의 전신이었다. 하지만 재능이 많고 가만히 있지를 못하던 렘브란트는 책에는 전혀 관심이 없었다. 대신 주변의 자연물이나 사람들의 표정, 벽에 그려져 있는 벽화들을 늘 골똘히 연구했다.

보다 못한 아버지는 렘브란트에게 이렇게 시간을 허비하면 나중에 부자가 될 수 없을 거라고 경고했다. 그러자 렘브란트는 대답 대신 플랑드르의 거장 루벤스라는 화가가 얼마나 큰 부자였는지 들어봤냐고 되물었다. 그러면서 "저라고 루벤스처럼 살지 말란 법 있나요?"라고 덧붙였다.

아버지는 아들의 말에 관심을 갖게 되었다. 아들이 정말 재능이 있는지 확인해 보기 위해 어느 화가 밑에서 공부하게 했다. 그렇게 렘브란트는 3년 동안 레이던과 암스테르담에서 미술 공부를 했다. 여러 스승들로부터 배울 수 있는 것은 모조리 배웠다고 생각한 렘브란트는 이제 '자연'을 공부하기 위해 집으로 돌아갔다. 실제로 작품을 보면 누구보다 훌륭한 스승인 '자연'으로부터 많은 것을 배웠다는 사실을 알 수 있다.

렘브란트는 작업실을 하나 마련해 놓고 이곳에서 창문을 열었다 닫았다 하면서 빛과 그림자의 효과를 연구했다. 오랜 시간 걸으며 풍경을 관찰하고 만나는 사람들의 얼굴에서 다양한 표정들을 눈여겨보았다. 렘브란트가 열심히 그린 작품 가운데 하나가 중개인에게 비싼 값에 팔리자 주변 동료들이 진심으로 기뻐해 주었다.

렘브란트는 여러 차례 가족들 한 사람 한 사람의 초상화를 그렸다. 특히 가장 사랑하는 어머니의 얼굴은 몇 번을 다시 그려도 질리지 않았다.

당시 암스테르담은 한창 번성하고 있는 대도시였다. 운하와 다리가 많아서 '북부의 베니스'라 불렸다. 분주한 상인들이 거리를 가득 메웠는데, 특히 유대인 지구(地區)에는 세계 곳곳에서 배로 가져온 진귀한 물건들이 넘쳐났다.

암스테르담은 많은 예술가와 문인의 고향이기도 했다. 1630년 젊은 렘브란트도 암스테르담으로 근거지를 옮기기로 했다. 거기서 큰 창고에 첫 번째 작업실을 마련했다. 1632년에 그는 이 작업실에서 〈해부학 강의〉라는 작품을 완성했다. 사실 이 작품은 처음에 의사들에게만 주목을 받았다. 하지만 이 그림으로 렘브란트를 유명세를 얻기 시작했다. 그 이유 중 하나는 튈프 박사와 그의 강의를 듣는 의사들의 얼굴을 똑같이 묘사했기 때문이다.

렘브란트, 〈해부학 강의〉, 1632년, 캔버스에 유채, 169.5×216.5cm, 마우리츠하이스 미술관 소장

작품의 반응은 대단했다. 화가 지망생들이 렘브란트의 작업실로 구름처럼 모여들었다. 렘브란트는 학생들을 위해 각각의 공간을 나누어 주었다. 각자 홀로 그림을 그릴 때 더 잘할 수 있다는 것을 알았기 때문이다. 한때 렘브

란트는 암스테르담에서 가장 유행하는 초상화가였다. 부유한 상인들과 유행에 민감한 숙녀들이 너무 많이 찾아와 주문량을 감당하지 못할 정도였다. 그는 초상화에 높은 가격을 매겼고, 앞으로도 모든 일이 잘될 것만 같았다.

렘브란트에게는 헨드리크 판 아윌렌뷔르흐라는 친구가 있었다. 그 친구는 판화와 장식품을 판매하는 가게를 운영했다. 렘브란트는 늘 이곳에 머물러 있기를 좋아했다. 가끔 이 가게에 있으면 헨드리크의 조카인 사스키아 판 아윌렌뷔르흐를 만났다. 그녀도 가게에 있는 그림들을 구경하는 걸 좋아했다.

사스키아는 예쁘지는 않았지만 밝고 생기 있는 표정에 적갈색의 곱슬머리를 가진 매혹적인 여인이었다. 렘브란트는 사스키아로부터 초상화를 그려 달라는 부탁을 받았다. 여인의 반짝이는 눈을 보면 볼수록 그 매력에서 헤어 나올 수 없었다. 머지않아 렘브란트는 그녀에게 마음을 쏙 빼앗기고 말았다.

1643년 렘브란트와 사스키아는 결혼식을 올렸다. 렘브란트는 멋진 저택을 구입해 개인 박물관처럼 꾸몄다. 집에 고풍스러운 가구, 중세 갑옷, 자수로 꾸며진 물건들, 갖가지 의상과 보석, 그림, 조각상, 동물 표본, 심지어 북아메리카 인디언의 무기까지 수집했다. 렘브란트는 근처 유대인 지구의 가게들을 돌아다니면서 먼 나라에서 건너온 진귀한 물건들을 사 모았다. 갖고 싶은 물건은 아무리 비싸더라도 꼭 사고야 말았다.

렘브란트는 아내 사스키아를 귀중한 의상과 보석으로 꾸미고는 초상화를 그려 주었다. 렘브란트를 알려면 렘브란트의 아내에게 익숙해져야 한다. 아내의 얼굴이 작품에 꽤 여러 번 등장하기 때문이다.

드레스덴 미술관에 가면 렘브란트의 유

렘브란트, <렘브란트와 사스키아>, 1635년경, 캔버스에 유채, 161×131cm, 알테 마이스터 회화관 소장

명한 그림을 볼 수 있다. 그 그림에서 사스키아는 렘브란트의 무릎 위에 앉아 있다. 화려한 옷을 입은 그녀는 입가에 잔잔한 미소를 띠고 있다. 렘브란트는 기병대처럼 벨벳 코트를 입고 타조 깃털로 장식했다. 렘브란트는 천진난만하게 웃으면서 한 손으로는 맥주가 담긴 기다란 베네치아 유리잔을 치켜들고 있다. 작품은 따뜻한 갈색 빛깔이 감돌고 있는데, 그것이 렘브란트가 좋아하는 스타일이었다.

이처럼 사스키아가 등장하는 그림에는 화려한 의상과 레이스, 반짝이는 보석으로 가득하다. 하지만 렘브란트의 인생에서 가장 화려하고 화사한 작품은 사스키아 자체였다!

렘브란트는 누구보다도 자화상을 많이 남긴 화가였다. 본인 스스로 다양한 옷과 장신구로 꾸몄을 것이다. 자기 자신이 가장 의욕적인 모델이었다. 거울 앞에 서서 가능한 온갖 표정을 지어 보이며 스케치를 해 두었다.

렘브란트는 별의 별 종류의 사람들을 그려 보았다. 그는 인간의 다양한 표정을 포착하고 싶었다. 가난하고 억압받는 사람들에게 늘 큰 연민을 느꼈다. 작품 속에서는 슬픔에 잠긴 얼굴들이 많이 보인다. 실제로 거지나 부랑자들이 렘브란트를 찾아와 모델이 되고 싶다고 간청하기도 했다.

렘브란트의 그림에 등장하는 노인 얼굴에는 인생의 굴곡이 짙게 새겨져 있

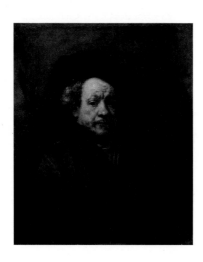

렘브란트, <자화상>, 1660년, 캔버스에 유채, 80×67cm, 메트로폴리탄 미술관 소장

다. 화가는 노인들의 얼굴에 누구보다도 충실하게 인생을 담아냈다. 어느 초상화에 등장하는 나이 지긋한 숙녀는 검은 실크 가운을 입고 뻣뻣한 러프와 두건, 보석으로 치장했다. 어느 주름 많은 노부인은 검은 외투 모자를 뒤집어쓰고 있어 얼굴에 그림자가 드리워져 있다. 지난 기억 때문에 얼굴에는 수심이 가득해 보인다. 오랜 노동으로 투박해진 주름진 손은 이제는 일을 마치고

쉬려는 듯 포개고 있다. 렘브란트는 깊은 동정심과 통찰력으로 늘 사람들의 손을 연구하고 캔버스에 옮겼다. 그가 그린 두 손에서 우리는 인생의 연민과 슬픔을 동감할 수 있다.

그런데 그가 사용한 '키아로스쿠로 (chiaroscuro)' 즉, 빛과 그림자를 활용한 명암법만큼이나 강력한 표현 방식도 없을 것이다. 그림에서 강조해야 할 대상에는 강한 빛을 비추고, 그 외의 부분은 어둡게 표현했다.

제자들은 아무리 가까이에서 지켜보아도 그림에서 빛이 나게 하는 비결을 찾지 못했다. 한 번은 제자들 중 하나가 그 비결을 밝힐 요량으로 옆에 바짝 붙어 있자, 렘브란트는 "물감을 코에 너무 가까이 대면 몸에 해롭단다."라고 말했다.

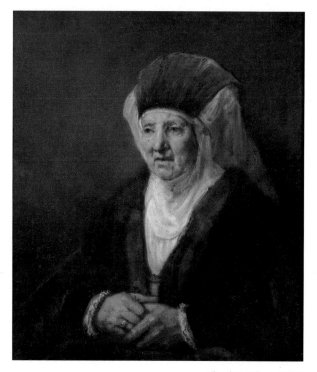

렘브란트, <어느 노부인의 초상>, 1655년, 캔버스에 유채, 87×73cm, 스웨덴 국립 미술관 소장

렘브란트는 '동판화(銅版畫)의 거장'으로도 불렸다. 자신의 작품을 통해 새로운 판화 화파를 만들기도 했다. 다음 이야기는 렘브란트가 동판화용 조각침으로 얼마나 빠르게 작업했는지를 보여 준다.

렘브란트의 부자 친구 얀 식스는 그를 집으로 자주 초대했다. 하루는 두 사람이 식스의 집에서 식사를 하는데, 테이블 위에 겨자소스가 없다는 걸 알게 되었다. 그래서 하인인 한스에게 이웃 마을에 가서 겨자소스를 구해 오라고 시켰다. 그때 렘브란트는 하인이 돌아오기 전까지 판화 작품 하나를 완성할 수 있다고 내기를 걸었다.

그러자 식스는 "나는 자네가 할 수 없다는 데 돈을 걸겠네."라고 답했다. 렘브란트는 주머니에서 동판을 꺼냈다. 어딜 가든 동판을 들고 다녔다. 렘브란트는 창가에 앉더니 동판화용 조각침을 들고 눈앞에 펼쳐진 풍경을 동판

에 새기기 시작했다. 한스가 방으로 들어왔을 때, 렘브란트는 식스에게 완성된 동판화를 건네주었다. 렘브란트가 내기에서 이긴 것이다.

렘브란트는 아내 사스키아와 몇 년 동안 행복한 나날을 보냈다. 하지만 렘브란트의 인생도 자신의 그림처럼 밝은 부분만 있던 것은 아니었다. 어두운 그림자도 있었다.

예술 세계에서 모든 사람을 만족시키기는 어렵다. 하지만 초상화가라면 의뢰인을 만족시키기 위해 노력해야 한다. 렘브란트는 작업을 할 때 점점 자부심이 생기면서 자기 마음 가는 대로 그림을 그리기 시작했다. 아름다움을 강조하기보다 강렬한 표현을 강조했고, 의뢰인들의 의견은 별로 신경 쓰지 않았다.

한편, 당시 이탈리아에 다녀온 네덜란드 화가들은 최첨단 유행을 적용했다. 렘브란트도 이탈리아 회화와 조각을 좋아했지만 이상하게도 이탈리아 땅을 밟아 보고 싶다는 생각은 하지 않았다. 머지않아 네덜란드 사람들은 렘브란트의 그림에 싫증을 느끼기 시작했고, 결국 자신들의 요구를 잘 들어주는 다른 화가에게 발길을 돌렸다.

1642년 렘브란트는 〈야경〉이라는 대작을 완성했다. 그 시대 네덜란드에서는 도시마다 유력한 시민들이 민병대를 조직해 도시의 치안을 담당했다. 암스테르담의 민병대장은 프란스 배닝 코크였다. 코크 대장과 민병대원들은 렘브란트에게 집단 초상화를 요청했다. 작품에는 20~30명 정도 실제 크기의 인물들이 그려져 있다.

렘브란트는 민병대가 본부 건물에서 막 나와 줄을 서기 전까지 무질서한 순간을 묘사하고자 했다. 검은색 제복을 입고 붉은 띠를 걸치고 있는 귀공자가 바로 민병대장 코크이다. 그는 전면에 서서 명령을 내리고 있다. 그가 손을 들어 올리자 옆에 있던 부하의 노란 옷에 손 그림자가 생겼다. 이처럼 세심한 부분까지 그림자를 표현한 렘브란트는 타의 추종을 불허하는 '빛과 그림자의 거장'이라 할 만하다.

옆에서는 북을 치며 대원들을 소환하고 있고, 북소리에 놀란 개가 컹컹 짖

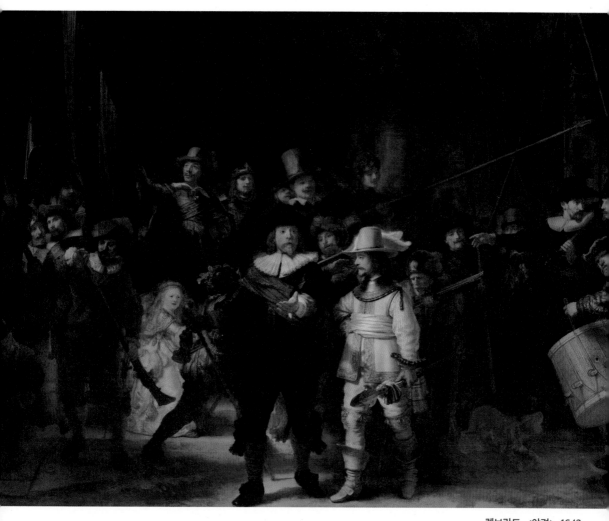

렘브란트, <야경>, 1642년, 캔버스에 유채, 363×437cm, 암스테르담 국립 박물관 소장

는 모습도 보인다. 어떤 대원은 소총을 장전하고, 또 다른 대원은 자기 소총에 화약을 넣고 있다. 뒤에는 이제 막 깃발을 펼치고 있는 대원도 보인다. 특이하게도 화사한 옷을 입고 허리춤에 수탉을 매단 어린 소녀가 장정들 틈에서 유난히 밝은 빛을 받고 있다. 창을 들고 있는 민병대원들도 얼추 출동 준비가 완료된 듯 보인다. 렘브란트의 매혹적인 빛으로 연출된 이 작품은 무엇보다 생동하는 동작과 찬란한 색채로 가득하다. 암스테르담의 국립 박물관

에 가면 여러분도 훌륭한 명암 표현이 왜 이 작품을 세계적인 걸작으로 만들었는지 알게 될 것이다.

영국의 화가인 조슈아 레이놀즈는 이 작품을 〈야경〉이라고 불렀다. 하지만 1889년 오랜 세월 동안 쌓인 먼지와 그을음을 제거하자 이 장면은 실제로 낮에 일어난 일이라는 사실이 밝혀졌다. 누군가는 이 작품에 관해 다음과 같이 평했다. '이 작품은 햇빛이나 달빛을 받아서 빛나는 것이 아니라, 렘브란트의 천재성 때문에 빛나는 것이다.'

당시에는 이 작품이 렘브란트에게 명성을 안겨 주지 못했다. 대원들은 각자 그림 값을 지불했기 때문에 당연히 자기가 두드러지게 나오길 바랐다. 렘브란트는 작업실에 한 사람씩 불러 의자에 앉히고는 실내를 어둡게 만들었다. 그런 다음 얼굴 부분만 빛을 비추어 인물을 하나씩 채워 나갔다. 하지만 민병대원들은 그림이 별로 만족스럽지 못했다. 누구의 얼굴만 크게 나오고 심지어 누구의 얼굴은 가려졌기 때문이다.

렘브란트는 이제 인기가 떨어진 노쇠한 화가였다. 암스테르담에서는 반 데어 헬스트가 주목받는 초상화가가 되었다. 그러나 렘브란트에게는 큰 문제가 아니었다. 그 무렵 인생의 행복이었던 아내가 임종을 앞두고 있었기 때문이다. 8년이라는 짧은 세월이지만 깊이 사랑했던 아내를 떠나보내자 그의 행복한 시절도 끝이 나고 말았다. 인생이 너무도 외로워 오로지 그림에서만 위로를 찾았다. 이때부터 렘브란트는 우울증과 감정 기복이 심해졌고, 식사도 이젤 앞에서 대충 때울 때가 많았다고 한다.

렘브란트는 『성경』 이야기를 좋아해 『성경』을 주제로 하는 그림도 많이 그렸다. 하지만 팔레스타인에 가 본 적이 없어서 그 지역 사람들이 어떤 옷을 입고 어떻게 생활하는지 알 수 없었다. 다만 『성경』의 이야기는 소박하고 평범한 사람들로 표현되어야 한다고 생각했다. 특히 렘브란트는 동방 지역의 의상과 풍경으로 『구약 성경』의 장면을 묘사하는 것을 좋아했다. 렘브란트는 『성경』 이야기를 그릴 때 누구보다 네덜란드에 사는 유대인을 모델로 삼았다.

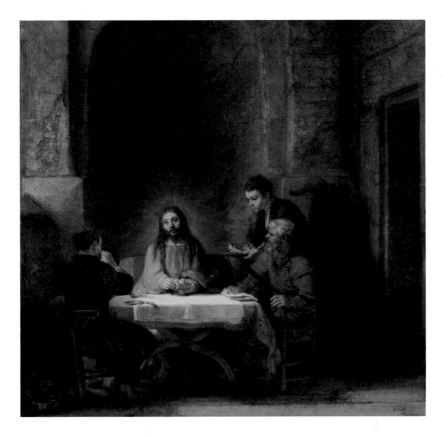

파올로 베로네세의 〈가나의 혼인 잔치〉와 렘브란트의 〈엠마오의 저녁 식사〉를 비교해 보면 분위기가 너무도 대조적이다. 〈엠마오의 저녁 식사〉는 십자가 처형 이후 부활한 예수와 제자 두 명이 함께 식사를 나누는 장면을 그린 작품이다.

방 안은 텅 비어 있다. 단출한 식탁 앞에 두 제자가 앉아 있는데, 사실 이 모델들은 네덜란드의 농부였다. 렘브란트는 두 제자가 함께 있던 손님이 부활한 예수라는 사실을 알고 깜짝 놀라는 순간을 표현했다. 나사렛 예수의 변화된 얼굴을 보면서 두 제자의 얼굴에도 놀라움이 가득하다. 예수와 두 제자의 얼굴을 환히 밝히고 식탁보 위에까지 퍼지는 빛이 어디서부터 왔는지는

알 수 없다. 방의 나머지 공간은 짙은 어둠을 드리워 놓았다.

　렘브란트는 다양한 주제로 그림을 그렸고, 많은 화가들이 그의 그림을 모사해 왔다.

　렘브란트의 인생 황혼기에 관해서는 재혼을 한두 번 한 것 외에는 알려진 사실 많지 않다. 그 시절만큼은 어두운 그림자가 드리워져 있었던 건 확실하다. 무엇보다 이 시기에 나온 작품들에서 우울한 정서가 많이 느껴지기 때문이다.

　렘브란트는 경제관념 따위에는 관심이 없었다. 돈을 함부로 쓰는 바람에 점점 가난해져 갔다. 집과 수집품과 아내가 좋아했던 보석을 빚 갚는 데 모두 썼다. 그럼에도 손에서 붓을 내려놓지는 않았다. 그의 걸작 가운데 하나가 1661년에 탄생했다. 이 작품을 렘브란트가 남긴 최고의 작품으로 여기는 사람들도 있다. 작품의 제목은 〈포목상 조합의 이사들〉이다.

　네덜란드에는 부유한 민병대만큼이나 부유한 길드가 많았다. 길드란 일종의 상공업자들의 동업 조합을 말한다. 그들은 모임을 위한 장소를 마련하

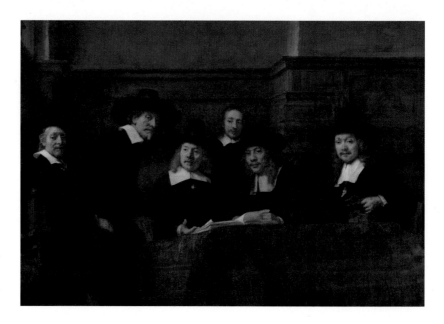

렘브란트, 〈포목상 조합의 이사들〉, 1662년, 캔버스에 유채, 191.5×279cm, 레이크스 미술관 소장

고 조합 이사들의 집단 초상화를 걸어 두었다.

이 작품에서는 빛이 한 무리의 조합 이사들을 비추고 있다. 이사들은 검은 옷을 입고 흰색의 넓은 칼라를 착용하고 있으며 챙이 넓은 모자를 쓰고 있다. 제일 뒤에는 머리에 아무것도 쓰지 않은 하인이 서 있다. 그들이 앉아 있는 탁자는 진홍색 천으로 덮여 있고 그 위에는 금전출납부가 놓여 있다. 조합의 매년 예산을 검토하는 중이었던 것 같다.

이사들의 표정에는 위엄과 당당함이 느껴진다. 화가는 다양한 얼굴 생김새를 능숙하게 잘 표현해 냈다. 분명히 초상화의 주인들이 모두 만족했을 것이다.

렘브란트의 천재성은 대단했지만 노년과 죽음은 안타깝기만 하다. 그는 잠깐 병을 앓은 뒤에 62세를 일기로 세상을 떠났다. 기록에 따르면 장례식에 들어간 비용은 몇 푼 되지 않았다고 한다.

이 위대한 네덜란드 화가는 누구보다도 많은 별명을 얻었다.

'동판화의 거장'

'미술계의 셰익스피어'

'빛과 그림자의 거장'

'화가들의 화가'

여러분은 이 가운데 어떤 별명이 렘브란트에게 가장 잘 어울린다고 생각하는가?

네덜란드에서
초상화와 장르화가 유행하다

02

암스테르담 국립 박물관에는 렘브란트의 〈야경〉 말고 다른 집단 초상화도 볼 수 있다. 초상화에는 자그마치 30명이 넘는 인물들이 실물 크기로 그려져 있다. 작품의 제목은 〈민병대의 연회〉다. 1648년 스페인이 네덜란드의 자유를 인정하는 '뮌스터 조약'이 체결된 것을 축하하며 이 연회가 베풀어졌다.

이 연회에는 대위, 중위, 하사, 소총수, 기타 하객들이 한데 어우러져 있다. 사람들은 벨벳과 어깨띠, 깃털 등으로 한껏 치장했다. 앞에는 북을 가져다 놓았고, 뒤에는 도시의 깃발을 세워 두었다. 창문 너머로는 암스테르담의 건물 두 채가 보인다.

탁자에 둘러앉은 민병대원들은 왁자지껄 떠들며 마음껏 음식을 즐기고 있다. 인물들의 얼굴은 사실적으로 묘사되어 있다. 모두가 기분 좋은 표정을 짓고 있고 저마다 그림에 멋지게 나오려고 신경 쓰고 있는 듯 보인다. 사람들의 포즈는 자연스러운데, 그도 그럴 것이 이 작품의 작가 바르톨로메우스 판 데르 헬스트가 모델들에게 각자 원하는 포즈를 취하게 했기 때문이다. 이 작품을 계기로 헬스트는 암스테르담에서 렘브란트의 뒤를 잇는 인기 있는 초상화가로 자리매김했다.

유쾌한 화가 프란스 할스도 네덜란드의 유명한 초상화가로 손꼽힌다. 그

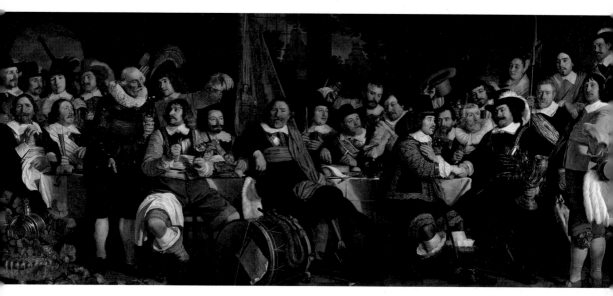

는 세월이 지나면서 더 유명해진 경우에 해당한다. 할스에 관해 제대로 알려면 우리는 하를럼이라는 도시에 방문해야 한다. 하를럼도 레이던처럼 스페인의 포위 공격을 끝까지 막아낸 곳이었다.

하를럼은 지금은 조용하고 평온하지만 프란스 할스가 살았던 17세기만 해도 쾌활하고 시끌벅적한 도시로 유명했다. 할스는 동네방네 돌아다니거나 술집에 들러 동료들과 수다 떠는 걸 좋아했다. 이때 그는 자기 이야기에 집중하는 사람들의 표정을 예의주시했다. 당시 할스처럼 인물의 순간적인 표정을 잘 포착해 내는 이도 없었다.

하를럼에 있는 프란스 할스 미술관에 가면 벽에 걸려 있는 여덟 점의 초상화가 눈길을 사로잡는다. 이 초상화들은 할스가 50년 동안 그린 작품이다. 작품들에 등장하는 인물들은 모두 실물 크기로 그려져 있고 의상도 사실적으로 묘사되어 있다. 그래서인지 그림 안에 있는 사람이 밖으로 나와 우리에게 말을 건넬 것처럼 보인다.

이 가운데 마지막 작품은 할스가 84세에 그린 〈하를럼 병원의 여자 이사

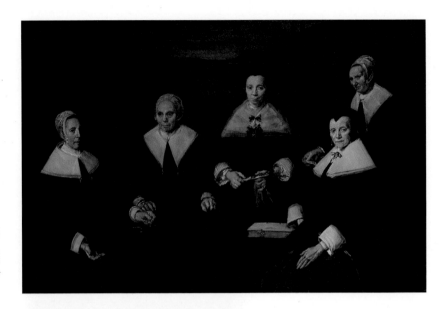

프란스 할스, <하를럼 병원의 여자 이사들>, 1664년, 캔버스에 유채, 170.5×249.5cm, 프란스 할스 박물관 소장

프란스 할스, <말레 바베>, 1633~1635년경, 캔버스에 유채, 75×64cm, 베를린 국립 회화관 소장

들)이다. 그림에는 단정하면서도 다소 고지식해 보이는 노부인 다섯 명이 등장한다. 그들의 얼굴과 손만 보아도 어떤 일을 하는 사람들인지 짐작이 간다.

앞서 말했듯이, 할스는 인물의 순간적인 표정을 포착해 그림에 옮기는 능력이 뛰어났다. 그는 언제든지 눈에 띄는 얼굴 표정을 잡아 낼 수 있었다. 예를 들면, '하를럼의 마녀'라 불린 말레 바베의 유쾌한 웃음을 포착해 우리에게 보여 준다. 그림만 보아도 누군가와 농담을 주고받는 듯 차분하지 못하고 부산스러운 성격을 알 수 있다.

이러한 종류의 그림을 '장르화'라고 하는데, 바로 프란스 할스가 네덜란드

장르화의 선구자로 손꼽힌다. '장르(genre)'라는 말의 일반적 의미를 정확하게 정의하기는 어렵다. 죽은 사냥물, 과일, 꽃 등을 그리거나 찬장에 냄비와 주전자 따위를 올려놓은 아늑한 실내를 묘사하는 것이라 볼 수도 있다. 하지만 그보다는 친숙한 일상생활의 장면을 그리는 것에 더 가깝다. 장르화에는 의사나 치과의사가 등장하기도 하고 음악 수업 장면이 나오기도 한다. 짓궂은 아이들이 있는 학교나 동네 가게, 술집, 지방 축제 등을 그린 그림도 장르화에 속한다. 장르화는 보통 크기가 작고 소박하면서 재미있는 일화를 담고 있다.

네덜란드 미술이 전성기를 맞이하는 데 수많은 장르화가 기여했기 때문에 전형적인 작품이라 할 만한 것을 선택하기가 쉽지 않다. 네덜란드의 장르화가 중에 얀 스틴이 유명한 화가로 꼽힌다. 그는 '네덜란드 미술계의 웃음 철학자'라 불리기도 했다. 늘 술집에 자리 잡고 앉아 먹고 마시고 수다 떠는 것을 좋아했다. 작품의 색채는 전체적으로 밝은 편이었다. 그의 그림에 등장하는 인물들의 표정은 항상 살아있고, 축제는 현장감이 넘치며, 아이들은 익살스럽다.

고혹적이면서도 섬세한 작품을 남긴 제라드 도우도 장르화가에 속한다. 도우는 한때 어느 유리화가의 견습생이었는데, 그 유리화가는 제자에게 그림을 정성을 다해 세심하게 그리는 법을 가르쳐 주었다.

도우는 렘브란트의 제자이기도 했다. 스승의 작품에서 촛불이나 등불에 비친 부드럽고 따스한 색감을 배웠다. 그는 취미로 자화상도 자주 그렸다.

화폭의 크기는 가로와 세로가 각각 60센티미터를 넘지 않았지만, 그림 속 인물들의 배치는 완벽에 가까웠다. 가끔은 배경을 아치로 처리하는 경우도 있었다.

도우는 다양한 주제로 그림을 그렸다. 예컨대, 어느 병든 여인과 그녀를 진료하는 의사, 아픈 어머니 때문에 슬퍼하는 딸의 모습을 한 화폭에 담았다. 기도하는 은둔자의 모습을 그리기도 하고, 야간 학교에서 공부하는 아이들을 그리기도 했다.

그는 '미세한' 부분까지 놓치지 않은 '위대한' 화가였다. 돋보기를 들고 작

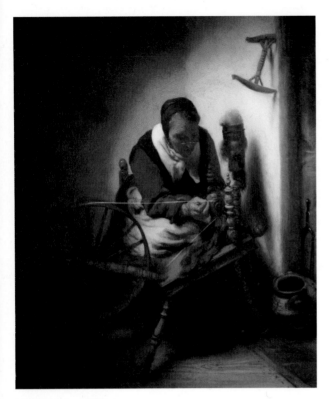

니콜라스 마스, <실 잣는
노파>, 1655년경, 목판에
유채, 41.5×33.5cm, 레
이크스 박물관 소장

품을 들여다보면 깜짝 놀랄 것이다. 여인의 손을 그리는 데 하루에 손가락 하나씩 해서 자그마치 5일은 걸렸을 것이다. 한 번은 어떤 사람이 도우가 그린 '긴 빗자루'를 칭찬하자 "그 빗자루를 그리는 데 3일은 꼬박 걸렸습니다!"라고 대답했다.

판 데어 미르와 니콜라스 마스도 잘 알려진 화가였다. 판 데어 미르는 진귀한 작품들을 남겼는데, 보통 길거리나 실내에 단 한 명의 인물만 그리는 경우가 많았다.

니콜라스 마스는 아늑하고 편안한 배경에 한두 명의 인물을 그려 놓고 부드럽고 밝은 빛을 비추었다. 대표적인 작품으로 <실 잣는 노파>가 잘 알려져 있다. 마스는 자기 일에 열중하는 노파의 모습을 생생하게 살려 냈다. 주름진 이마와 오랜 노동으로 단련된 손, 그리고 뒤에 맨 벽까지 자연스럽게 빛을 내려 밝히고 있다.

테르 보르흐는 멋지게 꾸며진 실내를 배경으로 귀족 여성들을 아름답게 그렸다. 특히 옷의 곱고 보드라운 광택을 묘사하는 실력은 타의 추종을 불허했다.

가브리엘 메취 역시 옷감을 표현하는 능력이 뛰어났고 귀족 여성들을 자주 화폭에 그렸다. 특히 싱싱한 채소, 과일, 꽃으로 가득한 시장의 풍경을 잘 묘사했다.

아드리안 반 오스타데는 빛과 그림자에 탁월했기 때문에 '장르화계의 렘브란트'라는 별명이 붙기도 했다. 꽁꽁 언 운하 위에서 스케이트를 타는 사람

들을 즐겨 그렸다.

빌렘 칼프는 금속이나 자기 그릇, 주전자 등을 그렸다. 선반 위에 과일과 조리 기구, 그릇 등이 놓여 있는 아기자기한 주방의 풍경을 담는 것을 좋아했다.

멜키오르 돈데코테르는 양계장을 좋아했다. 대부분의 시간을 공작, 칠면조, 비둘기, 백조 등 새들을 연구하는 데 보냈다. 그래서 새 그림으로는 누구보다 유명한 화가가 되었다.

얀 밥티스트 웨닉스는 실물과 똑같은 죽은 사냥물을 그림에 그대로 옮겨 놓았다. 특히 사냥한 토끼를 묘사한 그림은 놀랍기 그지없다.

얀 데 헤엠은 '꽃 그림계의 티치아노'로 불린다. 밝고 따뜻한 색감으로 꽃과 꽃봉오리를 피웠다. 알록달록한 꽃다발을 담아 놓은 반짝거리는 크리스털 꽃병도 눈에 띈다. 자세히 보면 꽃 주변에 벌이 윙윙 날아다니고 꽃잎에는 이슬이 맺혀 있다.

지금까지 살펴본 판 데어 헬스트부터 얀 데 헤엠까지 이들도 사실은 따로 한 챕터에서 다루어야 할 만큼 훌륭한 화가들이다. 다음에 네덜란드의 헤이그, 암스테르담, 하를럼 등에 있는 유명한 미술관에 방문할 때, 이 13명의 네덜란드 화가들이 보이는 개성을 잘 알고 있다면 더 흥미롭게 작품을 감상할 수 있을 것이다.

네덜란드의 풍경을
화폭에 담아내다

17세기 네덜란드의 풍경화가들은 사랑하는 고국을 운치 있고 멋스러운 곳으로 보이게 만들었다. 실제로 풍경화라는 장르는 네덜란드에서 처음 등장한 것으로 보인다. 이들은 늘 예술이 자연의 모방이라고 주장해 왔기 때문이다.

네덜란드의 풍경화가 하면 가장 먼저 언급되는 인물이 바로 야코프 판 로이스달이라는 화가다. 그는 혼자 이곳저곳 산책하는 걸 즐겼다. 그러다가 언덕 위에서 눈앞에 펼쳐진 아름다운 경치에 마음이 사로잡히곤 했다.

로이스달은 저지대인 네덜란드의 풍경이 단조롭다고 생각했을까? 전혀 그렇지 않다. 오히려 화폭에 어떻게 하면 이 다채로운 경치를 담을 수 있을지 깊이 연구했다. 단순히 산과 들만 그린 것이 아니라, 성, 커다란 풍차, 나무들 사이에 솟아 나와 있는 교회 첨탑, 다리와 운하와 고기잡이배, 그리고 풍경을 거울처럼 비치는 잔잔한 강까지 다양하게 표현했다.

로이스달은 한적한 시골길을 좋아했다. 키 큰 나무의 짙은 나뭇잎 색깔은 하늘과 대조를 이루고 있다. 어떤 사람들은 그가 나무와 하늘을 즐겨 그렸다고 말한다. 화가는 해안가를 거닐거나 앉아 있는 것도 좋아했다. 거기서 거친 파도와 폭풍이 휩쓸고 지나간 뒤의 하늘을 연구했다. 특이하게도 화가의 작품에서는 자연 풍경 외에 사람이나 동물을 전혀 찾아볼 수가 없다.

로이스달은 하늘을 차갑고 흐리게 그려서 '우울한 풍경화가'라 불렸다. 하지만 이 별명은 그렇게 적합해 보이지는 않는다. 구름 사이로 뚫고 나오는 찬란한 햇빛이 대지와 강과 나무를 따뜻하게 비추고 있기 때문이다.

로이스달에게는 마인데르트 호베마라는 친구이자 제자가 있었다. 이 불쌍한 화가는 살아생전에는 인정을 받지 못했지만, 지금은 아무리 많은 돈을 주어도 그의 작품을 구입할 수 없을 정도로 유명해졌다.

호베마의 작품에서는 마을과 길, 운하와 풍차는 하늘에서 내리비치는 햇볕 때문에 황금빛이 감돌고 있다. 〈미델하르니스의 가로수길〉은 호베마의 대표적인 작품 중 하나다. 중앙에 길게 쭉 뻗은 가로수길이 보이고 양 옆으로 포플러나무가 길을 따라 줄지어 서 있다. 길을 따라가면 멀리 마을이 나오고 작은 교회도 보인다. 그림 오른편에는 배수로를 따라 곁길이 나 있다.

돋보기를 가져다가 그림에 보이는 묘상(苗床: 묘목을 키우는 자리)을 자세히 들여다보자. 그 안에서 원예가가 자신의 묘목을 관리하는 모습이 보일 것이다. 이 묘상 너머로는 농장 건물들이 보인다. 실제로 이 작품의 원본을 보면,

마인데르트 호베마, 〈미델하르니스의 가로수길〉, 1689년, 캔버스에 수채, 104×141cm, 런던 국립 미술관 소장

밝고 푸른 하늘과 점점이 있는 흰 구름을 감상할 수 있다. 오랜 세월 사람들이 호베마 작품의 매력을 모른 채 지냈다는 사실이 의아할 따름이다.

네덜란드의 화가 중에 빛을 가장 사랑한 화가로 알베르트 코이프를 꼽을 수 있다. 코이프의 작품에 나오는 사람들뿐 아니라 양과 소 들은 들판 위나 강둑에서 안개 낀 아침의 신선한 공기를 즐기거나 한낮의 따뜻한 햇볕 아래 일광욕을 만끽하고 있다. 오늘날 그의 작품 역시 가치가 상상을 초월한다.

필립 바우베르만도 풍경화를 열심히 그렸다. 하지만 풍경화보다는 풍경 속에 귀족과 말, 개 등을 등장시키는 것을 좋아했다. 사냥하는 장면이나 기병이 진격하는 장면을 즐겨 그리기도 했다. 바우베르만의 작품에 나타나는 공통점은 무엇인가? 거의 매번 흰 말이 등장한다는 것이다. 여러분도 그림에서 흰 말을 찾아보길 바란다.

동물 이야기가 나왔으니 말인데, 네덜란드에서 유명한 동물화(動物畵)가 있으니 바로 파울루스 포테르의 〈황소〉다. 이 작품은 세계적인 걸작 가운데

파울루스 포테르, 〈황소〉,
1647년, 캔버스에 유채,
235.5×339cm, 마우리츠
하이스 미술관 소장

하나로 자리매김했다. 1647년에 그려진 이 그림은 현재 마우리츠하이스 미술관에 소장되어 있다.

황소 한 마리가 네 다리로 서서 고개를 바짝 들고 있다. 마치 화가 난 듯 두 눈은 관람객 쪽을 향한 채 거친 숨을 내쉬고 있다. 머리 위에 난 털과 멋진 뿔은 사실감이 넘친다. 소의 가죽도 기막히게 사실적으로 그려졌다. 처음에는 황소에게 시선이 사로잡혀 그 옆 있는 암소와 세 마리의 양, 그리고 나무 옆에 서 있는 목자가 눈에 들어오지 않는다. 시선을 옮기면 저 너머로 광활한 목초지와 아름다운 구름도 볼 수 있다.

이 명작과 관련된 파울루스 포테르의 인생 이야기도 흥미롭다. 어릴 때부터 그는 농장이나 목초지에서 소와 양의 습성을 공부했다. 열네 살 때 이미 솜씨 좋은 화가가 되어 있었다. 헤이그에 미술 공부를 하러 갔는데, 그곳에서 한 건축가의 딸과 사랑에 빠졌다. 하지만 그녀의 아버지는 동물 그림밖에 그릴 줄 모르는 화가에게 자기 딸을 주지 않으려 했다. 포테르는 스물세 살 때 정육점의 간판으로 쓸 목적으로 이 그림을 그렸다. 운 좋게도 이 그림으로 포테르는 명성을 얻게 되었고, 이어서 신부까지 얻어 헤이그에서 아름다운 가정을 이루었다.

포테르는 계속해서 양과 소의 그림을 그렸고, 마침내 '동물화의 라파엘로'라는 자랑스러운 별칭까지 얻을 수 있었다. 라파엘로처럼 포테르도 짧은 인생을 살다 갔다. 스물아홉의 젊은 나이에 생과 이별한 것이다.

지금까지 풍경화로 시작해, 풍경 속에 동물이 등장하는 그림을 살펴보았다. 이제는 풍경을 배경으로 동물이 주인공이 되는 파울루스 포테르의 그림까지 감상해 보았다.

네덜란드 사람들은 바다 풍경도 즐겨 그렸다. 대부분 바다에 둘러싸인 네덜란드 땅은 원래 바다를 둘러막고 물을 빼내어 만든 간척지였다. 나중에는 이 땅의 용맹한 해군들이 세계 제일의 해상 세력인 영국과 싸우기도 했다. 실제로 네덜란드 회화에서 바다 풍경은 우리에게 많은 이야기를 들려준다.

판 데 벨데는 젊을 때 바다 연구에 일생을 바치고자 마음먹었다. 이 연구

판 데 벨데, <영국 함대를 무찌르는 네덜란드 함대>, 1670년경, 목판에 유채, 73×108cm, 레이크스 박물관 소장

를 통해 그는 네덜란드 최고의 해경화가(海景畵家)가 되었다. 그는 물 위에 나타나는 빛과 그림자, 잔잔한 강 풍경, 고요한 바다, 사나운 파도, 폭풍우에 몸부림치는 선박 등을 어떻게 표현해야 하는지를 잘 알고 있었다.

네덜란드 사람들은 그의 능력을 인정했다. 가끔 그에게 작은 배를 제공해 해군 함대와 동행하면서 해전 장면을 그리게 해 주었다. 그러다가 두 진영의 전함 사이에 끼는 바람에 목숨이 위험할 때도 있었다. 네덜란드와 영국의 해전 장면을 여러 번 그렸는데, 그 때문에 네덜란드뿐 아니라 영국에서도 매우 인기 있는 화가가 되었다.

루돌프 바크휘센도 유명한 해경화가였다. 기상 상황에 따라 변화무쌍한 바다의 풍경을 관찰하기 위해 바다로 나갔다. 당시 네덜란드 선박의 모습을 로프나 쇠사슬까지 완벽하게 재현해 냈다.

바크휘센의 색감은 판 데 벨데보다 훨씬 차갑다. 그래서 혹자는 "바크휘센은 바다를 두려워 하게 만드는 반면, 판 데 벨데는 바다를 사랑하게 만든다."라고 말했다.

지금까지 네덜란드 화가들의 이야기를 초상화, 장르화, 풍경화, 해경화 등 여러 분야로 나누어서 살펴보았다. 이 화가들은 머리로 생각한 것이 아닌 눈으로 본 것을 그렸다.

네덜란드의 그림을 보면 우리는 '사실주의(realism)'라는 용어가 무엇을 의미하는지 이해할 수 있다. 네덜란드 미술은 세계에서 가장 사실주의적인 미술로 손꼽힌다. 실제로 많은 근대 화가들이 17세기 네덜란드 미술에 영향을 받아 사실주의 화가가 되었다.

18세기에는 네덜란드 미술이 퇴조한다. 그러다가 19세기에 요셉 이즈라엘에 의해 다시 부흥기를 맞는다. 그와 함께 많은 미술가들이 렘브란트의 명암법을 되살리기 위해 노력했다.

19세기 네덜란드의 화가들은 어부들의 일상이나 따뜻한 가정의 모습을 화폭에 담았다. 동물화를 그리는 화가들도 있었고, 네덜란드 풍경의 아름다움을 재해석하는 화가들도 있었다. 20세기 초반은 네덜란드 회화의 '제2의 황금기'라고 해도 과언이 아니다.

제 9 부

독일 미술

독일 중세 미술의 중심지, 뉘른베르크

01

이탈리아에서 북쪽으로 올라가면 독일이 나온다. 독일 미술은 이탈리아 미술과는 큰 대조를 이루었다. 남쪽에 있는 이탈리아는 밝은 햇볕이 계속 내리쬐고 언덕에는 아름다운 포도나무가 가득한 반면, 독일은 기후가 나쁘고 땅도 온통 바위투성이다. 이런 자연환경의 영향으로 이탈리아의 미술은 이상적인 데 반해 독일의 미술은 현실적이었다.

독일 사람들은 경직된 인물 조각상을 만들었다. 독일인은 예술 작품에서 경건하고 성스러운 신앙심을 추구했지만, 그러는 사이에 이탈리아 조각가들이 보여 준 우아함과 아름다움은 놓치고 말았다.

야생 숲에 대한 환상을 가지고 있던 독일인들은 기묘하고 환상적인 그림을 좋아했다. '예수의 수난'이나 '성인들의 순교'처럼 사람들에게 직접적으로 영향을 줄 수 있는 주제의 그림도 좋아했다.

이탈리아 사람이나 독일 사람 모두 신앙심이 깊었다. 하지만 이탈리아 미술은 예전부터 구교인 로마 가톨릭의 영향을 받은 데 반해 독일의 미술은 16세기부터 신교인 프로테스탄트의 영향을 받게 되었다.

중세 시대 독일에는 화가들이 거의 없었고, 대다수의 예술가들은 대성당을 건축하는 데 참여했다. 대성당의 유리 화공, 석수, 나무 및 상아 조각가 등

의 길드 조합원들이 항상 준비되어 있었다.

페그니츠강이 흐르는 뉘른베르크는 독일에서 가장 유명한 예술의 중심지였다. 그래서 '독일의 피렌체'라고 불리기도 한다. 처음에 이 도시에서는 어부들과 목수들이 숲의 바위 위에 지은 5각 기둥의 탑 주위에 오두막을 짓고 살았다. 나중에는 성벽이 만들어지고 어느 정도 규모가 있는 마을이 형성되었다. 또 이곳에 황제가 방문했고, 봉건 영주와 가신들이 자리를 잡았다.

뉘른베르크에도 시장이 생기고 사람들이 화폐를 사용하게 되었다. 상업이 발달하면서 도시가 부유해지고, 시민들은 "뉘른베르크의 땅은 모든 땅으로 통한다."라고 말하며 자기 도시를 자랑스러워하게 되었다.

라벤울프, <거위를 들고 있는 사람의 분수>, 1550년경, 청동, 뉘른베르크 소재

도시에서는 다양한 산업들이 발달하였다. 강 주변의 점토로 도자기를 만들었고, 독일에서 최초로 제지 공장도 세웠다. '뉘른베르크의 계란'이라고 불리는 옛 시계도 만들어졌다. 고급 난로와 소총, 인쇄기도 이 도시에서 생산되었다.

도시가 부유해지자 시민들은 돈으로 '자유'를 사기로 결심했다. 시민들은 황제에게 거액을 지불했고, 황제는 그 대가로 시민 의회를 통치할 수 있는 권리 헌장을 수여했다.

중세풍의 옛 도시 뉘른베르크를 상상해 보자. 이 도시는 365개의 탑이 있는 성벽으로 둘러싸여 있었다. 도시의 좁은 길을 따라 작은 탑과 기와지붕과 창문으로 예스럽게 꾸며진 건물들이 줄지어 있다.

지붕들 위로는 성 로렌스 성당, 성 제발트 성당의 첨탑이 우뚝 솟아 있다. 위풍당당한 시청사와 그림 같은 자태를 드러낸 다리들, 청동상으로 꾸며진 경이로운 분수가 눈앞에 아른거린다.

이 중에 가장 익살스럽고 독특한 분수는 <거위를 들고 있는 사람의 분수>다. 이 분수는 조각가 페테르 피

셔의 제자인 조각가 라벤울프가 만들었다. 라벤울프는 먹고살 일을 찾아 뉘른베르크로 온 어느 가난한 사내 이야기를 듣고 분수를 조각했다고 한다. 사내를 가엾게 여겼던 한 농부는 그에게 거위 두 마리를 건네주었고, 사내는 덕분에 재산을 모을 수 있었다는 이야기가 전해진다.

분수를 보면 가난한 사내가 양 팔에 거위 한 마리씩 안고 있고, 거위 입에서는 물이 흘러나오고 있다. 뉘른베르크의 광장에 가장 처음으로 세워진 분수이기 때문에 지금까지 그 사내만큼 물을 흠뻑 맞은 이도 없을 것이다.

이밖에도 다른 많은 작품들이 독일 중세 미술의 중심지 뉘른베르크의 매력을 배가시킨다. 특히나 뉘른베르크를 직접 여행해 보면 그곳의 예술을 제대로 만끽할 수 있다.

나무 조각, 돌 조각, 청동 조각품들 중에는 다음에 소개할 삼인방의 손에서 탄생한 작품이 많다. 삼인방은 15세기부터 16세기 초반까지 활동한 바이트 슈토스, 아담 크라프트, 페테르 피셔다.

바이트 슈토스는 크라코우와 뉘른베르크에서 온갖 모험을 시도했다. 그는 무엇보다도 나무 조각가로 유명했다. 성당의 제단이나 성가대석에 인물상을 완벽하게 조각했기 때문에 마치 조각이 살아서 말하는 듯이 보였다고 한다.

바이트 슈토스, 〈천사의 축사〉, 1518년경, 나무, 성 로렌츠 교회 소장

〈천사의 축사〉라는 조각 작품은 바이트 슈토스의 대표적인 걸작이다. 재미있게도 이 작품은 성 로렌츠 교회의 성가대석 천장에 매달려 있다. 천사의 축사를 받는 평온하고 기품 넘치는 성모의 모습과 성모에게 급히 날아온 천사의 모습이 묘한 대조를 이룬다.

바이트 슈토스가 나무 조각가로 유명하듯 아담 크라프트는 돌 조각가로 유명했다. 신앙심이 깊은 그는 양손잡이여서 작업을 매우 능숙하게 해냈다. 나름대로 비법을 가지고 있어 석재에 자신이 원하는 바를 마음대로 표현할 수 있었고 돌의 표면을 부드럽게 만들 줄도 알았다.

바이트 슈토스처럼 아담 크라프트의 대표적인 작품도 성 로렌츠 교회에서 볼 수 있다. 성직자가 성찬식 때 주는 제병(祭餅)을 담는 성체 용기(聖體容器)를 새하얀 대리석으로 만들었다.

뉘른베르크의 시민들은 아담 크라프트의 작품을 좋아해서 그에게 보통 때보다 더 많은 일꾼들을 붙여 주었다. 그의 조각 작품들은 뉘른베르크의 어디를 가든 확인해 볼 수 있다. 성 요한 묘지로 가는 길에 그가 만든 일곱 개의 기둥이 있다. 각각의 기둥에는 예수가 십자가를 지고 갈보리 언덕으로 가는 고난 장면이 돋을새김으로 새겨져 있다. 예수는 고통 속에서도 인내하는 모습을 보이고 있다. 한편 예수 외의 다른 인물들은 크라프트가 평소에 만나는 뉘른베르크 사람들처럼 평범한 모습이다. 사실 이 일곱 개의 기둥 중에서 단지 두 개만이 진짜 크라프트의 작품이라고 한다.

삼인방 중 마지막 조각가는 페테르 피셔다. 그의 가족은 뉘른베르크에 청동 주조 공장을 세웠는데, 아주 유명해져서 먼 곳에서도 주문이 들어올 정도였다고 한다. 크라프트처럼 피셔도 신앙심이 깊었다. 그는 일에 몰두하느라고 가끔씩 끼니를 거를 때도 많았다.

피셔의 대표적인 걸작은 〈성 제발트의 묘소〉다. 이 묘소는 그와 그의 아들들이 12년 동안 만든 작품이다. 성 제발트는 뉘른베르크의 수호성인 인데, 그와 관련해 다음과 같은 전설이 전해진다.

성 제발트는 원래 덴마크 왕의 아들이었다. 어릴 때 그는 성스러운 사명을 수행하고자 했다. 왕자로서 부유하고 전도유망했지만 모든 것을 버리고 신에게 인생을 헌신했다. 숲 속에서 금식과 기도를 하면서 몇 년간 홀로 시간을 보냈다.

그 후에 이탈리아로 순례를 떠났다가 다시 북부 독일로 발길을 옮겼다. 거

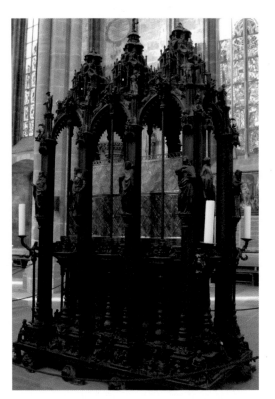

페테르 피셔, <성 제발트
의 묘소>, 1519년, 청동, 성
제발트 교회 소장

기서 가는 곳마다 설교를
하고 기적을 행했다. 마침
내 뉘른베르크에서 멀리
떨어지지 않은 수도원에
머물게 되었다. 사람들은
그의 설교를 듣고자 구름
떼처럼 몰려왔다.

　성 제발트가 베푼 자비
의 기적과 관련해 많은 전
설이 내려오고 있다. 한 번
은 축사를 하자 망가진 주
전자가 다시 새 것처럼 바
뀌었다. 추운 겨울 어느 가
난한 가족이 오두막 속에
서 추위에 덜덜 떨고 있는
것을 보았다. 오두막 지붕
에 매달려 있는 고드름을 따다가 그것으로 따뜻한 난로를 만들어 주었다고
한다.

　그가 장님의 눈을 뜨게 한 이야기도 전해진다. 몸이 좋지 않은 성 제발트
는 페그니츠강에서 잡아 올린 물고기를 먹길 원했다. 하지만 뉘른베르크에
서는 일반 농민들이 시의 허락 없이 낚시를 할 수 없었다. 그런데 어떤 사람
이 감히 그 법을 어기고 말았다. 그는 물고기를 잡아서 평소 흠모하던 성인에
게 가져다주었다. 그 일 때문에 결국 붙잡혀 뜨거운 인두로 눈을 잃게 되었
다. 하지만 성 제발트의 치료 덕분에 다시 시력을 회복할 수 있었다.

　이 이야기는 성 제발트 성당에 있는 성지(聖地)에 묘사되어 있다. 성스러운
유물이 담겨 있다고 하는 금색 석관은 청동과 은으로 만들어진 화려한 고딕
건축 양식의 구조물 안에 놓여 있다. 이 구조물은 특이하게도 바닥을 달팽이

들이 받치고 있다. 지붕은 가느다란 기둥들이 떠받치고 있는데, 각 기둥에는 성인 한 명씩 각자의 상징물을 지니고 있는 모습이 새겨져 있다. 그중에는 성 제발트도 순례자의 옷을 입고 위엄 있는 모습으로 서 있다.

다른 쪽에는 이 장식을 만든 페테르 피셔가 새겨져 있다. 피셔는 자신을 작업에 몰두하고 있는 결연한 독일 남성으로 표현했다. 앞치마를 두르고 모자를 쓰고 손에는 망치와 조각 끌을 들고 있다. 성지 전체가 장식으로 뒤덮여 있다. 이곳에는 수많은 아이들이 새겨져 있는데, 그중 일부는 악기를 연주하고 있다. 중앙 돔 위에는 아기 예수의 모습도 보인다.

미국 뉴욕의 메트로폴리탄 미술관에는 이 묘소의 모조품이 있다. 우리가 세심히 연구해 볼 가치가 충분하다. 이것의 원본이 세상에서 가장 완벽한 금속 가공물이기 때문이다. 피셔는 이 모든 것을 신의 영광과 성 제발트의 영예를 위해 만들었다고 고백했다. 그는 시민들의 자발적인 성금으로 이 작품을 만들고자 했다.

뉘른베르크의 시민들은 성 제발트를 매우 존경했다. 무엇보다 사람들에게 깊은 신앙을 갖게 하고 성스러운 기적을 보여 주었기 때문이다. 뿐만 아니라 시민들은 도시를 아름답게 가꾸어 주는 페테르 피셔에게도 감사했다. 하지만 정작 작품의 값은 제대로 쳐 주지는 않았던 모양이다. 그래도 뉘른베르크에서 최고의 청동 조각가의 명성만큼은 변하지 않았다.

15세기 뉘른베르크의 어느 조그마한 술집에서 조각가 삼인방이 맥주를 마시며 즐거워하는 모습이 눈에 선하다. 이 오래된 도시에는 이밖에도 많은 장인들이 수많은 이야기를 만들어 내며 작업 활동을 했다.

16세기는 독일의 미술사도 새로운 정신에 영향을 받았다. 이 시기에 종교 개혁가 마르틴 루터가 독일에서 등장했다. 루터와 그의 추종자들은 기존 로마 가톨릭 교회의 부패한 행태를 비판하며 저항했다. 그래서 이들을 저항한다(protest)는 의미에서 '프로테스탄트(Protestant)'라고 불렸다. 뉘른베르크에서도 루터와 그의 신념을 받아들였다. 뉘른베르크는 프로테스탄트의 도시가 되었고, 이 도시의 미술 역시 프로테스탄트 미술이 되었다.

독일 근대 미술의 아버지, 알브레히트 뒤러

02

앞서 보았듯이 뉘른베르크에는 유명한 예술 작품이 아주 많다. 그런데 그보다 더 자랑할 만한 것이 있으니, 뉘른베르크는 바로 '독일 근대 미술의 아버지'인 알베르히트 뒤러의 고향이라는 사실이다.

오늘날 뉘른베르크에는 많은 보물이 있지만, 그중에서도 두 가지를 꼽자면 알베르히트 뒤러의 집과 그의 동상이다. 뒤러의 집은 현재 미술관으로 이용되고 있다. 동상은 그가 죽은 지 300년이 지난 1828년에 조각가 라우흐가 만들어 부활절에 헌정했다. 알베르히트 뒤러의 인생은 소박하고 조용했다.

뉘른베르크가 예술의 중심지였을 때 명성을 얻고자 했던 장인들이 여기저기서 몰려들었다. 이 가운데는 헝가리 출신의 어느 금세공인과 아내도 있었다. 두 부부는 이곳에 정착해 1471년에 아들 알베르히트를 낳았다. 알베르히트에게는 열일곱 명의 형제자매가 있었다. 하지만 이들 중 유명해진 사람은 알베르히트밖에 없었다.

어머니는 인자하고 사랑이 많았다. 아버지는 신앙심이 깊어 자녀들에게 매일 신을 공경하고 이웃에게 진실해야 한다고 가르쳤다. 가족이 많지 않았다면 훌륭한 장인인 아버지는 부자가 되었을지도 모른다.

어린 알베르히트는 눈이 반짝이고 머릿결도 보드라웠다. 어려서부터 예

의가 바르고 대담했으며 생각도 깊었다. 어린 나이였지만 의지가 강했고 천성이 성실했다.

알베르히트는 어릴 때부터 금세공 일을 열심히 배워 마침내 아버지의 작업장에서 함께 일을 할 수 있었다. 이곳에서 금속으로 주조할 작은 인물상들을 점토로 디자인하는 일도 도맡았다. 이때 배운 경험이 나중에 상아나 화양목으로 조각 작품들을 만드는 데 꽤 도움이 되었을 것이다.

알베르히트는 일을 하지 않을 때는 늘 그림을 그렸다. 나이가 좀 들자 용기를 내 아버지에게 금세공업자가 아닌 화가가 되고 싶다고 말했다. 아버지는 처음에는 실망했지만, 결국 아들이 바라는 바를 허락했다.

당시 뉘른베르크에는 보겔무스가 최고의 화가이자 조각가로 이름을 날리고 있었다. 알베르트는 열다섯 살에 보겔무스의 견습생이 되었다. 스승 밑에서 다른 학생들과 함께 3년 동안 즐겁게 예술을 배웠다. 이곳에서 채색하는 방법을 배웠고 목판화 만드는 법도 알게 되었다.

건장했던 젊은 알베르히트는 이제 스승의 작업실을 떠나 더 넓은 세계로 나아갔다. 4년 동안 알베르히트 뒤러는 방랑객이 되어 이곳저곳을 돌아다니며 가는 곳마다 공부하고 일할 거리를 찾았다.

아버지는 아들을 결혼시키려고 했다. 1495년 아버지의 부름에 따라 뒤러는 결혼식을 올렸다. 신부는 어느 부유한 상인의 딸인 아그네스 프레이였다. 결혼식을 올리자마자, 부지런한 뒤러는 다시 서둘러 예술 활동에 착수했다.

알브레히트 뒤러가 배운 여러 가지 기술을 생각해 보면 팔방미인 레오나르도 다빈치가 떠오르기도 한다. 뒤러는 목공예가, 상아공예가, 조각가, 판화가, 화가 등 다양한 활동을 했다. 토목 기사로도 활동하고 시와 산문을 쓰는 작가이기도 했다.

이처럼 10년 동안 다채로운 활동을 하다가 이탈리아로 가기로 결심했다. 잠시 휴식을 취하면서 이탈리아 미술을 배우고자 했다. 1505년 말을 타고 이탈리아로 향하는 여행길에 올랐다. 이것은 16세기에 사람들이 가장 선호하는 여행 방식이기도 했다. 이탈리아에서 그는 2년 동안 행복한 시간을 보냈다.

16세기에 이탈리아는 예술의 황금기를 구가하고 있었고, 알브레히트 뒤러는 라파엘로, 티치아노, 틴토레토와 같은 예술가들과 친분을 쌓았다. 이탈리아 예술가들은 뒤러의 개성에 매료되었으며, 뒤러도 그들로부터 좋은 영감을 많이 받았다.

티치아노의 스승인 벨리니가 아직 베네치아에 살고 있었다. 그는 뒤러의 작품을 마음에 들어 했는데, 특히 머리카락의 섬세한 표현을 좋아했다. 하루는 벨리니가 뒤러의 작품에 나오는 인물의 머리를 유심히 감상하다가 뒤러에게 이 그림을 그린 붓을 달라고 요청했다. 벨리니도 뒤러처럼 그려 보고 싶었던 것이다.

뒤러는 자기 옆에 있던 붓을 벨리니에게 건네주었다. 붓을 받아 든 벨리니가 캔버스에 쓱쓱 그림을 그려 보았지만 생각처럼 잘 되지 않았다. 그러자 뒤러는 붓을 들고 아직 마르지 않은 채색 위에 여인의 머리채를 순식간에 그려 냈다.

뒤러는 특별히 베네치아의 명랑하고 자유로운 분위기를 사랑했다. 수없이 오가는 곤돌라와 화창하게 비치는 햇볕, 백파이프와 루트를 연주하는 사람들, 무엇보다 베네치아 사람들 자체가 큰 감동으로 다가왔다. 한 번은 고향에 있는 평생 친구인 피르크하이머에게 "오, 나는 이제 베네치아의 햇빛이 없으면 얼어 죽을지도 모르네!"라고 편지를 써 보내기도 했다.

물론 이탈리아는 뒤러에게 굉장히 매력적인 나라였지만, 그는 이곳에 계속 머물 수는 없었다. 자신이 태어난 고국 독일을 사랑하는 애국자였기 때문이다. 뒤러는 고향으로 돌아오는 여행길에 그만 병을 얻고 말았다. 병에서 회복하기 위해 잠시 머물렀던 집에서 간호에 대한 보답으로 집에 벽화를 그려 주기도 했다.

뒤러는 마침내 사랑하는 고향 뉘른베르크에 도착했다. 고향에 오자마자 다시금 작업에 돌입했다. 그는 뉘른베르크의 저명인사가 되어 시의회 의원 자리에 올랐다. 나중에는 큰 저택으로 이사를 갔는데, 보나마나 그곳에서도 아침부터 밤까지 그림을 그리거나 조각 작업을 했을 게 뻔하다. 작업실 풍경

은 어땠을까? 일꾼들과 견습생들로 북적이지 않았을까? 어떤 사람은 물감을 준비하고 또 어떤 사람은 목조각 작업을 위해 나무 재료를 준비하고 있었을 것이다. 한쪽에서는 뒤러가 작품의 주제를 무엇으로 할지 고민하고 있었을 터다. 뒤러는 '고민'하는 것을 좋아했다.

이때 탄생한 작품 중에 카롤루스 대제(프랑스에서는 '샤를마뉴')의 초상화가 있었다. 뒤러는 황제를 화려한 대관식 예복을 입은 모습으로 표현했고, 한쪽에는 독일 왕실의 문장(紋章), 다른 한쪽에는 프랑스 왕실의 문장을 그려 넣었다. 이 작품은 독일의

알베르히트 뒤러, <카롤루스 대제의 초상>, 1511~1513년, 목판에 유채, 215×115cm, 게르마니아 국립 박물관 소장

대(大)화가가 독일의 황제를 존경하는 마음에서 그린 초상화였다.

뒤러는 그림 그리는 속도가 빨랐다고 한다. 드레스덴 미술관에는 가장 작은 규모의 작품이 전시되어 있다. 직경이 3센티미터도 안 되는 조그마한 그림이지만, 예수의 십자가형 장면을 매우 정교하게 묘사한 작품으로 손꼽힌다.

규모가 큰 작품도 항상 1년 안에 완성했다. 그중 가장 흥미로운 작품은 <동방 박사의 경배>로 지금은 피렌체 우피치 미술관에 소장되어 있다. 이 그림에서는 동방 박사를 다른 인종으로 묘사했는데, 특히 가운데 한 명은 에티오피아의 흑인이다. 박사들은 화려한 의복을 차려입고 아기 예수에게 신성한

알베르히트 뒤러, <동방
박사의 경배>, 1504년, 목
판에 유채, 100×114cm,
우피치 미술관 소장

알베르히트 뒤러, <기도하
는 손>, 1508년, 드로잉,
29.1×19.7cm, 알베르티나
박물관 소장

예물을 바치고 있다. 한편, 푸른 옷을 입은 뉘른베르크의 성모는 사랑스러운
눈으로 아기 예수를 바라보고 있다. 주변 자연에 대한 묘사가 매우 정교하고
사실적이라는 점도 놀랍다. 꽃과 나비와 딱정벌레, 돌담과 그곳에 자란 이끼
까지 진짜처럼 표현되어 있다. 뒤러는 '성모'를 옷을 여러 겹 껴입고 얼굴이
둥그스름한 독일인 어머니로 그렸다. 이 어머니는 사랑스러운 독일의 어린
아기를 안고 있다.

　뒤러의 <기도하는 손>은 많은 사람이 좋아하는 명작이다. 이 작품이 유명
해진 이유는 얽힌 이야기가 흥미로울 뿐 아니라, 기도의 정신을 엿볼 수 있는
'완벽한 손'을 표현했기 때문이다. 뒤러는 어느 젊은 친구와 상금을 두고 몇
년 동안 작품 경쟁을 했다. 결국 상금은 뒤러가 차지하게 되었다. 친구는 실
망했지만 결과를 순순히 수용할 수 있도록 기도했다고 한다. 뒤러는 바로 그

장면을 포착해 그림에 옮겼던 것이다.

〈삼위일체에 대한 경배〉는 뒤러의 최고작으로 손꼽힌다. 경배의 장면은 구름 위에서 펼쳐지고 있다. 성령을 상징하는 비둘기가 가장 위 중앙에서 날고 있다. 그 아래 성부 하나님은 십자가에 매달린 성자 예수를 그 앞에 모인 순교자, 영웅, 왕, 추기경, 모든 계층의 사람들에게 보인다. 그림 왼쪽 아래에는 멋진 풍경이 보이고, 오른쪽 아래에는 뒤러 자신이 글씨가 새겨진 판을 들고 있다.

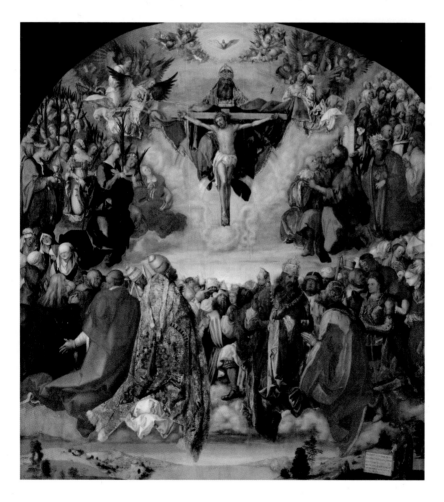

알베르히트 뒤러, 〈삼위일체에 대한 경배〉, 1511년, 목판에 유채, 135×123cm, 빈 미술사 박물관 소장

알베르히트 뒤러, <기사, 죽음 그리고 악마>, 1513년, 동판화, 24.3×18.8cm, 런던 소더비즈 소장

그런데 뒤러는 실제로 화가보다 판화가로 더 유명하다. 그는 '독일 그림책의 아버지'로 여겨지고 있다. 최초로 수많은 목판화를 디자인해 책 속에 삽화를 넣은 인물이기 때문이다. 당시 뒤러의 노력 덕분에 오늘날 우리가 책에서 수많은 삽화를 즐길 수 있게 되었다.

뒤러는 책 속에 어떤 그림을 넣었던 것일까? 그림들은 아름다움을 추구하기보다 대단히 현실적이었다. 종교적인 그림도 있었고 암울하고 기이한 상상화도 있었다. 가끔은 인간미가 느껴지는 그림도 넣었다. 뒤러의 목판화 가운데 가장 유명한 시리즈는 「요한계시록」의 장면들, 마리아의 인생, 예수 그리스도의 수난 등이다.

그가 만든 동판화 중에는 <기사, 죽음 그리고 악마>가 대표작으로 꼽힌다. 이 작품은 세계에서 가장 환상적인 동판화로 여겨진다. 앞에는 완전무장한 멋진 기사가 말을 타고 바위산을 오르고 있다. 손에는 길쭉한 창을 들고 있고 옆구리에는 날카로운 검을 차고 있다.

기사 앞에 암울한 죽음이 모래시계를 쥐고 있다. 끔찍하게 생긴 악마가 모래시계 바로 뒤에서 기사의 영혼을 유혹하려는 듯 보인다. 하지만 기사는 죽음이나 악마 따위는 신경 쓰지 않고 단호한 표정으로 제 갈 길을 가고 있다.

뒤러가 이처럼 무시무시한 그림을 통해 말하고자 했던 바는 확실히 알 수 없다. 그러나 그림 속의 기사는 당시 크리스트교의 영웅을 상징하는 존재가 아닐까? 뒤러는 집에 인쇄 시설을 갖추어 놓았다. 그래서 언제든지 자신이 그린 그림을 책으로 쉽게 펴낼 수 있었다.

1512년에 막시밀리안 황제가 뉘른베르크에 방문했다. 시의원이었던 뒤러

도 황제를 맞이하는 사람으로 뽑혔다. 뉘른베르크 사람들은 막시밀리안 황제를 '카이저 막스'라는 애칭으로 불렀다. 예술 작품 애호가였던 카이저 막스는 뒤러를 단번에 좋아하게 되었고, 자신을 위해 작품을 만들어 주기를 바랐다. 뒤러는 황제의 명예를 드높일 개선문을 만들기로 했다. 로마 황제의 개선문처럼 돌로 만드는 것이 아니라 목판화를 만들 생각이었다. 뒤러는 목판 조각 92개를 만들었다. 이 목판화를 전부 연결시키자 개선문이 완성되었다. 작품을 완성하는 데 꼬박 3년이라는 세월이 걸렸지만, 뒤러는 아무런 대가도 받지 못했다.

뒤러가 작업하는 동안 황제는 자주 작업실에 들렀다. 뒤러는 고양이를 키우고 있었는데 고양이도 자주 작업실에 찾아왔다. 이때 '고양이도 임금을 볼 수 있다.'라는 속담이 생겼다. 아무리 천한 사람에게도 기회는 온다는 의미를 담고 있다.

뒤러는 또 황제를 위해 〈기도 책〉이라는 그림을 그려 주었다. 당시에는 종교와 관련된 서적을 아름다운 기교로 표현하는 것이 유행하기도 했다. 또 유행에 따라 작은 여우, 원숭이, 반인반수, 튀르크족, 인디언 그리고 온갖 기괴한 것들을 한데 섞어서 표현하기도 했다.

어느 날 뒤러는 막시밀리안 황제의 초상화를 그리고 있었

알베르히트 뒤러, 〈막시밀리안의 개선문〉, 1515년, 목판화, 354×298.5cm, 워싱턴 국립 미술관 소장

알베르히트 뒤러, <막시밀리안 1세의 초상>, 1519년, 목판에 유채, 74×61.5cm, 빈 미술사 박물관 소장

다. 앞에 앉아 있던 황제는 목탄 하나를 들더니 자신이 직접 스케치를 해 보겠노라고 했다. 하지만 그의 손에 있던 목탄이 계속 부러졌다. 황제는 뒤러에게 이유를 물었다. 그러자 뒤러는 "목탄은 제가 쥐고 있는 홀(笏)입니다. 폐하께서는 이보다 더 위대한 일을 하시는 분입니다."라고 대답했다.

막시밀리안 황제는 뒤러에게 연금을 지급해 주었는데, 머지않아 황제가 죽자 뒤러는 막시밀리안 황제의 손자인 새 황제 카를 5세에게 가서 연금 받는 일을 확정해야 했다. 1520년 뒤러는 아내, 하녀와 함께 느릿느릿 움직이는 마차를 타고 네덜란드를 찾아갔다. 뒤러는 여행을 좋아했다. 눈에 들어오는 모든 풍광을 호기심어린 눈으로 바라보았다. 여행 중에 자신이 경험한 일을 일지로 남기기도 했다.

뒤러는 여행 도중에 새 황제가 안트베르펜으로 입성하는 모습을 보았다. 성대한 의식을 치르기 위해 2층으로 된 수백 개의 아치 구조물이 늘어서 있었다. 또 해안가에 나와 있는 고래 한 마리를 보려고 서둘러 달려갔다. 하지만 도착하기 전에 이미 고래는 해안가를 떠나고 없었다. 물론 실망스러웠지만, 어느새 진짜 목적지인 네덜란드에 이르렀다. 그는 다행히 연금을 계속 받을 수 있게 되었고 더불어 궁정 화가로도 임명되었다.

뒤러는 네덜란드의 어느 곳을 가든지 훌륭한 화가로 인정받았다. 가는 곳마다 연회가 베풀어졌고 온갖 선물이 준비되어 있었다. 그는 답례로 걸작으로 꼽히는 작품들 중 하나를 안트베르펜에 기증했다.

고향으로 돌아온 뒤러는 친구들에게 네덜란드에서 가져온 갖가지 기념품

을 선물했다. 다만 티치아노의 친구로 알려진 새 황제 카를 5세와는 함께한 일이 거의 없었던 것 같다.

이번 여정을 통해 뒤러는 새로운 영감을 얻게 되었다. 남은 생애 동안 새로워진 마음가짐으로 부지런히 작업 활동에 전념했다. 뒤러는 〈네 명의 사도〉라는 작품을 남겼다. 현재 뮌헨에 소장되어 있는 이 작품은 두 개의 판에 그려져 있는데, 한쪽에는 사도 요한과 사도 베드로가 그려져 있고, 또 한쪽에는

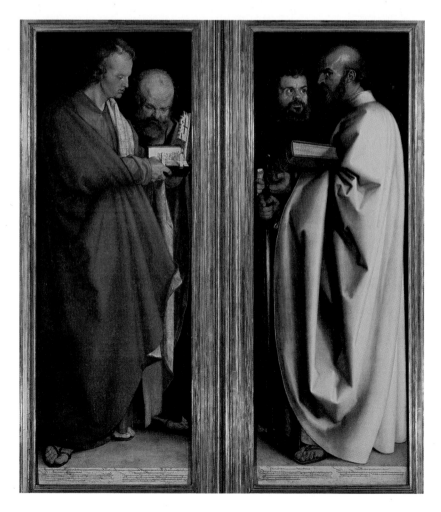

알베르히트 뒤러, 〈네 명의 사도〉, 1526년, 목판에 유채와 템페라, 204×74cm(×2), 뮌헨 알테 피나코테크 소장

사도 바울과 사도 마가가 그려져 있다. 네 사도의 얼굴이 기질과 성격에 따라 각기 다르게 표현되어 있다. 그래서 이 작품을 〈네 가지 기질〉이라고 부르기도 한다. 사도 바울과 사도 요한은 뒤러의 인물 묘사 가운데 최고로 여겨지고 있다.

뒤러는 친화력도 좋은 사람이었다. 뉘른베르크의 유력자인 피르크하이머를 평생 친구로 두었을 뿐 아니라 그의 집에는 유명 인사들의 발길이 끊이지 않았다고 한다. 그는 연회를 즐기면서 곳곳에서 들려오는 소식을 접했다. 특히 종교와 관련된 소식에 관심이 많았다. 당시 새로운 발명품이나 지리상의 발견에 대한 소식에도 귀를 기울였다.

한마디로 말하면, 당시는 루터와 콜럼버스와 라파엘로와 미켈란젤로와 캑스턴(영국 최초의 인쇄업자)의 시대였다. 뒤러 역시 '종교개혁 여명기의 예술가'로 입지를 다졌다.

말년에 뒤러는 몸이 병약해지고 가끔 우울증에 시달리기도 했다. 더 이상 좋은 작품을 탄생시키지 못했기 때문이다. 1528년 결국 그는 폐결핵으로 세상을 떠나고 만다. 피르크하이머는 뒤러의 장례식을 치르면서 "뒤러는 천재적 재능, 강직함, 순수함, 열정, 신중함 그리고 온유함까지 모든 미덕을 소유한 영혼이었다."라고 말하며 친구의 명예를 높여 주었다.

경건한 프로테스탄트 예술가, 한스 홀바인

03

알브레히트 뒤러의 고향으로 유명한 뉘른베르크에서 멀지 않은 곳에 아우크스부르크라는 도시가 있다. 이 도시도 막시밀리안 황제의 통치 아래 있었다. 이탈리아와 유럽대륙 북부가 연결되는 교통로에 위치하고 있어서 독일의 다른 도시들보다 상업이 발달했다.

15~16세기에 아우크스부르크에서는 홀바인 가문이 중요한 화파(畵派)를 이끌었다. 아버지 한스 홀바인은 주로 '대(大) 한스 홀바인'이라고 부르는데, 그다지 많이 알려지지는 않았다. 반면 차남인 소(小) 한스 홀바인은 아버지보다 유명하고 수많은 작품이 지금까지도 사랑을 받고 있다. 소 한스 홀바인은 가문에서 가장 유명한 인사가 되었다. 1497년 아우크스부르크에서 태어나 나중에는 그 도시를 대표하는 예술가로 성장했다.

가난했던 아버지는 가족을 부양하기가 쉽지 않았다. 어린 두 아들 암브로스와 한스는 어릴 때부터 일을 해야 했다. 아버지는 두 아들에게 그림 그리는 기술을 가르쳤다. 한스는 열다섯 살밖에 되지 않은 나이에 그림을 그려 돈을 벌기 시작했다. 첫 번째 작품은 학교 간판이었다고 한다. 이런 아이가 자라서 세계적인 화가가 될 것이라고 어느 누가 상상이나 했을까?

스물한 살 정도 되었을 무렵, 한스와 그의 형은 스위스의 바젤로 갔다. 그

한스 홀바인, <에라스무스 초상>, 1523년, 목판에 유채, 73.6×51.4cm, 런던 국립 미술관 소장

곳에서 책의 삽화를 그리고 속표지를 디자인하는 일을 했다. 그러다가 잠시 바젤을 떠나 이곳저곳을 돌아다니며 작업실에서 일을 하다가 1516년에 다시 고향으로 돌아왔다.

당시 수많은 유명인들이 바젤에 살고 있었고, 이곳에서 중요한 책들이 출간되었다. 위대한 학자 에라스무스가 『우신예찬』이라는 책을 펴냈다. 당시 부패하고 어리석은 사람들을 풍자했던 이 책에 한스 홀바인이 삽화를 그려 넣었다. 나중에 홀바인은 에라스무스와 막역한 친구가 되었다.

홀바인은 에라스무스의 초상화도 여러 점 그렸다. 그 가운데 에라스무스가 모피로 만든 겉옷을 입고 박사 모자를 쓰고 있는 초상화가 유명하다. 에라스무스는 두 손을 그리스어로 기록된 『성경』 위에 올려 놓고 있다.

홀바인은 초상화에서 천재성을 유감없이 발휘해 초상화가로도 대단한 명성을 얻었다. 1517년 홀바인은 스위스의 아름다운 도시 루체른에 건너가게 되었다. 루체른은 토르발드젠의 <사자상>으로도 유명한 도시이다. 하지만 몇 년 있지 않아 다시 바젤로 소환되었다. 그곳에서 바젤의 시민이 되었고, 화가 길드 회원이 되었으며, 바쁜 작품 활동을 이어 나갔다. 그는 건축물을 장식하고, 책의 삽화를 그리고, 스테인드글라스를 디자인하고, 목조각 작업을 진행했다.

그러던 중에 역사적으로 중요한 사건이 벌어졌다. 1521년 마르틴 루터가 『신약 성경』을 독일어로 번역한 것이다. 홀바인은 이 책의 제2판에 속표지를

한스 홀바인, <마이어의
마돈나>, 1526~1528년
경, 목판에 유채, 146.5×
102cm, 개인 소장

만드는 영예를 얻게 되었다. 교황은 이 책을 비난했지만, 홀바인은 책의 삽화
를 통해 종교개혁을 지지하는 자신의 신념을 드러냈다.

　홀바인이 그린 종교화 가운데 가장 뛰어난 작품은 〈마이어의 마돈나〉이
다. 바젤의 시장인 야콥 마이어를 위해 그렸다고 해서 그의 이름을 붙였다.

상당히 비슷한 두 그림이 각각 드레스덴과 다름슈타트에 있어 미술 평론가들 사이에 어느 것이 원본인지에 관한 논란이 많다.

작품을 보면, 바젤 시장과 그의 가족들이 성모 앞에서 무릎을 꿇고 경배를 올리고 있다. 성모는 아기 예수를 품에 안고 중앙에 서 있다. 시장은 그림 왼쪽에 있고 오른쪽에는 두 아내가 있다. 그 가운데 첫째 아내는 상복(喪服)을 입었다. 시장 앞에는 어린 아들과 갓난아기도 보인다. 평온한 표정의 성모는 시장의 가족들을 가만히 내려다보고 있다. 아기 예수는 마치 이들을 축복이라도 하려는 듯이 작은 팔을 앞으로 내민다.

이 작품은 봉헌도(奉獻圖)일 가능성이 높다. 봉헌도란 신의 자비에 감사하거나 위험으로부터 지켜 달라는 의미에서 그린 그림이다. 이러한 그림들은 재난에서 벗어나거나 병에서 회복된 뒤에 그리는 경우가 많았다.

한스 홀바인은 독일인이었지만 곧 새로운 거주지와 새로운 후원자들을 만나게 되었다. 1526년 그는 에라스무스의 소개장을 들고 영국으로 건너가 헨리 8세를 수행하던 토머스 모어 경을 만났다. 토머스 경은 홀바인을 반갑게 맞아 주었다. 그리고 자신과 가족들의 초상화를 그릴 수 있도록 허락해 주었다. 홀바인이 실물과 똑같이 초상화를 그리자 영국에서도 그의 명성이 대단히 높아졌다. 이와 관련해 잘 알려진 이야기가 하나 있다.

토머스 경은 헨리 8세와 앤 불린의 결혼에 반대했는데, 앤 불린은 왕비가 된 뒤로 이 일을 두고두고 용서하지 않았다. 토머스 모어가 처형당하던 날, 앤 불린은 홀바인이 그린 토머스 경의 초상화를 보게 되었다. "오, 이런! 이 작자가 아직도 살아있는 것 같구나!"라고 소리쳤다. 그러더니 이 그림을 집어 들고는 길거리에 내팽개쳤다. 결국 이 그림은 로마로 옮겨졌다는 풍문이 전해진다.

홀바인은 모어와 가까이 지내던 동료들의 초상화도 많이 그렸다. 루브르 박물관에는 왕실 천문학자인 니콜라스 크라체의 초상화가 소장되어 있다. 1528년(또는 1530년)에 홀바인은 다시 바젤로 가서 시청에 그린 프레스코화를 마무리했다. 종교 전쟁이 심하게 일어나고 있던 상황인지라 영국으로 다

시 건너가기가 어려웠다. 나중에 영국으로 갈 수는 있었지만 토머스 모어는 이미 관직을 잃었기 때문에 홀바인을 지원해 줄 수 없었다. 하지만 다행히도 그에게는 또 다른 친구들이 있었다.

짧은 기간이었지만 스틸야드●에서 독일 상인들과 함께 지내면서 그들의 초상화를 그려 주었다. 현재 베를린에 있는 게오르그 기제의 초상화가 잘 알려져 있다. 초상화를 한번 살펴보자. 게오르그 기제는 사무실에서 업무를 보느라 바쁘다. 손에는 이제 막 받은 편지 하나가 들려 있다. 머리 위 선반에는 돈을 세는 저울이 달려 있는데, 이는 상인 길드의 상징과도 같은 물건이다.

● 독일 한자 동맹의 상인들이 런던에 설치한 거류지를 가리킨다.

미술 평론가 러스킨은 이 작품을 통해 홀바인의 세심한 통찰력을 엿볼 수 있다고 평했다. 그는 이렇게 적고 있다. '유리 꽃병에 꽂혀 있는 카네이션, 벽에 매달려 있는 푸른 무늬 금방울… 심지어 나침반이 탑재된 반지까지 이 모든 것에서 그 누구도 생각지 못한 아름다움이 느껴진다.'

이후로 홀바인은 여러 해 동안 유명 인사들의 초상화를 그리면서 점점 더 인기가 많아졌다. 곧 왕실의 후원이 그를 기다리고 있었다. 영국 왕 찰스 8세가 토머스 모어의 집에 방문했을 때 홀바인의 작품을 보게 되었다. 토머스 모어는 왕에게 그 작품을 바치고자 했으나, 왕은 홀바인을 직접 만나 보고 싶었다. 헨리 8세는 홀바인을 만나자 금세 매료되었고, 토머스 모어에게 홀바인을 잘 보호하라고 명령했다.

1532년 마침내 홀바인은 찰스 8세의 궁정화가가 되었다. 왕은 화이트홀 궁전 안에 큰 방을 하나 마련해 주었다. 봉급도 넉넉하게 지급했다. 오랜 기간 홀바인은 왕을 위해 그림을 그렸다. 왕의 마지막 아내인 캐서린 파르를 제외한 모든 왕비의 그림도 그렸다. 특히 햄프턴 궁전에서 그린 그림들은 기념비적인 작품이

한스 홀바인, 〈게오르그 기제의 초상〉, 1532년, 목판에 유채, 96.3×85.7cm, 베를린 국립 회화관 소장

라 할 만하다.

다음 일화에서 홀바인을 아끼는 찰스 8세의 마음을 느낄 수 있다. 하루는 어느 귀족이 홀바인의 작업실을 찾아와서는 다짜고짜 안으로 들어가겠다고 고집을 부렸다. 홀바인은 왕의 명령에 따라 왕비의 초상화를 그리는 중이니 지금은 안 된다고 말했다.

하지만 귀족은 계속 고집을 피웠다. 그러자 화가 난 홀바인은 왕을 찾아가 방금 무슨 일이 있었는지 고해 바쳤다. 왕은 귀족에게 모든 사실을 낱낱이 실토하라고 명령했다. 귀족은 자기에게 유리한 이야기만 늘어놓더니 궁정 화가의 무례함을 처벌해 달라고 요청했다. 그러나 왕은 도리어 귀족을 꾸짖으며

한스 홀바인, <대사들>, 1533년, 목판에 유채, 206 ×209cm, 런던 국립 미술관 소장

이렇게 말했다. "네가 홀바인에게 한 짓은 나에게 한 짓이나 마찬가지다. 나는 농부 일곱 명으로 영주 일곱 명은 만들 수 있지만, 영주 일곱 명을 가지고도 홀바인 한 사람을 만들어 내지 못한다. 그러니 썩 꺼져라! 네가 앙심을 품고 이 화가에게 해를 입힌다면 그것은 나에 대한 도전이라 생각하겠다."

약간 벗어나는 이야기이지만 홀바인에 관한 재미있는 일화 하나를 더 소개해 보겠다. 홀바인이 어느 화가의 작업실에 찾아간 적이 있었다. 주인이 자리에 없자 홀바인은 이젤 위에 놓여 있는 그림에 파리 한 마리를 그려 넣고는 집으로 돌아갔다. 작업실로 돌아온 주인은 파리를 보더니 솔로 털어 내려고 했다. 그러고 나서 도시를 샅샅이 뒤졌다. 파리를 그려 넣은 범인이 다름 아닌 홀바인이라는 사실을 알았기 때문이다. 하지만 홀바인은 이미 영국으로 가고 없었다.

1538년 찰스 8세는 홀바인을 벨기에의 수도인 브뤼셀로 보냈다. 왕이 네 번째 부인으로 삼고자 한 공작부인의 초상화를 그리게 하려고 말이다. 당시 바젤 시민은 시의회의 허락 없이는 외국의 통치자가 다스리는 영토에는 출입할 수 없게 하는 법이 있었다. 그래서 홀바인은 바젤로 가서 허락을 받아야 했다. 사람들은 그가 바젤로 가기 어렵다고 생각했지만 마침내 허락을 받을 수 있었다.

하지만 공작부인은 헨리 8세의 청혼을 거절했다. 그녀는 하나뿐인 소중한 머리를 지키고 싶다고 말했다. 머리가 두 개라면 그때 헨리 8세와 결혼할 수 있을 것이라고 했다.

왕의 신하인 올리버 크롬웰은 홀바인에게 왕이 아내로 삼고자 하는 다른 여인의 초상화를 그리도록 명령했다. 그녀의 이름은 클레브스의 앤이었다. 홀바인은 앤의 초상화를 아름답게 그렸다. 그런데 일이 터지고 말았다. 홀바인은 왕의 진노를 간신히 피했지만 클레브스의 앤과의 결혼을 추진한 크롬웰은 불행히도 목이 날아갔다. 헨리 8세는 앤을 직접 보고는 '플랑드르의 암말'이라고 조롱하며 홀바인이 그린 비너스만큼 아름답지 않다고 성토했다.

홀바인은 여생을 런던에서 보냈다. 1543년 런던에 전염병이 돌았고, 병에

걸린 홀바인은 그해 10월에 유언장을 작성한 것으로 알려져 있다. 그리고 11월에 세상을 떠났다. 그의 죽음과 장례에 관해 전해지는 이야기는 거의 없다.

대체로 홀바인은 화가로서 큰 명성을 얻고 출세한 인물이었다. 하지만 살면서 걱정과 고통이 많았다. 결혼 생활이 그리 순탄치만은 않았다고 한다. 인생의 많은 시간을 타지에서 보내기도 했다.

한스 홀바인을 공부해 보고 싶다면 바젤로 가야 한다. 이 도시에 그가 그린 초기의 초상화들이 있고, 〈그리스도의 수난〉이라는 작품도 미술관에 전시되어 있다. 홀바인의 자화상도 볼 수 있다. 바젤에서 〈죽음의 춤〉이라는 그림도 그렸던 것 같다. 끔찍하고 사나운 죽음은 모든 사람에게 찾아온다. 왕, 추기경, 농부, 상인, 사랑스러운 여인, 어린아이 할 것 없이 누구에게나 죽음은 온다. 중세 시대에는 이러한 주제의 그림이 유행했다. 아마도 중세 시대 기적극(奇蹟劇)●의 영향을 받은 것으로 보인다. 홀바인은 슬픔과 해학을 결합시킨 이런 장르의 그림을 좋아했다.

물론 홀바인의 명성은 대부분 초상화에서 비롯되었다. 홀바인은 그림을 그릴 때 약간의 상상력을 가미하기도 했지만, 무엇보다도 인물의 활력과 개성과 자연스러움을 강조했다. 한 미술 평론가는 홀바인을 독일의 화가 뒤러와 어깨를 나란히 한 예술가로 평했다. 또 다른 평론가는 종교개혁 시기 프로테스탄트 예술가의 전형이라고 말하기도 했다. 확실히 뒤러와 홀바인 이후 19세기까지 독일에서는 그다지 눈에 띄는 화가들이 보이지 않았다.

●
유럽 중세 시대에 유행한
『성경』 이야기, 성자의
기적과 순교 등을 소재로
삼은 연극을 말한다.

독일 근대 회화의 샛별

뒤러와 홀바인의 영향 아래 16세기 독일은 이미 회화의 전성기를 누리고 있었다. 반면, 영국과 프랑스에서는 이제 막 화가들이 알려지기 시작했다. 하지만 17~18세기가 되면 독일에서는 뒤러나 홀바인만큼 영향력 있는 화가가 등장하지 않았다.

그러다가 19세기 초반에 독일 미술이 다시 부흥하기 시작한다. 젊은 화가들이 종교적 열정이라는 공통의 목적을 가지고 일종의 '화가 형제단'을 결성했다. 이들은 프랑스의 화가들처럼 새로운 화풍을 소개하지는 않았다. 다만 로마를 방문해 영감을 받고 고대의 정신을 되살리고자 했다. 라파엘로 이전에 살았던 조토나 프라 안젤리코와 같은 종교화가처럼 되는 것을 이상으로 삼았다.

'화가 형제단'은 이전의 다른 화가들처럼 알프스산맥을 넘어 로마로 유학을 떠났다. 일부는 초기 거장들의 영성을 느끼기 위해 오래된 수도원에 들어가 살았다. 어떤 화가는 신교에서 구교로 회심하기도 했다.

작품 활동은 생활과 밀접하게 연결되어 있었다. 그들은 금욕주의자처럼 옷도 간소하게 입고 머리카락도 자르지 않고 어깨 위까지 길렀다. 그래서 '장발의 화가들' 또는 '나자렛파(Nazarites)'로 불렸다.

요한 프리드리히 오버베크, <예수가 부활한 아침>, 1818년경, 캔버스에 유채, 131×102cm, 쿤스트팔라스트 미술관 소장

나자렛파는 어떤 작품을 남겼을까? 그들은 거의 종교화만 그렸다. 경직된 형태, 상징주의, 우울한 색채, 초기 화가들에게서 보이는 예스러운 드로잉이 특징이다. 하지만 옛 그림에서 느껴지는 영성과 정신을 제대로 되살릴 만한 역량은 부족했다.

요한 프리드리히 오버베크는 나자렛파를 이끈 지도자였다. 오버베크는 자신의 철칙을 지키는 데 평생을 바쳤다. 그가 추구하는 작품 정신은 이후 미술에 상당한 영향을 미쳤다. 그의 프레스코화는 매우 경직되어 있으며 대단히 종교적이다. 오버베크는 언제나 '근대의 프라 안젤리코'가 되고자 노력했다. 하지만 프라 안젤리코의 작품에서 느껴지는 경건함까지 표현해 낼 수는 없었다.

'화가 형제단'은 그리 오래 지속되지는 못했다. 새로운 정신으로 충만한 시대에 어떻게 구닥다리 정신이 버텨낼 수 있겠는가! 하지만 독일의 미술을 다시 부흥시키고자 했던 노력만큼은 인정해 주어야 한다.

페터 폰 코르넬리우스는 한때 이 '화가 형제단'의 일원이었다. 하지만 그는 하나의 주제에만 갇히기에는 너무도 많은 아이디어를 가진 사람이었다. 그래서 독일 뒤셀도르프 미술 학교에 교수로 초빙되었을 때 대단히 기뻐했다.

뒤셀도르프라는 도시는 '뒤셀도르프 화파'가 탄생한 곳일 뿐 아니라 유명한 미술관이 세워져 있는 곳이기도 하다. 이 도시에서는 독일 화가들이 많이 배출되었다. 그러나 프랑스의 '고전주의 화파'처럼 뒤셀도르프 화파도 보수적이었기 때문에 당시 독립적이고 낭만주의적으로 변화하는 예술계에는 그

다지 영향을 미치지 못했다.

바이에른의 왕 루드비히는 수도인 뮌헨으로 건축가와 조각가, 화가를 쉽게 데려올 수 있었다. 왕은 이들을 데리고 뮌헨을 아름다운 도시로 재탄생시키고자 했다. 예술가들은 고전주의 스타일의 건축물을 세우고 건물 안팎에 프레스코화로 아름답게 장식했다.

코르넬리우스도 뒤셀도르프에서 뮌헨으로 소환된 예술가 중 한 명이었다. 한때 그는 뮌헨의 도시 경관을 꾸미는 데 앞장서기도 했다. 공공건물 벽에 엄청난 규모의 프레스코화를 그려 넣었는데, 아쉽게도 채색 솜씨가 부족하고 표현력도 모자랐다.

하지만 당시 벽화를 그릴 수 있는 사람은 코르넬리우스밖에 없었다. 그만큼 장식 미술은 어려운 작업이었다. 무엇보다도 천재성을 요하는 작업이라고 말하는 사람들도 있다. 벽에 그리는 벽화는 벽에 걸어 놓는 그림과는 성격이 다르다. 벽화를 그리는 사람은 건물과의 조화까지 생각해야 한다. 그림의 내용이 건축 공간과 완벽하게 들어맞아야 한다. 그림에 등장하는 인물이나 그림의 분위기 등이 전체적으로 건물과 어울려야 한다.

코르넬리우스는 머릿속에 다양한 주제의 벽화를 그려 보겠다는 큰 그림을 가지고 있었다. 아마 독일 사람들이 좋아하는 영웅 서사시 「니벨룽겐의 노래」를 주제로 생각하고 있었을지도 모른다.

빌헬름 폰 카울바하는 코르넬리우스의 애제자였다. 그는 스승보다 인기가 좋았는데, 그의 작품이 대중에게 좀 더 매력적이고 감성적으로 다가왔기 때문이다.

카울바하는 다양한 주제로 그림을 그리고 싶어 했다. 셰익스피어의 희곡에 나오는 장면을 주제로 순수한 사랑 이야기를 그림으로 그렸다. 무엇보다 시인, 현자, 영웅, 신 들을 대형 프레스코화에 담았다.

카울바하는 그림을 세세하게 그리는 것을 좋아했고 인물을 되도록 많이 배치시키고 싶었다. 그래서인지 커다란 캔버스에 과감하게 그림을 잘 그리는 편이었다.

루드비히 왕은 카울바하를 궁정 화가로 영입해 뮌헨을 아름답게 꾸며 달라고 요청했다. 프로이센의 왕도 그에게 새로 지은 박물관의 계단실을 장식하는 일을 맡겼다. 카울바하가 대규모 작업으로 바쁠 때, 프로이센의 왕은 작업실에 들러 구경하는 것을 즐거워했다. 카울바하는 채색하느라 바빠 높은 작업대 위에서 손님들을 맞이할 수밖에 없었다.

카울바하의 대작을 보려면 뮌헨에 가거나 베를린 박물관을 방문해야 한다. 베를린 박물관에 들어서면 여러분의 눈앞에 바벨탑 사건에서 종교개혁까지 다양한 역사적 주제를 담은 대규모의 프레스코화가 펼쳐져 있을 것이다.

그 가운데 가장 대담하고 섬뜩한 작품은 〈훈족의 전투〉다. 로마와 훈족은 사흘간 전투를 벌였다. 전투에서 대량 학살이 벌어졌지만 어느 쪽도 항복하지 않았다. 전설에 따르면 죽은 병사들이 유령이 되어서도 공중에서 전투를 지속했다고 한다. 카울바하는 바로 그 전설의 내용을 그림으로 그렸다. 그림

카울바하, <예루살렘의 파괴>, 1846, 캔버스에 유채, 585×705cm, 뮌헨 노이에 피나코텍 소장

청소년을 위한 친절한 서양 미술사

을 보면, 죽은 시신들 위에서 유령들의 전투가 치열하게 벌어지고 있다.

또 하나 눈에 띄는 작품은 뮌헨에 있는 유화(油畵)인 〈예루살렘의 파괴〉이다. 이 그림 역시 역사적인 주제를 소재로 그린 드라마틱한 작품이다.

그림 윗부분에는 타락한 유대인들을 경고하던 선지자들의 얼굴이 보인다. 지금 그들은 안타까운 마음으로 예루살렘이 파괴되는 현장을 내려다보고 있다. 복수의 천사들은 공중에서 나팔을 불고 있다.

로마의 정복자 티투스 황제는 로마군이 폐허로 만든 예루살렘 땅을 말을 타고 당당하게 걸어간다. 그림 가운데 서 있는 대제사장은 칼로 자기 가슴을 찔러 자결하려고 한다. 유대인들은 이제 갈 곳을 잃고 방황하고 있다.

그런데 한쪽 구석에서는 이와는 전혀 다른, 평온하고 아름다운 장면이 연출된다. 성모와 아기 예수가 소란에 전혀 개의치 않고 천천히 도시를 떠나고 있다. 심지어 이들을 태운 나귀도 여유롭게 풀을 뜯고 있다.

카울바하의 채색은 풍부하지는 않지만, 그림 자체가 아주 드라마틱하기 때문에 거장의 풍모가 확실히 느껴진다. 카울바하와 그의 제자인 필로티의 뛰어난 솜씨 탓에 이제 나자렛파 화가들의 경직된 그림은 사람들의 기억 속에서 잊히고 말았다. 카울바하는 마땅히 '독일 근대 회화의 샛별'이라 불릴 만하다.

독일 근대 회화를
이끌어 간 화가들

마지막으로 독일 근대 화가들의 작품을 살펴보려고 한다. 이들 작품을 감상하면 독일 근대 회화의 흐름을 어느 정도 파악할 수 있을 것이다.

우선 베를린의 장르화가인 루드비히 크나우스가 있다. 그의 작품은 다른 진중한 화가들의 그림에 비하면 밝고 따스한 편이다. 그림 속에 나오는 아이들은 항상 이야기를 나누고 있다. 때로는 익살스

루드비히 크나우스, 〈봄〉, 1857년, 캔버스에 유채, 50×61cm, 에르미타주 미술관 소장

럽고 때로는 애달프다.

아마도 여러분은 이 화가의 그림들에 익숙할지도 모르겠다. 다음 작품들 〈누더기 걸친 아이〉, 〈저글링 하는 사람〉, 〈천 가지 걱정〉, 〈카드놀이 하는 사람들〉, 〈봄〉 중에 무엇이 마음에 드는가? 이 중 마지막 작품에서는 앙증맞은

소녀가 데이지 꽃을 따고 있는 모습이 그려져 있다. 크나우스는 시골 특유의 풍경을 그리기도 했다. 〈금혼식〉에서는 젊은이와 노인들이 한데 어울려 잔치를 즐기고 있다. 사람들은 그가 그리는 즐거운 이야기를 항상 좋아했다.

의외로 크나우스가 종교화를 그린 적이 있다. 1876년 러시아 여제가 그에게 〈마돈나〉를 그려 달라고 부탁했을 때였다. 19세기에는 일반적으로 종교화를 잘 그리지 않았다. 초기 거장들의 종교적 열정을 되살릴 만한 화가가 없었기 때문이다.

하지만 크나우스의 종교화는 나름대로 개성이 있었다. 성모의 모습은 인자하고 따뜻하며, 아기 예수와 요셉, 하늘을 나는 아기 천사들의 모습을 보면 무리요와 라파엘로, 코레조가 생각난다.

좀 더 드라마틱한 그림을 감상하고 싶다면, '뮌헨의 시인-화가'인 가브리엘 코넬리우스 폰 막스의 작품을 찾아보면 된다. 막스 역시 독일과 미국에서 많은 사랑을 받았다. 이 화가는 작품에 보통 한 명 내지 두 명의 인물만 등장시킨다. 그는 무엇보다 비극적인 순간을 거침없이 재현하는 능력이 탁월했다.

그 가운데 가장 인상적인 작품은 〈마지막 징표〉이다. 이 그림에는 젊고 아름다운 크리스트교인 순교자가 등장하는데, 그녀의 바로 옆에는 무시무시한 맹수들이 우글거리고 있다. 금방이라도 덤벼들어서 그녀를 갈기갈기 찢을 것만 같

코넬리우스 폰 막스, 〈마지막 징표〉, 캔버스에 유채, 171.5×119.4cm, 메트로폴리탄 미술관 소장

은 일촉즉발의 순간이다. 그런데 그녀는 이 고통의 순간에서 잠시 벗어난다. 누군가 위에서 장미 한 송이를 던져 준 것이다. 순교자의 애인이었을까? 그녀는 의지할 데 없이 벽에 기대 하늘만 바라보고 있다.

막스는 〈사자의 신부〉에서도 생생하고 드라마틱한 힘을 보여 주고 있다. 이 장면은 독일의 시인 요한 루트비히 울란트의 시에 나오는 내용이다. 어느 사육사의 아름다운 딸이 매일같이 우리 안에 들어가 사자에게 먹이를 주고 어루만져 주었다. 그러다 보니 어느새 사자는 그녀를 좋아하게 되었다. 사육사의 딸은 한 남자와 결혼하게 되었는데, 결혼식을 올리기 직전 혼례복을 입은 채 우리에 들어가 사자에게 작별 인사를 하려고 했다. 사자는 혼례복을 입은 사육사의 딸을 보고 직감적으로 그녀가 다른 남자를 사랑하게 되었다는 사실을 알게 되었다. 질투심이 폭발한 사자는 결국 그녀의 목숨을 앗아 갔다. 사자는 쓰러진 여자 옆에 엎드려 큰 앞발을 그녀의 몸에 얹고, 음산한 눈으로 철창 밖에 있는 새신랑을 째려본다. 새신랑은 철창 사이로 사랑하는 신부가 해를 당한 것을 보자마자 무시무시한 맹수에게 총을 겨눈다.

막스도 옛 화가들의 그림처럼 성모 마리아를 단정하고 소박하게 그렸다. 성모의 얼굴은 귀부인인지 농부의 아내인지 알 수는 없지만 사랑스럽게 빛난다. 당시 뮌헨에는 고풍스러운 대리석으로 꾸며진 로마식 빌라가 한 채 지어졌다. 프란츠 폰 렌바흐라는 화가의 집이었다. 렌바흐는 바이에른의 소박한 농부에서 뮌헨의 유력 인사가 된 인물이었다. 스스로 초기 예술의 충성스러운 학생이기를 자처했다. 그는 젊은이들에게 "옛 거장들을 공부하라!"라고 충고했다.

렌바흐는 저명한 인물들의 초상화를 그린 것으로 유명하다. 사실 왕족과 귀족은 물론이고 지저분한 굴뚝 청소부까지 눈길이 가는 사람은 누구든지 그렸다. 렌바흐에게는 어떤 사람이든 마음이 끌리기만 하면 충분했다. 누군가 그에게 초상화를 얼마에 그려 주는지 묻자, "원래는 2만 마르크를 받으려고 했지만, 당신의 얼굴은 남달리 관심을 끌어서 5,000마르크만 받겠습니다."라고 대답했다.

렌바흐는 인물의 복장이나 세부적인 부분에는 그다지 신경을 쓰지 않았지만, 인물의 표정에는 세심한 주의를 기울였다. 그래서 그의 작품에 등장하는 인물들 표정은 모두 생생하게 살아있는 듯하다. 어떤 이들은 교황 레오 13세의 초상화를 라파엘로의 교황 율리우스 2세 초상화 이래 최고의 걸작이라 평한다.

하지만 렌바흐는 누구보다 비스마르크의 화가로 잘 알려져 있다. 렌바흐는 비스마르크를 '가장 위대한 로마인'이라고 칭송하기도 했다. 그러나 이 '철혈 재상'은 자신의 초상화나 동상을 통해 영원불멸의 존재가 되는 일에는 도통 관심이 없었다.

실제로 비스마르크는 키싱겐을 지나갈 때 어쩔 수 없이 자기 동상 옆을 지나야 했는데, 그럴 때마다 "내가 내 옆에 있으려니 불편하다."라고 말했다.

프란츠 폰 렌바흐, <비스마르크의 초상>, 1890년, 목판에 유채, 121×87.5cm, 월터스 미술관 소장

하지만 운 좋게도 렌바흐는 비스마르크의 가족들에게 후한 대접을 받을 때가 많았다. 렌바흐는 붓과 물감을 가지고 저녁 등불 아래 비스마르크의 가족들이 모인 곳에 함께 자리했다. 비스마르크가 다른 일에 집중할 때는 그 순간의 표정과 동작을 포착했다. 그래서인지 렌바흐의 비스마르크 초상화는 매우 사실적인 작품으로도 유명하다.

19세기 독일 미술 작품 중에는 드레스덴 출신 화가 하인리히 호프만의 〈성전에 있는 소년 예수〉도 많은 사랑을 받았다. 호프만은 영감을 받을 때만 그림을 그렸다고 한다. 이 그림 역시 영감을 주는 존재의 손길에 이끌려 붓질을 하지 않았을까!

예수는 열두 살에 불과한 어린 소년이었지만 자신보다 한참 나이가 많은

유대 랍비들과 율법에 관해 토론을 벌였다. 예수의 얼굴에서는 당당한 표정과 예리한 눈빛이 돋보인다. 랍비들의 화려한 복장과 다르게 예수가 입은 순백의 수수한 옷차림도 눈에 띈다.

　예수가 던진 진중한 질문에 듣는 이들이 다소 놀란 듯하다. 예수의 말에 귀 기울이고 있는 랍비들의 표정이 얼마나 기막힌가! 누구에게도 듣지 못한 지혜로운 말씀이 신선한 빛처럼 다가왔을지 모른다. 왼쪽에 있는 심오한 철학자는 자연스럽게 손으로 턱을 괴고 있다. 흰 머리와 수염을 한 원로는 지팡이를 짚고 소년 예수를 내려다보고 있다. 호기심을 품은 것일까, 아니면 비판하고 싶은 것일까? 예수와 대화를 나누는 랍비는 분명 사사로움이 없이 공정한 생각을 지닌 사람 같아 보인다. 맨 오른쪽에 앉아 있는 율법 해설가는 율법 책을 펼쳐 놓고 있다. 과연 어린 예수의 손가락이 가리키고 있는 구절은

하인리히 호프만, <성전에 있는 소년 예수>, 1884년, 캔버스에 유채, 67×90.5cm

　청소년을 위한 친절한 서양 미술사

무엇이었을까?

이 작품은 모작(模作)이 상당히 많이 만들어졌다. 그렇다 하더라도 원작의 깊고 풍부한 색감은 누구도 따라오지 못한다.

독일의 풍경화가로는 오스발트 아헨바흐를 최고로 친다. 그의 작품에서는 노르웨이의 거친 해안가부터 햇빛 찬란한 이탈리아의 카프리섬까지 구경할 수 있다. 동물화에서는 베르베크호벤의 양, 슈라이어의 아라비안 말, 볼츠의 소가 유명하다.

독일은 역사적으로 여러 군데의 군주국으로 나누어져 있었고 각각 수도가 따로 있었다. 그 가운데 예술이 발달했던 도시는 지금까지 살펴본 뉘른베르크, 아우크스부르크, 드레스덴, 뒤셀도르프, 뮌헨 등이다. 독일이 통일된 뒤 베를린이 대표적인 수도가 되면서 이제는 미술의 중심지가 되었다. 베를린에서는 화가들이 왕성하게 활동했고 이곳 왕립 아카데미에서는 매년 미술 전시회를 열고 시상식도 개최했다. 역사가 오래된 예술 도시들과 이제 막 예술의 중심지로 떠오른 베를린 중 누가 최고의 영예를 차지했을까?

영국 미술

영국 회화의 문을 열어젖힌
윌리엄 호가스

01

8세기 영국의 신학자이자 역사가인 비드는 수도원에서 수도사들에게 성서 사본, 미사전서, 기도서 등을 가르쳤다. 이 책들은 오늘날까지도 전해 내려오고 있다. 그중 일부는 지금은 보기 드문 디자인과 화려한 색채로 우리의 눈길을 사로잡는다.

이처럼 성서 사본 등 고서를 통해 영국 미술의 시발점으로 거슬러 올라갈 수 있다. 초기에 지어진 대성당의 오색찬란한 유리창 장식이나 성과 궁전의 장식, 중세 후기의 회화를 통해서도 영국 초기의 미술을 짐작해 볼 수 있다.

이러한 사례들 외에는 사실 영국 초기 미술에서는 내세울 만한 작품이 없다. 하지만 근대 영국인들은 대단한 항해자들이 아니었던가. 시간이 흐른 뒤 다른 나라의 예술 작품에 관심을 갖게 되었고, 때로는 외국의 화가들이 영국에 방문하기도 했다.

16세기에 헨리 8세는 독일의 유명한 화가 홀바인을 궁전에 불러들였고, 메리 여왕과 엘리자베스 여왕도 다른 나라의 예술가들을 환영했다. 17세기에 찰스 1세가 통치하던 시기에는 영국에서도 예술이 눈부시게 발전했다. 찰스 1세가 예술 자체를 사랑하는 군주였기 때문이다. 여러분은 이 왕이 플랑드르의 화가 루벤스와 반다이크에게 기사 작위를 내려 준 이야기를 기억할

것이다. 특히 반다이크는 놀라운 솜씨로 찰스 1세와 가족들의 초상화를 남기기도 했다.

　네덜란드 출신의 피터 렐리 경은 찰스 2세의 궁정 화가였다. 렐리는 왕실의 여인들을 너무 근사하게만 그리는 바람에 오히려 여인들은 만족하지 않았다. 그래서 각 사람의 개성과 매력을 찾아 캔버스에 옮기기 시작했다. 눈을 흐리멍덩하게 뜬 햄프턴 궁전의 미인을 그린 초상화가 오늘날에도 인기가 많다.

　렐리는 크롬웰의 초상화도 그렸다. 크롬웰은 자신의 모습을 멋지게 그리지 않으면 초상화 값을 지불하지 않겠다고 했다. 알고 보니 크롬웰은 얼굴에 주름살이 자글자글하고 온통 사마귀투성이였다. 피터 렐리 경의 뒤를 이어 독일 출신의 고트프리 넬러 경이 영국의 궁정 화가가 되었다. 그도 유명한 인물의 초상화를 여럿 남겼다.

피터 렐리, <푸른 천을 덮고 있는 여인의 초상>, 1660년경, 캔버스에 유채, 127×103cm, 덜위치 미술관 소장

　영국에서는 해외의 미술가들이 들어오면서 외국 작품에 대한 수요가 많아졌다. 실제로 많은 작품이 영국에 들어왔다. 특이하게도 짙은 색감의 그림들이 유행했다. 그래서 거의 검정에 가까운 그림들이 비싼 값에 팔려나갔다고 한다.

　이 무렵 저명한 영국의 화가 제임스 손힐 경이 등장한다. 손힐은 세인트 폴 대성당의 돔에 프레스코화로 장식하기도 했다. 그는 영국 미술을 한 단계

GIN LANE.

윌리엄 호가스, <진 거리>,
1751년, 목판화, 37.4×
31.8cm, 영국 박물관 소장

진전시키는 데 기여한 인물이다. 손힐의 뒤를 이어 사위인 윌리엄 호가스가
등장했다. 호가스는 18세기에 영국인의 일상을 그림으로 남긴 최초의 영국
화가였다.

　호가스는 해외의 미술가와 외국 작품에 염증을 느꼈다. 영국인으로서 자
신의 이야기를 해 보고자 했다. 명랑한 성격의 호가스는 가는 곳마다 사람들

의 얼굴 표정을 관찰하는 데 많은 시간을 할애했다. 눈에 들어오는 사람이 보이면 종이를 꺼내 잽싸게 스케치했고, 이것을 나중에 작품에 반영했다.

호가스는 런던의 가정이나 길거리에서 목격한 엄격한 사회 이면에 숨겨진 어두운 모습을 그려 냈다. 작품을 보면 인물에 대한 연구를 얼마나 많이 했는지 느낄 수 있다. 작품 속 인물들을 활기 넘치고 유머러스하게 표현하기도 하고 세밀하게 묘사하기도 했다.

영국의 회화는 실제로는 호가스로부터 시작되었다고 말해도 과언이 아니다. 호가스 이후로 18세기 영국 회화는 급속도로 발전해 나갔다.

영국 최고의 초상화가, 조슈아 레이놀즈

02

초상화는 영국에서 매우 선호하는 미술 분야였다. 초상화가의 인기는 날로 높아졌다. 당시 대표적인 초상화가는 '18세기의 반다이크'라 불린 조슈아 레이놀즈 경이다.

레이놀즈는 1723년 데본셔의 플림튼에서 태어났다. 그 지역의 중등학교 교사였던 아버지는 레이놀즈가 자라서 학교에 다닐 나이가 되면 고전 교육을 받게 하고, 나중에는 훌륭한 의사로 키우려고 마음먹었다. 하지만 자식은 항상 부모 뜻대로만 되지 않는 법. 레이놀즈는 학교 공부에는 별 관심이 없었다. 그보다 새하얀 벽에 숯으로 낙서하는 재미에 푹 빠져 지냈다.

레이놀즈는 열두 살 되던 해에 난생처음으로 초상화를 그리게 되었다. 일요일 예배 시간에 토머스 스마트 목사의 설교를 듣고 있었다. 설교가 너무 지루한 나머지 몰래 종이를 꺼내 목사의 얼굴을 스케치했다. 예배가 끝나자마자 레이놀즈는 부리나케 교회를 빠져나와 바닷가에 있는 배 창고로 갔다. 여기서 스케치한 종이를 꺼내 토머스 스마트 목사를 캔버스에 옮겨 그렸다.

아버지는 레이놀즈를 위한 '고전 교육'을 완전히 포기했다. 레이놀즈는 열일곱 살 때 미술 공부를 하러 런던으로 떠났다. 그리고 런던에서 일류 초상화가인 토머스 허드슨의 제자가 된다. 2~3년을 공부한 뒤 레이놀즈는 데본셔

로 되돌아왔고, 여기서 초상화가로 자리를 잡기 시작했다.

레이놀즈에게는 오거스터스 케펠이라는 용감한 친구가 있었다. 그는 영국 함대를 지휘하는 제독이었다. 1749년 케펠은 레이놀즈와 함께 지중해를 가자고 했다. 레이놀즈는 두 번 다시 찾아오기 힘든 절호의 기회라고 생각했다.

푸른 바다를 항해하며 여러 항구에 머무르기도 하고 제독들의 초상화를 그리면서 즐거운 시간을 보냈다. 이탈리아에 도착한 레이놀즈는 함대를 떠나 그곳에서 미술을 공부하며 3년을 머물렀다.

그리고 다시 영국으로 돌아왔다. 배를 타고 여행하며 이탈리아에서 미술 공부를 했던 시간이 영국 초상화가로서 최고의 반열에 오르는 계기가 되었다.

레이놀즈의 스승 토머스 허드슨은 인물의 얼굴을 탁월하게 잘 그렸다. 하지만 얼굴을 어깨 위에 자연스럽게 배치하는 법을 몰랐다. 그는 제자가 그린 초상화를 보더니 이전 스타일과 많이 달라진 것을 느꼈다. 시기심이 발동한 스승은 "레이놀즈, 너는 왜 영국을 떠났을 때처럼 그림을 잘 그리지 못하느냐?"라고 말했다.

조슈아 레이놀즈, <케펠 제독의 초상>, 1752~1753년 경, 캔버스에 유채, 239×147.5cm, 영국 국립 해양 박물관 소장

케펠 제독은 스물한 살 때 타던 배가 프랑스 해안에 난파되었던 이야기를 자주 들려주었다. 레이놀즈는 그 장면을 한번 그려 보겠다고 했다. 이 그림은 레이놀즈에게 큰 성공을 안겨 준 작품이 되었다.

그림은 배가 난파된 직후의 상황을 묘사했다. 한 젊은 선장이 암석이 많은

해안가에 서 있다. 뒤로는 파도가 세차게 몰아친다. 선장은 선원들의 안전을 위해 지시를 내리고 있다. 이 실감나는 장면은 영국에 센세이션을 불러일으켰고 레이놀즈가 유명해지는 계기가 되기도 했다.

특이하게 레이놀즈는 같은 화가들과 많이 교류하지는 않았다. 오히려 당대 최고의 문인 그룹과 자주 어울렸다. 문인 그룹의 수장은 사전 편찬자인 존슨 박사였고, 함께 모이는 사람들로는 개릭, 골드스미스, 기번, 버크 등 유명 인사들이 있었다. 이 사람들은 자신의 저작으로도 잘 알려져 있지만 우리는 이들의 얼굴도 알 수 있다. 레이놀즈가 초상화를 남겼기 때문이다. 레이놀즈는 늘 골똘히 생각에 잠겨 있는 존슨 박사에게 관심이 갔다. 이 위대한 사전 편찬자와 젊은 화가는 평생 우정을 나누는 친구가 되었다.

레이놀즈는 런던에서 소박하게 살다가 1760년에 새 저택으로 이사했고 그 뒤로 계속 그 집에서 살았다. 결혼은 하지 않은 채 여동생이나 조카와 함께 살았다. 미혼인 여동생 프란시스는 존슨 박사의 가장 소중한 애인이기도 했다. 하지만 그녀의 예민한 성격은 늘 오빠에게 악영향을 미쳤다. 가끔씩 오빠의 그림을 모사할 때도 있었는데, 한 번은 레이놀즈가 동생의 그림을 보고는 "너의 그림을 보면 다른 사람들은 웃음이 나오겠지만 나는 눈물이 나오는구나."라고 말했다.

레이놀즈는 언제나 사람들을 후하게 환대했다. 그래서 30년 동안 런던에 있는 예술가, 문인, 정치인 등 웬만하면 그 집에 방문하지 않은 사람이 없을 정도였다. 집에서 저녁 식사는 정확히 오후 5시에 나왔다. 식탁에 손님이 7~8명 정도 앉아 있다가 마지막에 15~16명으로 늘어나도 상관이 없었다. 식사하는 사람들이 서로 조금씩 가까이 앉기만 하면 그만이었다.

가끔은 나이프와 포크, 접시와 잔이 모자랄 때도 있었다. 하지만 별로 개의치 않았다. 이 저녁 식사에서는 음식이 중요한 게 아니었다. 그 자리는 '지성의 향연이자 영혼의 축제'였다. 레이놀즈는 이 시끌벅적한 연회를 즐겁게 이끌어 나갔다. 그는 지성인들의 모임을 무척 좋아했다. 한나 모어의 말대로 레이놀즈는 모든 동료의 우상이었다.

처음 저택으로 이사 갔을 때, 마차에 온갖 우화에 나오는 인물들을 그려 넣었다. 그러고는 여동생이 그 마차를 타고 매일 시내를 돌게 했다. 18세기에 살던 그는 이미 대중에게 '광고'하는 법을 알고 있었던 것이다.

레이놀즈는 확실히 인기가 높아진 뒤로는 초상화 값을 배로 받기 시작했다. 얼굴만 나오는 경우, 상반신만 나오는 경우, 전신이 나오는 경우에 따라서 각각 값을 다르게 책정했다.

레이놀즈는 그림을 빠르게 그리는 편이었다. 주로 사용하는 붓의 길이는 자그마치 45센티미터나 되었다고 한다. 하루에 보통 초상화 의뢰인을 여섯 명 정도 받았다. 손님들에게 이야기를 들려주거나 시를 낭송해 주면서 그 시간을 즐겁게 보냈다. 그는 좀처럼 하나의 고정된 포즈를 요구하지 않았고, 최대한 자연스러운 모습을 담아내려고 노력했다.

레이놀즈는 신속하게 그림을 그렸기 때문에 네 시간 안에 초상화를 완성한 적도 있었다. 매우 부지런했던 그는 제자들에게 유명해지려거든 아침부터 저녁까지, 그리고 밤에도 계속 그림을 그려야 한다고 말했다.

그는 노란색, 황갈색 등 따뜻하고 부드러운 색깔을 자주 사용했다. 푸른색이나 초록색은 최소한으로 사용하고 따뜻한 색깔을 주로 사용한다는 나름의 작업 원칙이 있었다. 하지만 안타깝게도 지금은 작품 대부분이 색이 많이 바랬다.

레이놀즈는 렘브란트와 루벤스, 미켈란젤로를 존경해 이들로부터 색채나 형체에 관한 아이디어를 많이 얻었다.

1768년에는 영국 왕립 아카데미(Royal Academy)가 설립되었는데, 이때 레이놀즈가 큰 영향력을 미쳤다. 이 아카데미는 학생들을 위한 미술 학교로 세워졌고, 이곳에서는 매년 작품 판매를 위한 전시회도 열었다.

왕립 아카데미는 당시 유명한 문인들과 예술인들이 주도했다. 레이놀즈는 초대 총장을 지냈고, 골드스미스는 고대사 교수를, 존슨 박사는 고대 문학 교수를 역임했다. 20년 동안 레이놀즈는 왕립 아카데미와 깊은 인연을 맺었다. 이 기간 동안 그는 여러 번의 연례 전시회에서 총 245편을 출품했다.

1769년 조슈아 레이놀즈 경은 조지 3세로부터 기사 작위를 수여받았고, 그 이후로 점점 명성과 영향력도 커져 갔다. 그는 이미 런던에서 잘나가는 초상화가로 정평이 나 있었다.

초기 작품 가운데 유명한 것으로는 엘리자베스 케펠 부인의 초상화를 꼽을 수 있다. 부인은 조지 3세와의 결혼식에서 입었던 신부 드레스를 입고 있다. 드레스에서는 흰색과 은색 빛이 은은하게 감돈다. 부인은 지금 막 혼인의 신 휘

조슈아 레이놀즈, <엘리자베스 케펠 부인의 초상>, 1761년, 캔버스에 유채, 워번 애비 소장

멘 목에 화환을 걸고 있는 모습이다. 부인의 아름다움을 돋보이게 하려는 듯 옆에는 흑인 하녀를 배치했다.

레이놀즈는 장난감이나 마술을 보여 주면서 어린아이들의 순수하고 사랑스러운 모습을 포착하는 재주가 있었다. 그는 아이들의 순수한 매력을 자연스럽게 묘사했다. 아이들 대부분 상류층 집안의 자제들이었지만 그의 그림에서는 소박한 복장을 입었다.

그중 포도송이를 안고 있는 곱슬머리 꼬마 숙녀 거트루드 피츠패트릭의 모습을 담은 그림이 있다. 붉은 머리의 로비네타의 어깨 위에는 작은 울새 한 마리가 앉아 있는데, 이 소녀 역시 우아함을 드러낸다. 사랑스러운 소녀 심플리서티(Simplicity)도 이름 그대로 소박한(simple) 아름다움이 느껴진다.

이 얌전한 소녀들과는 다르게, 글로스터의 소피아 마틸다 공녀는 풀밭 위

에서 강아지와 함께 데구루루 뒹굴고 있다. 주름 장식의 모자를 쓰고 있어서인지 통통하고 둥근 얼굴이 더욱 사랑스럽다.

꼬마 숙녀 볼스는 숲 속에서 강아지를 품에 안고 있다. 이 소녀는 사랑스러운 미소를 지으며 캔버스 밖을 쳐다본다. 아무래도 화가가 재미있는 이야기로 시선을 끄는 데 성공한 모양이다. 귀엽고 소심한 〈딸기 소녀〉도 있다. 레이놀즈는 이 소녀를 가장 좋아했다. 아마도 조카 오피였거나, 자신이 지금까지 그린 그림 중 이 작품을 제일 애착했기 때문일 것이다. 터번을 쓰고 있는 꼬마는 수줍은 듯 가슴에 두 손을 모으고 있다. 소녀의 붉은 입술과 바구니에 담긴 빨간 딸기는 배경의 어두운 갈색과 대조를 이룬다.

〈천사들의 머리〉라는 작품을 보면, 처음에는 다섯 명의 천사가 모두 원래는 한 명의 어린 소녀라는 사실을 알지 못할 것이다. 이 금발의 소녀는 윌리엄 고든 경의 딸이었다. 레이놀즈는 금발 소녀의 모습에 매료되어 어느 한쪽의 모습만 그리기가 아까웠다. 그래서 서로 다른 각도에서 다섯 개의 얼굴을 그리고 각각 날개를 달아 주었다. 은은하고 화사한 색감이 작품을 더욱 돋보이게 한다.

조슈아 레이놀즈, 〈천사들의 머리〉, 1786~1787년경, 캔버스에 유채, 76.2×63.5cm, 덴버 미술관 소장

레이놀즈가 말버러 공작의 가족을 그렸을 때 일이다. 네 살배기 앤이 자기는 그림을 그리고 싶지 않다고 칭얼댔다. 그러자 레이놀즈는 앤의 언니 샬럿에게 슬그머니 거인 괴물 가면을 건네주었고, 이 기괴한 가면을 본 앤은 다행히 잠잠해졌다.

레이놀즈는 아이들 그림뿐 아니라 가족 초상화로도 많은 사랑을 받았다.

조슈아 레이놀즈, <콕번 부인과 그녀의 아이들>, 1773년, 캔버스에 유채, 141×113cm, 런던 국립 미술관 소장

가장 훌륭한 작품으로는 <콕번 부인과 그녀의 아이들>이 꼽힌다. 1774년 왕립 아카데미 연례 전시회에서 이 작품을 공개하자 화가들은 박수로 경의를 표했다고 한다.

콕번 부인은 어느 건물 현관에 앉아 있고, 장난꾸러기 아들들이 엄마에게 매달려 놀고 있다. 이들 뒤로는 붉은 커튼이 펄럭인다. 한쪽에는 멋진 깃털을 뽐내는 앵무새가 보인다. 레이놀즈는 앵무새를 좋아했는데, 당시에는 초상화에 새를 등장시키는 것이 유행이었다고 한다.

이 무렵 런던에 시든스 부인이라는 뛰어난 연극배우가 있었다. 어떤 사람

들은 이 부인을 '비극의 뮤즈'라고 불렀다. 레이놀즈도 비극의 뮤즈로 분장한 시든스 부인을 화폭에 담았다.

레이놀즈는 부인을 왕좌처럼 생긴 의자로 안내하고는, "이 왕좌에 오르셔서 '비극의 뮤즈'처럼 연기해 주십시오."라고 말했다. 초상화를 보면 부인은 마치 허공을 응시하며 영감을 찾고 있는 듯하다. 죄악과 후회의 망령이 그녀의 뒤에 서 있다.

다른 초상화가들이 흔히 그러듯이, 레이놀즈도 미켈란젤로의 시스티나 예배당 천장화에 나오는 인물들을 참고했다. 〈시든스 부인〉 초상화는 미켈란젤로가 그린 선지자 이사야로부터 영감을 얻은 것 같다.

레이놀즈는 작품을 마무리하고 '비극의 뮤즈' 치마 끝자락에 자신의 이름을 새겨 넣었다. 그러고는 "나는 후대 사람들에게 제 이름을 전할 영광스러운 기회를 놓칠 수 없습니다."라고 말하며 부인을 찬사했다고 한다.

〈꼬마 숙녀 볼스〉, 〈딸기 소녀〉, 〈천사들의 머리〉, 〈콕번 부인과 그녀의 아이들〉 그리고 〈시든스 부인〉까지 모두 지금까지도 뜨거운 사랑을 받고 있는 조슈아 레이놀즈 경의 작품들이다. 대부분 귀족 남성과 여성이 모델이었는데, 짙고 풍부한 색감으로 인물의 아름답고 우아한 자태를 한껏 드러냈다.

레이놀즈는 다른 종류의 그림도 그렸지만 빛을 보지는 못했다. 주변에는 수많은 친구들이 있었다. 그중 연극배우 개릭, 연설가 버크, 시인 램지가 가장 자주 찾아오는 친구였다. 골드스미스는 레이놀즈에게 「버림받은 마을」이라는 시를 헌사하기도 했다. 존슨 박사는 세상

조슈아 레이놀즈, 〈시든스 부인〉, 1789년, 캔버스에 유채, 240×148cm, 덜위치 미술관 소장

을 떠나기 전 레이놀즈에게 세 가지를 부탁했다. 첫째, 존슨 박사가 빌린 30 파운드를 탕감해 달라고 했다. 둘째, 일요일에는 그림을 그리지 말라고 했다. 셋째, 『성경』을 매일 읽으라고 했다. 레이놀즈는 존슨 박사와의 약속을 평생 잊지 않았다.

레이놀즈는 여성 사회에 관해서는 관심이 없었다. 하지만 일찍이 스위스 출신 화가인 안젤리카 카우프만에게는 애착을 느꼈다. 안젤리카는 레이놀즈에 관해 이렇게 말했다. "레이놀즈 경은 나의 친한 동료다. 그는 기꺼이 나의 초상화를 그려 주었고, 보답으로 나도 그의 초상화를 그려 주었다."

레이놀즈는 그림을 그리는 것 외에도 예술에 관한 다양한 담론을 글로 남겼고, 그 글은 왕립 아카데미에서 읽혔다. 그는 미켈란젤로에 대한 찬사로 글을 마쳤다. '나는 이 아카데미에서 내가 마지막으로 부를 이름이 미켈란젤로이길 바란다.'

레이놀즈는 젊은 시절 이탈리아에서 지낼 때 심한 감기에 걸려 귀가 먹먹해졌다. 그래서 수년 동안 보청기를 사용해야 했다. 힘든 시기였지만 자신에게 한 가지 이점을 준다고 생각했다. 어디를 가든 대화를 하고 싶지 않을 때는 보청기를 빼면 그만이었다.

나이가 들면서 레이놀즈는 시력도 점점 나빠졌는데, 결국 한쪽 눈이 완전히 실명되었다. 그는 나머지 눈도 시력을 잃을까 두려웠다. 말년에는 몸에 마비 증상도 나타났다. 그러다가 1792년에 이 세상과 마지막 작별을 했다. 장례식은 18세기 영국에서 치러진 장례식 중 가장 화려했다고 한다. 레이놀즈는 세인트 폴 대성당에서 영원히 잠들었다.

영국 풍경화의 선구자들

한 소년 화가에 관한 재미있는 일화가 있다. 소년은 배나무를 한참 그리고 있었는데, 나뭇가지 사이에 어느 남자의 얼굴이 보였다. 소년은 남자의 얼굴도 얼른 스케치했다. 알고 보니 그 남자는 절도범이었다. 소년 화가의 작품이 전시되면서 모든 사람이 절도범의 얼굴을 알게 되었다. 더불어 소년의 재능도 널리 알려졌다.

이 작품이 전통을 따르든 아니든, 확실한 사실은 어린 토머스 게인즈버러만의 고유한 개성이 잘 드러나 있다는 것이다. 게인즈버러는 늘 자연 경치와 인물의 얼굴을 즐겨 그렸다.

게인즈버러는 1727년 서펵주의 서드베리에서 태어났다. 어릴 때는 학교 공부에 큰 관심이 없었다. 오로지 자연과 관련된 책만 읽었다. 학교가 쉬는 날에는 야외로 놀러 나가 덤불과 울타리, 나무를 그리면서 시간을 보냈다.

가족들이 상의한 결과 이 아이는 예술에 소질이 있으니 런던에 미술 공부를 하러 보내기로 했다. 그렇게 게인즈버러는 런던에 가서 3년을 보낸 뒤, 푸른 들판과 목초지가 그리워 다시 고향으로 돌아왔다.

여기서 믿기지 않는 또 다른 일화가 등장한다. 어느 날 게인즈버러가 숲속에서 조용히 스케치를 하고 있는데 갑자기 예쁜 소녀가 눈앞에 나타난 것

이다. 소녀는 게인즈버러의 '그림' 안으로 들어왔고, 게인즈버러의 '마음' 속으로도 들어왔다.

사랑에 빠진 게인즈버러는 소녀와 결혼식을 올렸다. 이때 게인즈버러의 나이는 불과 열아홉 살에 지나지 않았고, 신부는 그보다 더 어렸다. 신혼부부는 입스위치로 가서 살림을 차렸다. 게인즈버러는 그곳에서 풍경화를 그리고 초상화도 그렸다. 하지만 그림으로 버는 돈은 턱없이 부족했다. 부부는 15년 동안 입스위치에서 지낸 뒤에 한 친구의 조언에 따라 바스로 거주지를 옮겼다. 이곳에는 더 좋은 기회가 그를 기다리고 있었다.

당시 바스는 영국에서 가장 인기 있는 온천 도시였다. 특히 부자들이 온천욕을 즐기러 많이 찾아왔다. 게다가 이곳에서 초상화를 많이 그렸다. 게인즈버러는 이내 초상화가로 성공했다. 이 유명한 휴양지에 몰려든 유명 인사들이 하나둘씩 그의 캔버스에 등장하기 시작했다.

게인즈버러는 바스에 있는 부잣집에서 티치아노, 반다이크, 렘브란트, 무리요 등의 작품을 볼 수 있었다. 이 작품들을 모사하면서 자신의 실력을 향상시켜 나갔다. 그는 특히 반다이크의 작품을 제일 좋아했다.

게인즈버러는 사교성이 좋았고 음악을 매우 사랑했다. 그는 자연스럽게 바스의 음악가들과 가까이 어울렸다. 이들로부터 여러 가지 악기를 배우기도 했다.

게인즈버러가 바스에 살고 있을 때, 런던에 왕립 아카데미가 설립되었다. 그는 작품들을 매년 런던에서 열리는 전시회에 출품하기 시작했다. 런던에 게인즈버러의 작품들을 운반해 주던 사람은 게인즈버러의 팬이어서 운반 요금을 하나도 받지 않았다고 한다. 대신 게인즈버러는 그에게 자기 작품을 선물로 주었다. 당시 운반 요금에 비하면 지금 그의 작품 가격은 상상을 초월한다.

사실 게인즈버러는 자기 작품을 다른 사람들에게 거리낌이 나눠 주었다. 때로는 연극 초대권을 받거나 저녁 식사 자리에 초대를 받는 작은 일에도 감사하면서 그림을 선물로 주었다.

마침내 1774년 그는 가족들을 데리고 런던으로 이사했다. 이곳에서 게인

즈버러는 조슈야 레이놀즈 경의 라이벌이 되었다. 어떤 귀족은 두 사람 모두에게 초상화를 부탁하기도 했다.

당시 영국은 정치적 갈등이 극에 달해 있었다. 레이놀즈는 휘그당을 지지했고, 게인즈버러는 토리당을 지지했다. 국왕인 조지 3세는 당연히 왕당파인 토리당에 속했으므로 게인즈버러를 궁정 화가로 불러들였다. 왕실 가족들은 게인즈버러를 좋아해 왕궁의 규범에 개의치 않고 어느 때나 궁전에 출입할 수 있도록 허락했다.

게인즈버러는 샬럿 왕비를 아름답게 보이도록 그릴 수 있는 유일한 화가였다. 하루는 왕이 "초상화는 실물과 똑같이 그려야 하는 예술이네. 그러니 자네의 모델들을 만족시키려 하지 말게. 모두가 비너스나 아도니스처럼 되고 싶어 하지 않는가! 게인즈버러 자네가 초상화를 그린 이후로 모든 사람들이 자네의 모델이 되고 싶어 하네. 그렇지 않은가?"라고 말했다. 그러자 게인즈버러는 "폐하의 말씀이 전적으로 맞습니다."라고 정중하게 답변했다.

왕실의 호의를 얻고 있던 게인즈버러는 자연스럽게 인기도 상승했다. 하지만 왕실의 후원은 거절했다.

어느 날 한 귀족이 작업실로 찾아왔다. 게인즈버러를 '그놈'이라고 하면서 자기 초상화를 언제 마무리 지을 거냐며 성화를 부렸다. 귀족은 작업실에 들어서자마자 뜻밖의 일에 낯빛이 변했다. 화가 난 게인즈버러가 초상화에 있는 귀족의 얼굴을 붓으로 마구 덧칠하는 게 아닌가! 그리고 이렇게 소리 질렀다. "도대체 '그놈'이 어디 있단 말이오?" 결국 게인즈버러는 이 행동으로 거액의 돈을 날리고 말았다.

이외에도 수많은 일화를 통해 게인즈버러가 충동적이고 화를 쉽게 내며 거친 태도를 보일 때가 많았다는 사실을 알 수 있다. 하지만 실제로는 너그럽고 인정이 많은 사람이었다.

게인즈버러는 런던에서 초상화 그리는 일에 몹시 지쳐 있었다. 결국 서둘러 도시에서 벗어나 자기가 좋아하던 풍경화 그리는 일에 전념했다. 늘그막에 가족들과 행복하고 조용하게 여생을 살다가 1788년에 세상을 떠났다.

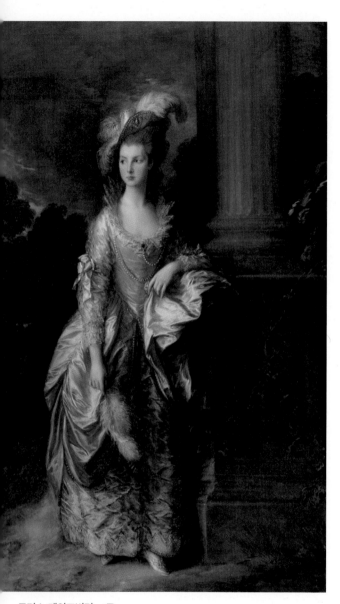

토머스 게인즈버러, <토
머스 그레이엄 부인의 초
상>, 1775년, 캔버스에 유
채, 237×154cm, 국립 스
코틀랜드 미술관 소장

게인즈버러가 어떤 부류의 화가였
는지 정확하게 정의하기는 어렵다.
그를 초상화가로 보는 사람도 있고
풍경화가로 보는 사람도 있다. 초상
화가로서 그는 서정적이고 시적이며
인물의 표정 묘사에 많은 정성을 기
울였다. 조슈아 레이놀즈의 풍부하
고 따뜻한 색채와는 달리 게인즈버
러의 색채는 부드럽고 시원하다. 옷
감 묘사에도 신경을 많이 썼고 리본
장식이나 보석에서는 빛깔이 살아있
다. 그러나 모든 작품이 완벽한 건 아
니었다. 모델에게 진정으로 관심을
갖지 못하면 초상화를 잘 그리지 못
했기 때문이다.

게인즈버러가 그린 훌륭한 초상
화 가운데는 <토머스 그레이엄 부인
의 초상>을 꼽을 수 있다. 토머스 그
레이엄 부인은 초상화를 그릴 당시
에는 열아홉 살에 불과했고, 서른다
섯 살이 되어서 저 세상으로 떠나고
말았다. 부인을 떠나보낸 남편은 슬
픔을 가늘 길이 없었다. 실물과 똑같
은 아내의 초상화가 걸린 방에는 일
체 들어가지 않았다고 한다.

초상화가 나오고 반세기가 지난 무렵, 집을 수리하다가 우연히 이 그림이
발견되었다. 상태는 매우 양호했고 그림은 여전히 훌륭했다. 그림 옆에는 부

인이 초상화를 그릴 때 신고 있던 푸른색 실내화가 놓여 있다. 이 초상화는 현재 에든버러에 있는 국립 스코틀랜드 미술관에 소장되어 있었다.

게인즈버러의 〈데번셔의 공작부인 초상〉도 유명하다. 비록 반다이크 시대의 복장은 한물 지나간 유행이었지만, 공작부인에게는 고풍스러운 멋이 풍겨 났다. 머리를 곱슬거리게 치장하고 당시 유행에 따라 화장도 했다. 커다란 모자는 타조 깃털로 장식되어 있다.

게인즈버러는 남자아이들을 그리는 걸 좋아했다. 작품 중에는 〈분홍색 옷을 입은 소년〉과 〈파란색 옷을 입은 소년〉이라는 그림도 있다. 파란색 옷을 입은 소년은 열다섯 살의 조너선 버틀이다. 소년의 옷뿐만 아니라 그림 전체가 푸른색으로 조화롭게 물들어 있다.

조슈아 레이놀즈 경은 파란색과 초록색은 거의 사용하지 않는다는 나름의 법칙이 있었다. 반면 게인즈버러는 파란색과 초록색을 좋아했다. 혹시 레이놀즈의 생각을 반박하기 위해 이 멋진 소년을 그린

토머스 게인즈버러, 〈데번셔의 공작부인 초상〉, 1787년, 캔버스에 유채, 127×101.5cm, 채즈워스 하우스 소장

토머스 게인즈버러, 〈파란색 옷을 입을 소년〉, 1770년경, 캔버스에 유채, 178×122cm, 헌팅턴 도서관 소장

건 아닐까.

게인즈버러는 연극을 좋아했다. 그래서 연극배우인 시든스 부인을 그릴 기회가 왔을 때 뛸 듯이 기뻐했다. 앞서 말했지만, 같은 해에 조슈아 레이놀즈 경도 시든스 부인을 그렸다. 따라서 시든스 부인의 초상화는 두 화가의 스타일이 얼마나 다른지 보여 주는 좋은 예시가 된다. 한 그림은 화려하고 드라마틱한 반면, 다른 그림은 우아하고 조화롭다.

유명한 연극배우 데이비드 개릭도 여러 화가의 모델이 되어 주었다. 게인즈버러도 이 배우를 무척 좋아했다. 개릭 부인에게서 남편을 똑같이 그렸다는 말을 듣고는 기분이 좋았다. 실제로 부인의 말은 칭찬이나 다름없었기 때문이다. 개릭이 워낙 다양한 표정을 지어 보이느라 얼굴을 제대로 그리기가 쉽지 않았기 때문이다.

그 시절에는 풍경화가 유행하지는 않았다. 게인즈버러는 작업실로 이어지는 복도에 풍경화를 줄줄이 걸어 놓았다. 그러나 작업실에 오는 손님들은 그림들을 전혀 쳐다보지 않았다.

게인즈버러는 본인이 풍경화가임에도 불구하고 사람들이 초상화만 그려 달라고 해서 마음이 아팠다. 하지만 지금은 진정한 영국 최초의 풍경화가이자 장르화가로 인정받고 있다.

게인즈버러는 단순한 것에서 아름다움을 보았다. 햇살이 내리쬐는 들판, 구부러진 길, 건초더미를 실은 수레, 짚으로 지붕을 덮은 오두막. 그는 아름다운 색채로 이슬에 젖은 아침이나 노을에 물든 저녁을 그렸다. 또 풍경화에 소와 말, 시골 사내와 처녀, 때로는 혼자 있는 농부 등을 배치해 단조로움을 피했다. 자연을 세밀하게 묘사하기보다는 전체적인 느낌을 중요시했던 것 같다. 그래서 오늘날 인상주의 화가로 분류되기도 한다.

존 컨스터블은 게인즈버러의 뒤를 이은 유명한 풍경화가다. 두 사람은 태어난 곳도 그리 멀지 않고, 둘 다 조용하고 아늑한 풍경을 좋아했다.

컨스터블이 열두 살 되던 해에 게인즈버러가 세상을 떠났다. 컨스터블은 풍차 방앗간 주인 아들이었고, 한때는 '잘생긴 풍차 방앗간 청년'이라는 말

토머스 게인즈버러, <오
두막과 목동이 있는 풍
경>, 1748~1750년경,
캔버스에 유채, 43.2×
54.3cm, 예일대 브리티
시 아트센터 소장

도 들었다. 그는 야외에서 무엇이든 보고 느끼고 공부했다. 어려서부터 아버
지의 방앗간 근처에서 흐르는 아름다운 강으로부터 영감을 얻었다. 어린 컨
스터블은 강둑을 돌아다니며 시간을 보내는 걸 좋아했다. 화가가 된 다음에
과거를 회상하며 고향의 자연 풍경이 나를 화가로 만들어 주었다며 감사했
다. 그래서인지 그의 작품에는 아름다운 강과 고풍스러운 풍차 방앗간이 자
주 등장한다.

한 번은 컨스터블의 동생이 그림을 보면서 "형의 그림을 보고 있으면 진짜
로 풍차가 돌아가고 있는 것 같다."라고 말했다. 풍차 방앗간지기인 컨스터

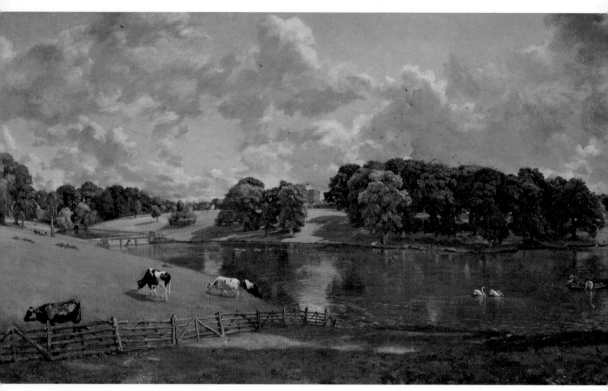

존 컨스터블, <에섹스의 비벤호 파크>, 1816년, 캔버스에 유채, 56.1×101.2 cm, 워싱턴 국립 미술관 소장

블은 늘 구름과 날씨의 변화를 관찰하면서 풍차를 돌려 줄 바람의 세기와 방향을 파악해야만 했다. 이러면서 구름이 어떻게 생겼는지 자연스럽게 익히게 되었다. 구름의 모양과 하늘의 풍경을 종이 위에 스케치하면서 나름대로 바람에 관한 자료를 축적해 나갔다.

컨스터블의 풍경화에서는 구름이 흘러가는 모습과 나무들이 산들바람에 흔들리는 모습이 자주 보인다. 어떤 화가는 캔버스 위에 소나기가 내리는 날씨를 실감나게 표현한 것을 보고 "컨스터블이 나에게 외투와 우산을 준비하라고 알려 주는 것 같다."고 말했다.

컨스터블은 게인즈버러처럼 옥수수 밭, 촌락, 강, 목초지, 집 잃은 소 등 단순한 풍경을 그리길 좋아했다. 필립 바우베르만처럼 풍경 속에 하얀 집 한 채

를 그려 넣기도 했다. 화가들은 풍경화 속에 일부러 사람을 만들어 집어넣는 경우도 많았다. 하지만 컨스터블은 누군가 풍경 속에 실제로 지나갈 때까지 기다렸다가 그 사람을 그림 속에 어우러지게 그렸다.

컨스터블은 게인즈버러가 그린 시골 경치를 한층 더 세련된 영국의 풍경으로 탈바꿈시켜 놓았다. 게인즈버러보다 디테일한 면에서 좀 더 완벽했다. 초목과 하늘은 더욱 푸르고 자연은 생동감이 넘쳤다. 이러한 이유로 컨스터블은 지금까지도 '영국 풍경화의 아버지'로 불리고 있다. 게인즈버러가 인상주의 화가에 속한다면, 컨스터블은 사실주의 화가라고 볼 수 있다. 프랑스의 풍경화가 클로드 모네도 컨스터블을 존경해 그의 작품을 직접 사들이기도 했다.

컨스터블은 파리에서 두 개의 훈장을 받고 나서야 비로소 런던에서 왕립 아카데미의 회원으로 받아들여졌다. 사실상 고국에서는 완전히 인정받지 못했던 것이다.

컨스터블은 저택에 자기 작품들로 가득 채워 놓고 사람들에게 무료로 전시하기도 했다. 하지만 작품이 쉽게 팔리지 않아 늘 돈 문제로 걱정하며 살았다고 한다. 1837년에 컨스터블이 세상을 떠나자 15년이 지나서 가족들이 그의 작품을 영국 정부에 기증했다.

게인즈버러와 컨스터블이 등장한 이래로 영국의 풍경화는 크게 발전해 나갔다. 근대 화가들은 주변의 자연 환경이 얼마나 아름다운지 새삼 깨닫게 되었다. 거장들의 작품은 후대 미술에 막대한 영향을 미쳤다.

영국이 가장 사랑한 화가, 윌리엄 터너

04

서픽의 푸르른 목초지에서 런던 메이든 레인의 좁고 우중충한 골목길로 시선을 옮겨 보자. 그곳에는 터너 가족이 살고 있었다. 건물 1층에서 터너의 아버지는 이발소를 운영했다.

터너 가족은 아버지, 어머니 그리고 아들 윌리엄 터너 이렇게 세 식구였다. 터너는 1774년에 세상에 나왔다. 지금까지 그의 어머니에 관해서 알려진 바는 거의 없다. 어머니는 아들이 어릴 때 정신병에 걸려 병원에 입원했다고 한다. 아버지는 면도뿐만 아니라 머리와 가발* 손질을 잘하기로 소문나 상류층 단골들이 많았다.

●
당시 영국의 상류층은 신분의 상징인 곱슬머리 가발을 많이 착용했다.

터너와 아버지는 둘도 없는 친구였다. 이와 관련해 재미있는 일화가 있다. 터너가 대여섯 살 되었을 무렵이다. 터너가 아버지와 함께 어느 부유한 은 세공인의 집을 방문했다. 아버지가 고객의 머리를 손질하는 동안, 아들 터너는 높은 의자에 앉아 은 쟁반 위에 서 있는 사자 모형을 뚫어지게 쳐다보고 있었다. 집으로 돌아온 터너는 아까 세공인의 집에서 보았던 사자의 모습을 정확하게 그림 위에 그려 보였다.

우리가 지금까지 봐 온 다른 아버지와는 다르게 터너의 아버지는 아들의 재능을 발견하고는 매우 기뻐했다. 아버지는 터너가 분명히 훌륭한 화가가

되리라고 믿었다. 아버지의 예언은 명중했다. 윌리엄 터너는 영국의 자랑스러운 풍경화가가 되었으니 말이다!

터너는 몇 년 뒤 선원들과 함께 배를 타고 템스강을 하루 종일 돌아다닐 수 있었다. 강을 따라 강변의 풍경을 마음껏 즐길 수 있었고 유명한 런던 브리지 밑으로도 지나가 보았다. 터너는 누구보다 강을 좋아했고 배 위에서 모든 것을 배웠다. 물 위에서 반짝거리며 노니는 빛과 그림자를 관찰할 수 있었다. 화창한 날과 안개 낀 날의 풍경이 어떻게 다른지도 비교해 볼 수 있었다. 터너는 자신이 본 모든 풍경을 늘 그림에 옮겼다.

윌리엄 터너가 열 살 되던 해에 아버지는 브렌트포드에 있는 한 학교로 아들을 보냈다. 그곳에서 터너는 정육점을 운영하던 삼촌 가족과 함께 지냈다. 드넓은 들판을 돌아다니며 새와 나무, 꽃을 마음껏 그릴 수 있어서 터너에게 브렌트포드는 천국처럼 느껴졌다.

우리가 지금까지 살펴본 어린 화가들의 작품을 한곳에 전시한다면, 단연 소년 터너의 천재적인 작품들이 독보적일 것이다. 실제로 왕립 아카데미에서 전시된 작품 중에 두 점은 터너가 열두 살 때 그린 것이라고 한다.

브렌트포드에서 지내던 터너는 다시 켄트주의 아름다운 마을 마게이트로 전학을 갔다. 이 마을에서 그는 태어나 처음으로 바다를 보게 되었다. 무엇보다 하늘의 태양과 바닷가의 절벽과 확 트인 바다를 구경하고 캔버스에 옮기는 일에 흠뻑 빠져들었다. 게다가 이 열정적인 사내아이는 같은 반 여자아이와 사랑에 빠졌다. 학교에서 라틴어 수업도 열심히 들었고 역사와 신화에도 관심을 기울였다. 이때 배운 역사와 신화는 나중에 작품 속의 소재가 되기도 했다. 터너는 마게이트가 너무 마음에 들었었는지, 나중에 나이가 들어서도 휴가 때마다 이곳을 찾아오곤 했다.

런던에서 이발사로 일하던 아버지는 아들에게 좋은 교육을 시기키 위해 가능한 한 빠르게 돈을 벌었다. 후원자들이 아들의 장래에 대해 물어보면 아버지는 늘 "여러분도 알다시피 터너는 훌륭한 화가가 될 것입니다."라고 대답했다.

마게이트에서 돌아온 터너는 원근법을 공부해 보려고 했다. 하지만 왠지 이런 공부는 따분하고 재미없었다. 원이나 삼각형과 같은 도형을 이해하는 것도 쉽지 않았다. 담당 교사가 아버지에게 더 이상 미술 공부에 돈을 허비하지 말고 구두 수선공이나 재단사를 시키라고 충고할 정도였다. 터너는 건축도 공부해 보려고 했다. 그러나 이번에도 건축을 가르치던 교사가 정중하게 아들을 왕립 아카데미에 보내 보라고 조언해 주었다. 정말로 터너가 가야 할 곳은 왕립 아카데미였던 것 같다. 이곳에 입학한 후로는 모든 일이 술술 풀려 나갔으니 말이다.

왕립 아카데미에서 터너는 본격적으로 예술가의 삶을 살아가기 시작했다. 터너의 스승들은 제자의 천재성을 단박에 알아보았다. 나중에 터너는 왕립 아카데미의 정회원이 되었으며, 그의 일생은 이 아카데미와 떼려야 뗄 수 없었다.

토머스 거틴이라는 화가는 젊은 시절 터너와 동갑내기 친구였다. 그는 나중에 영국에 수채화 학교를 세우기도 했다. 두 사람은 어릴 때부터 함께 그림을 그렸다. 과일 상인들에게 그림을 그려 주거나 건물에 풍경화를 그리면서 조금씩 돈을 벌기도 했다. 하지만 거틴은 스물일곱의 젊은 나이에 눈을 감고 말았다. 터너는 친구를 잃은 상실감에 크게 슬퍼했다. 나중에는 친구의 천재성을 깊이 깨달으며 "만일 거틴이 살아있었다면 나는 분명 굶주렸을 것이다."라고 말했다.

이후 터너는 다른 친구들과도 가까워졌다. 그중에는 시인인 무어와 로저스가 있었고, 유명한 조각가인 프랜시스 챈트리 경도 있었다. 한때 터너는 조슈아 레이놀즈의 학생으로서 스승의 작업실에서 초상화를 모사할 기회도 얻었다. 그러나 아쉽게도 젊은 제자가 스승의 스타일에 흥미를 갖기도 전에 스승이 세상을 떠나고 말았다.

윌리엄 터너는 열여덟 살 때부터 도보 여행을 즐겼다. 통통하고 촌스럽게 생긴 터너는 다른 사람들의 시선 따위는 아랑곳하지 않았다. 몸에 맞지 않은 옷을 입는가 하면, 짐을 보자기에 싸서 막대기에 매달고 어깨 위로 막대기를

지고 다니기도 했다. 사냥과 낚시를 좋아하
던 터라 작은 여행 가방과 우산, 낚싯대로
바꿀 수 있는 자루를 들고 다닐 때도 있었
다.

보통 하루에 30~40킬로미터를 걸었고,
돌아다니면서 모든 것에 관심을 가졌다. 마
음에 드는 것이 있으면 무엇이든 스케치를
했다. 엄청난 기억력으로 자신이 보았던 풍
경을 캔버스에 완벽하게 옮겨 놓기도 했다.
스케치북에는 늘 진기한 것들로 가득 차 있
었다. 심지어 여행 경비도 적어 놓았고 전
해들은 동네 소문까지 기록해 두었다.

처음에는 영국 전역을 돌아다녔다. 이후
에는 다른 나라도 여행했는데, 언제나 그림
같은 풍경을 찾아다녔다. 그는 혼자 여행하
는 걸 좋아했다. 그래서 '자연의 위대한 은
둔자'라는 별명이 붙기도 했다.

윌리엄 터너, <자화상>,
1799년경, 캔버스에 유
채, 74.3×58.4cm, 테이
트브리튼갤러리 소장

한 번은 여행에서 돌아왔을 때 자기의 약혼녀가 다른 남자와 다시 약혼했
다는 소식을 듣게 되었다. 쾌활하고 열정적이었던 터너는 그때부터 다소 우
울하고 어두운 성격으로 변했던 것 같다. 실제로 이때부터는 오로지 그림 그
리는 일과 돈 버는 일에만 몰두했다.

몇 년 동안 터너는 그림을 가르치기도 했다. 학생들에게 훌륭한 본보기가
되었지만, 실력이 저조한 학생들을 오래 기다려 주지는 못했다. 유행만 좇는
학생들은 심하게 나무라기도 했다.

1808년부터는 왕립 아카데미에서 30년 동안 교수로 지냈다. 처음에는 미
술 강의가 생각처럼 쉽지 않았다. 강의 내용은 불분명했고 말투도 어눌해 도
무지 무슨 말을 하는지 알아듣기 어려웠다. 한 번은 강단에서 주머니를 뒤적

거리더니 "오, 마차에 강의 노트를 두고 왔구나." 하면서 크게 당황한 적도 있었다.

터너는 런던의 여러 지역을 전전하다가 마침내 퀸 앤 스트리트에 있는 허름한 저택에 자리를 잡고 40년을 지냈다. 지붕에는 비가 새고 문은 덜커덕거렸다. 집 안에는 먼지와 거미줄과 습기가 가득했고 꼬리 없는 맹크스 고양이들이 마음대로 활보했다. 물론 이 집에는 스케치와 판화, 진기한 회화 작품으로 가득했다.

상류층들이 쓰는 커다란 가발은 더 이상 유행하지 않았다. 이발사 아버지는 이제 아들과 함께 살아야 했다. 아버지가 집안 살림을 도맡았고, 아들의 그림 작업을 위해 캔버스를 준비하거나 그림에 니스 칠을 하는 등 허드렛일을 도와주었다. 그래서 터너는 "내 모든 그림의 시작과 끝은 아버지가 맡는다."라고 말했다.

터너는 트위크넘에서 15년 동안 전원생활을 즐기기도 했다. 보트 한 척과 기그(gig)● 한 대와 늙은 말 한 마리를 소유하고 있었다. 새들을 좋아해 항상 둥지를 보호해 주었는데, 그래서인지 아이들은 '검은 새 할아버지'라는 별명을 붙여 주었다. 집 안에 완전히 장비를 갖춘 돛단배를 가져다 놓았다. 울창한 정원에는 수생 식물을 키우기도 했다. 모두 그림에 들어갈 소재였던 것이다.

● 말 한 마리가 끄는 두 개의 바퀴가 달린 마차를 가리킨다.

터너는 끝내 정원을 없애 버렸다. 친구들은 그가 구두쇠라서 여가를 즐기지 않는다고 생각했다. 그러나 진짜 이유는 정원을 항상 손질하는 아버지가 감기에 걸린다는 것이었다. 두 부자는 서로를 끔찍하게 생각했다. 이발사 아버지는 특별히 아무 말 하지는 않았지만 화가인 아들을 진정으로 대견스러워했다. 1830년 터너는 사랑하는 아버지를 떠나보내고 깊은 시름에 잠겼다.

이제 이 천재 화가가 어떤 그림을 그려서 유명해졌는지 알아보자. 초기에는 주로 수채화를 그렸고 나중에는 유화도 그렸다. 그림을 빠르게 그리는 편이었으며 붓 터치는 분명하고 단호했다. 대상의 형태보다는 색감에 관심이 많았고 대기의 상태를 멋지게 표현해 낼 줄도 알았다.

스펀지를 활용해 거품이나 안개를 순식간에 만들었다. 엄지손톱으로 바다의 파도도 만들었다. 누구도 터너처럼 그림을 그린 적이 없었다. 다른 풍경화가들은 터너만큼 다양한 장면을 연출할 수 없었다.

게인즈버러와 컨스터블은 서퍽의 어느 시골 풍경만 그렸지만, 터너를 이해하려면 유럽 곳곳을 돌아다녀야 한다. 잉글랜드와 스코틀랜드, 라인강변에 있는 우아한 성당과 고풍스러운 성뿐만 아니라, 프랑스의 수려한 강물과 장밋빛으로 물든 알프스의 빙하도 캔버스에 옮겨 놓았다. 터너의 작품을 감상하려면 고대 그리스와 로마, 베네치아와 카르타고도 알아야 한다. 그리고 장엄한 바다와 웅장한 하늘에 감탄할 줄도 알아야 한다.

윌리엄 터너, <카르타고를 건설하는 디도>, 1815년, 캔버스에 유채, 165×193cm, 런던 국립 미술관 소장

터너는 눈에 보이는 장면을 절대 똑같이 재현하지 않았다. 작품에 자신만의 시적 감수성과 환상을 담으려 했다. 그의 작품을 이해하기는 사실 쉽지 않다. 그도 그럴 것이 다른 사람이 터너의 관점에서 풍경을 바라보는 것은 불가능하기 때문이다. 지금까지 누구도 터너와 같은 방식으로 그림을 그린 화가

가 없었다. 어떤 사람들은 작품이 모호하고 의미가 없다고 평가했다. 물감을 그냥 되는 대로 바른 것에 불과하다고 보았다. 하지만 터너가 받은 '인상'을 포착하려고 노력하는 사람들도 있었다. 터너는 되는 대로 붓질을 한 것이 아니라 자신이 받은 인상을 그림으로 옮겼을 뿐이다.

어느 부인이 터너에게 이렇게 말했다. "작가님 작품에서 붉은색과 푸른색과 노란색의 놀라운 붓 터치를 느낄 수 있었어요." 그러자 터너는 다음과 같이 대답했다. "글쎄요, 자연 속에서 부인 자신은 보지 못했나요? 그렇다면 자신을 볼 수 있길 바랍니다!"

터너는 어느 여름날의 저녁 풍경을 그린 뒤 그림 전면에 검은 점을 그려 넣을 필요가 있다고 생각했다. 그래서 까만 종이에서 개 한 마리를 오려서 그림에 붙여 넣었다. 그 종이 개가 아직도 그림에 붙어 있다고 한다.

윌리엄 터너, <눈보라가 몰아치는 바다>, 1842년경, 캔버스에 유채, 91×122cm, 테이트브리튼갤러리 소장

청소년을 위한 친절한 서양 미술사

언젠가는 〈눈보라가 몰아치는 바다〉라는 작품을 그렸다. 일부 평론가들은 작품을 보고 '비누거품과 분칠'이라고 비아냥거렸다. 진짜 눈보라가 어떤 것인지 체험해 보려고 실제로 몇 시간 동안 배의 돛대를 붙잡고 있었던 터너는 그들의 혹평에 큰 상처를 받았다. 그래서 이렇게 대꾸했다. "나는 그들이 생각하는 눈보라가 무엇인지 궁금하다. 그들도 실제로 폭풍우를 체험해 보았으면 좋겠다!"

터너를 격찬했던 미술 평론가 존 러스킨은 저서 『근대 화가들의 역사』에서 사람들에게 터너의 그림을 제대로 감상하는 법을 알려 주었다. 러스킨은 밝은 빛이나 돋보기만 있으면 터너의 탁월함을 깨달을 수 있다고 생각했다.

러스킨은 터너의 작품 가운데 〈노예선〉을 불후의 명작으로 꼽았다. 이 작품은 현재 보스턴 미술관에 소장되어 있다. 그림 속에는 한 척의 배가 바다

윌리엄 터너, 〈노예선〉, 1840년, 캔버스에 유채, 90.8×122.6cm, 보스턴 미술관 소장

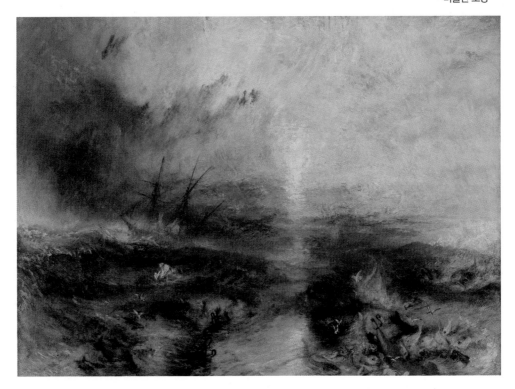

윌리엄 터너, <전함 테
메레르의 마지막 항해>,
1839년, 캔버스에 유채,
90.7×121.6cm, 런던 국
립 미술관 소장

위에서 사나운 폭풍우와 사투를 벌이고 있다. 바다 위에는 두 개의 큰 파도가
치고 있고, 두 물결 사이에는 저녁노을이 비치고 있다. 노예선에서는 이미 죽
었거나 곧 죽어 가는 노예들을 바다에 버리고 있고, 노예들이 차고 있던 족쇄
가 물 위에 둥둥 떠다닌다. 바다에는 이내 춥고 어두운 밤이 찾아온다.

　터너는 자기 작품을 매우 좋아했다. 그래서일까, 작품을 팔고 난 뒤 자기 자
식을 잃은 것 같다며 실의에 빠지곤 했다. 그가 좋아했던 작품 가운데는 <전함
테메레르의 마지막 항해>가 있다. 살아생전 터너는 이 작품을 절대 팔지 않
았고, 그가 죽은 뒤에는 나라에 기증했다.

그림을 그리기 수년 전에 터너는 포츠머스로 내려갔는데, 그곳에서 어느 날 넬슨 제독의 함대가 트라팔가르 해전에서 승리하고 돌아오는 장면을 목격했다. 그때 전함 테메레르가 눈에 들어왔다. 그는 해전에서 영국 국기를 휘날리며 싸웠을 테메레르가 무척 자랑스러웠다.

30~40년이 지난 지금 터너는 오후에 템스강변에 한가롭게 시간을 보내고 있었다. 물 위를 바라보니 난파선의 선체가 보였다. 오래전 활약했던 용감무쌍한 전함이 생각났다. 머릿속에 전투의 상흔이 있는 전사가 무덤에 잠든 모습이 떠올랐다.

터너는 그림을 그리기 시작했다. 석양빛이 오래된 배들에게 작별을 고하고 있다. 황혼으로 물들어 가는 하늘 한쪽에는 초승달이 막 나타나 진주처럼 빛난다. 이 작품은 감상에 젖게 만드는 극적인 연출이 돋보인다. 터너는 말보다 그림이 더 웅변적이었다. '해질녘과 물결의 장인'이라고 불릴 만했다.

나이가 들면서 그는 자신만의 스타일이 약해지고 붓의 터치는 과해졌다. 후기 작품들은 빛이 바래고 갈라진 것이 많았다.

회화 작품 외에도 여러 책에 삽화를 그리기도 했고, 영국에 새로운 판화 학교를 세우기도 했다. 왕립 아카데미에서 강의를 시작하기 전에 강의 교재를 만들었는데, 『리베르 스투디오룸(Liber Studiorum)』이라는 제목을 붙였다. 교재 안에는 세계 여러 지역의 풍경을 담은 판화가 수록되어 있다. 풍경화가에 적용되는 구성 원리도 삽화와 함께 설명되어 있다. 교재는 미술학도들에게 소중한 참고 서적이었다.

터너는 왕립 아카데미의 학장이 되고 싶었지만 자리에 오를 자격이 되지 못했다. 당시 국왕이 그를 좋아하지 않아서 기사 작위를 수여하지 않았던 것이다. 그러나 터너는 자기 그림과 판화를 비싼 가격에 팔아 큰 부자가 되었다. 오늘날 터너의 작품은 그 가치가 가히 상상할 수 없을 정도다.

터너는 60년 동안 꾸준하게 그림 작업을 이어 왔고, 45년 동안 매년 왕립 아카데미에 그림을 출품했다. 그런데 1851년에는 그림 한 점 출품하지 않았다. 모습을 드러내지 않은 채 아무도 퀸 앤 스트리트에 있는 자신의 집에 접

근하지 못하게 했다.

터너의 건강은 날로 악화되고 있어 동료들의 걱정이 이만저만이 아니었다. 얼마 뒤 그의 가정부는 단서를 가지고 주인이 템스강 옆 첼시의 작은 오두막에 있다는 것을 알게 되었다. 병세가 악화된 터너가 가명을 쓰며 오두막에서 지내고 있었던 것이다. 가정부는 터너의 동료들을 불러 모았다. 동료들은 터너가 이 작은 방에서 사랑하던 템스강을 바라보면서 죽어 갔다는 사실을 알게 되었다.

많은 유명 인사들이 터너의 장례식에 참여했다. 고인의 요청에 따라 시신은 조슈아 레이놀즈가 잠들어 있는 세인트 폴 대성당에 안치되었다. 고인은 자신이 모아 둔 재산으로 '터너 재단'을 설립해 가난한 화가들에게 교육의 기회를 제공하라는 유언을 남겼다. 공정하게 말하면, 윌리엄 터너는 야박한 구두쇠가 아니라 넉넉한 기부자였다.

하지만 유언은 평소 말버릇처럼 불분명했던 지라, 가족들이 재산을 가지고 분쟁을 일으켰다. 고인의 뜻은 아랑곳하지 않고 자선을 위해 모아 둔 돈을 친척들이 나누어 가졌다. 다행히 작품들은 이미 나라에 기부한 상태였고, 왕립 아카데미에서 받았던 연금은 여섯 명의 가난한 화가들을 지원하는 데 사용되었다.

터너의 숨결을 느끼고 싶다면 런던에 있는 국립 미술관에 방문해 기부한 작품들 앞에 서 보자. '영국 풍경화가의 거장'이 남긴 작품들은 그동안 영국 정부가 수집한 작품 가운데 단연 최고라 할 만하다.

빅토리아 시대를 이끈
영국 화가들

05

영국 사람들은 자기 나라의 미술을 좋아하는 경향이 있어서 작품을 해외로 보내거나 화가들이 다른 나라로 유학을 가는 경우가 흔치 않았다. 이에 반해 프랑스의 작품들은 미국으로 건너가는 일이 많았다. 그러다 보니 미국인을 비롯해 많은 사람이 영국 미술보다 프랑스 미술에 더 친숙해졌다.

그럼에도 이 영국 화가만큼은 많은 사람에게 알려졌다. '빅토리아 시대의 동물화가'인 에드윈 랜시어 경이다. 그의 탁월한 작품들은 영국이든 미국이든, 궁전이든 오두막이든 어디서나 만날 수 있다.

랜시어의 아버지는 판화가이자 미술 평론가였다. 재능 많은 아들은 1802년에 태어났다. 아버지는 이제 막 젖을 뗀 랜시어에게 연필과 종이를 건네주면서 눈앞에 보이는 걸 그려 보라고 했다. 런던 북서부의 햄스테드 히스에서 한가롭게 노니는 새나 동물이 눈앞에 보이지 않았을까? 아버지는 자연만큼 아이에게 좋은 학교도 없다고 생각했다. 자연을 바라보는 아이의 순수한 눈이 아이에게 가장 좋은 교사인 셈이다.

사우스 켄싱턴 박물관에는 동물 스케치들이 몇 점 보관되어 있는데, 거기에는 '5세 E. 랜시어'라고 적혀 있다. 사실상 랜시어는 세상에 태어나자마자 세상을 관찰하기 시작했다. 런던에서 볼 수 있었던 개, 말, 호랑이, 사자 등 온

갓 동물들을 스케치하기 시작했다. 동물원에 있는 살아있는 모든 것이 관심의 대상이었다.

랜시어는 어릴 때부터 근면 성실했고 예술적 소질도 인정받아 상도 많이 받았다. 열세 살 때는 처음으로 왕립 아카데미에 작품을 전시했다. 그 후로 약 15년 동안 작품들을 거의 모든 전시회에서 선보였다.

랜시어는 런던 근교인 세인트 존스 우드에서 여동생과 함께 살았다. 이곳 저택에서 애완동물들을 키웠고 작업실을 마련해 작품들로 가득 채웠다. 또 당대의 유명한 인물들과 연회를 즐기기도 했다. 랜시어는 성격이 명랑하고 위트가 넘쳤다. 인기도 많았기 때문에 가끔씩 연회를 베푸는 사람들이 "랜시어가 이 모임에 참석합니다. 오실 거죠?"라고 하면서 손님들을 유인했다.

랜시어에 관한 일화들은 상당히 많다. 몇 개를 짤막하게 소개하자면, 그가 한 번은 포르투갈 왕을 알현한 적이 있었다. 왕은 그를 보자마자 "랜시어, 당신을 알게 되어 무척 기쁘오. 내가 동물들을 아주 좋아하거든."이라고 말했다.

랜시어의 친한 친구 중에는 월터 스콧 경도 있었다. 랜시어는 스콧의 소설을 즐겨 읽었고, 스콧도 랜시어의 그림을 무척 좋아했다. 랜시어는 '동물 세계의 월터 스콧 경'이라 불리기도 했다.

랜시어는 빅토리아 여왕의 총애를 받기도 했다. 여왕은 기사 작위를 수여했을 뿐만 아니라 자신과 남편 앨버트 공, 그리고 왕자와 공주의 초상화도 그리게 했다. 왕실에서 키우는 애완동물도 등장했다.

랜시어는 평생 결혼을 하지 않았다. 흠모하던 여인 중에 로사 보뇌르라는 프랑스 여성 화가가 있었다. 그녀도 동물화가로 유명했다. 랜시어는 왕립 아카데미의 학장으로 선출된 적이 있었지만, 그 자리를 정중히 사양했다.

나이가 들면서는 자신을 '낡아 빠진 연필'에 비유하곤 했다. 말년은 슬프고 고통스러운 나날이었다. 1873년에 세상과 이별한 그는 세인트 폴 대성당에서 영원히 잠들었다.

랜시어는 애완견들을 끔찍이도 사랑했다. 심지어 애완견의 얼굴에 사람의 표정을 담기도 했다. 그는 늘 강아지들의 꾸밈없는 모습을 보여주고자 했

다. 강아지들도 주인을 잘 따랐고 주인을 위해 많은 일을 했다고 한다. 주인이 캔버스 앞에 오랫동안 앉아서 그림을 그리고 있으면 강아지가 주인의 모자를 물어다가 발밑에 놓고 갔다.

랜시어는 주인에게 충실한 개를 그림에 넣길 좋아했다. 대표적인 작품으로는 〈품위와 몰염치〉, 〈알렉산드로스와 디오게네스〉, 〈상류 사회〉, 〈하류 사회〉 등이 있다.

1865년 연례 전시회에서는 〈감정가〉라는 작품이 전시되기도 했다. 이 그림에서 랜시어는 앉아서 스케치를 하고 있고 개 두 마리가 마치 감정가(鑑定家)가 된 듯 어깨 너머로 작품을 내려다보고 있다. 랜시어는 이 작품을 당시 웨일스 공에게 헌정했다.

〈인간 사회의 뛰어난 구성원〉이라는 작품에는 커다란 뉴펀들랜드 종의 개가 만조 때 부두 끝에 앉아 있는 모습이 보인다. 하늘에는 비구름이 몰려오고 갈매기들 몇 마리가 점점이 날아다니고 있다. 개는 어떤 응급 상황에서도 도울 준비가 되어 있는 충직한 친구다. 랜시어는 꽃바구니를 물고 오는 개를 보자마자 주인에게 그림에 넣을 것을 허락받았다. 그렇게 해서 탁자 위에 앉아 있는 개를 그리게 된 것이다.

개 주인들은 랜시어가 자기 개도 그려 주기를 바랐다. 심지어 몇 주 전부터 미리 랜시어에게 예약하기도 했다.

랜시어가 스코틀랜드에 처음 갔을 때 눈앞에 새로운 세계가 펼쳐져 있었다. 높은 지대에 사는 우아한 수사슴을 만났던 것이다. 수사슴의 멋진 자태를 캔버스에 옮기고 〈계곡의 군주〉라는 제목을 붙였다. 누군가는 랜시어를 이렇게 평했다. "랜시어처

에드윈 랜시어 경, 〈인간 사회의 뛰어난 구성원〉, 1838년경, 캔버스에 유채, 111.8×143.5cm, 테이트브리튼갤러리 소장

에드윈 랜시어 경, <계곡
의 군주>, 1851년, 캔버스
에 유채, 163.8×168.9cm,
국립 스코틀랜드 미술관
소장

럼 개나 원숭이를 잘 그릴 수 있는 사람이 어디 있을까? 그의 수사슴 그림을
따라갈 자는 아무도 없다.”

　　랜시어는 조각가이기도 했다. 런던에 있는 트라팔가르 광장에 가면 넬슨
기념비가 우뚝 서 있고 그 아래에는 네 마리의 청동 사자상이 기념비를 호위
하고 있다. ‘동물의 왕’ 사자는 랜시어에게 매혹적인 존재가 아닐 수 없었다.

　　영국의 다른 진지한 화가들보다 랜시어가 다소 접근하기 쉬울 것 같아 먼
저 살펴보았다. 랜시어만큼은 인기가 있지는 않지만 그래도 우리는 몇몇 화
가들도 알고 있어야 한다.

　　무엇보다도 영국 미술은 정신적인 힘이 강하게 느껴진다. 인물화에 인간

이 느끼는 온갖 감정을 표현하려고 노력하기 때문이다.

왕립 아카데미의 학장을 지낸 프레더릭 레이턴 경은 빅토리아 시대의 초기 예술을 이끈 인물이다. 고대 그리스인처럼 그는 인물의 자세나 자태에서 나오는 아름다움을 좋아했고, 이것을 자신의 고전적인 작품 속에서 많이 드러냈다.

레이턴 경은 〈치마부에의 마돈나〉라는 작품으로 유명세를 얻었다. 그림 속에는 피렌체 거리에서 사람들이 치마부에의 작품 〈마돈나〉를 운반하며 즐거운 행렬을 이어간다. 처음에는 치마부에 작품의 크기가 이목을 끌고 다음에는 작품의 주제와 아름다운 색감이 눈을 사로잡는다.

치마부에는 제자 조토와 함께 행렬을 이끌고 있다. 행렬을 따라가는 귀족들 사이에는 단테의 모습도 보인다. 빅토리아 여왕은 왕립 아카데미에 출품된 〈치마부에의 마돈나〉에 매료되어 거금을 들여 작품을 구입했다고 한다. 이 작품은 마치 영국에서 이탈리아의 고전 미술이 부활하고 있다는 사실을 암시하고 있는 것 같다.

레이턴 경은 그림 그리는 일 말고도 또 다른 일을 했다. 런던의 가난한 사

프레데릭 레이턴 경, 〈치마부에의 마돈나〉, 1853~1855년, 캔버스에 유채, 231.8×520.7cm, 런던 국립 미술관 소장

람들을 위해 작은 미술관을 만들고 무료로 이용할 수 있게 했다.

로렌스 알마 태디마 경도 고전 미술을 부활시키는 데 일조했다. 종류는 달랐다. 그는 네덜란드에서 태어났지만 영국이 제2의 고국이 되었다. 작품에 나오는 배경은 주로 이집트, 그리스, 이탈리아 등이었다.

예술을 사랑하는 사람들이 있는 곳이라면 알마 태디마의 작품은 늘 인기를 끌었다. 특히 고풍스러운 대리석 홀과 발코니에 매료되었다. 작품 배경은 고대 분위기가 물씬 풍기지만 등장인물은 알마 태디마가 살던 당시의 사람들이었다. 알마 태디마는 작품 속에 대리석이나 청동, 정물 등을 완벽하게 묘사해 냈다.

알마 태디마 경의 작품과 두드러지게 대조를 이루는 것은 라파엘로 전파 (Pre-Raphaelites) 화가들의 작품이다. 라파엘로 전파는 19세기 중반 영국에서 결성된 소규모 형제단이다. 러스킨에 따르면, 라파엘로 전파는 영국 미술을 혁신시키고자 했다. 영국의 시인 존 키츠의 말을 빌리자면, 그들의 좌우명은 다음과 같다. 아름다움은 진리이고, 진리는 아름다움이다.

이 화가들의 수많은 작품을 언급하려면 이 책 한 권으로는 부족하다. 라파엘로 전파는 나뭇잎 하나, 조약돌 하나까지 꼼꼼하게 그렸다. 주로 키 크고 마른 인물들을 그렸으며 황갈색을 즐겨 사용했다. 자연 경관은 삭막한 편이었고, 집 안 장식이나 가구 등을 자주 보여 주었다. 실제로 라파엘로 전파 운동은 품위를 중요시했기 때문에 의복이나 장신구도 나름의 규칙을 따라야 했다. 게다가 런던에서 차이나 블루(도자기의 푸른색), 황동 장식패, 옛 가구나 갑옷 등을 일시적으로 유행시키기도 했다.

라파엘로 전파의 핵심 구성원 세 명은 단테 가브리엘 로제티, 윌리엄 홀만 헌트, 존 에버렛 밀레이 경이었다.

단테 가브리엘 로제티는 새로운 예술 이론에 평생을 바쳤다. 자신의 방식으로 감성적인 신비주의를 드러낸 작품으로는 〈축복받은 처녀〉가 있다. 이 그림은 로제티 자신의 시에 나오는 한 장면을 옮겨 놓은 것이다. 처녀는 천국의 황금 난간에 기대어 사랑하는 남녀들 사이에 둘러싸여 있다. 한편 땅 위에

서는 한 남자가 처녀에게 구애하며 하늘을 올려다본다.

윌리엄 홀만 헌트는 〈그리스도 세상의 빛〉이라는 작품으로 유명하다. 이 작품에는 면류관을 쓴 구세주가 등장한다. 그리스도는 길고 이음새가 없는 옷을 입고 보석으로 장식된 망토를 두르고 있다. 한 손에는 등불을 들고 다른 손으로는 굳게 닫혀 있는 사람의 마음의 문을 두드린다. 사실주의적인 이 작품은 라파엘로의 이상주의적인 작품과는 뭔가 달라 보인다.

존 에버렛 밀레이 경은 라파엘로 전파 형제단에 아주 짧은 기간 머물렀지만, 나중에는 그의 작품들도 큰 인기를 얻었다. 주로 일상에서 마주하는 사람들을 화폭에 담아냈다.

라파엘로 전파는 오랫동안 이어지지 못했지만, 이후 영국 미술계에 큰 영향을 미쳤다. 에드워드 번 존스 경은 로제티의 작품에 마음을 홀딱 빼앗겼다. 그는 아름답고 정교한 색감 때문에 '황금시대의 화가'라 불렸다. 특히 장식 미술을 좋아했고 스테인드글라스 디자인 작업을 많이 진행했다. 디자인의 주제는 주로 『성경』 이야기나 고전적인 문학 작품에서 가져왔다.

단테 가브리엘 로제티, 〈축복받은 처녀〉, 1871~1878년경, 캔버스에 유채, 172×96cm, 하버드 미술관 소장

윌리엄 홀만 헌트, 〈그리스도 세상의 빛〉, 1851~1856년경, 캔버스에 유채, 49.8×26.1cm, 맨체스터 미술관 소장

에드워드 번 존스 경, <동방박사의 경배>, 1904년, 태피스트리, 258×377cm, 오르세 미술관 소장

그의 인물 묘사는 가히 일품이라 할 만하다. 훤칠하고 기품 있는 인물들은 무아지경에 빠져 허공을 응시하는 듯 보인다.

대표적인 작품 〈동방박사의 경배〉는 버밍햄 미술관에 보관되어 있다. 추운 겨울에 동방박사 세 사람이 경건한 마음으로 좋은 옷을 갖춰 입고 조심스레 아기 예수에게 나아가고 있다. 그런데 신비하게도 사방에 푸른 잎이 돋아나고 꽃이 알록달록하게 피어나기 시작했다. 번 존스는 장미와 백합을 아름답고 정교하게 그려 놓았다.

경건한 화가는 아기 예수의 탄생에 큰 의미를 두었다. 아무리 을씨년스러운 겨울도 예수가 탄생한 곳의 땅을 꽁꽁 얼리지는 못했다. 그래서 갑자기 꽃이 피어난 것이다. 성모자와 동방박사 사이에는 화려하고 위엄 있는 천사의 모습도 보인다. 이 커다란 작품은 세세한 부분까지 빠짐없이 그림을 채워 넣었다.

시인이자 화가인 조지 프레데릭 와츠는 번 존스보다 작품이 덜 낭만적이지만 종교심은 더 불어넣었다. 등장인물들은 아름다운 열망의 상징이었다.

인물들은 우아하게 주름진 천을 걸치고 있고 주변은 환상적인 분위기에 휩싸여 있다. 와츠는 이처럼 이상적인 그림을 통해 세상을 더 나은 곳으로 만들고자 했다.

대표적인 작품 가운데 〈사랑과 생명〉이라는 그림이 있다. 불멸하는 젊음을 상징하는 '사랑'이 '생명'을 순례지의 꼭대기로 이끄는 모습이 담겨 있다.

와츠는 초상화를 그릴 때 인물의 영혼을 드러내기 위해 노력했다. 채색은 풍부하기보다 부드러운 편이었다. 조각상도 정교하고 아름답게 제작했는데, 세상을 떠날 때 수많은 작품을 국가에 기증했다고 한다.

지금까지 19세기 빅토리아 시대를 이끈 대표적인 영국 화가들을 살펴보았다. 미술사를 공부하다 보면 미술가들을 하나둘씩 알아가게 되는데 어느새 자기도 모르게 그 재미에 흠뻑 빠져들게 된다.

한편 지금도 영국에는 개인적으로 작품을 모으는 수집가들이 많다. 런던의 국립 미술관은 거장들의 걸작을 상당수 보유하고 있고, 왕립 아카데미도 영국 미술의 산실로서 그 역할을 톡톡히 하고 있다.

조지 프레데릭 와츠, 〈사랑과 생명〉, 1884~1885년경, 캔버스에 유채, 222.2×121.9cm, 테이트브리튼 갤러리 소장

프랑스 미술

뒤늦게 싹튼
프랑스 미술

01

　　16세기에 이탈리아와 독일은 미술의 황금기를 누렸다. 17세기에 스페인은 벨라스케스와 무리요 때 전성기를 구가했다. 18세기에는 이들 모든 나라에서 미술이 쇠퇴했지만, 영국에서는 초상화가와 풍경화가가 두각을 드러냈다. 하지만 프랑스는 늦게나마 19세기에 서양 미술의 선두주자가 되었다.

　　물론 프랑스는 초기부터 예술적 감각이 뛰어났다. 근대의 의복이나 장식에 관한 취향이 이미 수백 년 전부터 나타나기 시작했다. 심지어 4세기에 부유한 갈리아인은 풍경이나 동물 장식이 된 옷을 입었고, 성직자의 제의(祭衣)에 『성경』에 등장하는 장면으로 화려하게 수를 놓기도 했다.

　　9세기에 샤를마뉴('카롤루스 대제'라고도 부름)는 전쟁 때문에 바쁘지만 않았다면 제국의 미술 발전을 위해 많은 일을 했을 것이다. 물론 제국의 수도인 엑스라샤펠('아헨'이라고도 부름)에 세워 놓은 대성당과 궁전을 화려하게 장식했다. 특히 모든 예배당의 내부에는 성화를 잔뜩 그려 놓아 '가나다'도 모르는 사람들에게 『성경』의 이야기를 이해할 수 있도록 했다. 이 시기부터 벽화가 그려지기 시작해 고딕 성당에는 더 이상 그림을 그릴 공간이 없을 정도가 되었다.

　　13~14세기에는 대성당의 스테인드글라스에도 『성경』의 이야기를 표현했

는데, 특히 랭스 대성당과 샤르트르 대성당이 유명하다. 이처럼 유리창에 기념이 될 만한 내용을 남기는 것은 초기의 전통이었다. 유리창 윗부분에는 성스러운 이야기를 담아 놓고 아랫부분에는 기증자가 무릎을 꿇고 있는 모습을 넣었다. 때로는 위아래 두 장면이 큰 대조를 이루기도 했다.

다른 나라처럼 프랑스에서도 중세 수도사들이 기록실에서 『성경』의 필사본을 아름답게 꾸몄다. 수도원에서 사용하는 가구는 성인이나 천사들의 모습으로 장식해 놓았다. 실제로 프랑스인들은 역사가 시작될 때부터 무엇이든 장식하는 것을 좋아했다.

프랑스인들의 예술 사랑을 본격적으로 이야기하려면 15세기 앙주의 르네 왕 이야기부터 시작해야 한다. 이 왕은 어느 날 자고새(꿩과의 새)를 그리고 있었다. 그때 나폴리 왕국을 빼앗겼다는 소식이 들려왔다. 그럼에도 왕은 아무 말도 하지 않고 조용히 그림 그리는 데 집중했다고 한다.

16세기는 학문과 예술의 부활을 의미하는 '르네상스(Renaissance)'가 절정을 이루던 시기였다. 이 시기를 이끈 프랑스의 왕은 프랑수아 1세였다. 장 클루에가 바로 왕의 궁정 화가였다. 장 클루에는 프랑수아 1세와 왕비의 기품 넘치는 초상화를 남겼다.

눈부신 이탈리아 미술은 많은 사람에게 그랬듯이, 프랑수아 1세에게도 매력적으로 다가왔다. 그는 이탈리아의 화가들을 불러 퐁텐블로에 있는 궁전을 장식하게 했고 그곳에 미술 학교도 세웠다. 뿐만 아니라 거장들의 명작을 모으기 시작했는데, 그중 라파엘로의 작품 일곱 점과 레오나르도 다빈치의 작품 네 점도 있었다. 피렌체에 있는 〈최후의 만찬〉은 퐁텐블로로 옮겨 올 수 없어서, 레오나르도를 프랑스로 초빙하고 그가 세상을 떠날 때까지 지극정성으로 돌보았다.

프랑스에서 점점 더 많은 사람들이 예술을 사랑하게 되었다. 17세기 초에 루이 13세와 신하들은 궁정 화가 시몽 부에로부터 미술 수업을 받았다. 실제로 당시 프랑스의 화가들은 모두 부에의 뒤를 따르고 있었다.

파리는 점점 아름다운 도시로 거듭나고 있었다. 앞서 보았듯이, 루이 13세

의 통치 기간에 어머니 마리 데 메디치가 플랑드르의 화가 루벤스를 파리로 초청해 뤽상부르 궁전을 꾸미게 했다.

　루이 13세의 뒤를 이은 루이 14세는 전쟁만이 아니라 예술과 문학에서도 '위대한 군주'였다. 샤를 르브룅이 왕의 수석 화가였다. 건축가, 판화가, 초상화가였던 르브룅은 자신이 모시는 왕을 최고로 돋보이게 만들 줄 알았다. 그 덕에 모든 방면에 적임자로 인정받았다.

　루이 14세는 르브룅을 왕립 고블랭 제작소 감독으로 임명했다. 이곳에서는 태피스트리, 가구, 보석, 모자이크, 마퀘테리(marqueterie, 쪽매붙임 세공), 청동품 등을 만들었다. 르브룅이 디자인을 주도했기 때문에 모든 사람이 그의 모델을 따라야 했고, 다른 사람의 디자인도 허락 없이는 사용할 수 없었다. 르브룅의 영향력을 바탕으로 1648년에 루이 14세는 회화와 조각 예술을 장려하기 위해 프랑스 왕립 아카데미를 설립했다.

샤를 르브룅, <루이 14세 초상>, 17세기경, 캔버스에 유채, 291×228cm, 투르네 미술관 소장

　르브룅은 루이 14세의 베르사유 궁전을 장식하는 작업을 관리했고, 왕실에 수많은 그림들을 수집했다. 이때 너무 많은 비용이 들어 심지어 일개 궁녀조차 왕국에 연민을 느낄 정도였다고 한다.

　허영심 많은 왕은 르브룅의 작업실에 놀러가 화가가 작업하는 일을 구경하면서 시간을 보냈다. 캔버스와 태피스트리에 '위대한 군주'로서 자신의 모습이 완벽하게 그려지는 것을 보며 흐뭇해했다. 왕은 화가에게 감사의 표시로 다이아몬드로 장식된 작은 초상화를 선물로 주었다.

　하지만 세월이 흐르자 왕실도 이 화가가 점점 싫증났다. 왕실 사람들은 자신을 더욱 돋보이게 해 줄 화가를 좋아했다. 결국 인

기를 잃은 르브룅은 고블랭 제작소의 감독 자리에서 물러났다.

당시 궁정 미술과는 별개로 두 명의 유명한 풍경화가가 있었다. 두 사람 모두 로마에서 많은 시간을 보냈다. 풍경화는 맨 처음 영국보다 프랑스에서 훨씬 인기가 많았다. 아마도 항상 새로운 것을 쉽게 받아들이는 프랑스 사람들의 특성 때문인 것 같다.

니콜라 푸생은 가난한 귀족 가문에서 태어났다. 온갖 우여곡절 끝에 그는 로마로 가게 되었고, 거기서 촉망받는 화가가 되었다. 그는 풍경화를 구성할 때 하나의 장면이 아닌 여러 장면을 섞어서 사용했다. 또 화면에 역사나 신화 이야기에 나오는 고전적인 인물들을 등장시켰다. 등장인물들은 마치 그리스의 석상처럼 뻣뻣하고 차가워 보이는데, 푸생만의 스타일로 인정받았다. 푸생은 다양한 주제와 장면을 묘사할 수 있을 만큼 지식이 풍부한 사람이기도 했다.

로마에서 푸생이 살고 있을 때, 그의 명성이 루이 13세의 귀에도 들어갔다. 왕은 푸생을 궁정 화가로 삼고 싶어 파리로 와서 일해 달라고 요청했다. 푸생은 거액의 봉급을 받았고 루브르 궁전에 있는 으리으리한 방도 제공받았다. 푸생은 그곳에 자신을 위해 모든 것이 마련되어 있었다고 말했다. 심지어 와인이 담겨 있는 큰 통까지도.

푸생이 파리에 세운 미술 학교는 시간이 지나면서 점점 유명세를 얻게 되었다. 푸생 자신도 궁정에서 인기를 끌기 위해 노력했다. 하지만 그는 본래 호화로운 생활보다 소박한 삶을 좋아했다. 그래서 이탈리아로 부인을 데리러 가는 척하고는 파리로 되돌아오지 않았다. 로마에서 여생을 가족과 행복하게 보냈다.

푸생의 소박한 삶을 잘 보여주는 일화가 있다. 로마에 있을 때 어느 저녁에 한 추기경이 푸생의 집을 방문했다. 추기경이 집 앞에 도착했을 때 푸생이 등불을 들고 현관에 마중 나왔다. 그러자 추기경은 "집에 하인 한 명 두시지 않으니 안타깝습니다."라고 말했다. 그러자 푸생은 "추기경님은 너무 많은 것을 소유하고 계셔서 안타까울 따름입니다."라고 되받았다고 한다.

니콜라 푸생, 〈폭우〉, 1651
년, 캔버스에 유채, 191×
274cm, 슈타델 미술관
소장

푸생의 작품은 여러 미술관에서 만날 수 있는데, 그 가운데 〈폭우〉라는 작품이 최고로 손꼽힌다.

클로드 로랭도 로마에서 예술가의 인생을 살았다. 하지만 푸생과 클로드가 서로 친구 사이였던 건 아닌 것 같다. 로랭은 그림 감상을 좋아하는 일개 가난한 농부였다. 제빵사가 되려고 했지만 생각처럼 잘 되지 않았다. 결국 푸생처럼 어떻게 해서든 로마로 건너가게 되었고 그곳에서 아고스티노 타시라는 화가의 집 하인으로 들어갔다. 타시는 로랭에게 관심을 갖게 되어 그림을 가르쳐 주었다. 하지만 로랭에게 가장 큰 영향을 미친 스승은 다름 아닌 '자연'이었다.

로랭은 아침에 해가 뜨기 전부터 들판으로 나가 하루 종일 시간을 보내는

클로드 로랭, <해가 지는 항구 도시>, 1639년, 캔버스에 유채, 100×130cm, 루브르 박물관 소장

일이 다반사였다. 그곳에서 시간이 변하면서 빛에 의해 바위와 나무의 색깔이 어떻게 변하는지 관찰했다. 푸생처럼 로랭도 한 가지 풍경만 그리지 않고 캔버스에 여러 풍경의 조각을 혼합해서 그렸다. 로마 근교의 캄파냐 평원은 말 그대로 '그림 같은 풍경'이었다!

로랭의 풍경화는 보통 전면에 확 트인 공간이 나오고 그 뒤로 풍경이 멀리 뻗어 나간다. 한쪽에는 우아한 건물들이 들어서기도 한다. 그림 안에서 벌어지는 사건들은 옛 전설이나 라틴어 시에서 빌려 오기도 하고 『성경』 이야기나 역사 이야기에서 가져 오기도 한다. 하지만 의미가 다소 모호하고 등장인물도 작고 간략한 경우가 많다. 더구나 로랭 자신이 인물을 잘 그리지 못해다른 화가가 대신 그려 주었다고 한다. 그는 그림을 팔 때 풍경은 돈을 받고 팔지만 인물은 거저 주는 것이라고 농담을 던지기도 했다.

로랭이 대기(大氣)를 표현하는 실력은 타의 추종을 불허했다. 심지어 그에

게 별다른 칭찬을 하지 않았던 러스킨도 로랭을 하늘에 태양을 띄운 최초의 미술가라고 평가했다. 무엇보다 언덕과 계곡, 바다 위에 드리운 따사로운 햇볕이 매력적으로 다가온다. 햇살이 내리쬐는 풍경은 그야말로 로랭의 대명사였다.

로랭의 작품은 많은 사람에게 사랑을 받았고, 스페인, 독일, 프랑스, 이탈리아에서 불티나게 팔렸다. 그런데 그가 사람들에게 팔지 않은 작품이 하나 있었다. 심지어 교황 우르바노 8세는 그 작품을 덮을 만큼 많은 금을 준다고 했지만 그래도 팔지 않았다. 물론 한때 가난한 소작농이었던 화가는 이제는 부자가 되어 있었다.

하지만 로랭에게도 고민이 있었다. 작품이 인기가 높아지면서 그의 이름을 딴 위작들이 날개 돋친 듯 팔리고 있었다. 사실 로랭은 작품 하나를 그릴 때마다 온 정성을 다해 세심하게 완성시켰다.

어느 날 방랑하는 유대인 화가 세바스티앙 부르동이 로랭의 작업실을 찾아왔다. 로랭은 장장 2주에 걸쳐 완성한 풍경화를 보여 주었다. 다른 화가의 그림을 정확히 모사하는 것으로 유명했던 부르동은 집으로 돌아와 로랭의 그림을 8일 만에 똑같이 그려 냈다. 이 소식을 들은 로랭은 화가 치밀어 올랐다. 하지만 부르동은 이미 로마를 떠나고 없었다.

로랭은 모작 행위를 막기 위해, 또는 진품의 기록을 남기기 위해 『리베르 베리타티스(Liber Veritatis)』라는 책을 만들었다. 여기에 지금까지 그린 모든 작품을 스케치해 두었는데, 그가 세상을 떠날 때 즈음에는 자그마치 여섯 권 분량이 되었다고 한다.

우리는 로랭과 똑같이 자연을 바라보지는 못한다. 하지만 로랭의 작품을 통해 자연을 바라본다면 이 프랑스 풍경화가가 무엇을 보여 주고자 했는지 어느 정도 공감할 수 있지 않을까.

18세기 혁명의 정신을
꽃피운 미술

01

　'위대한 군주' 루이 14세와 그의 예술 작품은 마치 베르사유 궁전처럼 호화롭고 위풍당당했다. 한편 18세기는 변화의 바람이 불어오고 있었다. 이 시기에는 마냥 가볍고 경솔하기만 한 루이 15세가 왕위를 이었다.

　루이 15세 때는 예술 활동을 지원할 국가 재정이 없었다. 이미 선왕 루이 14세가 전쟁과 궁전 건축에 국고를 탕진했기 때문이다. 가난한 백성들은 오래전부터 세금 부담으로 고통을 겪고 있었지만 상황이 나아지길 기다리며 참을 뿐이었다. 그러나 백성들이 무거운 세금 때문에 굶주리고 고역에 시달리고 있어도, 오히려 일도 하지 않는 왕족과 귀족은 백성들에게 거둔 세금으로 사치를 부리고 있었다.

　왕족과 귀족의 좌우명은 말 그대로 '될 대로 되라지.'였다.

　궁전에서는 매일같이 파티를 열어 젊은 남녀가 서로 추파를 던지며 놀았다. 팬터마임을 즐겼고 가벼운 이탈리아 희극이 큰 인기를 끌었다. 어느새 궁중 생활은 흥청망청 먹고 마시며 노는 것이 되어 버렸다. 화가들은 흥겨운 야외극을 그림으로 옮겼는데, 이로써 당시 상류층의 생활을 짐작해 볼 수 있다.

　장 앙투안느 와토는 이러한 궁중 사람들의 축제 분위기를 잘 포착한 화가이다. 은은한 색조가 인상적인 작품들은 야외 축제를 아름답게 담아 냈다. 작

장 앙투안느 와토, <키테
라섬으로의 순례>, 1718
~1720년경, 캔버스에 유
채, 129×194cm, 샤를로
텐부르크 궁전 소장

품 속에는 고급스런 실크와 새틴으로 만든 옷을 차려입고 춤추며 즐겁게 노
니는 남녀들이 보인다. 그들은 희극 배우처럼 몸짓을 취하고 있는데, 와토는
이 장면까지도 놓치지 않았다. 와토의 작품을 통해 당시 유행하던 의복이나
춤 등이 급속도로 퍼져 나가기도 했다.

　와토의 작품 가운데 <키테라섬으로의 순례>가 가장 유명하다. 키테라섬은
비너스를 섬기는 신전이 있는 전설의 섬이다. 화창한 날 많은 사람이 섬 해안
가에서 배를 타고 떠날 준비를 하고 있다. 우리 앞에는 금빛으로 빛나는 배
한 척이 보인다. 일부는 이미 배에 올라탔고, 일부는 서둘러 배로 달려가고
있다. 또 같이 배를 타러 가자고 다른 사람을 설득하는 이도 보인다. 작은 큐
피드들이 비너스 상이나 배의 돛대, 연인들 주변을 날아다니면서 한층 밝고
행복한 분위기를 자아낸다.

하지만 정작 와토 본인의 삶은 그림에서 보이는 행복과는 거리가 멀었다. 실제로 이 작품을 그릴 때도 폐결핵에 걸려 점점 죽어 가고 있었다.

1684년에 태어난 와토는 어릴 적부터 몹시 가난해 계속 그림을 그려 생계를 유지해야 했다. 축제나 공연에서 매번 그의 관심을 끄는 인물들은 한시도 가만히 있지 않았다. 와토는 이때 움직이고 있는 사람들을 스케치하는 방법을 익혔다.

젊은 시절 와토는 파리로 가서 외로움과 굶주림에 시달리다가 다행히 어느 화가에게 고용되었다. 이 화가는 수많은 제자를 거느리고 있었는데, 지역 중개인에게 팔아먹기 위해 그림을 신속하게 생산하는 데 제자들을 이용했다. 제자들은 풍경, 꽃, 인물은 물론이고 성인과 성모 마리아까지 그렸다. 이 화가는 특별히 그림을 잘 그리는 와토를 좋아했다. 그래서 와토에게 매주 급료와 먹을 것을 주었다.

불쌍한 와토는 성 니콜라의 그림을 수도 없이 그리는 바람에 나중에는 눈을 감고도 그릴 수 있을 정도였다. 어찌됐든 와토는 얼마 있다가 이 힘들고 단조로운 일에서 벗어나 진짜 예술가들과 만나게 되었다. 그는 열심히 그림을 그렸지만 자기 작품에 만족한 적이 없었다. 인생 자체가 불안하고 조마조마했다. 뚜렷한 거처도 없이 지내야 했다. 게다가 몸까지 건강하지 못해 불과 서른일곱의 나이에 세상을 떠나고 말았다.

다른 화가들 중에는 당시 유행하던 가발을 완벽하게 재현하는 사람도 있었다. 어떤 화가는 시계 상자나 커다란 부채를 묘사하는 일에 최선을 다했다. 여전히 아이들이나 가족의 모습을 아름답게 그리는 화가들도 있었다.

장 바티스트 그뢰즈는 채색이 뛰어난 화가였고, 주로 소녀들의 얼굴을 그린 화가로도 유명하다. 소녀들의 얼굴에 안타까워하는 표정이 자주 나타나는데, 그 이유가 그림에 숨어 있을 때도 있다.

예술가 집안에서 태어난 클로드 조제프 베르네는 당대 최고의 해양화가였다. 루이 15세는 베르네를 고용해 프랑스에 있는 모든 항구를 그리도록 했다. 베르네는 폭풍우가 몰아치든 햇볕이 쨍쨍하게 내리쬐든 다양한 날씨의

바다를 그때그때 잘 표현할 줄 알았다.

　베르네는 지중해를 항해하다가 끔찍한 폭풍을 만난 적이 있었다. 갑판 위에 있던 사람들은 모두 두려움에 와들와들 떨었다. 하지만 베르네는 터너가 그랬듯이 돛대를 꽉 붙잡고 네 시간 동안이나 바람과 파도의 위력을 직접 눈으로 확인했다. 파도가 이리저리 덮치는 바람에 온몸이 흠뻑 젖었지만, 나중에 이때의 기억과 느낌을 살려 훌륭한 작품으로 승화시켰다. 베르네의 작품은 와토의 작품처럼 많은 사람에게 인기를 얻었다.

　1774년 병약한 루이 15세의 통치가 끝나고 소심하고 우유부단한 루이 16세가 왕위에 올랐다. 당시 예쁘고 위트 있는 엘리자베스 비제 르브룅이 궁정화가로 있었다. 그녀는 루이 16세의 아내 마리 앙투아네트와 궁중 여인들의 초상화를 그렸다. 르브룅은 머리를 과하게 꾸미거나 유행에 민감한 의상을 극도로 싫어했다. 웬만하면 여인들에게 소박하고 고전적인 의상을 입도록 설득하려고 애썼다.

엘리자베스 비제 르브룅,
〈마리 앙투아네트 초상〉,
1783년경, 캔버스에 유채, 92.7×73.1cm, 런던 국립 미술관 소장

　르브룅은 자신의 딸과 함께 나오는 작품도 많이 그렸다. 그녀는 프랑스 혁명이 일어나기 전까지 파리에 머물렀다. 혁명 이후에는 오랫동안 여러 지역을 돌아다녔다. 가는 곳마다 환대를 받았고 늘 초상화가로 이름을 알렸다.

　루이 16세의 통치 초기에 프랑스에 엄청난 폭우가 쏟아졌다. 재난을 당한 백성들은 고통에 미칠 지경이었는데 왕실의 압박에까지 시달리자 결국 봉기를 일으키고 말았다. 프랑스 혁명의 시작과 함께 18세기 후반에는 전쟁과 애국심에 영향을 받아 프랑스 미술도 새로운 국면을 맞게 된다.

자크 루이 다비드는 혁명의 시대에 가장 유명한 화가였다. 그는 근대 프랑스 미술의 선구자로도 여겨진다. 고대 로마인의 삶을 연구하며 고전적인 주제로 그림을 그리기 위해 노력했다. 다비드의 작품에 등장하는 인물들은 푸생의 작품보다 더 딱딱하고 차가운 느낌을 주었다.

다비드는 파리의 미술 학교 학장으로 임명되자 학교 기념행사에서 학생들에게 고대 로마인의 복장을 입게 하고 연회도 고전적인 방식으로 즐기게 했다. 심지어 프랑스의 영웅주의도 로마의 옛 영웅시대를 모방하게 했다.

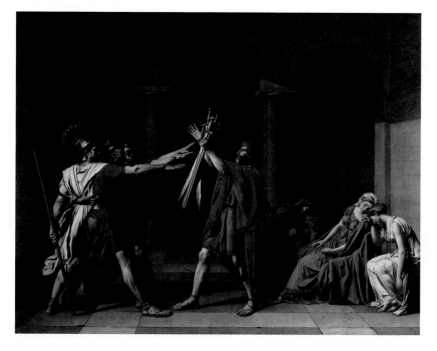

자크 루이 다비드, <호라티우스 형제들의 맹세>, 1784년경, 캔버스에 유채, 330×425cm, 루브르 박물관 소장

하지만 다비드는 혁명 지도자들의 초상화가로 발탁되면서 이런 고전적인 정신과도 결별하게 된다. 혁명 지도자들도 살아있는 사람이었다. 얼굴 표정에는 혁명 정신과 시대의 열망이 가득했다.

그리고 다비드 평생에 두고두고 기억할 만한 날이 다가왔다. 나폴레옹이

작업실에 들어오더니 초상화를 그려 달라고 부탁한 것이다. 나폴레옹은 자신을 실제 모습과 똑같이 그리기를 바라지 않았다. 부하들에게 존경심을 불러일으킬 만한 초상화라면 그것으로 족했다.

다비드는 학생들을 가르치는 일은 제쳐두고 곧장 나폴레옹의 초상화 작업에 착수했다. '꼬마 하사(나폴레옹의 별명)'의 초상화를 나폴레옹이 흡족할 만큼 잘 그려 냈다. 그 덕분인지 나중에 다비드는 나폴레옹 황제의 전속 화가로 임명되었다.

다비드의 대표적인 작품으로는 거대한 규모의 〈나폴레옹 황제의 대관식〉을 꼽을 수 있다. 실제로 프랑스 제국 시대에 최고의 미술 작품으로 평가되어 다비드는 거액을 받기도 했다. 다비드는 이 작품을 그리는 데 무려 4년이라는 시간을 쏟았다. 작품이 완성되자 다비드는 황제를 작업실로 초대해 검사를 받았다. 황제 나폴레옹은 아내 조세핀은 물론이고 휘하의 재상과 장군들

자크 루이 다비드, 〈나폴레옹 황제의 대관식〉, 1805~1807년, 캔버스에 유채, 621×979cm, 루브르 박물관 소장

을 이끌고 다비드의 작업실로 향했는데, 이 장엄한 행렬에 음악대까지 따라 붙었다고 한다. 나폴레옹은 거대한 캔버스 앞에 오랫동안 서서 그림 구석구석을 자세히 뜯어보았다.

새하얀 대관식 복장을 입고 진홍색 망토를 두른 나폴레옹은 이미 황제의 왕관을 쓰고 있고, 그 앞에 벨벳 쿠션 위에 무릎을 꿇은 아내 조세핀에게도 왕관을 씌우고 있다. 황제 뒤에는 교황 비오 7세가 앉아 있고 이 자리에는 황제 즉위의 증인으로 수많은 추기경, 주교, 장군, 법관, 대사 등이 참여했다.

화려한 대관식을 구경한 나폴레옹은 마침내 화가를 돌아보더니 몇 마디 말을 하고는 이렇게 덧붙였다. "다비드, 진심으로 경의를 표합니다." 그러자 다비드는 "황제 폐하의 경의를 받들겠습니다."라고 대답했다.

나폴레옹이 권력을 잃고 세인트헬레나섬으로 쫓겨났을 때, 황제의 화가 다비드 역시 국외로 추방되었다. 다비드는 벨기에의 브뤼셀에 자리를 잡고 여생을 보냈다. 여기서 그는 다시 고전적인 스타일로 그림을 그렸다. 수많은 제자들이 항상 그를 따랐고, 19세기의 많은 예술가들이 그의 작업실에서 일을 했다.

나폴레옹은 다비드 외에도 여러 방면으로 예술 분야를 후원했다. 그는 예술가들에게 프랑스 혁명과 관련된 빛나는 사건들을 회화나 조각 작품으로 표현하도록 장려했다. 1793년에는 오랫동안 방치되어 왔던 루브르 궁전을 파리 최고의 미술관으로 재탄생시켰다.

온갖 종류의 그림, 조각, 가구, 장식품 들이 루브르 박물관에 모여들었는데, 엄청난 국가 예산이 이 수집 작업에 투입되었다고 한다. 미술관이 처음 개관했을 때 회화 작품만 무려 537점이 전시되었고, 미술관은 매주 이틀씩 일반에 공개되었다.

이전에는 젊은 화가가 '로마 대상(le Prix de Rome)'을 수상하면 몇 년 동안 로마에서 유학할 기회가 제공되었다. 1802년부터 나폴레옹은 '레지옹 도뇌르(Legion d'Honneur)'라는 훈장을 만들어 예술 분야에 공헌한 예술가들에게 수여했다. 지금도 레지옹 도뇌르는 프랑스에서 가장 명예로운 훈장으로 여

오늘날의 루브르 박물관

겨지고 있다.

　하지만 나폴레옹은 그다지 명예롭지 못한 일도 저질렀다. 자신이 정복한 도시에서 미술품이나 유물 등을 약탈했던 것이다. 값진 보물들을 파리로 조심히 옮겨 와 주로 루브르 박물관에 쌓아 두었다. 그중에는 성 마르코 대성당의 〈청동 말〉, 〈벨베데레의 아폴론〉, 티치아노의 〈세금〉, 라파엘로의 〈그리스도의 변용〉 등이 있었다.

　한동안은 로마 대신 파리가 유럽 예술의 중심지가 되었다. 온 나라 사람들이 세계적으로 유명한 작품들을 구경하기 위해 파리로 몰려들었다. 그러나 나폴레옹이 몰락하고 나서 연합군은 도둑맞은 보물들을 원래 주인에게 돌려주기로 했다. 앞서 이탈리아 조각가 안토니오 카노바의 이야기를 할 때 그가 이 복구 작업에 힘썼다는 내용도 살펴보았다.

　프랑스 미술은 이 시절까지, 심지어 프랑스 혁명이 끝나가는 시기에도 여전히 궁중에서 독점하고 있었다. 따라서 다채롭고 흥미진진한 프랑스의 역사를 잘 알고 있다면, 더불어 프랑스 미술사도 쉽게 이해할 수 있을 것이다.

자연을 사랑한 퐁텐블로 바르비종의 화가들

03

퐁텐블로의 거대한 숲은 일찍이 프랑스 왕들이 즐겨 찾는 사냥터이기도 했다. 울창한 숲은 낮은 언덕과 거친 협곡, 작은 호수와 개울로 이루어져 있고, 아름다운 숲길들이 사방으로 연결되어 있다. 넓은 숲 한가운데에는 프랑스 왕들이 가장 사랑했다고 하는 웅장한 궁전이 위용을 자랑한다.

퐁텐블로 숲은 원시림은 아니었지만 항상 생명력과 대기의 숨결이 가득했다. 파리에서 50여 킬로미터 떨어진 숲 가장자리로 가면 바르비종이라는 아담하고 아름다운 시골 마을이 나온다. 마을은 구불구불 길을 따라 회색 벽 돌집들이 옹기종기 줄지어 있다.

19세기 초반 조용하고 한적한 마을에 갑자기 유명한 화가들이 모여들기 시작했다. 화가들은 자연의 있는 모습 그대로를 공부하고자 했다. 프랑스인들은 뻣뻣한 나무, 성당 건물, 목동, 님프가 나오는 전형적이고 인위적인 풍경화에 권태를 느끼고 있었다. 네덜란드의 풍경화나 영국 컨스터블의 풍경화는 이미 너무 많이 반복해서 그려졌다.

이제는 이른바 '고전주의(Classicism)' 미술이 저물고 '자연주의(Naturalism)' 미술이 떠올랐다. 자연 그대로의 풍경화가 점차 유행하면서, 바르비종은 새로운 화파의 마음을 끌었다. 화가들은 바르비종을 근거지로 삼고 퐁텐블로

숲에서 많은 시간을 보냈다. 어느 가난한 농부가 잘 곳을 내어 주기라도 하면, 화가들이 많을 때는 탁자 위나 헛간의 짚더미 위에서 잘 때도 있었다.

바르비종 화파에 속하는 화가로는 루소, 디아즈, 트르와용, 자크, 코로, 밀레 등이 있었다. 이들은 함께 지내며 행복한 나날을 보냈다. 어떤 이들은 바르비종에 아예 가정을 꾸리기도 했고, 또 어떤 화가들은 새로운 영감을 얻기 위해 자주 찾아왔다.

'나뭇잎 시인'인 테오도르 루소는 이 마을에서 19년을 살았다. 루소는 1812년 파리에서 어느 잘나가는 재단사의 외동아들로 태어났다. 열네 살밖에 되지 않았을 때 스승 밑에서 그림을 배웠다. 여행광이었던 루소는 젊은 나이에도 험한 산에 오르는 것을 좋아했다. 알프스산맥과 피레네산맥을 직접 올라가 아찔한 벼랑과 험한 협곡, 골짜기 사이를 사납게 흐르는 계곡물을 종이에 스케치했다. 자연을 사랑하는 마음이 지나쳐 밤새 숲과 언덕을 돌아다닐 때도 많았다.

고전적인 풍경화에 자주 나오는 적갈색 나무와 밤색 풀잎 대신, 루소가 그리는 나뭇잎 색깔은 생생한 초록색이었고 붉은색과 노란색을 띠는 경우도 많았다.

연례 전시회에서 작품을 선정하는 파리의 심사위원단은 루소의 그림들이 너무 극적이라고 생각했다. 루소의 스타일은 고전적인 풍경화에 비해 파격적으로 보였기 때문에 전시회에서 작품이 선정되지 못했다. 심사위원단이 호의적으로 보지 않았기 때문에 당연히 작품을 팔기도 어려웠다. 그는 오랫동안 사람들의 반대에 부딪히며 힘겹게 살아가야만 했다.

결국 루소는 산의 경치 그리는 일을 포기했고, 바르비종에 가서 평온한 숲의 전경이 아닌 그 숲을 이루고 있는 개개의 나무에 집중하기 시작했다. 나무 하나하나를 마치 인격적인 존재처럼 사랑하는 법을 배우게 되었다.

루소가 나뭇잎을 표현하는 방식은 매력적이었다. 나뭇잎의 짙은 초록색은 하늘과 극명하게 구분되었지만 나무와 하늘은 늘 조화를 이루었고 대기의 느낌도 사실적으로 표현되었다. 자연에 있는 풀과 나무의 잔가지나 조약

돌, 이끼처럼 아주 사소한 것까지도 자세하게 묘사했다. 루소는 언제나 '유일한' 그림을 그리는 데 평생을 쏟고 싶었다. 그래서인지 이탈리아에는 전혀 갈 생각이 없었다. 자신만의 개성이 사라질까 두려웠기 때문이다.

오랜 시간이 흘러 드디어 루소도 재능을 인정받았다. 1852년 레지옹 도뇌르 훈장을 받게 된 것이다. 늘그막에는 인기를 얻었지만, 또다시 그의 작품은 혹독한 평가를 받아야 했다.

루소는 바르비종에서 밀레와 가까운 친구 사이였다. 밀레가 가난에 허덕

테오도르 루소, <나무 수풀이 있는 풍경>, 1844년경, 목판에 유채, 41.6× 63.8cm, 빅토리아 국립미술관 소장

일 때 실질적으로 많은 도움을 주기도 했다. 한편, 루소의 가정생활은 그다지 행복하지 않았다. 자녀 때문에 아내가 수년 동안 신경 쇠약에 걸렸고, 루소 자신도 나이가 들면서 천성적으로 우울한 기질이 점점 우울증으로 번져 갔다. 루소는 1875년에 마지막 숨을 거두었다. 이후 '근대 프랑스 풍경화의 아버지'로 인정받은 그의 예술은 프랑스뿐 아니라 전 세계에 막대한 영향력을 미쳤다.

스페인 화가 나르시스 비르질 디아즈도 루소의 절친한 친구이자 제자였다. 디아즈는 스승에게 매료되어 함께 숲 속 여기저기를 따라다니며 그림 그리는 것을 보고 배웠다. 안타깝게도 한쪽 다리를 잃어 나무로 만든 보족 장구를 착용해야 했다. 그러나 장애 때문에 스스로 불행해지고 싶지는 않았다.

사실 디아즈는 그림 그리는 것 자체에는 별로 관심이 없었다. 누구보다 자연을 관찰하는 것을 좋아했고, 늘 햇빛이 얼마나 강한 힘을 가지고 있는지 직접 눈으로 보고 느낄 수 있었다. 그의 그림에서 울창한 진녹색의 숲을 뚫고 들어오는 햇빛이 숲의 모든 것을 환히 밝히는 것을 보면 그 힘이 무엇인지 알게 될 것이다.

콩스탕 트루아용은 디아즈의 친한 친구였다. 작품에는 주로 황소, 양, 개 등이 등장했다. 트루아용은 파울루스 포테르의 그림을 보고 처음으로 동물에 흥미를 느끼게 되었다. 어느 곳을 돌아다니든 낮이나 밤이나 들판을 찾았고 그곳에서 동물의 습성을 익혔다. 오늘날 트루아용은 양과 황소 등 동물을 묘사하는 재주가 뛰어난 화가로 알려져 있다. 실제로 그는 개들과 친구처럼 지냈고 동물들도 그를 잘 따랐다. 트루아용은 영특한 개의 모습을 작품 속에 꾸밈없이 드러냈다.

트루아용의 그림에는 푸른 하늘과 드넓은 목초지가 자주 등장하고, 그곳에서 한가로이 풀을 뜯는 소나 양의 머리 위로 따사로운 햇볕이 내리비친다. 이런 장면을 담기 위해 캔버스 40개 정도를 늘 준비해서 다녔다고 한다.

샤를 자크는 바르비종의 목초지에서 풀을 뜯거나 우리로 몰려 들어가는 양 떼의 모습을 자주 그렸다. 자크는 그보다 더 작은 동물의 그림으로 유명했

는데, '돼지 그림의 라파엘로'로 불릴 정도였다. 닭들이 모여 있는 양계장의 풍경도 잘 그렸다. 특히 양계장에서 사용하는 도구들을 사실적으로 묘사했다. 작품에서는 저 멀리 노을 진 하늘도 자주 보인다. 바르비종에서 멀지 않은 곳에는 로사 보뇌르라는 여성 화가가 살고 있었다. 그녀도 미술과 동물에 둘 다 매력을 느껴 삶이 늘 호기심과 재미로 가득했다.

하지만 퐁텐블로 바르비종 화파에서 누구보다 유명한 화가 삼인방을 고르라면 테오도르 루소와 카미유 코로, 장 프랑수아 밀레를 꼽을 수 있다. 특히 코로는 다른 두 화가 사이에 비치는 한 가닥의 햇빛처럼 보인다.

장 밥티스트 카미유 코로는 솔직하고 발랄한 기질을 타고났다. '살아있는 것 자체'를 기뻐했고, 삶은 평화롭고 화사한 자연 풍경과 완벽하게 조화를 이루었다. 다른 프랑스 화가들처럼 코로 역시 농민 출신이었는데, 스스로 '용감한 민중'이라는 것에 늘 자부심을 느꼈다.

코로의 부모는 궁중에서 사용하는 여성용 모자를 만드는 사람들이었다. 코로는 1796년 파리에서 태어났다. 그는 아버지도 존경했지만, 누구보다 어머니를 '가장 아름다운 여성'으로 추앙했다. 한편 부모는 코로를 항상 어린아이처럼 대했다.

아버지는 대학까지 나온 아들이 훌륭한 상인이 되길 바랐다. 물론 아들에게서 예술가의 재능을 발견하고 나서는 어쩔 수 없이 그 소망을 포기했지만 말이다. 아버지는 아들에게 매년 생활비를 전해 주었고, 덕분에 코로는 화가 생활을 시작할 수 있었다.

코로는 생기발랄한 파리의 분위기도 좋아했지만, 거기서 멀지 않은 빌 다브레라는 마을을 훨씬 더 좋아했다. 그는 이곳에서 자연과 가까이 지냈다. 새와 이야기도 하고 아름다운 호수와 그 주변을 둘러싸고 있는 나무들도 그렸다.

열다섯 살 무렵부터는 정통적인 풍경화 그리기에 몰두했다. 이 기간에 코로는 미술 공부를 위해 로마로 건너갔다. 로마에서 마음에 맞는 친구들을 많이 사귀었다. 가끔 이 친구들도 코로의 작품을 비웃을 때가 있었지만 친구들

은 작품보다 코로의 사람 됨됨이를 좋아했다.

코로는 처음에 클로드와 컨스터블 등 풍경화가의 작품을 연구했고, 나중에는 자기만의 방식대로 자연 자체를 탐구하기 시작했다. 그의 작품 세계가 인정받기까지는 꽤 오랜 시간이 걸렸다. 코로는 사람들에게 비난을 받을 때마다 "아직 나의 작품이 인정받을 시기가 오직 않았군."이라고 하며 조용히 미소만 지었다. 물론 그중에도 개인적으로 코로를 좋아하는 사람들이 있어 미술 전시회에 작품이 출품될 때도 있었다. 하지만 코로를 향한 손가락질은 끊이지 않았다. 미술 전시회에 걸린 그의 작품은 무시당하기 일쑤였다.

게다가 나이가 마흔 살이 되기 전까지도 그림 한 점 팔지 못했다. 나이 육십이 되어서야 조금씩 인정을 받기 시작했다. 오늘날 그가 얼마나 위대한 예술가로 인정받고 있는지, 그의 작품이 얼마나 비싼 가격에 팔리는지 코로는 꿈에도 생각하지 못했을 것이다.

코로는 바르비종에 오래 머물러 있지는 않았다. 그러나 바르비종에 자주 들렀으며, 루소의 영향을 많이 받았다. 코로의 풍경화는 루소의 풍경화와는 사뭇 달랐다. 루소는 나무에 달린 나뭇잎들을 하나하나 세세하게 묘사한 반면, 코로는 몇 번의 붓놀림으로 수많은 나뭇잎들을 하나의 뭉치로 그렸다. 눈에 보이는 그대로, 눈에 들어오는 인상 그대로 그린 것이다. 그래서 코로는 인상주의 화가로 분류된다.

코로는 루소를 자신을 능가하는 뛰어난 예술가라고 생각했다. 루소가 상공을 비상하는 독수리라면, 자신은 구름 속에서 작은 소리로 지저귀는 종달새에 불과하다고 했다.

부드럽고 은빛 찬란한 풍경화는 옅은 안개와 햇빛으로 가득하고 모든 사물이 대기 속에서 가볍게 떨리는 듯이 보인다.

코로의 작품에서는 싱그러운 자연의 모습을 자주 볼 수 있다. 그도 그럴 것이 코로는 봄과 여름 풍경을 캔버스에 옮기길 좋아했다. 실제로 겨울 풍경은 한 번도 그린 적이 없었다고 한다. 추운 겨울이 가고 따뜻한 봄이 오면, 코로는 새롭게 깨어나는 자연 속에서 나뭇가지에서 돋아나는 새순과 나무에

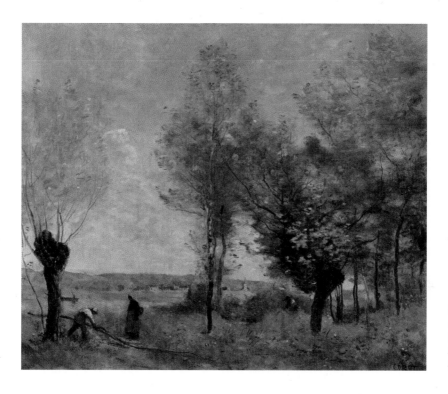

장 밥티스트 카미유 코로, <쿠브롱의 기억>, 1872년, 캔버스에 유채, 55.3× 46cm, 부다페스트 미술관 소장

앉아 지저귀는 작은 새를 그릴 생각에 들떠 있었을지도 모른다.

코로는 다소 옛 방식을 고수하기도 했다. 숲 속에 님프와 같은 전설적인 인물을 집어넣길 좋아했다. 하지만 풍경화 자체는 꽤 현대적이고 그 안에 등장하는 작은 인물들도 자유롭게 춤추고 뛰어노는 모습이어서 어느 누구도 그의 작품이 고전적이라고 생각하지 않는다. 가끔은 전설 속 인물이 아닌 당대 사람들이 등장하기도 한다. 작품에는 서정적인 정서가 곳곳에 스며들어 있다. 그는 '풍경화계의 모차르트'라고 불렸다.

코로는 자기 자신을 숲 속에 등장시키기도 했다. 그는 큰 청색 블라우스를 차려 입었고, 줄무늬 모자 아래에는 웃는 얼굴이 보인다. 입으로 피리를 불고 있거나 손에 커다란 우산을 들고 있는 모습도 자주 발견된다. 코로는 저 멀리 해돋이를 바라볼 때도 많은데, 그는 여러 책에서 그때의 광경을 아름답게 묘

사해 놓았다. 하루 종일 그림을 그리다가 땅거미가 지기 시작하면, "자, 이제 그만 그려야겠다. 신이 내 등잔을 끄셨으니 말이야."라고 말했다고 한다.

프랑스-프로이센 전쟁이 발발했을 때 파리가 포위 공격을 당하는 동안, 코로는 도시에 남아 많은 응급 구조 활동을 했다고 전한다. 코로는 평생 결혼을 한 적이 없다. 성격은 밝고 매력적이어서 개인적으로는 많은 사람에게 사랑을 받았다. 예술가 친구 중에는 아마도 샤를 프랑수아 도비니가 가장 가까울 것이다. 도비니는 강물이 유유히 흐르는 차분한 풍경화로 유명하다. 말년에 코로는 동료 예술가들로부터 존경을 받아 예술계의 '대부'로 여겨졌다. 하지만 당시까지만 해도 동료 예술가들조차 코로가 훗날 위대한 화가로 인정받게 될 거라고는 생각하지 못했다.

코로는 다른 사람에게 늘 베풀기를 좋아했다. 하지만 스스로 이것을 자신의 미덕으로 여기지는 않았다. 다른 사람보다 자신이 항상 많이 가지고 있다고 생각했기 때문이다. 어느 새해 첫날, 코로는 길을 지나가다가 거지를 만나게 되었다. 거지에게 은화 한 닢을 주고 가던 길을 계속 갔다. 그런데 몇 발자국 걷더니 갑자기 돌아서서 급히 거지에게 달려갔다. 그러고는 거지의 손에 은화 열 닢을 쥐어 주며 이렇게 말했다. "새해 첫날인 오늘은 모든 사람이 선물을 받는 날이에요. 그러니 당신도 선물을 받아야 마땅하죠!"

코로가 가장 좋아했던 책은 『그리스도를 본받아(The Imitation of Christ)』였다. 이 책에서 어떻게 인생을 살아가야 하는지 많은 것을 배울 수 있었다. 세상을 떠나기 얼마 전 코로는 자연의 아름다운 광경을 바라보며 이렇게 말했다고 한다. "이처럼 아름다운 풍경화는 지금껏 본 적이 없구나!" 그는 1875년 하늘나라로 떠났다.

프랑스의 농부 화가,
장 프랑수아 밀레

04

프랑스 서북부의 해안 지역인 노르망디에는 그뤼시라는 작은 마을이 있다. 파도가 화강암 절벽을 세차게 때리는 거친 해안가에 위치한 마을이지만 주변 풍경만큼은 어느 곳 부럽지 않게 아름다웠다.

1814년 이곳에서 장 프랑수아 밀레가 태어났다. 근면 성실한 농부였던 부모는 가족을 부양하기 위해 아침 일찍부터 저녁 늦게까지 들판에 나가 일을 했다. 부모가 밖에 나가 일하는 동안 할머니가 집안일을 돌보았다. 할머니는 평소 존경하던 성 프랑수아의 이름을 따서 귀여운 손주의 이름을 지어 주었다. 할머니는 손주에게 신이 만든 모든 것을 사랑한 성 프랑수아의 이야기를 자주 들려주었다. 가끔 아침에 손주를 깨울 때 이렇게 말하기도 했다. "우리 사랑스러운 프랑수아야, 일어나렴. 새들이 아까부터 신의 영광을 노래하고 있단다!" 밀레는 나이가 좀 더 들어서 할머니의 초상화를 그릴 때, 할머니의 아름다운 영혼을 담고 싶다고 말했다.

성직자였던 삼촌도 밀레와 한 지붕 아래 살면서 밀레가 공부하는 데 도움을 주기도 했다. 밀레는 열두 살 밖에 되지 않았을 때 베르길리우스의 책과 라틴어 『성경』을 즐겨 읽었다. 실제로 이 두 권은 그가 평생 가장 좋아하는 책이었다.

밀레는 농장에 나가 일하면서 공부도 하고 그림도 그렸다. 숲과 들은 마음에 들었지만 천둥과 바다는 무서웠다. 오래된 가족용 『성경』에 들어가 있는 삽화들이 감상할 수 있는 유일한 그림이었다. 비가 오는 날이면 집에서 그 삽화들을 따라 그렸다. 어린 밀레는 담벼락이든 바닥이든 닥치는 대로 그림을 그렸다. 심지어 나무로 만든 나막신에도 그림을 그렸다고 한다.

열여덟 살 무렵의 어느 날, 밀레가 성당에서 미사를 드리고 돌아오는데 어떤 낯선 사람에게 불시에 얻어맞았다. 늙은 농부는 지팡이를 짚고 느릿느릿 걸어서 유유히 사라졌다. 밀레는 주머니에 있던 목탄 조각을 꺼내 그 사람의 얼굴을 근처 담벼락에 재빨리 그렸다.

지역 이웃들은 밀레의 그림을 보고 늙은 농부가 누구인지 단박에 알아차리고는 밀레를 아낌없이 칭찬했다. 아버지도 밀레의 솜씨가 대견스러웠다. 이미 아버지는 아들의 예술적 재능을 알아보았다. 아버지도 어릴 때 예술가가 되고 싶었지만 먹고살기 위해 평생 들판에 나가 일을 해야 했다. 어쩌면 아버지의 오랜 소망을 아들이 이룬 것인지도 모르겠다. 아버지는 아들을 예술가들이 많이 모여 있는 셰르부르에 보내 아들의 재능을 확인해 보고 싶었다.

신이 난 밀레는 자기가 그린 스케치 몇 점을 들고 아버지와 함께 셰르부르로 갔다. 한 미술가가 밀레의 작품이 마음에 들어 제자로 받아 주었다. 밀레는 아버지와 작별인사를 하고 셰르부르에서 본격적으로 미술 공부에 돌입했다.

한동안 셰르부르에서 미술 활동에 전념하던 밀레는 갑자기 아버지의 부고 소식을 듣게 되었다. 밀레는 당연히 고향으로 돌아가 아들로서 농사일을 도와야겠다고 생각했다. 하지만 용감한 어머니와 할머니는 밀레에게 셰르부르로 돌아가 미술 활동에만 신경 쓰라고 딱 잘라 말했다. 하는 수 없이 돌아온 밀레는 전보다 더 열심히 그림 공부에 매진했다.

밀레가 거쳐 간 여러 스승들은 대부분 제자의 스타일을 이해하지 못했다. 하지만 그중 한 명은 밀레의 독창성에 깊은 감명을 받았고, 실제로 셰르부르 시의회를 설득해 밀레를 후원하도록 힘써 주었다. 마침내 밀레는 파리로 갈 수 있게 되었다. 파리로 가기 전 그뤼시로 돌아가 가족들과 작별인사를 나누

었다. 할머니는 손주를 위해 정성껏 바느질해 허리띠를 만들어 주었다. 게다가 이별 선물로 '기도 책'을 손에 건네주었다.

1837년 1월 춥고 눈이 많이 내리는 겨울밤이었다. 젊은 농부 화가는 파리로 발걸음을 옮겼다. 홀로 길을 떠난 밀레는 낯설고 번화한 도시의 광경과 소음에 어리둥절했다. 그는 여관에서 하루 묵고 아침 일찍 루브르 박물관을 찾아갈 생각이었다. 하지만 도시 사람들이 시골에서 올라온 촌놈이라고 길을 알려 주지 않을까 봐, 그래서 한동안 이리저리 헤맬까 봐 걱정이 되었다.

다행히 밀레는 루브르 박물관을 잘 찾아갔다. 한낱 촌뜨기 앞에 거대한 세계가 펼쳐져 있었다. 이제 미술 공부에 새롭게 전념하는 일만 남았다. 밀레는 미술관에서 자기가 좋아하는 그림 앞에서 며칠이고 서 있었다. 그림이 곧 친구였다. 그래서 다른 사람과 말할 필요를 느끼지 못했다. 그가 좋아하는 거장은 미켈란젤로, 티치아노, 루벤스, 푸생이었다.

그래도 밀레는 누군가 스승 밑에 들어가 배워야 한다는 것을 알고 있었다. 사실 파리에 온 이유이기도 했다. 하지만 계속 힘겨운 나날을 보냈다. 시험을 보거나 다른 친구들과 만나는 것이 어려웠기 때문이다. 그럼에도 결국 폴 들라로슈의 제자가 되기로 마음먹었다. 밀레는 들라로슈의 그림을 좋아했고 그는 인기 있는 교사이기도 했다.

도시에서 나고 자란 학생들은 더벅머리에 덩치도 크고 손발도 두툼한 젊은 농부가 마냥 신기했다. 학생들은 그를 놀리며 '숲의 사람(오랑우탄)'이라는 별명을 지어 주었다. 이런 와중에 무슨 미술 공부가 되겠는가! 하지만 이 어린 학생들은 밀레가 주먹을 휘두른 뒤부터 조용해지기 시작했다.

밀레는 들라로슈의 작업실에서 2년 정도 머물렀다. 그런데 모든 것이 인위적인 것처럼 느껴졌다. 자신은 파리지앵이 좋아하는 예쁜 그림들을 그릴 수 없다고 확신했다. 들라로슈는 밀레에게 친절한 스승이었지만 제자의 예술을 이해해 주지 못했다. 사실 밀레의 예술 세계는 너무 독창적이어서 어떤 스승에게 무언가를 배우기는 어려웠다.

들라로슈의 작업실을 떠난 뒤, 밀레는 친구와 함께 자기 작업실을 차렸다.

몇 년 간 힘든 시간을 보냈다. 두 사람은 간판, 초상화, 신화 그림 등 돈이 된다면 닥치는 대로 그림을 그렸다. 그런데도 수입이 적은 날이 있었고 아예 하나도 팔리지 않는 날도 부지기수였다.

1841년 밀레는 노르망디에 있는 고향으로 갔다. 비록 먹고살 능력은 안 되었지만 결혼을 한 다음 아내를 데리고 다시 파리로 돌아갔다. 그런데 워낙 몸이 허약했던 아내가 결혼 생활 2년 만에 세상을 떠나고 말았다. 밀레는 2년 뒤에 재혼을 했다. 이번에는 아내가 남편의 훌륭한 조력자 역할을 해 주었다. 남편의 그림 모델이 되기 위해 몇 날 며칠이고 농부의 옷을 입고 있기도 했다. 시간이 지나면서 부양해야 할 식구 수가 늘어나자 또다시 힘든 시기가 찾아왔다. 아이들이 배고파하는 것을 차마 볼 수 없었던 밀레는 자신의 그림을 싼값에 팔아넘기고 그 돈으로 빵과 신발을 샀다.

1848년 혁명이 일어나자 밀레는 다른 남자들처럼 머스킷 총을 어깨에 매야 했다. 전쟁이 벌어지고 있는데 그림만 그리고 앉아 있을 수 없는 노릇 아닌가. 이 난리에 콜레라까지 번져 결국 밀레는 가족을 데리고 파리를 떠나야 했다.

예전에 밀레는 친구 자크로부터 멀지 않은 곳에 이름이 '종'으로 끝나는 예술가들의 마을이 있다는 이야기를 전해 들었다. 밀레는 우선 가족을 데리고 그 마을로 가기로 했다. 밀레 가족은 수레를 타고 이동했다. 수레가 올라갈 수 없는 길에서는 밀레가 두 딸을 어깨에 짊어지고 걸어갔다. 아내는 아기를 안고 하인은 짐을 이고 밀레를 뒤따랐다.

이렇게 밀레 가족은 바르비종에 들어오게 되었고, 밀레는 이곳에서 여생을 보내게 되었다. 밀레는 바르비종에서 보낸 시절이 좋았다. "파리의 궁전보다 바르비종의 초막이 훨씬 낫다." 밀레는 이곳에 사는 농부에게서 작품에 담을 장면을 발견했다. 이 농부가 바로 밀레의 유명한 그림에 등장하는 그 농부다. 그런데 밀레는 어떻게 그림을 그렸을까?

밀레는 농부가 쟁기질하고, 씨 뿌리고, 곡식 다발을 묶고, 숲 속에서 나무를 베는 모습을 하나하나 화폭에 담았다. 농부의 건장한 덩치와 농사일로 울

퉁불퉁해진 손, 힘센 기운까지 빠짐없이 포착했다.

밀레는 인생의 밝은 면보다 힘겨운 면이 눈에 더 들어왔다. 그림 속에 인물은 두세 명 정도면 족했다. 다른 불필요한 내용은 빼고 오로지 들판과 농부만 그려 넣었다. 때로는 〈괭이를 든 사람〉처럼 노동의 현실을 사실적으로 묘사해 '사회주의자'라는 비판을 받기도 했다. 이에 대해 밀레는 "나는 단 한 번도 혁명의 지도자 따위는 꿈꾸어 보지 않았다. 나는 다만 농부일 뿐이다."라며 일축했다.

밀레의 작품은 들판에서 펼쳐지는 한 편의 작은 설교였다. 다만 고통을 인내하는 삶에서 얻어낸 설교다. 또한 일상에서 지켜보는 한 편의 시였다. 그중 최고의 시로는 〈씨 뿌리는 사람〉을 꼽을 수 있지 않을까. 여기서 씨 뿌리는 사람은 낟알을 이랑에 던져 넣으며 리드미컬하게 걸어가고 있다.

〈만종〉은 밀레의 최고 걸작으로 여겨진다. 이 작품은 여러분도 어디선가 한 번쯤은 보았을 것이다. 남자가 쇠스랑으로 감자를 캐기 위해 흙을 걷어 내면 아내가 감자를 바구니에 담는다. 남자는 쇠스랑을 땅에 꽂은 채 모자를 벗고 서 있다. 아내도 서서 두 손을 꼭 모은다. 두 부부는 황혼녘에 멀리 교회에서 들려오는 종소리를 듣고는 잠시 일손을 멈추고 기도를 올린다.

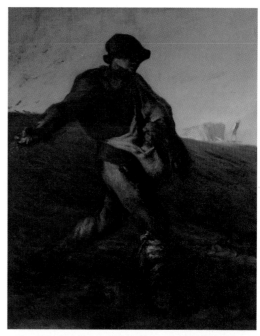

장 프랑수아 밀레, 〈씨 뿌리는 사람〉, 1850년, 캔버스에 유채, 101.6×82.6cm, 보스턴 미술관 소장

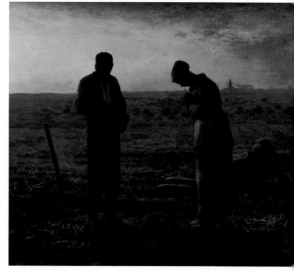

장 프랑수아 밀레, 〈만종〉, 1857~1859년, 캔버스에 유채, 55.5×66cm, 오르세 미술관 소장

밀레는 항상 그림에 수없이 덧칠을 했는데, 그림에서 종소리가 들려올 때까지 이 작품을 손에서 놓지 않았다고 한다. 물론 그림으로 소리를 재현해 낼수는 없었다.

밀레는 워낙 가난했던 터라 〈만종〉을 다 그리고 단 돈 몇 백 프랑에 팔았다고 한다. 하지만 그가 세상을 떠난 뒤로 이 작품은 수십만 프랑을 호가했다. 다른 작품들도 마찬가지였다. 이 농부 화가가 살아생전에 그 돈을 받고 그림을 팔았다면 아마 남부럽지 않은 부자가 되었을 것이다.

밀레의 그림 중에는 〈이삭 줍는 사람들〉만큼 농부의 고단한 삶을 깊이 있게 표현한 작품도 없다. 이 작품은 현재 파리의 오르세 미술관에 가면 볼 수 있다. 1857년에 이 그림이 미술 전시회인 살롱전에 출품된 적이 있는데, 부

장 프랑수아 밀레, 〈이삭 줍는 사람들〉, 1857년, 캔버스에 유채, 83.8×111cm, 오르세 미술관 소장

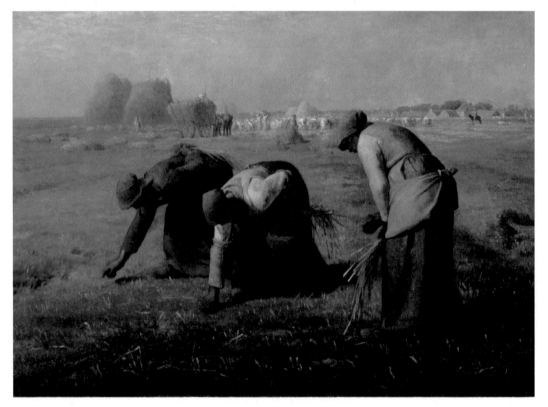

드럽고 조화로운 색감 때문에 많은 사랑을 받았다. 수척한 여인 세 명이 붉은색, 초록색, 회색 계통의 투박한 옷을 입고 있다. 여인들은 모두 나막신을 신고 있다. 머리에 푹 눌러 쓴 모자는 8월 한여름의 눈부신 햇빛으로부터 눈을 보호해 준다.

가장 왼쪽에 있는 젊은 여인은 수월하게 몸을 굽혀 이삭을 줍는 반면, 가장 오른쪽에 있는 여인은 몸의 자세나 어두운 얼굴 표정에 삶의 고단함이 묻어나 있다. 밀밭은 드넓게 펼쳐져 있고 옅게 구름 낀 하늘도 아름답다. 올해 농사는 풍년이다. 저 멀리 수확한 황금 곡식을 높다랗게 쌓아 놓았다. 추수꾼들이 흘린 이삭은 가난한 농민들이 주웠다. 이 세 여인도 이삭 줍는 일에 몰두하고 있다.

밀레는 〈이삭 줍는 사람들〉을 당시 가격으로 2,000프랑에 팔았다고 한다. 하지만 그가 죽은 다음 이 작품은 30만 프랑을 호가했다.

밀레의 작품은 프랑스의 다른 농부 화가인 쥘 브르통의 작품과 큰 대조를 이룬다. 브르통은 어딜 가나 인정받는 화가였기 때문에 행복하고 자신감이 넘쳤다. 작품 배경은 대부분 브르타뉴였다. 브르통의 작품에 나오는 농부들 역시 이삭을 줍거나 잡초를 뽑고 있지만 전혀 고되거나 힘들어 보이지 않는다.

경건한 성직자부터 미천한 일꾼들까지 브르통의 작품에 등장하는 사람들이 곡식에 축복을 빌고, 수다를 떨고, 실을 뽑고, 종달새의 노랫소리를 듣는 모습 속에서 그의 우아한 감수성을 엿볼 수 있다.

밀레는 오랜 세월 힘겨운 삶을 살았지만 그럼에도 사랑스러운 아내와 아홉 자녀들이 있어 행복했다. 또 루소와 디아즈를 비롯한 바르비종의 동료들과 끈끈한 우정을 나누었다. 밀레의 가족은 가난하고 가진 것 하나 없었지만 그래도 아내는 집을 찾아온 손님들을 항상 따뜻하게 맞아 주었다.

마침내 오랜 기다림 끝에 낙이 왔다. 밀레는 독특한 작품 세계를 인정받고 훈장 '레지옹 도뇌르'를 받았다. 이제 밀레 부부는 함께 여행을 다닐 여유도 생겼다. 난생처음으로 알프스산맥을 본 밀레는 그 풍경이 자기 작품을 압도한다면서 의기소침해지기도 했다.

바르비종 마을 입구 바위의 청동 명판에 새겨진 루소(좌)와 밀레(우)의 얼굴

1870년 프랑스-프로이센 전쟁으로 파리 지역이 초토화되자 퐁텐블로 바르비종의 화가들도 뿔뿔이 흩어지고 말았다. 밀레 가족도 노르망디로 갔다가 얼마 뒤 다시 바르비종으로 돌아왔다. 하지만 밀레는 건강이 급격히 나빠져 1875년에 생을 마감했다. 안타깝게도 세상에 인정받기 시작한 지 얼마 되지 않은 때였다. 그의 요청에 따라 장례식은 소박하게 치러졌다. 이웃들이 관을 운구했고 아내와 아이들이 뒤를 따랐다. 밀레는 절친한 친구 루소의 묘소 옆에 나란히 안치되었다.

앞서 이야기한 대로 전쟁으로 바르비종 마을 사람들은 흩어졌다. 그러나 루소의 오두막이나 밀레의 작업실 등 화가들과 관련된 수많은 장소가 아직까지도 그대로 남아 있다. 뿐만 아니라 숲과 들판, 마을도 예전 모습을 유지하고 있다. 1885년 바르비종의 마을 입구 바위에는 청동 명판을 하나 박아 놓았다. 거기에는 '근대 프랑스 풍경화의 아버지' 루소와 '농부 화가' 밀레의 얼굴이 새겨져 있다.

현대 프랑스 회화에 영향을 미친 화가들

05

앞서 보았듯이 바르비종 화파의 화가들은 어떤 권위에도 굴하지 않고 각자 자신만의 독창적이고 독립적인 예술 세계를 일구어 나갔다. 이제 마지막 장에서는 루소, 코로, 밀레 외에 근대 프랑스 회화의 문을 연 거장들의 예술 세계를 짧게나마 살펴보고자 한다. 먼저 앙리 아르피니라는 화가를 소개할 수 있다. 그는 꽤 장수한 인물로 평생 훌륭한 예술가로 인정받았다. 맑고 푸른 하늘과 자유롭게 뻗은 나무들을 담은 서정적인 풍경화로 유명했다.

19세기 초반에는 낭만주의 화파가 등장했다. 이 화파는 프랑스 혁명에서 비롯된 새로운 정신을 기반으로 성장했다. 당시 유행하던 낭만주의 문학에 영향을 받기도 했다. 사람들은 괴테, 실러, 단테, 셰익스피어, 스콧, 바이런, 셸리, 키츠 등 낭만주의 작가들의 작품을 읽었다. 화가들도 이들 작가의 작품을 읽고 극적인 장면을 화폭에 옮겼다.

가장 잘 알려진 낭만주의 회화 작품은 실제 일어난 사건을 소재로 그려졌다. 이 작품은 1816년에 벌어진 해양 재난의 생존자들 이야기가 담겨 있다. 군함 메두사호가 난파되자 선장과 일부 선원들은 구명보트를 타고 대피했고 대다수의 나머지 선원들은 뗏목을 만들어 올라탔다. 생존자들은 며칠 동안 속수무책으로 뗏목을 붙잡고 바다 위에 떠 있어야 했다.

테오도르 제리코, <메두사호의 뗏목>, 1818~1819년, 캔버스에 유채, 491×716cm, 루브르 박물관 소장

〈메두사호의 뗏목〉이라는 충격적인 작품이 지금도 루브르 박물관에 전시되어 있다. 이 그림은 뗏목 위 생존자들이 저 멀리 배 한 척을 발견한 순간을 묘사하고 있다. 뗏목 위에는 이미 죽거나 죽어 가는 사람들도 보인다. 목숨이 붙어 있는 사람들은 어떻게든 뗏목 위에 끌어올려 놓았다. 한편 흑인 하나는 큰 통 위로 올라가 옷가지를 흔들며 간절히 구조를 요청하고 있다.

테오도르 제리코는 이 절체절명의 순간을 상상해 그림으로 옮겨 놓았다. 이 그림은 미술사에서 상징적인 작품으로 여겨진다. 1819년에 살롱전에 전시된 이후로 프랑스 미술은 이전의 고전주의 미술과는 전혀 새로운 길을 갔기 때문이다.

제리코와 함께 외젠 들라크루아는 낭만주의 운동을 이끌었다. 들라크루

아는 19세기 뛰어난 색채화가 가운데 하나였다. 단테, 셰익스피어, 괴테 등 유명한 작가들의 작품에 나오는 낭만주의적인 장면들을 많이 그렸다.

빛과 색채를 사랑한 이 프랑스 화가에게는 오리엔탈적인 풍경도 이목을 끌었다. 여행을 좋아했던 들라크루아는 동양의 눈부시게 푸른 하늘과 사람들의 화려한 옷차림, 모스크, 장터 등 다양한 풍경에 매료되었다.

외젠 들라크루아, <민중을 이끄는 자유의 여신>, 1830년, 캔버스에 유채, 260×325cm, 루브르 박물관 소장

프랑스의 화가이자 조각가인 장 레옹 제롬은 유명한 동양학자이기도 했다. 제롬은 역사학과 고고학에 정통했을 뿐 아니라 동양의 건축, 의상, 풍습 등 폭넓은 지식을 섭렵하고 있었다. 프랑스가 고향이었지만 새로운 세계를 목격하기 위해 쉬지 않고 여정에 나섰다.

제롬은 특히 고대 이집트, 고대 그리스·로마의 역사에 등장하는 장면들을 많이 그렸다. 가장 극적인 장면을 골라서 그리기를 좋아했는데, 검투사 경기

장 레옹 제롬, <내려진 엄
지 손가락>, 1872년, 캔버
스에 유채, 96.5×144.8
cm, 피닉스 미술관 소장

에서 한 검투사가 상대를 살릴지 죽일지 관중들에게 묻는 장면을 담은 작품
이 유명하다. 관중들은 하나같이 엄지손가락을 아래로 내리고 있다.

　제롬은 나름대로 섬세한 묘사와 마무리가 일품이었지만, 장 루이 에르네
스트 메소니에의 치밀함과 정교함은 따라가지 못했다. 메소니에는 '작은 그
림의 대가'로 불렸다.

　메소니에는 테르보르흐나 도우와 같은 네덜란드의 장르화가를 좋아했다.
그의 작은 그림들은 담배 피우는 사람, 책벌레, 체스 놀이하는 사람들처럼 주
제가 소박하지만 많은 사람의 사랑을 받아 비싼 가격에 팔렸다.

　메소니에는 당시 사람들의 단정한 옷차림과는 다르게 그림 속 인물들에
게 18세기에 유행한 화려하고 장식적인 복장을 입혔다. 섬세한 그림 솜씨는
가히 상상을 초월할 정도다. 구두의 버클 하나를 그리는 데 무려 열흘 정도의

시간이 걸렸다고 한다.

프랑스-프로이센 전쟁이 벌어지는 동안, 황제 나폴레옹 3세는 메소니에를 종군 화가로 삼았다. 종군 화가 당시 메소니에는 〈솔페리노 전투〉라는 작품으로 유명세를 얻었다. 이 그림에서는 나폴레옹 3세와 그의 부하들의 얼굴이 완두콩 한 알보다도 작았지만 그래도 실제 모습과 흡사했다. 사람들은 메소니에가 늘 작은 그림만 그릴 거라 생각했는데, 갑자기 대규모의 그림을 그리기 시작해 놀라움을 금치 못했다.

메소니에는 패배한 전투보다 승리한 전투를 그리고 싶어 나폴레옹 1세가 치른 전쟁 때의 일화를 주제로 많이 삼았다. 그중 가장 큰 규모의 그림이 바로 〈1807년 프리틀란트 전투의 기병대〉이다. 이 작품은 현재 뉴욕의 메트로폴리탄 미술관에 소장되어 있다.

장 루이 에르네스트 메소니에, 〈1807년 프리틀란트 전투의 기병대〉, 1875년경, 캔버스에 유채, 135.9×242.6cm, 메트로폴리탄 미술관 소장

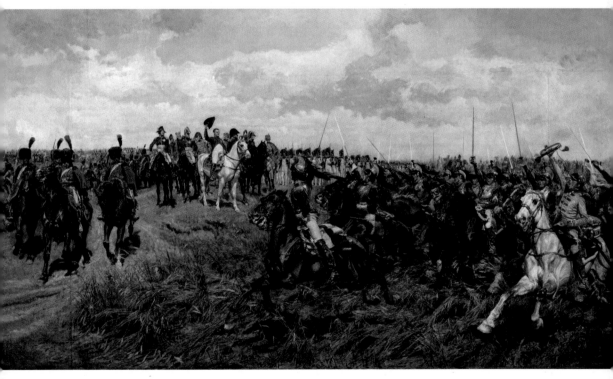

메소니에는 호밀밭에서 기병대가 돌격하는 모습을 목격했는데, 이 장면을 실제로 재현해야 했다. 문제는 어느 농부도 자신의 밭을 예술 작품을 위해 희생하려 하지 않았다는 것이다. 결국 메소니에는 자기 돈으로 밭을 사고 말았다. 그리고 들판 위를 돌격할 진짜 기병대를 하루 동안 빌리기로 했다. 하지만 그 전날 밤 심한 폭우가 쏟아지는 바람에 호밀밭이 다 망가졌다.

메소니에는 좌절하지 않고 서둘러 다른 밭을 구입했다. 이곳이 작품의 실제 무대가 되었다. 황제는 말 위에 가만히 앉아 있었고, 기병대는 황제 앞에서 사열을 받았다. 부대가 정렬하는 모습도 실제와 똑같았다. 병사뿐 아니라 말들도 머리부터 발끝까지 완전 무장을 실시했다.

돋보기를 들고 그의 그림을 자세히 살펴보자. 그러면 예술 세계를 좀 더 이해할 수 있을 것이다. 메소니에는 당시 장르화와 전쟁화(戰爭畵) 두 분야에 큰 영향을 주어 추종자들도 많았다. 하지만 아무도 그의 섬세한 붓 터치를 재현할 수는 없었다.

메소니에에게는 에두아르 드타유라는 아끼는 제자가 있었다. 스승은 자기 밑에서 공부하던 제자에게 "그만 됐다. 이제 너의 길을 가거라!"라고 말하며 실력을 인정해 주었다. 드타유는 끊임없이 군인과 말을 연구했다. 프랑스-프로이센 전쟁에 징집된 그는 전쟁터에서도 연필을 놓지 않았다고 한다.

메소니에와는 전혀 다르게 인상주의 화가들은 세밀한 묘사가 예술을 죽인다고 생각했다. 그들은 벨라스케스, 러스킨, 터너의 영향을 강하게 받았다. 인상주의는 눈에 비치는 사물의 인상을 그대로 재현하는 것을 중요하게 생각했다. 사물 하나하나를 세세하게 그리는 것보다 우리 눈에 보이는 대로 그리는 것이 더 자연스러운 진실의 표현 방식이라고 생각했다.

에두아르 마네는 '인상주의의 아버지'로 여겨진다. 그의 그림에는 대기와 빛이 가득하다. 마네는 같은 사물이라도 거리에 따라, 그리고 빛의 양에 따라 그때그때 다르게 보인다는 사실을 발견했다.

마네는 인물을 평면적으로 그렸고 색채도 한 가지 톤을 유지하면서 명암법은 거의 적용하지 않았다. 마네의 예술 세계는 거의 평생 동안 많은 이들에

게 공격을 받았다. 하지만 나폴레옹 황제와 외제니 황후에게 인정을 받고 살롱전에 전시하고부터는 상황이 바뀌었다.

마네의 스타일을 잘 보여 주는 그림으로는 메트로폴리탄 미술관에 있는 〈검을 든 소년〉을 들 수 있다. 어린 꼬마의 얼굴은 둥그스름하고 밋밋하다. 눈도 마치 검은 두 점을 찍어 놓은 듯하다. 옷에도 명암법이 거의 적용되어

에두아르 마네, <검을 든 소년>, 1861년, 캔버스에 유채, 131.1×93.3cm, 메트로폴리탄 미술관 소장

에두아르 마네, <풀밭 위의 점심 식사>, 1863년, 캔버스에 유채, 208×264.5cm, 오르세 미술관 소장

있지 않다. 그럼에도 소년의 모습은 생동감이 넘치지 않는가! 이 방 안에서 소년의 모습이 완벽하게 두드러져 보인다.

마네는 프랑스 인상주의 화가들 중에 가장 잘 알려진 화가일 것이다. 그는 주변의 모든 사물이 자아내는 분위기에 열중했다. 모든 사물이 사람들이 믿는 것보다 더 밝은 색깔을 지니고 있다는 것을 증명하려고 노력했다. 그가 그리는 길 위의 군중, 자연 풍경, 바다, 과일과 꽃은 햇빛 속에서 가볍게 떨리고 있다. 그는 작은 점들을 모아 색을 표현했는데, 우리 눈에 의해 그 점들이 혼합되면서 생동감을 느끼게 한다. 화가가 그림을 그렸던 바로 그 자리에 서서 조화롭게 빛나는 색채를 감상한다면 아마도 마네를 비롯한 인상주의 화가들을 존경하게 될지도 모른다. 인상주의는 훗날 20세기 미술에 가장 큰 영향력을 미친 사조(思潮)였음을 누구도 의심할 수 없다.